김정식 구술집

목천건축아카이브
한국현대건축의 기록 1

김정식

구술집

채록연구: 전봉희·우동선

마티

목천건축아카이브
한국현대건축의 기록 1

김정식 구술집

채록연구: 전봉희, 우동선
진행: 목천건축아카이브
이사장: 김정식
사무국장: 김미현
주소: (110-053) 서울 종로구 사직로 119
전화: (02) 732-1601~3
팩스: (02) 732-1604
홈페이지: http://www.mokchon-kimjungsik.org
이메일: webmaster@www.mokchon-kimjungsik.org
Copyright ⓒ 2013, 목천건축아카이브

구술 및 채록 작업일지

제1차 구술 2010년 5월 12일 — 목천김정식문화재단 이사장실
전봉희, 우동선, 조준배 김미현

제2차 구술 2010년 6월 01일 — 목천김정식문화재단 이사장실
전봉희, 우동선, 조준배, 김미현, 하지은

제3차 구술 2010년 7월 07일 — 목천김정식문화재단 이사장실
전봉희, 우동선, 조준배, 최원준, 김미현, 하지은

제4차 구술 2010년 8월 09일 — 목천김정식문화재단 이사장실
우동선, 최원준, 이병연, 김미현, 김하나, 하지은

제5차 구술 2010년 8월 16일 — 목천김정식문화재단 이사장실
우동선, 최원준, 이병연, 김미현, 김하나, 하지은

제6차 구술 2010년 9월 09일 — 목천김정식문화재단 이사장실
우동선, 최원준, 김미현, 김하나, 하지은

2010년 05월 ~ 2010년 09월 — 1차 채록 및 교정(이고운, 정사은, 한보경)
2010년 05월 ~ 2010년 11월 — 교열 및 검토(우동선)
2010년 11월 ~ 2011년 01월 — 각주작업(김하나)
2011년 02월 ~ 2011년 03월 — 도판 삽입(하지은)
2011년 03월 ~ 2011년 04월 — 총괄 검토 및 서문(전봉희)

차례

살아 있는 역사, 현대건축가 구술집 시리즈를 시작하며

우리는 이제야 비로소 전 세대의 건축가를 갖게 되었다. 1945년 제2차
세계내전의 종전과 함께 해방을 맞이하였지만, 해방 공간의 어수선함과
곧이어 터진 한국전쟁으로 인해 본격적인 새 국가의 틀 짜기는 1950년대
중반으로 미루어졌다. 건축계도 예외는 아니어서, 1946년 서울대학교에
건축공학과가 설치된 이래 1950년대 중반에 이르러서야 비로소 전국의
주요 대학에 건축과가 설립되어 전문 인력의 배출 구조를 갖출 수 있었다.
1950년대에 대학을 졸업하고 사회로 진출한 세대는 한국의 전후 사회체제가
배출한 첫 번째 세대이며, 지향점의 혼란 없이 이후 이어지는 고도 경제
성장기에 새로운 체제의 리더로서 왕성하고 풍요로운 건축 활동을 할 수
있었던 행운의 세대라고 할 수 있다. 이들이 은퇴기로 접어들면서, 우리의
건축계는 학생부터 은퇴 세대까지 전 세대가 현 체제 속에서 경험과 인식을
공유하는 긴 당대를 갖게 되었다. 실제 나이와 무관하게 그 앞선 세대에
속했던 소수의 인물들은 이미 살아서 전설이 된 것에 반하여, 이들은 은퇴를
한 지금까지 아무런 역사적 조명도 받지 못하고 있다. 단지 당대라는 이유,
또는 여전히 현역이라는 이유로 그들은 관심의 대상에서 벗어나 있다. 우리의
건축사가 늘 전통의 시대에, 좀 더 나아가더라도 근대의 시기에서 그치고
마는 것도 바로 이 때문이다.

빈약한 우리나라 현대 건축사를 구성하기 위해서는 이들 전후 세대에서
출발하여야 한다. 무엇보다 이들은 현재의 한국 건축계의 바탕을 만든
조성자들이다. 이들은 수많은 새로운 근대 시설들을 이 땅에 처음으로
만들어 본 선구자이며, 외부의 정보가 제한된 고립된 병영 같았던 한국
사회에서 스스로 배워나가지 않으면 안 되었던 창업의 세대이다. 또한 설계와
구조, 시공과 설비 등 건축의 전 분야가 함께 했던 미분화의 시대에 교육을
받았고, 비슷한 환경 속에서 활동한 건축일반가의 세대이기도 하다. 이들
세대 중에는 대학을 졸업한 후 건축설계에 종사하다가 건설회사의 대표가
된 이도 있고, 거꾸로 시공회사에 근무하다가 구조전문가를 거쳐 설계자로
전신한 이도 있다. 그렇기 때문에 건축가의 직능에 대한 오랜 역사를 가지고
있는 서구사회의 기준으로 이 시기의 건축가를 재단하는 일은 서구의

대학교수에서 우리의 옛 선비 모습을 찾는 일만큼이나 어려운 일이다. 따라서 이들 세대의 건축가에 대한 범주화는 좀 더 느슨한 경계를 갖고 접근하지 않으면 안 되고, 기록 대상 작업 역시 예술적 건축작품에 한정할 수 없다.

구술 채록은 살아 있는 사람의 이야기를 그대로 채록한다는 점에서 구체적이고 생생하다. 하지만 구술의 바탕이 되는 기억은 언제나 개인적이고 불완전하기 때문에 감정적이거나 편파적일 위험성도 아울러 가지고 있다. 이런 위험에도 불구하고, 현대 역사학에서 구술사를 중시하는 것은 다음과 같은 이유 때문이다.

우선, 기존의 역사학이 주된 근거로 삼고 있는 문자적 기록 역시 엄밀한 의미에서 편향적이고 불완전하다는 반성과 자각에 근거한다. 즉 20세기 중반까지의 모든 역사학은 기본적으로 문자기록을 기본 자료로 삼고 있는데, 이러한 방법은 문자에 대한 접근도에 따라 뚜렷한 차별적 요소를 내재하고 있다. 그러므로 역사는 당대 사람들이 합의한 과거 사건의 기록이라는 나폴레옹의 비아냥거림이나, 대부분의 역사에서 익명은 여성이었다는 버지니아 울프의 통찰을 군이 인용하지 않더라도, 패자, 여성, 노예, 하층민의 의견은 정식 역사에 제대로 반영되기 힘들었다. 이 지점에서 구술채록이 처음으로 학문적 방법으로 사용된 분야가 19세기말의 식민지 인류학이었다는 사실은 자연스럽다.

하지만 단순히 소외된 계층에 대한 접근의 형평성 때문에 구술채록이 본격적인 역사학에서 중요한 수단으로 간주된 것은 아니다. 모리스 알박스(Maurice Halbwachs, 1877-1945)의 집단기억 이론에 따르면, 모든 개인의 기억은 그가 속한 사회 내 집단이 규정한 틀에 의존하며, 따라서 개인의 기억은 개인의 것에 그치지 않고 가족이나 마을, 국가의 의식을 반영하고 있다. 따라서 개인의 기억에 근거한 구술채록은 개인적인 차원에 그치지 않고 그가 속한 시대적 집단으로 접근하는 유효한 수단이 될 수 있는 것이다. 이에 더하여, 프랑스의 아날 학파 이래 등장한 생활사, 일상사, 미시사의 관점은 전통적인 역사학이 지나치게 영웅서사 중심의 정치사에 함몰되어 있는 것에

대한 비판을 가하고 있다. 그러므로 역사적 당위나 법칙성을 소구하는 거대
담론에 매몰된 개인을 복권하고, 개인의 모든 행동과 생각은 크건 작건 그가
겪어온 온 생애의 경험 속에서 주관적으로 이해되어야 한다는 생애사의
방법론이 등장하게 되었다.

이러한 구술채록의 방법은 처음에는 전직 대통령이나 유명인들의 은퇴
후 기록의 형식으로 시작되었으나 영상매체 등의 저장기술이 발달하면서
작품이나 작업의 모습을 함께 보여주는 것이 보다 효과적인 예술인들에 대한
것으로 확산되었다. 이번 시리즈의 기획자들이 함께 방문한 시애틀의 EMP/
SFM에서는 미국 서부에서 활동한 대중가수들의 인상 깊은 인터뷰 영상들을
볼 수 있었다. 그 내부의 영상자료실에서는 각 대중가수가 자신의 생애를
이야기하며 자연스럽게 각각의 곡들이 어떻게 만들어지게 되었는지, 그것이
자신의 경험과 어떠한 관련이 있는지를 편안한 자세로 말하고 노래하는
인터뷰 자료를 보고 들을 수 있다. 건축가를 대상으로 한 것 중에는, 시카고
아트 인스티튜트에서 운영하는 건축가 구술사 프로젝트(Chicago Architects
Oral History Project, http://digital-libraries.saic.edu/cdm4/index_caohp.php?CISOROOT=/
caohp)가 대표적인 사례이다. 이미 1983년에 시작하여 30년에 가까운
역사를 가지고 있는 대규모의 자료관으로 성장하였다. 처음에는 시카고에
연고를 둔 건축가로부터 시작하였으나 최근에는 전 세계의 건축가로 그
대상을 확대하여, 작게는 하나의 프로젝트에 대한 인터뷰에서부터 크게는
전 생애사에 이르는 장편의 것까지 모두 포괄하고 있고, 공개 형식 역시
녹취문서와 음성파일, 동영상 등 여러 매체를 다양하게 이용하고 있다.

우리나라에서 구술채록의 활동이 본격화된 것은 2000년 이후의 일이라고
생각된다. 아카이브에 대한 관심이 높아지면서, 그리고 아카이브가 도서를
중심으로 하는 도서관의 성격을 벗어나 모든 원천자료를 대상으로 한다는
점에서 구술사도 더불어 관심을 끌게 되었다. 대표적인 사례가 2003년에
시작된 국립문화예술자료관(한국문화예술위원회에서 2009년 독립)에서 진행하고
있는 문화예술인들에 대한 구술채록 작업이다. 건축가도 일부 이 사업에
포함되어 이제까지 박춘명, 송민구, 엄덕문, 이광노, 장기인 선생 등의

구술채록 작업이 완료되었다.

목천건축문화재단은 정림건축의 창업자인 김정식 dmp건축 회장이 사재를 출연하여 설립한 민간 비영리 재단법인이다. 공공 기관이나 민간 기업이 다루지 못하는 중간 영역의 특색 있는 건축문화사업을 목표로 하고 있다. 2006년 재단 설립 이후 첫 번째 사업으로 친환경건축의 기술보급과 문화진흥을 위한 사업을 수행한 바 있다. 현대건축에 대한 아카이브 작업은 2010년 봄 시범사업을 진행하면서 구체화되기 시작하여, 2011년 7월 16일 정식으로 목천건축아카이브의 발족식을 가게 되었다. 설립시의 운영위원회는 배형민을 위원장으로 하여, 전봉희, 조준배, 우동선, 최원준, 김미현 등이 운영위원으로 참여하였다.

역사는 자료를 생성하고 끊임없이 재해석 하는 과정이다. 자료를 만드는 일도 해석하는 일도 역사가의 본령으로 게을리 할 수 없다. 구술채록은 공중에 흩뿌려 날아가는 말들을 거두어 모아 자료화하는 일이다. 왜 소중하지 않겠는가. 목천건축아카이브의 이번 작업이 보다 풍부하고 생생한 우리 현대건축사의 구축에 밑받침이 되기를 기대한다.

목천건축아카이브 운영위원

전봉희

『김정식 구술집』 개정판을 펴내며

dmp의 김정식 회장에 대한 구술채록 작업은 목천건축아카이브의 설립 준비
단계였던 2010년 봄과 여름에 걸쳐 그 시범사업으로 진행되었다. 재단 사업에
그 이사장을 첫 대상으로 한다는 것에 대해 세간의 눈을 의식하지 않은
것은 아니지만, 우리가 목표로 하고 있는 한국 현대건축가의 첫 세대에 속해
있고, 또 첫 번째 작업이기 때문에 외부 대상에 접근하기 전의 준비와 훈련을
위해서 오히려 최적의 대상이라고 생각하였다. 아직까지 현대건축아카이브의
구성에 대해선, 도면 데이터베이스의 구축이나 앞서 언급한 원로 예술가의
구술채록, 그리고 AURI에서 시행한 예비 작업의 사례 외에는 실제적인
작업이 없었기 때문에, 실행과정에서 가능한 어려움은 무엇이 될는지를
가늠할 필요가 있었고, 아울러 재단 사무국과 아카이브 실행위원회 간의
원활한 업무분담과 의사소통을 위한 경험의 축적이 필요하였다.

구체적인 구술채록 작업은 2010년 5월 12일부터 2010년 9월 9일까지, 모두
6차례에 걸쳐서 각 3-4시간씩 진행되었다. 목천문화재단의 이사장실 원탁에
구술자와 채록자가 둘러앉고, 녹음기와 캠코더를 설치하여 녹음, 녹화를
하는 가운데, 구술자가 먼저 이야기를 주도 하고 채록자들이 질문하는
형식으로 진행하였다. 총 여섯편 가운데 앞의 세편은 태어나서부터 현재에
이르기까지의 생애사를 주로 다루었고, 뒤의 세편은 작품에 대한 설명이
두 편 그리고 전체적인 건축활동의 회고와 당부가 마지막의 인터뷰에서
이루어졌다. 이와 같은 순서의 대강은 미리 구술자 및 채록자가 협의하였으며,
구술자는 매번의 인터뷰 전에 주된 내용에 대한 메모나 도면, 모형, 등
필요한 자료를 미리 준비하고 임하였다. 김정식 회장은 놀랄만한 기억력을
보여주었는데, 녹취록에서도 알 수 있는 것처럼 어린 시절의 성장 과정이나
청년기 이후의 작품 활동 시기의 구체적인 연도, 관계된 사람, 당시 정황 등에
대해서 뚜렷이 기억하고 있었고, 중복되는 부분 없이 부드럽게 이야기를
끌어 나갔다. 구술 채록을 하는 도중인 2010년 5월 김정식 회장이 미국
건축가협회의 명예 F.A.I.A 메달을 수여하게 된 것도 기록해두고 싶다.

김정식 회장에 대한 구술채록 작업은 전봉희와 우동선을 주 면담자로 삼고 진행하였으며, 시범사업이었기 때문에 목천건축아카이브의 준비위원회에 참여하고 있던 조준배, 최원준, 이병연, 김미현 등도 참석하여 진행의 경과를 돕고 살폈다. 또 서울대 박사과정생인 김하나와 목천건축아카이브의 실무직원인 하지은이 2차 인터뷰 이후 동석하여 현장 기록을 돕고, 이후 전사하는 과정에서 교열과 편집에 참여하였다. 채록된 내용의 교정과 편집의 과정에는 한국예술종합학교의 대학원생인 이고운, 정시은, 한보경 등이 수고하였고 우동선이 교열 및 검토를 하였으며, 이후 김하나가 각주 작업을, 하지은이 도판 작업을 진행하였다. 이상의 과정을 거쳐 2011년 5월 책을 출간하였지만, 이후 후속 채록집의 출간을 앞두고 채록집의 연속성을 위하여 편집과 교열을 대폭적으로 수정하기에 이른다. 이 과정에서 내용의 정확성을 위해 최소한의 첨삭이 있었다. 목천아카이브에서 후속 사업으로 진행된 윤승중, 안영배, 4.3그룹 등에 대한 구술채록 작업의 성과들과 비교 검토하고, 독자들의 가독성 등을 함께 고려하여 전면 재편집된 개정판을 내게 된 것이다. 이 과정에 도서출판 마티 편집장 박정현의 고심과 노고가 들어가 있다.

관계한 모든 분들께 감사하고, 특히 현대건축가 구술채록 사업의 취지에 동감하여 스스로 시범사업의 대상이 되어 성실하게 임해준 김정식 회장과 전체 사무를 매끄럽게 이끌어준 김미현 사무국장에게 깊은 감사를 드린다.

2013년 2월

목천건축아카이브 운영위원

전봉희

01

성장기: 일제와 해방
그리고 한국전쟁

일시	2010년 5월 12일 (수)
장소	서울시 강남구 삼성동 dmp 2층 목천문화재단 이사장실
진행	구술: 김정식
	채록: 전봉희 우동선 조준배 김미현
	촬영: 김미현
	기록: 김미현

만주 대련에서 보낸 초등학교 생활

전봉희: 2010년 5월 12일 dmp 2층 목천문화재단 이사장실에서 김정식 선생님을 모시고 첫 번째 인터뷰를 시작하도록 하겠습니다. 오늘 첫 날이니 살아오신 생애에서부터 부드럽게 시작해서, 몇 회에 걸쳐 작품 하나하나에 대한 구체적인 이야기까지 말씀하시는 게 어떨까요?

김정식: 태어나기는 양력으로 1935년, 음력으로는 1934년 개띠입니다. 태어나 한 2년간 평양에서 살다가 부모님 따라서 만주 대련(大連)이라고 하는 곳으로 갔습니다. 거기서 어린 시절을 주로 보냈는데, 일본아파트에서 살았어요. 일본인 친구들과 같이 생활하면서 일본 학교에 다녔고요. 초등학교 5학년에 해방될 때까지 그곳에서 지냈는데, 지금도 항상 그때 생각을 하면 화도 나도 그러는 게 차별대우 받았던 거예요. 근데 그게 학생들이 그러는 게 아니라 담임선생님이 그러는 거예요. 참 괴롭더라구요. 예를 들면 산수 문제를 적어놓고 아는 친구들 손들어 라고 말하면 하이, 하이[1] 하면서 다들 손을 드는데, 선생이 일본 애들을 다 시키고, 제일 마지막으로 날 시켜요. 답 맞히는 일본 애들도 있지만 틀린 경우도 많아요. 나중에 손들어서 제가 하면은 잘했다는 이야기도 없이 응 하고 마는 거예요. 옛날에는 잘하면 여기 가슴에 리본도 하나 달아주고 그랬어요. 그런데 그런 것도 잘 안주고. 또 한 번은 산수 문제를 칠판에 썼는데 한 아이가 대답을 하면 다 알잖아요. 그러니까 선생님이 자기 귀에 대고 답을 말하라고 시켜요. 일본아이들이 손들고 했는데, 가서 맞혔는지 안 맞혔는지 몰라요. 그리고 나만 남았어요. 손을 들고 시켜달라고 했더니 나오라고 해요. 가서 대답을 했더니 맞았다 틀렸다가 아니고 나보고 마늘냄새가 난다고 많은 학생 앞에서 말하는 거예요. 아무래도 한국 사람들 김치 먹고 그러니까. 어릴 때 그런 거 가리고 했겠어요? 그렇게 무안을 당했던 생각이 아직도 나요.

처음엔 그 일본학교에 한국 학생이 별로 없었어요. 그런데 4학년말 넘어가면서는 한국학생들이 한두 명씩 들어왔어요. 그 아이들이 좀 똑똑하게 생기고 그러면 좋을 텐데, 애들이 코를 질질 흘리고, 소매에 콧물이 묻어 표시가 나고 그랬어. 이 친구들 보고 일본 애들이 무시하는 거예요. 미나미

라고 덩치가 큰 친구가 우리 반에 있었는데 이 친구가 조그만 일본애를
시켜서 한국애를 때리는 거야. 쉬는 시간 이럴 때. 내가 보다 보다 참을
수가 없어서 미나미라는 친구에게 가서 야 이놈아, 때리려면 네가 때리던지
하지 어떻게 다른 조그만 애를 시켜 이지메[2]를 시키느냐고 때리려면 나를
때리라고 했다고. 그랬더니 이놈이 내 귀싸대기를 때리는 거야. 그래서 더
때리라고 덤볐더니 더 이상은 못 하더라고요. 종례시간 무렵에 그런 일이
일어났는데, 구마베라는 담임선생님이 1학년 때부터 5학년 때까지 계속
같은 선생이야, 내가 선생님한테 말했어요. 당신네들 내선일체 라며 일본이랑
한국이랑 똑같은 나라로 취급한다고 해놓고 애가 조그만 애를 시켜 한국애를
때리는데 이래도 되는 거냐고, 선생님은 어떻게 생각하냐고 물어봤단 말이야.
이 선생은 끝까지 일본 사상에 젖어있어서 그거 문제다, 괴로운 일이네,
앞으로는 그런 짓 못하게 하겠다고 말은 했지만 친구를 불러 야단치지도 않고
그냥 그렇게 끝났어요.

내가 학교 다닐 때 일본 애들한테 기죽지 않고 오히려 리드하면서 지냈던
거 같아요. 한번은 3학년 때인가, 일본 애들이 띠 이야기를 해요. 난 한번도
띠라는 걸 부모님한테 들어본 적이 없는데 그 이야기를 하더라구요. 어떤
친구가 나에게 넌 무슨 띠냐고 묻길래 가만 생각하다가 난 비행기 띠라고
말했거든.(웃음) 일본 애들이 순진해요. 비행기띠라는 게 있냐고 묻더라고요.
나는 비행기띤데 너희들은 돼지띠가 뭐냐 라고 핀잔 비슷한 이야기를 했는데.
그 아이들이 집에 가서 부모님한테 친구가 비행기 띠라는데 그런 게 있는지
물어봤대요. 그 다음 날 와서 비행기띠 그런 거 없다고 하며 웃고 그랬던
기억이 나는데. 여하튼 일본 애들한테 절대 기죽지 않고 당당하게 지냈어요.

전봉희: 그때는 한 반에 몇 명 정도 인원이었나요?

김정식: 한 반에 40~50명 되요.

전봉희: 그중에 한국 사람은?

김정식: 1학년 때는 나 한 사람 밖에 없더니 3~4학년 되니까 한두 명
들어왔는데, 한국 애들이 좀 똑똑하고 그러지 못하니까 애들한테 무시당하는
거야. 그때 4~5학년이 되면서 차별감이라든지 조선이라는 나라에 대한

느낌을 갖게 되었지요. 한번은 우리나라에는 장수라는 게 있었는데 일본
놈들이 장수가 나오는 걸 막기 위해 쇠말뚝을 박았다, 그래서 장수가
다 없어졌다는 이야기를 들은 적이 있고, 또 한 번은 거북선 이야기가
나와서 우리나라에 그런 것도 있었다고 이야기 하던 게 기억나요. 그러면서
민족의식이라는 걸 조금씩 알게 되기 시작했어요.

우동선: 아까 구마베라는 선생이 있었고, 대련의 초등학교 다니셨다고 하는데,
(만주 사진 책을 보이면서) 이게 대련의 초등학교 사진인데 혹시 옆 초등학교
다니셨나요?

김정식: 향양초등학교라는 곳이에요. 거길 1985~1990년도 사이쯤에
방문했었는데 학교가 그 자리에 그대로더라고. 창틀도 그대로고. 건물은
낡았는데 모양은 손도 안 댔더라고요. 그 학교가 중국 사범학교로 바뀌었죠.
교장선생님을 찾아가서 내가 여기 졸업한 사람인데, 혹 성적 현황 같은 게
남아 있는지 물어보니 중국 사범학교로 바뀌면서 아무것도 남아있지 않다고
하더라고요.

그리고 해방이 되고 소련군이 들어오는데, 소련군의 행패는 참. 다른 건
아닌데 여자들 강간하는 거. 그냥 여자만 보면 강간하는 거야. 길에서나
집이나 부츠 그대로 신고 들어와서 총으로 위협하고 여자 내놓으라고 해. 우리
집에도 들어왔었어. 일본여자들이 주로 많이 당해서 일본 애들이 남장을
했었어요. 그리고 지나가는 사람들 봐서 시계 내놓으라고 해요. 시계를
팔목에서부터 이렇게 많이 차고 있는 거예요. 그때는 태엽을 감아야 하는
시계인데, 시계가 움직이지 않으면 버려요. 들리는 말로는 시베리아에 간
죄수들을 군인으로 무장시켜서 보냈다는 말이 있는데 사실인지 아닌지는
몰라요. 그리고 만년필. 신기하잖아요. 옛날 만년필은 잉크 빨아들여 넣고,
누르면 잉크가 나오고 했잖아요. 그걸 찍, 찍, 찍 쏘는 거야. 하여튼 행패가
보통 심하지 않았어요. 그래서 소련군이 온다 그러면 동네마다 깡통을
두들기면 여자들이 다 숨어요. 그럼 이놈들이 여자를 잡으러 다니다가 잘못
걸리면 납치해 강간하고 없으면 그냥 가버리고 그랬어요. 사람들 죽이는 건
없었어요. 근데 하여간 행패가 심했어요.

해방되니 가족들이랑 한국으로 돌아가게 되서 그전에 학교에 찾아갔어요.
구마베 선생을 찾아가서 선생, 나 이제 한국에 갑니다 라고 했더니 이 선생이
얼굴이 일그러지더라고요. 나한테 못되게 한 게 가책도 되고, 그 잘났던
일본은 망하고. 얼굴이 일그러지더라고요. 속 시원하게 나 한국에 갑니다

10.9.'04

金 正堤 様

世界中暑い夏が続きましたが
お元気ですか
私はあの時だけで今年9/28同窓会も
残念ながら出る見込みはございません。
仲良しの光ちゃんも今回は初めて欠席で
守井幾ちゃんがこの春亡くなったからです。
(写真中央の) 私はあの時、主人の命日3日前で
偶然にも同じ宗教で神戸へ分骨の旅。メルパルクへ
出席の光ちゃんにお願い出来たのです。
姉妹同様のお友達がいることは実に
有難いことです。折角50年ぶりに来て
下さったのに本当に申し訳ありません。
ごめんなさいね。又いつの日かお合いしましょう。どうぞお元気で
稲川蓉子

그림1
일본 동창들과 주고 받은 서신

그림2
일본 동창들과의 모임

라고 말하고 왔어요.

조준배: 그게 언제쯤인가요?

김정식: 그게 8.15 이후에 9월 중순경 됐어요. 한 달쯤 후에. 신의주로 해서 넘어왔거든요.

그런데 재밌는 건, 2002년도인지 수소문해보니 일본에서 그 초등학교 동창회가 열리더라고요. 그걸 일본사람을 통해 연락을 했더니 요코하마에서 6월 언제 열리는데 참석해 달라고 하더라고요. 그래서 갔죠.

전봉희: 2002년 즈음에.

김정식: 2002년 즈음. 그때 가서 동기동창도 만나고 선배도 만나고 선생도 한두 명 만나고 했는데, 이 구마베 선생은 작고를 해서 안 계시더라고요. 그 분 만났으면 한바탕 하고 오는 건데, (웃음) 못하고 왔어요.

우동선: 미나미는 나왔습니까?

김정식: 미나미는 안 보이더라고요.(웃음)

조준배: 어떠셨어요? 반가우시던가요?

김정식: 반갑죠. 그네들이 더 반가워하더라고요. 60여 년 만에 만났으니 말이에요. 그리고 정림건축을 한창 꾸려가고 있을 때니까. 슬라이드로 보여주니 와~ 하고 감탄도 하고요. 지금도 여자, 남자, 동기생들 선배도 있는데 정초마다 편지도 보내고 크리스마스카드도 보내면서 왕래하고 있어요.

전봉희: 그럼 일본어로 말씀하시는 거에 전혀 불편은 없으세요?

김정식: 불편은 크게 없는데 한자가 말이에요. 일본 사람들도 한자를 힘들어해요. 제멋대로 읽거든. 또 하루 이틀 지나면 괜찮지만 처음엔 말이 안 나올 때가 많아요. 내가 발음은 좋다고. 그래서 만주에서도 동네 일본 애들하고도 재밌게 잘 지냈어요.

해방 후 한국에서 보낸 초중학교

김정식: 해방 후 신의주 거쳐 평양에 왔죠. 신의주까지는 트럭으로, 신의주에서 평양까지는 기차로. 원래 고향이 평양이거든요. 근데 우리 아버님이 고향을 떠난 지가 몇 십 년이 되니까 집도 없고 재산이 아무것도

없는 거예요. 큰아버지네가 선교리라는 곳에 집에 하나 있었어요. 거기에 집을 빌려서 지냈는데. 해방 후에 직장이 있어요, 뭐가 있어, 아무것도 없잖아. 고생이 심하죠. 누님이 한 분 계셔서 은행 같은데 다니면서 조금 벌어오고, 어머니가 보육원 같은데 가서 애들 돌봐주고 그러면서 겨우 끼니를 이어가는데. 저녁밥은 내가 하기도 했어. 열두세 살 때 말이야. 밥하는 게 쉽지 않더라고요. 지금처럼 가스로 온도 조절이 되면 좋은데 그땐 연탄으로 온돌, 취사를 다 했잖아요. 밥 뜸 들일 때 불 조절하는 게 쉽지 않더라고요. 지금도 난 밥은 잘한다 하는데(웃음) 집사람은 그거를 인정 안 해요. 조리로 돌 고르고. 옛날에는 돌이 얼마나 많았게요. 게다가 또 어려운 건 말이죠. 밥을 쌀만 가지고 하면 좋은데 쌀이 귀하잖아요. 그러니까 옥수수, 팥, 조, 이런 잡곡이 반 이상 들어간다고요. 그럼 그걸 미리 가마솥에 끓이다가 나중에 쌀을 부어야 하는데 그거 조절하는 게 쉽지 않아. 내가 밥 해놓으면 가족들 다 모여서 먹었어요. 그렇게 고생 많이 하면서 지냈는데, 또 한 가지는 내가 꾀병이 많아서 학교를 잘 안 갔어요.

전봉희: 돌아오셔서 학교에 바로 적을 두셨어요?

김정식: 학교에 바로 적을 뒀죠. 남산 초등학교라고. 평양시 시청 광장 바로 앞에 있는 좋은 학교에 다니고 있었는데, 그때 교육개혁을 했어요. 지역별로 초등학교를 배정을 했다고. 제1, 제2, 제3 초등학교로. 그래서 내가 제20 초등학교로 배정이 됐어. 거기가선 공부가 재미가 없어서 제대로 안하고 놀았어요. 그때는 먹는 게 시원찮으니 영양실조에 걸리고 그래서 학질, 말라리아 같은 병도 유행을 했어요. 한번 걸리면 한두 시간 동안 열이 올라 벌벌 떠는데 그게 지나고 나면 또 멀쩡해. 몸이 벌벌 떨리는데 학교 가겠어요? 그러다가 멀쩡해지면 학교 안 가고 또 노는 거야. 평양은 추우니까 논바닥이 다 얼곤 했거든요. 거기서 썰매를 타는데 이만한 판때기에 쇠줄대고 철사로 동여매 달리는데, 잘들 달리는 거야. 나도 하나 만들고 싶어서 비행기 썰매를 만들었어요. 이런 판에 막대기를 하나 달아서 앞쪽에 발을 댈 수 있게 하고 이걸 연결해서 발로 조절하게 하는 거야. 그런 모양으로 만들어서 타니 다들 희한하다고 하지. 내가 공부는 안하고 밤낮 썰매나 타고 놀고, 학질 핑계로 학교도 안가고 하니 형한테 야단 많이 맞았어요.

우동선: 비행기 띠, 비행기 썰매를 보니까 기계 이런 거에 관심이 많으셨나 봐요.

김정식: 그런 건 아닌데.(웃음) 그렇게 됐어요.

김미현: 비행기 썰매는 저희도 탔어요. 저 어릴 때 만들어 주셨어요.

김정식: 서울에서 내가 만들어서 이 친구들하고 같이 타고 그랬어요.

전봉희: 공부를 잘하시는 편이셨어요? 초등학교 때?

김정식: 남산 초등학교로 5학년으로 들어갔을 때, 내가 한글은 잘 모르잖아. 그래서 국어는 형편없지만 산수는 곱하기, 분수, 나누기, 이런 거 나오더라고요. 난 이미 대련에서 배운 거야. 그래서 내가 나서서 풀었더니 담임선생님이 너 산수 잘한다고 공부 잘한다고 말씀하시는 거예요. 신이 났지. 그때부터 다른 건 몰라도 산수는 참 잘했어요. 그래서 대학교 들어갈 때도 수학하고 제일 많이 관계되는 과가 무얼까 했고, 전기과가 수학과 가장 가까울 것 같다 싶어서 전기과에 들어가게 된 거예요. 그렇게 연관이 됩니다. 근데 중학교에 들어갔더니, 좋은 제1,2,3 중학교들이 아니라 나는 우리 동네에서 한참 떨어진 제5 중학교에 배치 된 거예요. 그때는 무조건 지역별로 배치하는 거예요. 시험 봐서 가는 게 아니라. 더구나 공부하기 싫은데 시골학교에 집어넣어 놓으니 더 흥미를 잃어서 공부를 잘 안하곤 했죠. 그때는 이미 공산주의가 들어와서 체제가 다 잡혀 있었지. 독보회[3]라고 알아요? 독보회라는 게 뭐냐면 자기네 사상을 읽으면서 투입시키는 거예요. 수업 끝나고 그걸 꼭 시킨다고. 그러고는 끝날 때쯤 해서 자아비판을 시켜요. 어떤 애가 자기가 하겠다고 하는 거예요. 담임선생이 시켰더니 그 학생이 자기아버지를 모리배라고 말하는데 선생도, 학생도 박수를 치는 거예요. 이게 자아비판이에요. 우리 아버지는 장사를 해서 돈을 많이 벌어오는 모리배라고 말하면 모두들 박수를 쳐주는데, 애들이 박수 쳐주니까 신나서 너도 나도 하는 거예요. 난 그때 어떻게 저럴 수가 있는가라는 생각을 했어요. 교육이라는 게 완전히 사상교육을 시키는 거예요. 지금 이북 애들도 만만하게 보면 안돼요. 물들어 있기 때문에. 그리고 나 때부터는 초등학교 6학년부터 중학생이 되는 거예요. 국민학교가 5년제라. 교육개혁을 47년도에 그런 식으로 했고.

한번은 집에 있는데 노력동원 이러면서 어딜 가라고 해요. 어머니, 형, 아버지

3_

독보회(讀報會): 북한어. 북한에서 비교적 적은
사람들 앞에서 신문 따위의 교양 자료를 소리 내어
읽으면서 정책과 시사문제 따위를 해설하는 간단한
모임.

다 안 계셔서 남아있던 내가 삽 들고 12살 때 노력동원 가는 거야. 거기가
지금 보니 낙랑고분이야. 놋대야 같은 거 있으며 어른들이 다 들고 가고.
지금 보니 그게 다 귀한 유물들인데 없어졌죠. 보통강이라고 있어요. 대동강
지류인 이 보통강이 매년 범람을 하는데 우리가 제방을 쌓는 거야. 하는
시늉만 하다가 돌아오곤 했는데, 돌아오는 길에 소련군 헌병이 지프차를 타고
가다 길에서 시민을 치어 사람이 그 자리에서 죽었어요. 소련군이 차에서
내려와서 고민하며 있는데, 보국대(報國隊) 갔다 오던 사람들이 죽 둘러싸고
한참 있으니까 한 놈은 도망가고 한 놈은 남아 있더라고요. 사람들이
저 새끼 까부셔 라면서 이북의 욕이 나오기 시작하는 거예요. 그랬더니
사람들이 돌을 던지기 시작하는데 사방이 둘러싸여 있어서 도망도 못가고.
돌에 맞고 쓰러졌을 때 사람들이 가슴 아래를 삽으로 짓이기고 그랬는데
죽었는지 살았는지는 몰라. 그 다음에 소련군 헌병이 와서 데리고 갔대. 또
소련 군인들이 동네 여자들 사냥 나오는 거야. 동네마다 소련군이 온다 하면
깡통을 매달아 두들겨요. 그럼 다 숨는 거야. 여자들이 숨을 데를 다 만들어
놨어. 심지어 어떤 일이 있었냐면, 들은 이야기긴 하지만 소련 여군들이
한국 남자를 끌고 가는 거야. 자기 집에 좋은 가구가 있는데 사가라 해서
데리고 가는 거야. 군인 여자들이 강간하기 시작하는 거야. 샛노래져서
나와 죽었다는 이야기까지도 있고 그랬어요. (웃음) 이렇게 소련군의 행패는
살인이나 이런 건 없었지만 여자에 관해서는 참 그랬어요. 한가지 재밌었던
것은 시장 할머니가 옥수수, 고추를 팔고 있는데 소련군이 먹어보고 싶은
거야. 빨간 게 먹음직스럽기도 하고. 그래서 돈을 주는데 50원인데 500원짜리
돈을 주는 거야. 할머니가 거스름돈을 어떻게 줘야할지 모르고 있으니까, 이
소련군이 돈이 적은 줄 알고 또 돈을 내놓는 거야. (웃음) 그래가지고 고추를
씹어 먹고 매워서 질겁했다는 이야기도 있고. 옥수수를 생으로 먹은 것도
있고, 하여튼 그런 식의 이야기가 허다하게 나왔어요.

또 한 번은 아까 남산 초등학교가 여기 있고, 시청이 바로 여기 있어요.
여기가 시청 광장이에요. 한번은 학생들 다 모이라고 하더니 김구, 이시영[4)]
씨 두 분이 김일성이랑 같이 시청광장 발코니에 서서 연설을 하는 거예요.

4_
이시영(李始榮, 1869~1953): 독립운동가이자 정치가.
임시정부 국무위원을 거쳐 성재학원설립. 1948년부터
1951년까지 대한민국 부통령을 지냈다.

그 내용이 무언지는 잘 듣지 못했지만 김구 선생을 멀리서 바라본 기억이
나요. 당시 시내 전차에 유리창이 깨진 것이 많고 김구, 이승만 타도하자
라는 간판도 있고 했는데, 김구 선생이 온다니까 김구는 싹 빼고 이승만
타도하자만 남겨놓고 바뀌고. 전차에 유리도 갈아 끼웠는데 그 유리가
장롱 같은데 끼우는 집에 있는 것 떼어다가 붙인 거예요. 또 하나는, 처음
김일성이가 들어와서 모란봉 운동장에서 연설하는 것, 그것도 내가 봤어요.
내용이나 이런 건 전혀 기억이 안 나고, 그 때만 해도 김일성이 홀쭉했어요.
늘씬하고 괜찮았는데, 한 몇 년 후에 보니 살이 막 올랐더라고요. 처음
초상화는 나중에 새로운 걸로 다 바꾸고. 여하튼 그 공산주의라는 게 얼마나
그런지.

우리 외조부 성함이 김영진이었는데 학자고, 교육자고, 훌륭한 분이셨는데
말이에요. 보통강에 강이 자꾸 범람해서 홍수가 나니까 사재를 털어서
방제단 전부는 아니지만 일부를 건설했고, 남건면에 남건 국민학교라고
학교를 자비로 지으셨어요. 또 평양 일대에서는 유명한 학자셨다고. 해방이
되고나서 어떤 일이 있었냐면, 얼굴 좌측에 커다란 시퍼런 멍 같은 점이
있었던 외할아버지의 머슴 한 명이 있었는데 공산당이 들어오고 그 머슴을
동네 인민위원장으로 시켰어요. 그 머슴이 우리 할아버지 집에 딱지를 붙이고
24시간 안에 모든 재산을 다 놔두고 나가라고 하는 거예요. 외할아버지가
쫓겨 나왔죠. 그러고 1년 반 만에 돌아가셨는데, 화병에 돌아가신 것 같아요.
돌아가실 때까지 나는 안 죽어, 못 죽어 하고 돌아가셨대요. 그리고 나쁜 짓은
전부 인민위원장인 그 머슴을 시켜서 해놓고 진짜 공산당이 들어섰죠. 그게
그 애들 수법이에요. 누명은 걔네들한테 다 씌우고 뒤에서 조절하는 거지.
부위원장이라는 빨갱이가 들어와서 다 휘두르는 거예요. 그만큼 공산당의
조직이라는 것이 무서워요. 지금도 듣기로는 5인조라는 게 있대요. 한동네
다섯 사람 중에 한 사람은 당원이에요. 그래서 5인을 감시하는 거예요. 오늘
우리 집에 어떤 친구가 왔는데 조금 이상해, 이 친구가 이런 말을 하더라
등 행동, 말하는 거 여러 가지를 다 위에 보고하게 되어있어요. 그니까 꼼짝
못한다고. 그 정도로 심하게 했어요. 지금 중국도 그래요. 똑같아.

중학교 2학년, 남한으로 넘어오다

김정식: 그러다 중학교 2학년 때 5월5일 날 남쪽으로 넘어가자 이렇게 된
거예요. 비하인드 스토리가 있는데 우리 아버님이 47년에 혼자서 먼저 서울로

오셨어요. 나머지 가족들은 다 남아있었고. 서울에서 어떤 사람이 아버님 친구라면서 찾아와서 어머님께 당신 남편이 지금 남한에서 고랫등 같은 기와집에 트럭도 두 대나 가지고 잘살고 있는데 왜 여기서 고생하시냐고 말씀하시는 거예요. 가신지 2년 밖에 안됐고 금덩이를 가지고 간 것도 아닌데 이상하다 싶었지만 그 사람이 거짓말 할 이유도 없고. 어찌된 일인지 가보자 싶었죠. 그 양반이 바람을 불어넣어서 가기로 결심을 하고 남으로 넘어가게 됐죠.

5형제에 누나 하나였어요. 거기다 막내는 업혀서 와야 하는 실정이에요. 나하고 바로 밑에 정완이란 동생더러 먼저 안내자와 내려가라고 해요. 48년도니까 13살인데 말이야. 13살에 학생 완장 같은 거 달고, 정장 학생복 입고, 그때 동생 정완이가 9살인가 됐어요. 그렇게 동생 데리고 마지막 38선 넘어가는데 보슬비가 내렸어요. 논두렁길을 가는데 옆에선 개가 멍멍 짖지, 새카만 밤중에. 남으로 내려가는 게 금지되어 있어서 잘못하면 총 맞아 죽는 거예요. 기차타고 제일 아래에 가까운 역이 청계역이었는지 거기까지 갔고 거기서부터 걸어서 38선 넘어가는 거예요. 근데, 논두렁길이 왜 이렇게 미끄러워. 조금 가다가 미끄러져 자빠지고, 논두렁에 빠지고. 그러면서도 38선 넘어가는데 왜 이렇게 기쁜지 말이에요. 넘어져도 좋고. 안내인이랑 다른 피난민이랑 섞여서 10명 정도가 내려오는데, 그 때가 장날인가 그럴 거예요. 미군들이 DDT[5]를 막 뿌리는 거예요. 우린 어리고 하니 가라 그래서 무사히 내려왔죠. 개성까지 기차타고 와서, 개성에서 서울까지 다시 기차타고 왔어요. 우리 아버지가 미아리고개 어디가 계신다는 얘기를 듣고 안내자가 그리로 데리고 갔어요. 근데 안 계셔. 거기 사는 사람한테 물어보니 을지로 4가로 찾아가라고 해요. 그랬더니 옛날 국도극장 아세요? 을지로 4가 경찰서 앞에. 그 뒤에 적산가옥[6] 집이 있었는데, 그 집에 우리 아버님이 계셨어요. 조그만 다다미방[7]. 척 보니까 고래 같은 기와집도 아니고 (웃음) 입고 계신

5_
DDT(Dichloro-Diphenyl-Trichloroethane):
살충제로 군대나 민간에서 여러 종류의 곤충으로
인해 일어나는 질병을 구제하는데 사용한다.

6_
적산가옥(敵産家屋): 해방 후 일본인들이 물어간 뒤
남겨놓고 간 집이나 건물을 말한다. 국내 적산가옥은
해방 후 일반인에게 대부분 불하되었다.

7_
다다미(疊)가 깔린 방. 다다미는 짚을 짠 것을 위에
깐 판을 말한다. 전통 일본 주택 거주실은 보통
다다미방이다.

옷은 미군 작업복, 이런 작업복 있어요. 게다가 세탁을 안 해서 주머니에
때가 다닥다닥 붙은 게 보이는 거예요. 이게 아닌데 이게 아닌데 했죠. (웃음)
아버님은 아들 둘이 오니까 좋긴 한데 이놈들 먹이긴 해야 하고 돈이 없으신
거야. 주인집인지 찾아가서 돈을 꾼 거야. 옛날 반도호텔, 지금 롯데호텔 있는
자리 근처에 중국집이 참 많았어요. 그 당시에 미군들이 밀가루, 설탕 원조를
많이 했단 말이야. 중국집에 데려가서 찐빵하고 국수하고 사주시더라고. 아무
말 안하고 먹고 있다가 다 먹고 나서 내가 아버님 나 평양에 다시 갈래요
했어요. 하도 실망을 해서 말이에요. 고랫등 같은 기와집은 어디 있고 트럭이
두 대라더니 완전히 셋방살이에다가 이렇게 가난뱅이가 있을 수가 없는데.
직업도 없고 말이에요. 간다고 그랬더니 당황하셔서는 힘들게 내려왔는데
고생스럽지만 같이 있자고 하시더라고요.

그때 돌아갔더라면 내가 김정일 밑에서 큰 역할을 했을지도 모르는데.(웃음)
그리고 나머지 식구, 어머니, 막내 동생(정현), 형(정철), 지금은 죽은 넷째
동생(정용) 이렇게 넷이 같이 내려오는 걸로 되어 있었어요. 내려오다가 중간에
사리원에서 어머니가 경찰관한테 검표를 받았대요. 종착지가 가장 남단의
기차역으로 되어 있으니까 당신 왜 여길 가느냐고 묻더래요. 얼떨결에 우리
어머니가 사리원에 가려고 했는데 표가 없어서 이 표를 샀다고 대답하게 된
거예요. 여기가 사리원인데 내리지 않고 뭐하고 있는 거냐 해서 어머니는
얼떨결에 내리게 된 거죠. 형이 보니까 기차가 떠나는데 어머니가 머리에 큰
짐을 이고 사리원에서 내리고 계신 거예요. 안내원이 일행들 다 잡힐까봐
아무 소리도 못하게 하고, 그래서 그대로 형과 넷째만 내려오게 된 거죠.

그때 마침 시집 간 누나가 사리원에 살고 계셨어요. 근데 어머니가 밤에
사리원에서 내리긴 했는데 딸, 사위집 주소도 모르고. 어떻게 찾나 하고
걱정을 하며 사리원 역에 서 있는데 어떤 빈 리어카가 지나가더래요.
서울에서 김 씨 찾는 거랑 마찬가진데 사위 이름을 대면서 혹 양상현 씨라고
아느냐 라고 물어보니까 리어카를 끄는 사람이 자기가 지금 그 사람의 짐을
여기 옮겨주고 돌아가는 길이라는 거예요. 그래서 그 집을 찾아가게 된
거예요. 그래서 만난 거야. 아까 평양에서도 거짓말한 그 사람은 왜 우리에게
말도 안 되는 거짓말을 해서 우리를 넘어오게 했을까. 지금도 미스터리란
말이야. 그리고 리어카꾼. 밤중에 말이에요, 리어카꾼을 만나서 딸네 집을
찾아갔다는 게 기적 중의 기적이라고. 매부가 그때 이사를 간 이유가 동네에
빨갱이 여자가 있었는데, 그 여자와 사상적으로 말다툼을 크게 했다는
거예요. 그래서 여기 있으면 위험하다고 생각하고 집을 옮긴 거래요. 근데 그

짐을 싣고 갔던 리어카꾼을 만난 거예요. 그래서 누나랑 어머니는 한 달 후에 남한으로 넘어왔어요.

넘어올 때 한 가지 기적 같은 일이 또 일어났는데, 안내자를 놓쳤어요. 그래서 남쪽이 아닌 반대쪽으로 가게 된 거예요. 밤이 지나가고 날이 샌 거야. 가만 보니까 방향이 잘못 된걸 알았는데 안내자는 없지 어찌해야 할지 몰라 쩔쩔매고 있는데. 햇빛은 쨍쨍 비치는데 말이야. 먹을 게 있나 물이 있나 말이야··· 죽을 지경인 거예요. 우리 막내가 누나를 내이내이 부르면서 물 달라고.(웃음) 그렇게 하면서 구사일생으로 누나, 매부, 어머니, 막내가 내려왔어요. 그래서 석 달 만에 가족이 다 모이게 되었어요.

이걸 지금 생각해봐도 난 기적 중에 기적이라고 생각해요. 어머니가 리어카꾼을 못 만났으면 혼자서 도저히 못 내려왔을 거예요. 그리고 이남으로 내려간 사람이 있으면 남은 가족이 시달림을 많이 받았다고. 너 그런 가족들하고 살았느냐, 너도 똑같은 놈 아니냐 하고.

외할아버지와 친할아버지, 어머니와 교회

김정식: 우리 어머니는 교육을 받지 못했어요. 외할아버지가 학자인데도 여자들 교육이 뭐냐 해서 밖에 나가지도 못하게 했다고. 근데 친할아버지는 상당히 개화가 되었던 분이에요. 그 분이 뭐라고 하셨냐면, 제사를 폐하고 살아계신 부모님께 잘해라. 죽은 사람위해 제사 지낸다고 영혼이 와서 먹기를 하느냐. 제사는 아무 의미가 없다. 살아계신 분께 잘하라고 말씀하셨어요. 그리고 외할아버지 생신이면 우리 어머니와 아버님께 소달구지에 음식 잔뜩 해서 평양에서 남건면까지 30리 정도 거리를 싣고 가게 하시면서 살아계신 분께 잘하라고 하신 그런 분이에요. 그리고 외국어에 대한 것도. 우리가 어릴 때 불쏘시개를 영어로 뭐라고 하느냐, 중국말로 뭐라고 하느냐, 일본말로 뭐라고 하느냐고 물어보시는 거야. 그만큼 외국어에 대한 관심이 많으셨어요. 며느리가 셋인데, 한 며느리는 다른 동네에서 살고, 큰어머니와 우리어머니가 계셨죠. 큰어머니는 공부를 좀 하셨고 초등학교를 다니셨는데, 우리 어머니는 전혀 공부를 못해봤단 말이야. 근데 천자문 같은 걸 주면서 외워오라고 시키시고 잘한 사람에게 상을 줘요. 또 안전에 대한 개념이 철저하시던 분이세요. 옛날에 실꼬는 거 바늘처럼 뾰족한데 그걸 뱅뱅 돌려 실 감고하던 게 있었어요. 여기에 눈이라도 찔리면 큰일이라고 며느리들에게 안경을 하나씩 다 사주셨어요. 이런 게 쉽지 않은 일이었다고.

친할아버지가 우리 친할머니와 며느리들에게 당신네들 교회에 나가려면 나가라고 말씀하셨어요. 신문명에 대한 장점을 많이 인식하셨던지, 교회에 나가도 좋다고 말씀하셨어요. 근데 우리 어머니는 교회 나가서 찬송가를 부르는데 글을 읽을 줄 알아야 말이지. 남들이 읽는 거 따라 읽으면서 소리만 내시면서도 좋아하시고. 성경책은 물론 못 읽었지만 제일 열심히 다니셨어요. 그런데 재밌는 현상은 우리 아버님이 둘째고, 큰아버님, 작은아버님 그리고 고모님이 두 분 계셨어요. 근데 우리 아버지네만 남쪽으로 넘어왔어요. 다른 집은 일부는 넘어왔지만 우리처럼 온 가족이 넘어오진 않았지요. 지금도 내 생각에는 하나님이 우리를 저 무서운 땅에서부터 남쪽으로 피난을 시켜주신 게 아닌가 하면서 감사하고 있어요.

전봉희: 정작 할아버지 본인은 교회를 안 나가셨죠?

김정식: 안 나갔었어요. 아버님도 잘 안 나갔어요. 안 나가셨는데 어머님이 나중에 계속 교회 나가는 모습을 보고 말년에 70세가 넘어서 교회를 가셨어요. 담배를 계속 피우셔서 교회가시면 담배 냄새 난다며 어머님께 야단을 맞고 해도 잘 나가셨어요.

전봉희: 회장님 형제분들은 어릴 때부터 나가셨어요? 어머님 따라서?

김정식: 그렇지. 그때도 교회에 나가긴 했지만 그땐 믿음이고 뭐고 없고. 그래서 이제 온 가족이 남으로 넘어왔다는 거. 다시 말하지만 거짓말했던 그분 덕분에 넘어오게 되었고, 우연찮게 리어카꾼을 만나 어머니와 누나네가 합치게 됐고. 그렇게 온가족이 내려왔다는 게 큰 복이라고 생각하고 있어요. 그렇지 않다면 내가 지금 이북 아오지 탄광이나, 탄광은 약과구요. 요덕수용소 같은데 들어갔다면 죽었다 깨도 못나왔겠죠. 근데 내가 그렇게 되지 않고 지냈다니 참 행복이라 생각을 하고.

1985년 평양 방문-작은 어머니와의 만남

김정식: 내가 85년도에 말이에요. 전두환 대통령 때였지요? 그때 고향방문단에 들었어요. 어느 날 전화가 와서 평양에 고향방문단의 일원으로 가겠느냐 물어보더라고요. 왜 그러냐 했더니 그런 건 묻지 말래. 갈 용의가 있다고 대답했지. 그래서 9월 20일인가? 고향방문단 일원으로 평양에 가게 되었죠.

전봉희: 어떤 루트로 갔나요? 중국을 통해서?

김정식: 아니. 직접 판문점 지나서 개성으로 해서 기차타고 평양으로 간
거예요. 평양 고려호텔에 들어가서 가족상봉을 했어요. 북에 남아있던
친척들이 많았는데 그중 누구를 만나겠는지를 써 내야 했어요. 작은아버지가
의사인데 넘어와 계셨고, 작은어머니는 북에 남아계셨어요. 그 작은어머니를
만나겠다 했죠. 난 그 가족들은 당연히 다 나올 거라고 생각했다고.
사촌동생도 여동생이 셋인가 넷인가 있어서 그들도 다 볼 수 있으리라
생각했는데, 갔더니 작은어머니 혼자만 나오셨더라고. 그때 50명이
고향방문단으로 가고, 50명이 예술공연단으로 가서 그때 나훈아, 하춘화,
남보원 등이 공연도 하고 그랬었죠.

작은어머니 처음에 만나니까 반갑죠. 말할 수 없이 반가웠는데. 우리
작은어머님이 굉장히 미인이셨는데 많이 늙으셨고. 나를 붙잡고 반갑다고
하면서 자기는 누가 오는지 알려주지도 않아 몰랐고 그냥 남쪽에서 가족이
올라오니 만나라고 하여 나왔는데 남편, 그러니까 작은아버지가 오시는 줄
알았대요. 근데 네가 왔구나 라면서 섭섭해 하시기도 하고 반가워하시기도
하면서 껴안아 주시더라고요. 그 사진들은 다 가지고 있어요. 작은어머니가
우리 빨리 통일되어야지 미국 놈 물러가야지 그러시고. 똑같은 레퍼토리야.
어떻게 사시는지 물어봤더니 우리는 김일성이 덕분에 잘 먹고 잘 산다고
해요. 근데 저녁 만찬으로 상이 차려지는데 우리야 고기를 항상 먹잖아요.
닭고기에 소고기에 이것저것 잔뜩 차려 놓은걸 보고 정식아 이것 좀 먹어라,
먹어라 하셨어요. 나는 흥분해서 잘 먹히지도 않는데 작은어머니는 잘
드시더라고요. 나중에 얼음 보숭이가 나왔어요. 아이스크림. 난 술이나 몇 잔
마시고 말지 싶은데, 이거 맛있는 것 좀 먹으라우, 먹으라우 하시고. 나중에
둘이 있을 때 소곤소곤 말씀하시는데, 할아버지는 6.25때 폭탄 파편을
엉덩이 쪽에 맞으셔서 돌아가셨는데 왜 그러셨는지 모르지만 돌아가시면서
자꾸 나를 찾더래요. 정식이 좀 보고 죽어야 될 텐데 라면서. 작은 어머니가
말씀하셨으니 그러려니 하지 진짜인지는 모르겠고. 할머니도 돌아가셨고요.

작은어머니는 작은아버지가 의사니까 그 당시 잘 살고 계셨는데, 공산당이
들어오면서 의사한테 각 집에 돌아다니면서 위생검사를 하라고 시키는

거예요. 이를테면 똥 뒷간[8] 제대로 되어 있는지 안 되어있는지 이런 걸
조사시키는 거예요. 작은 아버지가 이건 아니다 싶어 남쪽으로 가려고
하셨는데, 의논을 했더니 작은어머니가 싫다고 하셨대요. 그때는 이북이
서울보다 더 잘 살고 있었어요. 경제적으로 안정되고, 전기도 많고 뭐 여러
가지가 좋았는데 남쪽엔 북에서 끊으면 전기도 안 오지 형편없다고. 그리고
북엔 재산도 있는데 남쪽으로 내려가면 아무 것도 없잖아요. 그리고 또 하나,
애들이, 큰 아이가 나보다 두 살인가 세 살인가 아래고 그 다음에 졸졸졸졸.
두 살 터울로 두 살, 네 살, 여섯 살, 여덟 살 이러니 말이야. 걔네를 데리고
내려간다는 게 사실은 끔찍한 일이야. 잘못해서 걸리면 아오지탄광에 간다고
하지, 소련군들이 지키고 있다고 얘기하지. 이래 놓으니까 겁이 나셨겠지.
그래서 안 간다고 했죠. 그랬더니 작은 아버지가 작은 어머니에게 아무 얘기도
안하고 혼자서 살짝 넘어왔어. 그러니까 작은 어머니가 미치고 환장하는
거야. 아무 얘기도 없이 혼자서 몰래 넘어갔다. 이게 말이 되는 거요? 석 달
동안을 찾아서 헤맸대요. 석 달 동안을 빨갱이한테 잡혀간 건 아닌지 찾아
헤맸대요. 그렇게 고생을 하고 그 다음부터는 체념했죠. 남으로 넘어간 건
모르고. 작은어머님이 예쁘기도 하셨지만 손재주도 좋으셨어. 그래서 수예를
하면서 살았대요. 수예단체가 있어서 국가에서 키우는 거야. 외국사신이
오면 수예작품을 선사하고 그런 역할을 했기 때문에 그렇게 크게 고생은
안 하고 지냈대요. 자기 남편이 온 줄 알았는데 내가 와서 상당히 서운해
하시더라고요.

전봉희: 그때 작은아버지는 살아계셨나요?

김정식: 살아계셨지. 남쪽에서 나중에 부인을 얻어서 사셨어. 한 이십년 됐나?
작은아버지께 그때 작은어머니 사진을 가져다 드렸더니, 그 사진을 베개 밑에
넣고 말이야. 그러니 현재 부인은 얼마나 황당하겠어. 하여튼 말할 수 없는
비극이지. 그렇게 작은 아버지는 혼자 넘어오고 큰아버지네는 사촌 누나가 한
사람 넘어왔어요. 나머지는 안 오고. 내려와 처음엔 고생했지만 이만큼 사는
것도 복이다 하고 살고 있어요.

평양과 대련에서의 아버지 사업

김정식: 아버님은 원래 평양 의과 대학에 들어가셨다가 2학년 때 사업을
해보겠다고 휴학계를 내고 사업을 하셨대요. 나중에 다시 복학하려고
했는데, 작은 아버지가 의사이고 하니 동생한테 역전이 되게 생겼단 말이에요.

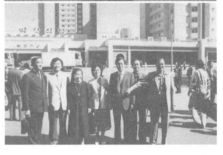

그림3

부모님

그림4, 5, 6

평양방문단 당시 작은 어머니와의 만남

이런저런 이유로 학교를 관두고 사업을 하시는데 자동차 운전학원을
차렸어요. 평양에서. 그때 평양에 처음 포드인지 시보레인지 하는 차를 세
대를 들여다가 학원을 차렸어요. 그런데 한 대는 작은 아버지가 아버지
몰래 자동차를 끌고 모란봉에 올라갔다가 떨어져서 망가지고. 몸은 안
다쳤고. 두 대는 주유소에서 주유를 하는데, 그때 우리 아버님이 넣으신 게
아니라 기술자들이 기름을 넣으면서 담배를 피운 거예요. 그래서 두 대가
다 불타버렸어요. 그래서 정리하고 만주 대련으로 가신 거예요. 대련에서는
택시를 두 대 사서 백씨라는 사람을 두고 운전을 하면서 지냈지요.

해방 되서 돌아와선 할 일이 없잖아. 일거리란 게 거의 없었으니까. 근데
아버님 친구 분인 김윤기 씨의 소개로 중국 대사관에 대사의 차를 모는
기사가 되신 거예요. 그때 취직이라면 대단한 거였어요. 트럭 두 대가
취직하는 걸로 바뀌었지. 숙소도 대사관에서 숙소를 줘서. 우리가
대사관에서 한 2~3년 살았어요. 남으로 넘어오긴 했는데 할 일이 있어야죠.
학교에 가고 싶은데 학교가려면 경기중학교는 40만원인지 정도로 비쌌고,
서울중학교는 20만원 뭐 그랬던 것 같아요. 먹고살기 급한데 학비가
있었겠어요?

명동의 신문팔이

김정식: 학교는 생각도 못하고 집에서 그냥 놀기만 했는데, 너무 심심한
거예요. 중국대사관이 명동거리에 있잖아요. 명동거리에 나가보니까 애들이
신문을 들고 다니면서 파는 거예요. 저 정도는 나도 할 수 있을 텐데 하는
생각이 들어서 그 신문 나에게 얼마에 넘길래 라고 물었더니, 지금 단위는
잘 모르겠지만 50전인가 50원인가 얘기하더라고요. 그걸 10부 받긴 했는데
다른 애들은 막 뛰어다니면서 내일 아침 신문, 신문 하면서 파는데 나는 말이
나와야지 말이야. 안 나오더라고요 처음에. 서서 왔다 갔다 하고 있는데, 어떤
어른이 꼬마야 귀여운데 신문 하나만 줘 이러고 사시더라고요. 신문 드리고
돈은 배로 받고. 조금 있으니까 10부가 금방 팔리는 거예요. 이게 돈벌이가
되는구나 하고 돈 맛을 안거예요. 집에 가서 형한테 내가 신문 팔아서 돈
벌어왔다고 했더니 자기도 한번 해볼까 하더라고요. 그때부터 형하고 같이
하기 시작하는 거야.

전봉희: 그때 형님 나이가?

김정식: 나보다 세 살 위, 달수로는 2년 조금 넘어요.

전봉희: 형님은 고등학교 평양에서 나오셨어요?

김정식: 형은 평보고[9] 제3중학교에 다니다가 왔어요. 지금이라면 고등학교까지 들어갔다가. 처음에는 형이랑 신문 10부로 시작했는데 그 다음에는 신문사에 직접 가서 더 싸게 50부 정도를 사서 뛰어다니면서 팔았어요. 지금의 명동거리, 시청 앞, 이런 데는 얼마나 뛰어다녔는지 몰라요. 그리고 다방에도 들어가요. 돌체다방이라고 있었어요. 거기 들어갔다가 거기 마나님이 얼마나 무서운지 잡혀서 꿀밤 맞고 쫓겨 나오고. 나중에 알고 봤더니 돌체다방 마담이 내동생의 처남의 색시 엄마가 됐어요. (웃음) 참 인연도 희한하단 말이야. 하여튼 1~2년 열심히 뛰어다녔어요.

전봉희: 학교는 아예 안 다니시고?

김정식: 안 다녔어요. 그러면서 학생들이 약가방[10]이란 것 들고 평창모자[11] 쓰고 다니는 모습이 왜 그렇게 부러운지. 내가 공부를 해야 할 텐데 신문이나 팔러 다니고 이게 뭐냐 쟤네들은 공부하고 있고. 평양에서 그렇게 공부 안 하던 내가 여기 와서 그 학생들을 보니까, 학교에 다닐 수 없는 처지에서 학생들을 보니까 부럽더라고. 공부해야 될 텐데 하는 생각으로 돈을 차곡차곡 모았어요. 예전 미도파 자리에 미공보원이 있었는데 미국 여자선생이 영어를 가르쳤다고. 근데 우린 이북에서 넘어왔으니까 영어가 약하다고. 약한 게 아니라 영어를 거의 몰랐지.

우동선: 이북에선 러시아어를 배우셨나요?

김정식: 러시아어를 좀 배웠는데, 난 러시아어도 별로 배우지 못하고 넘어왔다고. 미공보원에서 새벽5시부터 영어를 가르치는데, 딕슨(Dixon)이라는 교재로. 그러다보니 신문 팔아서 버는 돈만으로 부족해서 얇은 공책을 열권에 얼마 이렇게 서울역에서 기차표 사려고 줄 서있는 손님들에게 팔았어요. 언젠가 한번은 그걸 다 팔고 집으로 돌아오는데, 남대문 시장을 지나가다가 제비뽑기라고 아나? 뽑기가 있었어요. 줄이 연결되어서 어찌어찌하면 돈을 배로 주는 그런 거 있어. 형이 지나가다가 그거 한번 해보고 싶다고 하는 거야. 하지 말라고 말려도 내 말 안 듣고 하더라고요. 형이 뽑으려고 할 때 옆에서 그거 아니라 이거라면서 알려주는 척 하는 놈이 한패인거야. 그래서 뽑으니 꽝이지. 아침에 나가서 공책 팔아 번 돈 싹 날리고 만 거야. 그래서 형에게 다시는 그런 짓 하지 말자고. 새벽에 잠도 못자고 하루 종일 벌어온 걸 한입에 다 까먹었잖아. 그런 적도 있죠.

대광중학교 입학

김정식: 그 즈음에 숭실중학교가 새로 생겼어요. 가보니 교실도 별로
없는데다가 정리도 안 된 상태야. 시험을 보래. 시험을 봤더니 합격이래.
그래서 거기 들어가려고 했더니 어머니가 거기 말고 대광중학교에
가야된다고 하시는 거야. 한경직 목사님[12]이 새로 만든 학교인데 우리가
교회를 다니고 하나님을 믿기 때문에 거길 가라고 하시는 거야. 대광은
숭실보다 훨씬 안정되어 있었어요. 그래서 다시 시험을 봤는데 합격. 무슨
시험을 봤는지는 기억이 안나요. 하여튼 영어나 수학 그런 거. 수학은 문제가
별로 없었던 것 같고. 영어는 미공보원에서 좀 배운 게 도움이 되지 않았나
해요. 합격해서 들어가려는데 그 당시 돈 8만원인가를 입학금으로 내야했지.
다른 데는 40만원, 몇 십 만원 할 때 8만원 정도였던 것 같아요. 정확히
기억은 안나요. 우리어머니가 신문 팔고 노트 팔아서 만든 돈으로 입학금
내려고 전차를 타고 가려는데 어떤 사람들이 접근해서, 싸구려 가짜반지,
이거가지고 장사하면 떼돈 번다고 속인 거예요. 우리 어머니가 홀딱 넘어가
그걸 사버리고 사기당한거야. 나중에 가져온 거 보니까 완전 가짜반지들이고.
8만원 다 없어진 거예요.

그래서 어머니가 학교에 찾아가셨어요. 교감 선생님을 만나서 엉엉
울면서 돈은 지금 하나도 없고, 애들은 들어가긴 들어가야 하는데 어떻게
했으면 좋겠냐고 하소연을 했더니, 교감 선생님이 집에 재산이 뭐 있냐고
물어보시더래요. 8기통짜리 라디오, 그냥 진공관만 있는 라디오에요. 그거
하나 밖에 없다고 하니까 그거라도 가지고 오래요. 그래서 그걸 드리고 천천히
갚겠다하고 입학이 된 거예요.

평양에서 농땡이 치며 공부 안하다가 여기서 신문 팔며 공부를 해야겠다고
느끼고는 학교에 가니까 결석 없고, 지각도 없고, 조퇴도 없고, 학교에 열심히
다니기 시작했다고.

9 _
평양공립고등보통학교의 준말.

10 _
약가방: 미군이 들던 네모난 약통가방을 말함.

11 _
평창모자: 모자의 둥근챙을 평평하게 펴서 모양을
냈던 학생모자.

12 _
한경직(韓景職, 1902~2000): 평안남도 평원에서
출생했으며, 1925년 평양 숭실전문학교를 졸업했다.
도미 후 1948년 엠포리아대학에서 신학박사
학위를 받았다. 1945년 서울 영락교회 목사 부임
이후 숭실대학 학장 등 여러 기독교 단체의 요직을
맡았다. 1992년에는 '노벨 종교상'으로 일컬어지는
템플턴상을 받았다.

전봉희: 몇 학년으로 들어가셨죠?

김정식: 2학년으로. 형님은 4학년. 그때만 해도 중고등학교가 분리되어 있지 않았어요. 그래서 중학교 6학년까지 있었고. 한번은 수학 시험을 쳤는데 내 옆에 반장은 90점을 맞는데 나는 75점을 맞았어요. 말이 안 된다고, 이 친구 점수는 따라잡는다는 생각으로 공부했죠. 학기말에 담임선생님이 들어오더니 놀라운 친구를 하나 발견했다면서 갓 들어온 김정식이라는 친구가 공부를 제일 잘했다고 칭찬을 해주시는 거예요. 사실인가 어리둥절했죠.

내가 우리 손자, 손녀한테도 이야기하지만 어릴 때 고생 좀 해봐야 한다는 것과 공부를 하라고 해서 하는 것과, 내가 느껴서 하는 것과의 차이를 아는 것. 그게 중요하더라고. 그때 내가 12~13살 이었어요. 그때 경험이 무엇과도 바꿀 수 없는 귀중한 것이라는 것을 지금도 느끼고. 젊은 친구들은 특히 자립정신을 길러야 되요. 고생시켜라 이거예요. 군대 가서 매도 맞고 단체생활도 하고 그래야지 기피하면 안 된다고. 요새 애들 보면 온실에서 키우는 화초 같아요. 야생에서 바람도 맞고 폭풍도 만나고 가뭄도 만나고 그래야지, 온실에서 오냐오냐 자라면 제대로 된 사람 되기가 힘들다고. 또 우리 아버지가 돈을 많이 버는 의사로 계속 계셨더라면 내가 공부 안했을 것 같아요. 그전에 평양에서 했던 대로 놀았을 가능성이 많은데. 부산으로 피난 가서 담배 팔고 껌 팔고 미군들한테 돈 뜯기며 고생하면서 공부에 대한 필요를 느끼고는 한 거지. 우리 아버지가 의사로서 성공하셔서 돈 대주면서 공부해라 공부해라 했으면 난 공부 안했을 것 같아. 아버님한테도 돈벌이 안하신 거 감사하다, 그렇게 생각하고 있어요. (웃음)

한국전쟁과 피난

김정식: 그렇게 학교에 입학해 다니던 중에 6.25가 났어요. 내가 수영을 좋아했는데 그 때 흑석동 쪽에서 한강을 왔다 갔다 할 정도면 실력이 괜찮았다고. 그 때 동대문운동장 자리에 수영장이 있었어요. 거기서 6월 25일 날 수영을 하고 있었지. 갑자기 비행기가 뜨고 서울 상공을 왔다 갔다 난리를 쳐요. 그게 이북의 비행기에요. 그리고는 쿵쿵 소리가 나면서 미아리고개에서부터 피난민들이 막 몰려오기 시작하는 거예요. 6.25전쟁이 났다고요. 부랴부랴 옷을 입고 대사관에 있던 집으로 갔다고. 그 다음 날 총격전이 벌어지는데, 옛날 해군 본부자리, 지금 큰 건물 하나 생겼던데?

전봉희: 국세청이요? 남부세무서?

김정식: 아니 충무로에. 충무로에 대연각 있고. 대연각 옆 큰 건물.

우동선: 밀리오레 인가요?

김정식: 아, 밀리오레. 그 자리에 해군본부가 있었다고요. 해군본부에 군인들이 남아 있었는지 총격전이 벌어지는데 대단하더라고요. 우린 이불 뒤집어쓰고 덜덜 떨고 있었고. 새벽이 되니까 사리원에서 넘어온 우리 매부가 피난가야 한다고 뛰어왔어요. 우리 아버지가 대사관 차가 있잖아요. 대사관 사람은 이미 다 피난 갔고. 그 차를 타고 우리 가족 모두 한강다리까지 갔어요. 26일쯤 됐을 거예요. 그런데 건너가지 못하고 다시 돌아왔어요. 두 번째 피난길에는 신세계와 한국은행 로터리 있는 그 길로 지나가는데 인민군 탱크가 여러 대가 여유 있게 돌아다니고, 말 타는 기마병도 다니고 길에는 시체가 널려 있는 거예요. 그걸 넘어 마포 쪽으로 갔어요. 그때 마포 형무소가 개방이 되어가지고 인민공화국 만세라며 사람들이 나오는 거야. 우리가 이북에서 넘어왔기 때문에 남자들이 위험하다고 빨리 피난가야 된다 해서 떠나고 아낙네들은 어쩔 수 없으니까 남았다고.

그래서 나부터. 그때 내기 중학교 3학년 15살인데, 그 위로 형, 매부, 우리 아버지, 매부의 형, 그리고 사돈들, 그렇게 남자만 10명이 한 팀이 되어서 남쪽으로 내려가기 시작했어요. 마포강가 나루터에 갔지요. 나루터 앞에 쌀이 가마로 산더미처럼 쌓여있고 그 앞에 국군 한명이 총 들고 서있는 거야. 근데 나루터 위에 둑이 있고 그 위로 인민군 탱크랑 기마병이 지나가는데도 서로 보고도 싸우질 않더라고요. 우린 돈 주고 나룻배 사서 건너갔어요. 국군들이 총이랑 조그만 박격포 몇 개 놓고 있더라고요. 많지도 않아. 그 와중에 어떤 사람이 간첩 같다고 이상하다며 고자질해 잡히기도 하고요. 이승만대통령은 미군이 개입했으니 시민들은 안심하고 있으라고 녹음해서 계속 방송을 해요. 그걸 듣고 제까짓 것들 말이야, 어쩔 거야, 금방 회복이 되겠지, 잠깐 후퇴했다가 금방 올라올 수 있겠다 생각했어요. 남쪽으로 내려가다 갈 곳도 없었는데 마침 친구 아버지가 노량진인가 상도동 정도 되는 곳에서 양계장을 했던 게 기억나서 거길 10명이 찾아간 거예요. 그랬더니 친구는 없고 감자 농사한 걸 그 집에서 좀 주시더라고. 그걸 껍데기를 까서 삶아 먹으려고 하는데 미국 비행기가 상공에 왔다 갔다 하더라고. 이제는 됐다, 제까짓 것들이 어떻게 하겠냐 싶었는데 친구 아버지가 빨리 도망가라고, 동네 빨갱이들이 잡으러 다닌다고 빨리 도망가라고 하더라고요. 그래서 헐레벌떡

시흥으로 도망갔어요. 시흥역에서 기차를 타고 멀리 도망갈지, 아니면 곧
수복될 테니까 멀리 갈 필요 없다, 이런 의견들이 분분했어요. 시흥역에
가보니 기차에 화물들이 잔뜩 실려 있고 그 위에 피난민들이 잔뜩 올라 타
있더라고. 근데 난데없이 비행기가 떠서 그 기차 위로 기관포를 막 쏘는 거야.
사람들이 막 쓰러져 나가는 거야. 그 쌕쌕이라는 것이 호주 비행기였는데
그게 전선을 잘못알고 온 거야. 그래서 빨갱이들을 쏘지 않고 남쪽피난민들을
쏜 거예요. 증기기관차가 펑크가 나서 김이 새고 기차는 움직이지 못하지.
그걸 보고는 빨리 도망가야겠다 싶어서 걸어서 군포까지 갔어요. 군포에서는
이번엔 인민군 비행기가 와서 기관총을 쏘기 시작하는데, 소달구지에 있던
농사꾼들이 그 자리에서 쓰러져 가는 거야. 오막살이가 여기 있으면 길이
이쪽으로 있고, 비행기가 이리로 오면 우리는 반대쪽으로 도망하고, 비행기가
반대로 오면 또 집을 끼고 그 반대로 도망가고 그렇게 움막 주위를 뺑뺑
돌았어요. 그러다 우리 일행 중 한 명이 똥 뒷간에 빠진 거야.(웃음) 하여튼
별별 희한한 일이 다 있었어요. 그리고는 작은 샛길로 계룡산으로 갔어요. 그
무슨 책이더라? 정도령이….

우동선: 정감록[13])이요

김정식: 아, 그래 정감록. 정감록에 거기가 피난처라는 얘기가 있어요. 가보니
물 맑고 공기 좋고 그렇거든요. 좀 쉬려고 했는데 밤에 주민들이 도망가라고.
동네 빨갱이들이 날뛴다고 알려주시더라고요. 그래서 또 도망가고. 근데
우리가 가면 인민군 대포소리가 뒤따라오더라고요. 부여에서 하루인
가 이틀인가 지내는 동안에 대한청년단 간부 집에 들어가 대접을 좀 잘
받았어요. 그리고 금강을 건너려고 하는데, 미군이 강 남쪽에서 간첩을
잡으려고 지키고 있어요. 우린 다 남자인데 우연히 나룻가에서 40대 정도의
아주머니를 만났어요. 우리가 가족 삼자고 했어요. 그 아주머니도 혼자
넘어오다가 우리 만나니까 반갑지. 그렇게 같이 통과하고 강계, 논산으로 계속
걸어서 내려왔어요. 또 대포소리가 나길래 거기서 기차를 타고 전주에서
순천까지 내려갔어요. 순천에서는 배타고 부산에 가면 어떨까 싶어서 여수로
갔는데 거기서 다들 배 타려고 아귀다툼하다가 빠지고 난리에요. 도저히
안 되겠다 싶어 다시 걸어가기 시작했어요. 하동을 지나서 진주 촉석루
바로 산 위에 절간에서 잤지요. 고단해서 나가떨어져 있는데 갑자기 밤중에
순경 경찰들이 와서 이놈들 까만바지네 라며 진주경찰서에 잡아갔어요.
경찰서에. 생전 처음이죠. 가니까 허리띠 풀라고 해요. 자살이나 그런 거
못하게 한다. 절간에서는 모기가 얼마나 극성인지 모기한테 뜯겼는데

거기 감옥은 모기도 없지(웃음), 마루도 깨끗하지 말이야. 아주 괜찮더란
말이에요. 우린 죄진 것도 없으니까 괜찮겠지 하고. 그게 8월 달이었으니까
8월 달도 안됐겠다. 7월 말 경 이었는데 굉장히 더울 때지. 낮이 되니 비행기
소리가 막 시끄럽고 난리가 난 것 같아요. 더우니까 땀은 나고, 선풍기고 뭐고
아무것도 없지. 죽겠더라고요. 밥이 나왔는데 나무로 된 도시락곽에 이쪽에는
보리밥, 이쪽에는 파래라고하나 해초 짜게 해서, 맛있다고 먹었는데. 그러고
낮에 보니까 어디서 나왔는지 빈대, 벼룩이 나오기 시작하는데, 사람냄새
맡고 나오는 거야. 육해공군이 다 나오는 거야. 모기에. 그 다음 날인가
사흘인가 지나고 죄가 없으니 풀어주었는데 그 전날 하동에서 굉장한 전투가
일어났는데 채병덕14) 장군이 전사를 했다는 거예요. 아마 그때 진주까지
밀렸더라면, 우린 무조건 다 죽었을 거야. 거기서 죄가 있고 없고 따지게
생겼어요? 그냥 다라락 하고 쏘고 가면 끝이지. 근데 다행히 그 선을 막았기
때문에 살아남고 감옥에서 나왔어요. 나와서는 남강물에 그냥 뛰어들어 통
빨래하는 거야. 이 빈대, 벼룩이 어디 묻어있는지 알 수가 있어야지. 물속에서
통 빨래하고 나오니 그게 얼마나 시원하고 좋은지 말이야.

그리고 마산으로 갔지. 마산에서 문창교회인가에서 하룻밤 자고. 부산에
구포다리에 와서 다리를 건너려고 하니까 경찰이 막으면서 부산은 만원이니
못 들어간다고 해요. 허허벌판에서 다리도 못 건너고 난 수영을 좀 하니까
혼자 건널까 싶어 낙동강을 아래위로 다녀 봤다고. 근데 거긴 워낙 넓어요.
그렇게 망설이다 다시 다리로 가봤어요. 근데 한 경관이 선생님 어떻게
여기까지 오셨냐고 하는 거예요. 우리 일행 중 한 명이 장충동 파출소에
근무했었는데 그때 아는 사람인 거예요. 그래서 부산으로 들어가게 됐습니다.

국제시장 바로 옆에 일본식으로 되어 있던 절간에 짐 풀고 있고. 근데 물이
얼마나 귀한지 말이에요. 한참 가니 우물이 하나 있어요. 우물에 가서 물을
좀 얻을까 했는데, 이 부산사람들이 두레박이라고 알죠? 물 푸는 두레박을
빌려주질 않는 거예요. 자기들도 급한데 피난민들 너희한테까지 돌아가겠냐며
안주는 거예요. 참 난감하더라고요.

13 _
정감록(鄭鑑錄): 조선 중기 이후 민간에 성행했던,
국가운명·생민존망에 관한 예언서·신앙서.

14 _
채병덕(蔡秉德, 1916~1950): 평안남도 평양출생 제
2. 4대 육군참모총장. 6.25 발발 후 총참모장직을
사임하고 영남편성관구사령관으로 물러났다가, 그해
7월 하동전투에서 전사했다.

그런 위험을 겪으면서 지냈는데, 며칠 있으니까 형, 아버님도 계시고, 매부도 있고, 매부형도 있는데 남자들을 다 끌고 가는 거예요. 군인으로. 근데 형도 걸렸어요. 형이 키가 좀 작았어요. 그때 18살인가 그랬으니까 키가 크려면 클 수도 있었는데 잘 먹지 못해 크지도 못했다 말했더니 끌려가지는 않았어요. 근데 언젠간 잡혀갈 염려가 있으니까 형이 학도병으로 지원해서 나갔는데, 그게 걱정 되서 없는 돈에 형이랑 사진관에 가서 사진을 찍었어요. 쭉 마르고 눈은 왕 눈깔이고. 그리고는 형은 학도병으로 들어갔어요. 매부도 매부형도 끌려가고 아버지하고 나만 남은 거예요. 아버지는 그 당시 뭐든 해야 하니까 부두에 가서 부두노동자로 일하시고. 나 혼자 남는데 밥은 또 내 담당이지.

그렇게 중간에 기차 한 번 타고 8월5일 부산에 도착해 살게 됐어요. 한 달 닷새 동안 걸어서. 그 후에 서울이 수복됐다 해서 서울로 기차타고 올라가는데, 기차가 멎었다 풀렸다 제멋대로야. 가까스로 올라왔더니 남아 있던 어머니와 가족들 다 무사하더라고요. 한 가지 비극이었던 것은 우리 이모네의 이종사촌누나. 그 남편이 육군 대위였어요. 포병 장교였는데, 군인이니 물론 남쪽으로 내려갔고, 누나하고 애들이 남아 있었는데 갈 데가 없으니 중국 대사관 우리 집으로 피난 와 있던 거야. 그래서 우리 누나랑 작은 아버지하고 몇 사람이 남대문 시장에서 약장사를 했어요. 작은 아버지가 의사니까 약에 대한 건 잘 알지 않습니까. 귀한 약재를 사다가 파는 거예요. 그런데 거기 인민군 장교 소좌가 나타났어요. 그 이모의 친동생이라고. 이름이 창섭이라고. 이 친구도 이북에서 장관도 지내고 높은 자리로 해서 왔어요. 이게 비극인 게 사촌누나가 자기 동생이 왔는데도 나가지를 못하는 거예요. 자기 남편이 국군장교이고 동생은 인민군 장교이니까. 나갔다가 혹 어떻게 될지 모르니까, 자기는 못나가고 우리 누나를 시켜서 대신 만나고 오라고 시켰어요. 누나는 차마 자기가 여기 있다는 얘기를 못하고 말이야. 그래서 나중에 어디선가 한번 또 만났는데도 결국 자기 동생 직접 만나지도 못하고 헤어졌단 말이지. 이게 가족 간의 비극이라고.

전봉희: 저희가 오늘 원래 목표는 대입까지였는데, 대입을 눈앞에 두고 오늘 대화는 여기까지 하게 됐네요. 대입으로 가면서 점점 건축과 관련 있는 이야기로 가게 될 거라고 생각합니다.

02

학창 시절과 건축 입문

일시	2010년 6월 1일 (화)
장소	서울시 강남구 삼성동 dmp 2층 목천문화재단 이사장실
진행	구술: 김정식
	채록: 전봉희 우동선 조준배 김미현
	촬영: 하지은
	기록: 김하나

대학 진로결정 및 입학금 해결

전봉희: 시간은 오후 8시 22분입니다. 목천문화재단 이사장실에서 2차 구술 채록을 시작하겠습니다. 지난번에 1950년 10월 초에 부산으로부터 서울로 돌아오셨다는 말씀까지 저희가 들었습니다. 그 이후 말씀을 이어서 부탁드리겠습니다.

김정식: 부모님은 부산에 계시고 저와 형 둘만 부산에서 서울로 올라왔어요. 형은 그때 벌써 대학생으로, 건축과 2학년에 다니고 있었어요. 갑부집에 외아들 가정교사로 들어가서 아주 편안하게 대학교 다니면서 공부할 수 있고 그랬지. 그런데 내가 올라오니까 나는 집도 없죠, 돈도 없죠, 그래서 친척집에 얹혀 한동안 살았어요. 고등학교 동창 하숙집에 가서 저녁마다 좀 얻어먹고 말이에요. 그니까 이 집 저 집 떠돌며 지냈는데, 고등학교 3학년 때 많이 어려웠습니다.

공부는 부지런히 했어요. 대학교 가는 성적은 문제없는데 입학을 하면 등록금을 어떻게 하며 입학금은 어떻게 내나 하는 것이 걱정이라. 그래도 하여튼 시험은 쳐야 되겠다 해서 시험을 봤어요. 제가 수학을 좋아했기 때문에 수학하고 가장 가까운 과가 어떤 과일지 항상 생각했죠. 부모님은 나더러 변호사가 된지 또는 신학을 해서 목사님이 되길 바라셨는데. 나는 신학도 내 성격에는 안 맞고. 또 의사 얘기도 있었어요. 변호사, 이런 건 다 내 생리엔 별로 안 맞는 거 같았고. 공과대학이라는 건 틀림이 없는데, 공대 중에 무슨 과로 갈지가 고민이었죠.

지금처럼 학과 선택하는데 어드바이스 해주는 데가 아무데도 없었어요. 공대 중에 어느 과가 가장 좋다든지 말이에요. 어느 과에 가라든지, 이런 거를 지도해 주는 게 없더라고요. 결국 나 혼자서 결정한 것이 전기과였어요. 그때 공과대학 10개과 중에 화공과가 제일 높았고, 두 번째가 전기과, 그리고 기계과 순 정도로. 그 다음 것이 통신과, 광산과 이런 과들이었죠. 그런 과는 잘 쳐다보지도 않던 과였어요. 요새 와서는 완전히 역전이 됐지만 말이에요. 전기과에 들어가긴 했는데 입학금이 없는 거예요. 그때 작은아버지가 인천에서 병원을 하고 계셨어요.

전봉희: 개업을 하시고요?

김정식: 그렇지요. 의지할 데가 거기 밖에 없어서 형하고 찾아갔습니다. 지금은 돌아가셨지만, 굉장히 깍쟁이고 인색하신 분이에요. 그분이 우리보다 늦게 38선을 넘어오셨기 때문에 우리 집에 기숙을 하셨다고. 꽤

오랫동안이요. 그런 여러 가지 인연을 봐서 우리한테 그럴 수는 없다고
도와달라 했어요. 결국엔 작은아버지가 돈을 주시면서 차용증을 쓰라고 해요.
얼마나 서글프고 화가 나던지, 막 땡깡을 냈다고. 그랬더니 차용증은 받지
않고 그냥 돈을 주셔서 입학할 수 있었지요. 작은 아버지 덕분에 한 거예요.

전기과에서 건축과로 전과

김정식: 대학 1학년 때 공릉동 학교에 4호관이라는 게 있었어요. 텅텅 빈 창고
같은 큰 교사인데 거길 기숙사를 만들었다고. 기숙사라는 게 다른 거 없고
나무 침대 있죠, 미군들 쓰는 침대.

전봉희: 천으로?

김정식: 천으로 된 거.

전봉희: 아, 예.

김정식: 그거 놓고 자기 이불을 가져다 쓰고 했죠. 기름이 없으니 난방도 안
해줘서 겨울엔 추워서 벌벌 떨었고요. 미군 치즈인데 원 갤론짜리 깡통을
공급해 줘요. 보리밥에다 치즈랑 고추장 버무려서 먹는 거예요. 그거면 아주
와따[1]예요. 그 정도만 해도.

우동선: 잘 상상이 안가요, 어떤 맛일지.

김정식: 치즈가 좀 느끼하잖아요. 거기에 고추장을 집어넣고 비비니까
괜찮더라고. 국도 없이 그냥 막 먹는 거예요. 그렇게 몇 개월을 지내다가 나도
가정교사로 들어갔어요. 대학 1학년 때 고3짜리 3명을 가르쳤다고. 보나마나
별로 가르치지도 못했을 거예요. 그 친구들 중 한 사람은 지금도 가끔 만나요.
장사 잘 하고 돈도 많이 벌고 있는 친구. 그 다음에는 인사동 가정집에서
중학교 2학년, 3학년짜리를 하게 됐어요. 스미코미[2]라고 하는데. 숙식을

1_
기분이 좋을 때 내지르는 탄성. '바라던 것이 왔구나',
혹은 '최고다'라는 뜻으로 사용하는 말.

2_
일본어 '住み込み'로, 고용인의 집에서 생활하면서
일하는 것을 의미함.

3_
제도용구 중 하나이다. 알파벳 T 모양의 자로,
제도를 할 때 제도판의 왼쪽 가장자리에 T의
머리부분을 맞춰놓고 위아래로 이동하여 위치를
정해놓으면 평행인 수평선을 그을 수 있다. 또,
삼각자를 사용하여 수직 혹은 각도를 가진 직선을
그을 때의 안내로 쓰인다.

하는 거죠. 그 집은 아주 전통적인 서울 사람들인데 말이에요. 할아버지가
그 당시 80 가까이 나신 분인데, 수염이 이렇게 길게 나시고. 그 할아버지하고
같이 방을 쓰면서 애들을 가르쳤어요. 그중 한 친구가 나중에 한양대
건축과를 나와서 어머니가 정림에 취직시켜 달라고 부탁해서 한동안 정림에
있었습니다. 그렇게 생활을 하면서 간신히 1학년을 마쳤습니다.

1학년을 하고 보니까 전기과가 재미가 없어요. 암페어가 어떻고 옴이 어떻고
볼테이지가 어떻고 말이에요. 도대체 뭘 하자는 건지 감이 오지 않고 흥미가
생기지 않더라고요. 그래서 1학년 말에 형하고 의논을 했어요. 전기과가
재미없어서 다른 과로 옮기고 싶은데 어쩌면 좋겠냐고 의논했죠. 뭘 하고
싶으냐고 묻더라고요. 두꺼운 미군 합판으로 된 제도판, T자³⁾ 이런 거
있잖아요.

전봉희: T자!

김정식: 형이 그걸로 뭘 만들고 그리는 걸 보니까 재밌어 보여요. 그래서
형이 하는 거 보니까 건축이 뭔지 잘 모르지만 재밌어 보이더라고 했죠.
형이 말하기를 형제가 같은 방향으로 가는 게 꼭 좋은 것만은 아니지만, 또
나쁠 것도 없다면서 건축에도 분야가 많은데 너는 수학도 좋아하고 구조도
좋아하니 하려면 구조를 하라 하더라고요. 형은 디자인을 한다고 그러고
나는 구조를 하는 걸로 해서. 그럼 좋다고, 건축을 해보자 하고 전과를 한
거예요.

전봉희: 전과를 쉽게 해주던가요?

김정식: 전과를 하려니까 기준학점이 B학점 이상이어야 하고 양쪽 과 주임의
승인이랄까, 동의랄까 그걸 받아야 되요. 건축과에는 이균상⁴⁾ 교수한테
형이 이야기해서 승인 받기로 했고. 나는 전기과 과주임인, 그 당시 과주임
대리인지 그랬는데 우형주⁵⁾ 교수라고 전기과 원로교수. 지금은 돌아가셨어요.
작년인가 재작년인가. 그분이 과주임인데 안 찾아갈 수가 없잖아요. 그때

4_
이균상(李均相, 1903~1985): 건축학자. 서울 출생.
경성고등보통학교를 거쳐 1925년 경성고등공업학교
건축과 졸업, 1940년 연희전문 강사, 1945년
경성공업전문학교 교수로 취임했다. 경성고공 건축과
사상 유일한 한국인 교수였다. 1946년 서울대학교
교수를 역임했으며, 설계 작품으로는 「경성제국대학
법문학부 본관」「경성광산전문 교사」 등이 있다.

5_
우형주(禹亨疇, 1914~2009): 평양 출생.
전기공학자·교수. 연희전문학교 수물과와 일본
교토대학 전기공학과를 졸업했고, 서울대학교
공과대학 교수를 지냈다. 한국 전기공학 분야의
개척자로서 40여 년간 강단에서 많은 후학을
배출했다.

정종을 한 병 들고 찾아갔어요. 돈도 없는데 말이에요. 가서 전과하고 싶다고
했더니 우교수님이 젊은 놈이 의지를 품고 한번 전기를 한다고 했으면 해야지
1년 해보고는 전과를 한다는 게 무슨 소리냐며 그냥 욕을 막 하시면서 도장을
안 찍어주시는 거야. 그렇다고 해서 나와 버리면 아무것도 안 될 거 같고.
아침에 가서 그냥 하루 종일 앉아 있었어요. 버티고 말이에요.

우동선: 댁에?

김정식: 댁으로. 옛날에 서울대학교 관사가 대학로, 지금 부속중학교 자리에
있었어요.

우동선: 예, 사대.

김정식: 거기 법대 자리에 있었다고. 거기 바로 뒷골목에 사택들이 있어서
나익영[6] 선생, 이균상 선생, 우형주 교수 다들 거기 사셨다고. 그렇게 하루
종일 웅크리고 계속 앉아 있었더니 저녁에야 이놈 할 수 없구나하며 도장
찍어 주시더라고요. 그래서 이균상 선생한테 냈더니 받아주셔서 2학년 때
건축과로 간 겁니다.

고건축 실측

김정식: 건축과에서 만난 친구들이 오병태[7], 유정철[8]이, 또 지순[9]이.
동기들이죠. 하루는 오병태가 여름방학이 다 되가는데 뭔가 멋있는 일 좀
해보자는 거예요. 봉은사 실측얘기가 나오기 시작을 한 거예요. 봉은사가
역사적으로 오래된 우리나라 고적이니까 그거를 도면화해보자 해서 실측을
하기 시작한 겁니다. 토목과에서 측량하는 걸 좀 배웠어요. 레벨하고
트렌싯[10]이 있는데 토목과에 과주임이던 박상조[11] 교수님께 얘길 해서
빌렸어요. 저, 측량 막대기 있죠. 이렇게 메모리 되어 있는.

전봉희: 폴대?

6_
나익영(羅益榮): 경성공업전문학교 출신. 서울대학교
화학공학과 교수
7_
오병태(吳炳台): 경복고등학교를 거쳐 1958년
서울대학교 건축학과 졸업. 한국산업은행과
한국주택은행을 거쳤으며 동남주택산업(주)을 창립.

8_
유정철(劉正哲): 1958년 서울대학교 건축공학과 졸업.
건축사사무소 오란도 소장.
9_
지순(池淳): 1958년 서울대학교 건축공학과 졸업. 현
(주)간삼종합건축사사무소 상임고문

김정식: 예, 그것도 가지고. 동대문에서 왕십리까지 가던 전차, 똥파리 전차라고 그러죠. 왕십리 똥파리라고 그랬거든요. 그 전차를 타고 왕십리에 가서, 뚝섬으로 나가서 나룻배를 타고 지금 영동교 있는 바로 그 부근으로 건너갔어요. 그 일대가 밭이에요. 토마토도 심어놓고. 가다가 한두 개 좀 따먹고 말이에요. 그렇게 봉은사를 찾아가 주지스님한테 이 건물을 실측하려한다고 했더니 하라고 허락하셨어요. 거기는 유숙할 데가 별로 없어서 매일 다니는 거예요. 매일.

전봉희: 절에서 안 주무시고 매일 다니셨다고요?

김정식: 예. 매일 다녔어요. 그래서 그 사진.

김미현: 뽑아드릴까요?

김정식: 나중에 뽑아드리도록 하지. 그때 측량할 때 찍었던 사진들이 있어요. 요전에 한번 가봤더니 대웅전도 지장각도 다 달라졌더라고, 그 당시하고는. 그렇게 한 열흘 넘도록 다니면서 측량을 해서 돌아왔어요. 실제로 테이프 붙여가며 재보고, 그렇게 한 걸 가져와 도면으로 그렸어요. 그때 도학 하셨던 김봉우 교수님이 우리가 봉은사 그리는걸 보고는 지붕곡선들 그릴 때 색칠을 어떻게 해야만 입체감이 난다고 해서서 그렇게 하고. 기둥도 엔타시스도 좀 있지만, 예를 들어 곡선을 먹으로 나타내는 방법은 이렇게 이렇게 하라. 어디가 제일 밝고 제일 어두운지를 표현하는 그런 걸 가르쳐 주시더라고. 그때 이균상 선생님도 보시고는 희한한 걸 한다하시지, 또 이광노[12] 선생도 와서 보시고 그랬거든요.

다음해 3학년 때는 요전에 얘기했던 부석사 무량수전이었어요. 봉은사는 역사가 그리 깊지가 않더라고요. 그보다 더 역사 깊은 것을 찾아봤더니, 부석사 무량수전이 800년이 됐고 목구조가 아주 간결하고 예뻐요. 요란하지가 않고. 건물이 역사가 오래된 것일수록 간결하고, 후대에 내려오면서는 같은 것들이 자꾸 많아지면서 복잡해지더라고요. 그래서 이

10_
트랜싯(transit): 주로 각도를 재는 용도로 사용되는 측량장비.

11_
박상조: 서울대학교 공과대학 명예교수

12_
이광노(李光魯, 1928~): 서울대학교 공과대학 명예교수. 1951년 서울대학교 건축공학과 졸업. 동 대학원 석사 및 박사 졸업. 1956년부터 서울대학교 건축학과 교수 역임. 현 명예교수. 대한민국예술원 회원. 무애건축연구소건축사사무소 대표.

건물을 재보기로 합의를 했어요. 그때는 좀 더 담력이 생겨서 학장님을
찾아갔어요. 이런 목적으로 부석사를 실측하려 하니 실습비 좀 지원해
달라고 그랬지. 지금 돈으로 따지면 한 400만 원 가량을 탔어요. 토목과에서
측량기들 다 빌리고 트레이싱 페이퍼, 종이, 다 준비해서 청량리에서 기차타고.
풍기든가? 풍기까지. 풍기서부터는 버스를 타고 한 동안 더 들어가고.
그 다음엔 또 걸어서 부석사까지 들어갔다고요. 그 당시에 뭐 전화가 있어요,
인터넷이 있어요. 직접 찾아가서 얘기하니까 잘 왔다고 허락해 주시고 숙소도
다 내주시고 그랬어요. 그때는 지순 씨는 안가고 최성숙[13]이라는 여학생
두 명중에 다른 여학생을 모시고 갔습니다. 그 사진 없어?

김미현: 인터넷에 올린 거 아닌가요, (사진을 가리키며) 이건가요?

김정식: 응

김미현: 인터넷 카페에 올리신 거?

전봉희: 봉은사 갔을 때는 아까 그 오병태.

김정식: 오병태, 유정철이….

전봉희: 네.

김정식: 유정철이.

전봉희: 유정철.

김정식: 그 다음에 지순, 나. 그렇게 넷이 친했었습니다. 근데 부석사
무량수전에 갈 때는 오병태, 유정철이는 같이 가고. 최성숙 또 이근주[14]라고
이렇게 갔어요.

조준배: 다섯 분이 가셨네요.

김정식: 예. 그 당시 400만원이면 많이 든든했죠. 무일푼으로 다니다가
말이에요. 주머니가 두둑해서 내려갔어요. 갈 때 한 가지 챙겨간 게 스님들이
먹는 거는 담백한 야채나 뭐, 이런 것만 먹고 기름기가 없으니까 안 되겠다
싶어서 라드 있죠, 라드. 돼지기름

13_
최성숙(崔成淑): 1958년 서울대학교
건축공학과 졸업.

14_
이근주(李根柱): 1958년 서울대학교
건축공학과 졸업.

그림1,2

서울대학교 건축학과 재학시절이던 1956년부터
시작한 고건축 실측 작업: 봉은사 도면과 작업 사진

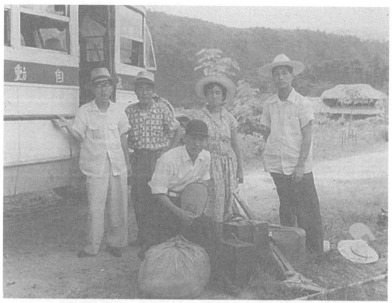

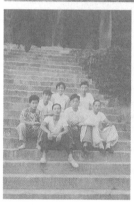

그림3,4,5
대학 동창들과 부석사 실측 멤버들

우동선: 예, 예.

김정식: 스님들은 이거 싫어할 텐데 하면서도 그분들을 위한 게 아니고 우리들을 위해서 좀 있어야 되겠다 해서 라드를 가지고 갔어요. 근데 스님들이 감자를 많이 먹거든요. 근데 그 감자를 라드 기름으로 튀기니까 얼마나 맛있어요? 그걸 스님들이 우리보다 더 잘 먹더라고요. 새벽4시엔 일어나서 마당 쓸고 그 다음엔 참선이라고 하나요? 5시부터는 참선을 하고. 그렇게 하고는 그 다음에 자기 할 일들 하는 거예요. 무량수전에 한 달 동안 그렇게 가 있었어요. 어떻게 보면 휴양 간 것처럼 행동하기도 하고. 스님하고도 아주 친하게 지내고 말이에요. 재밌게 지냈어요.

전봉희: 최성숙 동문님.

김정식: 최성숙.

전봉희: 한 달간 가 계셨어요?

김정식: 예. 그랬지요.

전봉희: 아, 남녀가 유별한 이 시절에 대단한 일입니다.

김정식: 아이구, 스님이 방을 따로 다 마련해 줬어요. 우리 전교수님 석성 안하셔도 됩니다.

전봉희: 그 부모님도 참, 그 시기에 앞서 갔던. 그러니까 공대를 보내셨겠지만.

김정식: 실측을 하고 돌아와서 도면도 만들고. 나무로 된 양쪽 기둥하고 보가 그냥 예뻐서 말이에요. 그걸 나무로 모델로 만들었어요. 단청 칠도 해주고. 그리고 횡단면도 자르고 종단면도 자르고 입면도 만들고. 그렇게 다해서 학교에 드렸는데 지금 그 도면은 하나도 안남아 있어요.

전봉희: 그러니까요. 전혀 본 기억이 없는데.

김정식: 하나도 남아 있지 않다고.

우동선: 모델은 남아 있나요?

전봉희: 아니.

김정식: 모델을 윤장섭[15] 선생이 가져갔다는 얘기도 있었어요.

전봉희: 지금 한 번 찾아볼 수 있을까요.

김정식: 찾을 수가 없어요. 그래서 굉장히 섭섭한데.

국전 입상과 설계 사무실 아르바이트

김정식: 여하튼 그리고 나서 3학년 때요. 우리 3학년 때가 57년도입니다. 그때 국전이라는 게 생겼어요.

우동선: 아, 그때 생겼어요?

김정식: 근데 누군가가 봉은사 실측도를 국전에다 내보라고 했어요. 그때는 국전이 뭔지, 그런 게 있는지도 몰랐는데 그게 특선으로 당선되었다는 거예요. 나중에 들리는 얘기가 이건 창작이 아니라고. 창작이 아닌 작품에 상을 줄 수 있느냐 해서 심사위원들끼리 논란이 있었다고 해요. 근데 그 당시 새로 짓는 건물이라는 게 거의 없었을 때니까 뭐 건물이 있어야 상을 주고말고 할 거 아니에요. 근데 건축 쪽에 뭐가 없으니까 이거라도 주자해서 수상한 모양이에요. 국전에 건축부분이 처음 생긴 것이었어요. 그때 특선이 돼서 아마 기록이 남아 있을 거예요.

사실은 그 이후에도 한국 건축에 대한 관심을 가지고 계속 하고 싶었는데, 생활에 쫓기다 보니 다 잊어버리고 거기서 멀어지고 말았어요. 이제는 훌륭하게 잘 가르치는 분들이 많이 있어서 전 옆에서 바라보기만 하고 있는데 관심은 아직도 많이 있습니다. 얼마 전 봉은사에 가서 스님을 만날까 했었는데, 그 스님이 요새 종단이라던가, 종단이라고 하나요? 조계종하고 싸움이 붙었잖아요. 그래서 지금은 시기가 아니다 싶어서 만나지 않았는데 언젠가는 저 도면을 좀 전달하고 싶어요, 봉은사에다가.

3학년에 들어오면서부터는 조금씩 설계라는 걸 하기 시작을 했는데 그때

15 _
윤장섭(尹張燮, 1925~): 서울 출생. 1950년 서울대학교 건축공학과 졸업. 1959년 M.I.T M.Arch 졸업. 1974년 서울대학교 공학박사학위 취득. 1956년부터 서울대 건축학과 교수 역임. 현 명예교수이자 대한민국 학술원 회원. 건축계획과 설계 및 건축사에 관한 수십 편의 논문과 25권의 저서, 5권의 역서가 있다.

16 _
Progressive Architecture: 미국의 건축잡지. 1920년경 창간. 1954년에 Progressive Architecture Award를 시작. 1995년에 종간되었음.

17 _
Architectural Record: 1891년에 창간된 미국 건축, 인테리어 월간 잡지이다. 뉴욕시의 McGraw-Hill Construction이 창간했으며, 세계 건축계에 많은 정보를 제공하여 왔다. 미국건축가협회(AIA)와 밀접한 관계를 가지고 있다.

말이에요, 건축을 하긴 했지만 건축이 무엇인지 잘 몰랐다고요. 그때는
참고도서가 아무 것도 없어요. 우리가 볼 수 있던 것은 미국 건축잡지들,
『PA』[16], 『아키텍추럴 레코드』[17] 등이지. 그거 하나 보면서 이런 게 건축이구나
했죠. 잡지를 사서 볼 수 있는 형편도 아니고 해서 학교에 하나 가져오면 돌려
보느라 난리들 치고 그랬다고.

전봉희: 카메라는 이 때 누가?

김정식: 유정철 군이 했죠. 우리 동기 동창 모임으로 한 달에 한 번씩 점심을
하는데, 내가 얼핏 이 얘기를 했더니. 인터넷 카페에 좀 올리지 않느냐고
말이에요. 그래서 올렸지요. 그 기록입니다.

우동선: 이 때 한국 건축사. 이런 과목을 배우셨었어요?

김정식: 없었어요.

우동선: 없었군요.

김정식: 강의할 분도, 그럴 책도 없고. 아무것도 없죠. 3학년 때부터
설계를 조금씩 시작하는데 그때 배운 게 동선입니다. 기능적인 동선 해결을
잘 해야만 된다고 얘기하는 정도였지 건물 디자인에 대해서 이러쿵 저러쿵
하시는 교수님도 없었다고요. 그래서 3학년, 4학년 때부터는 이천승[18] 씨라고
알아요?

전봉희: 예.

김정식: 예. 종합건축[19]을 하시던. 김정수[20] 교수랑 두 분이 종합건축을
했는데 거기 형이 나가곤 했어요. 안영배[21] 교수도. 별로 일할 자리가
없었다고요. 그러니까 거기들 많이 모였다고. 이승우[22] 씨도 있었고.

18 _
이천승(李天承, 1910~1992): 건축가. 서울출생.
1932년 경성고등공업학교 건축과 졸업.
남만주철도주식회사를 거쳐 서울대학교
공과대학에서 강의. 1953년 건축가 김정수와
종합건축연구소 창설.

19 _
종합건축사무소. 1953년 건축가 이천승과 김정수가
1953년에 설립한 건축사무소.

20 _
김정수(金正秀, 1919~1985): 건축가. 평양출생.
1941년 경성고등공업학교를 졸업, 조선총독부
영선계에 근무. 1953년 이천승과 종합건축사무소
개소. 1957년 미국 미네소타대학 연수. 1961년
연세대학교 이공대학 교수, 건축공학과장 역임.
대표작품으로 시민회관, 종로YMCA, 장충체육관,
국회의사당 등이 있다.

종합에서 안을 만들어서 제출할 날이 가까워 오면 도면, 투시도 이런 걸
하느라고 정신이 없어요. 그래서 좀 도와 드릴까요 했더니 오라고 하셨죠.
그래서 우리가 가서 손발 경험을 많이 했죠. 그러면서 설계라는 게 이런
거로구나 하는 걸 멀리서 쳐다본 것이죠. 깊이 참여하지도 않았고 말이에요.

미8군 극동공병 근무

김정식: 그러고는 졸업을 했습니다. 졸업 후에는 일자리가 별로 없으니까
미8군 극동공병단이라고. FED(Far East District)라고 있었어요. 을지로 6가에
있었는데 우리나라에 짓는 막사, 숙소, 식당 이런 건물을 거기서 설계를 해서
발주를 하는 거예요. 거기에 주경재. 주경재가 아니라. 서울대학 환경대학
교수로 있던 주성?

우동선: 주종원[23]

김정식: 주종원. 나보다 한해 선배가 되시는데 그 분이랑 또 몇 분이 계셨어요.
별로 갈 데 없으면 거기로 오라고 하셔서 가게 되었죠. 거기서 한 일이 주로
구조입니다. 철은 거의 없고, 블록 벽에다가 나무 트러스[24]로 하는데 보니까
나무 트러스에 대한 디테일들이 참 잘되어 있었어요. 볼트를 조이는데 거기에
패스너[25]라고 했던가 이렇게 톱니처럼 생겼는데 이걸로, 나무랑 나무 사이에
이걸 끼우면 꽉 물려져서 움직이지를 않아요. 그 안에 볼트가 들어가 있고
그렇게 해야 하는 스탠다드(standard)가 나와 있어요. 그런 걸 보면 미군들에게
배울 점이 많습니다. 블록도 그냥 하지 않습니다. 하나에 철근 하나씩
집어넣습니다. 기둥에 기초에서 올라오는 것에 꼭 얹혀서요. 이게 무너지거나

21_
안영배(安瑛培, 1932~): 1955년 서울대학교
공과대학 건축공학과 졸업. 동대학원 공학석사 취득.
종합건축연구소, 한국산업은행 ICA주택기술실 근무.
서울대학교 공과대학 조교수, 경희대학교 공과대학
부교수, 서울시립대학교 공과대학 교수. 1998년부터
현재 종합건축사사무소 도성건축 회장.

22_
이승우(李丞雨): 1954년 서울대학교 공과대학
건축학과 졸업. (주)종합건축종합건축사사무소 회장.

23_
주종원(朱鐘元, 1932~): 1957년 서울대학교
공과대학 건축공학과 졸업. 1960년 동 대학원
석사학위 취득. 1975년 동 대학원 박사학위 취득.
중앙도시계획위원 등을 거쳐 현재 서울대학교
공과대학 도시공학과 명예교수.

24_
트러스(Truss): 각 부재를 핀접합하여 삼각형 형태로
만든 구조로 지붕 등에 주로 사용된다.

넘어지는 걸 방지하기 위해서 꼭 집어넣고, 그 위에 또 콘크리트로 타일을 해 주고 말이에요. 이런 스탠다드들이 참 잘되어 있더라고요.

그래서 거기서 한 일이 구조를 계산해오면 이게 맞느냐 안 맞느냐를 체크하는 거죠 . 대학교 졸업하고 구조를 좋아하긴 했지만 그걸 체크하는 게 쉽지가 않더라고요. 간신히 체크해서 올렸는데 내 바로 상관 11급에 찰리 정이라고 유명한 한국 사람인데. 경기 나오고 아주 유명한 분이에요. 체크한 구조계산을 윗사람에게 가져가 검토했다고 보고를 했는데 그 상관이 뭔가를 지적을 해서 빠꾸가 됐어요. 내가 바로 옆에 있는데 그 상관한테 제가 미숙해서 제대로 보지를 못해가지고 이렇게 됐다고 얘기하는 거예요. 화딱지가 나서 견딜 수가 있어야죠. 그 양반이 일 맡겨놓고는 한 시간도 안 돼서는 다 됐어? 그러곤 내놓으라고 해요. 또 조금 있다가 저 아직 안 됐습니다 그러면 한 시간 있다가 다시 와서 다됐어? 내놓으라고 해요. 이렇게 하다 보니까 아무래도 소홀해 지기가 쉽잖아요. 그렇게 했던 사람이 자기 상관한테 가서는 저 때문에 그랬다고 말하는 얘기를 듣고는 다음부터는 와서 다됐냐고 물으면 아직 멀었습니다 그러면서 질질 끌고 완전히 자신 있을 때 드리곤 했어요. 그러니까 그 다음부터는 말없이 잘 넘어가더라고요. 거기서 좀 더 오래 일할 수는 있었는데 군대 소집장이 나왔어요.

군대를 가긴 가야할 텐데 생각은 하고 있었지요. 그때 대광 동창 중에 화공과 나온 동창, 또 서울상대 나온 동창, 셋이 같은 날 소집을 당했습니다. 그때는 다들 이래저래 병역을 기피했는데 우린 그러지 말고 반대로 쳐들어간다 생각하고 자원입대를 했어요. 먼저 우리가 논산으로 찾아가 받아주십시오 해서 들어갔다고. 그랬더니 달리 생각들을 하더라고요. 논산 훈련소에 들어가려면 머리를 깎아야 되는데, 빡빡. 머리를 깎고는 자기는 안 보이니까 서로 친구를 보고 까까중이 됐다고 놀려대고 깔깔 웃고 그랬는데. 군대에서 3개월 동안 훈련받았지요. 우리는 자원입대로 들어갔고 나머지 친구들은 경상북도 시골 친구들이 왔는데 대부분 뭐 21살, 22살 된 친구들이었어요. 나는 벌써 졸업타서 24살 때지. 그러니까 나보고 다들 선배님도 아니고 형님, 형님 그러더라고요. 그래서 형님 노릇하고.

우린 셋이 있으니까 외롭지 않고 참 좋더라고요. 특히 고된 훈련이 있을

패스너(Fastener): 고정용 철물의 총칭.

때 교관이 와서 논문을 제대로 쓸 수 있는 사람 손들어보라고 하면 우리
셋은 무조건 드는 거예요. 그 내용이 뭐든 간에 말이에요. 그랬더니 FBI인지,
CIA인지 얘기를 하라고 해요. 나는 모르는 거였는데 화공과 나온 녀석이 다
알고 있더라고요. 그것도 빨리 써 내고나면 훈련받으라고 할까봐 하루 종일
그냥 붙들고 늘어지는 거예요. 훈련 끝나고 올 때 즈음해서 제출하고. 그럼
우린 농땡이 부리다가 돌아오고 말이에요. 그러면서 재미있게 지냈어요.

그러고는 배속 받을 때 중대장 하고의 이야기가 하나 있는데, 지금은 많이
달라졌겠지만 옛날 막사는 다 텐트죠, 뭐 다른 거 없고. 양 쪽에 마루가
이렇게 있고 가운데가 복도에요. 한쪽에 스무 명씩 이렇게 누워 자곤 해요.

하루는 신발, 워커라고 있죠. 우리 바로 전에는 베트남에서 온 종이로 된
거였어요. 가죽이 아니고. 근데 우리부터 새로 나왔는데 가죽으로 만든
아주 좋은 워커들이야. 그리고 군복도 새로운 군복을 다 받았고요. 하루는
중사가 와서 이미 입은 걸 다 벗으라고 해요. 신발도 뺏고 다시 헌거를
신으라고 해요. 그러니까 화공과 나온 친구가 준걸 다시 걷어가는 건 뭐냐고
상관에게 대들었어요. 그랬더니 중사가 내 친구 귀쌈을 때리고 또 이 친구는
중사의 배를 콱 차버린 거야. 복도에 나가떨어진 거예요. 다른 병사들은 와
하며 웃고. 그 중사가 거기 그냥 있다가는 망신만 당할 거 같으니까 그냥
가버렸어요. 그러곤 다른 중사들을 끌고 온 거예요. 그리곤 몰매를 때리는데
말이에요, 도저히 안 되겠어요. 그래서 우리가 중대장한테 가서 친구가 잡혀서
매를 맞고 있는데 가서 중대장님이 좀 말려주십시오 해서 간신히 중대장이
말려줬다고요.

그 중대장하고는 가깝게 지내던 사이였어요. 한번은 우리 연배 누군가의
생일인데 훈련 받을 때 막걸리나 마십시다 해서 남들이 따콩 따콩 총,
사격연습을 하고 있는데 우리는 저 구석에서 닐리리야 노래하며 술 마시고 막
떠드는 거예요. 그랬더니 헌병이 와서 우릴 붙들고 가기도 했어요. 또 한번은
중대장이 자기 처제가 있다고 우리는 대학교 제대로 나왔겠다 말이에요,
제대로 된 놈들로 보이니까, 자기 처제를 주겠다고 해요. 그랬더니 셋이서
싸우는 거예요. 내 차례다, 내 차례다 하면서요. 화공과 나온 그 친구가
김경민이라고 하는데, 이 친구가 자기가 이래 뵈도 노벨상 탈 사람인데 나한테
줘야지 다른 친구들한테 주면 안 된다고 하기도 하고. 근데 그 후에도 그
친구가 계속 상사들에게 따돌림 당해서 혼났어요. 계속 그 중사가 못살게
그러는 거예요.

그렇게 훈련을 수료를 하고나서 배출대에 있으면 누구누구는 어디로 가라고 포병으로, 보병으로 배출해 준다고. 화공과 나온 친구가 제일 먼저 포병으로 불려 갔고. 남은 우린 그 후에도 일주일이 지나도록 부르지를 않는 거예요. 하루는 취사병을 구한대요. 거기가면 먹는 건 맘대로 먹는단 말이에요. 밥도 있고 하니까 둘이서 거길 갔어요. 그랬더니 군번을 뺏는 거예요. 군번을 뺏고 취사일 다 끝난 다음에 주겠다 하더라고요. 저녁시간 설거지를 다하고 나오려고 하는데 군번을 안주는 거라. 그러면서 트럭타고 가서 물건을 싣고 와야 된대요. 우리더러 노무자 역할을 하라 그러데요. 어쩔 수가 없어서 갔죠. 그랬더니 고추장, 멸치, 소금 이런 부식들. 또 보리. 이런 것들을 가마니로 트럭에다 옮겨 실으라는 거예요. 그리고 와서 또 내려야 되고. 근데 한번 하면 끝날 줄 알았더니 여덟 번을 시키더라고. 한밤중이 될 때까지 놔주지 않고, 군번을 안주니 별수가 없다고. 할 수 없이 12시가 지날 때까지 계속 왔다 갔다 하면서 퍼나르는 거라. 근데 가만 보니까 멸치, 고춧가루 귀한 것들이라 한 줌씩 집어넣고. 겨우 군번을 받아 챙기고는 트럭에서 하역도 안하고 그냥 중간에서 내려서 들어가고 말았죠. 지금도 잊혀지지가 않는데. 그 누룽지 말이에요. 이런 것들은 실컷 먹었어요. 배부르게 말이에요.

전봉희: 취사병 얼마나 하신 거예요?

김정식: 응?

전봉희: 얼마나 하신 거예요. 취사병을? 군역 하는 내내 취사병 하셨던 거예요.

김정식: 아니에요. 아니에요.

전봉희: 그거 아니잖아요. 지금

김정식: 아니지. 하루, 하루.

전봉희: 하루?

김정식: 하루에. 아침에 가서 그 다음날 새벽까지

정보부 공병

김정식: 그리고 나서도 배출대에서 소식이 없어서 우린 언제 팔려서 시집을 가나하고 있었는데 한번은 불러서 갔더니 몇 명이 모여 있어요. 난 아무것도 모르고 그냥 서울로 왔는데 거기가 정보부더라고요. 거기는 미군, 영국군,

또 공군, 해군, 육군 다 모여 있고 북한의 정보를 캐치하는 곳이에요. 정보를
분석하고 이런 걸 하는 부대더라고. 위치가 남산이에요. 그 한옥마을인가
드라마도 만들고 했죠. 그 부근이라고. 또 하나는 삼청공원 반대쪽으로
야산이 하나 있어요. 그 위에 있더라고요. 거기는 식사가 말이에요. 1주일
마다 내용이 달라지는 거예요. 닭고기, 카레라이스 이런 게 나와요. 보리밥만
먹다가 이런 걸 주니 얼마나 맛있는지 몰라요. 월급도 일반 사병은 200원
주는데 여긴 2000원을 줘요, 2000원. 그렇게 대우가 좋더라고요. 그래서 잘
지내고 있는데. 여기서 하는 게 통신 쭈쭈쭈쭈 하는 걸 캐치해서 기록하고
분석하고 그런 걸 하라 그러는데, 이게 생리에 잘 안 맞는 거 같아요.
군대라는 게 생리에 맞아서 하는 건 아니지만 마땅치가 않았어요.

그러다 나중에 얘기를 들으니까 그 부대에서 본부를 짓는다는 거예요. 건설을
한대. 이게 나한테 기회가 아니냐 생각해서 부부대장을 찾아갔어요. 그
당시에 공군 소령이었는데 내가 대학에서 건축을 전공했는데 통신 쪽 말고
다른 일을, 실제로 내가 공부한 것과 비슷한 걸 할 수는 없느냐 했더니 어디
나왔냐, 뭐 좀 아냐고 물어서 안다고 거짓말을 좀 했죠. 그랬더니 내일부터
현장에 나가라 하는 거예요. 그때 삼부토건²⁶⁾에서 공사를 하고 막사를 짓고
있었어요. 거기로 나가라는 거예요. 그 다음날 차출돼서 공사장이 이태원에
있었는데 그다음부터 서울에서 뺑뺑 도는 거예요. 보니까 역시 감독하는
분들이 다르기는 다릅디다. 나는 그냥 일이 잘되고 안 되는 이런 것만 좀 봤고
다른 건 몰랐는데 이 양반은, 소령은 말이에요, 스파이를 딱딱 요소요소에
심어놓고 감독을 해요. 그 당시 관급 자재였었어요. 미군한테서 받은 시멘트,
목재, 철근. 이런 관급 자재를.

전봉희: 목재를.

김정식: 그 당시 시멘트가 참 귀했거든요. 58년도 입니다. 그래서 시멘트 양을
어떻게 속여 먹느냐 하는 거가 건설회사들의 일차적인 관심이에요. 그래서
비율이 안 맞는 거라. 철근은 말할 것도 없고. 이런 자재들을 미군한테서
받으면서 빼돌리는 거라. 그거를 감시하고 있었더라고요. 잡히면 불러다 놓고
호통치고 방망이로 때리고 말이에요. 자백은 하니까 혼내려고 하면 영창에

26 _
1948년에 창업한 토목, 건설회사. 경부고속도로 건설
등을 비롯하여 국내외의 다양한 토목·건설 사업을
해 옴.

가두고 호통칠 수 있는데 그러지는 않고 그냥 봐 주더라고요. 그 다음부터는 이 친구들이 쩔쩔매고 말이에요.

보통 기초를 하면 기초에서부터 철근이 이렇게 올라와 있잖아요. 근데 철근이 모자라는 거야. 그러니까 빼돌렸는지 어쨌는지는 몰라도 하여튼 나는 철근이 모자란다 했죠. 설계한 소령하고 또 문관 한분, 이 둘이 난리가 난거라. 예산으로 자기네가 사 오는 것도 아니고, 미군한테서 타온 건데 모자란 거예요. 나중에 봤더니 기둥에 들어가는 철근을 견적에서 다 빼먹은 거예요. 그렇게 쩔쩔매고 있는데 내가 그 소령한테 가서 제가 해결할 수 있을 것 같다고 했죠. 그랬더니 빨리하라고. 군인들 그러잖아요. 자료도 없고, 데이터도 없고, 책도 없고, 계산기도 없는데 어떻게 하냐고, 집에 1주일 보내주시면 그 이후에는 내가 해결할 수 있다고 했지. 이 양반들이 구조 계산을 제대로 한 게 아니고 그냥 엉터리로 2층짜리 집을 잡아놓은 거야. 이렇게 기둥이 있으면 이게 6개, 이게 6개, 이게 4개, 이게 4개… 이게 도대체 말이에요… 12개하고 8개니까, 몇 개예요? 20개 아니에요.

2층짜리 집인데 슬라브는 기둥 올라가서 슬라브 하나만 치면 되고, 그 위에는 벽돌로 또 쌓게 되어 있더라고. 그런데 기둥에 철근이 20개씩 들어가 있는 거라. 내가 학교에서 배울 때 영점 몇 프로면 기둥이 된다는 얘기가 있거든요. 그래서 그렇게 계산해보니까 기둥이 철근 없이도 가능해요. 그래도 그럴 수는 없으니까 가운데 기둥의 철근들을 다 토찌로 자르고 다시 이으라고 했어요. 그럼 된다고 말이에요. 내가 구조를 조금 공부했고 또 FEB에서도 구조를 했기 때문에 그게 가능했던 거 같아요. 그랬더니 이 분들이 좋아서 말이에요. 책임져야 될 문제였는데. 견적에서 빠지고 제대로 못했다는 거는 정말 문제였지. 그걸 그렇게 해결하고 다 지어놨지요.

다 되어가고 나니까 거기 계속 있을 생각이 별로 없어요. 그래서 군대를 이제 그만 졸업 타고 싶은데 어떻게 하나 생각하고 있는데 그 부대에 군의관을 잘 아시는 분이 군의관에게 가보래요. 그 당시는 아까도 얘기했지만 모두 다 기피했지 군대를 제대로 가는 사람이 거의 없었다고. 그래서 저, 전두환 씬가.

전봉희: 아니, 5.16 났을 때.

김정식: 박정권.

전봉희: 5.16 나고 나서 확 잡아넣었죠.

김정식: 청송교도소죠. 거기에 군대 기피자들 막 잡아넣고 그러지 않았어요.

국영기업체 , 공무원으로 있던 사람들 다 잡혀 들어갔다고. 그러던 때에 난
1년 넘도록 이렇게 군대에 있다는 건 좀 바보 같은 그런 생각이 들더라고요.
그래서 군의관한테 찾아갔어요. 그런데 그 군의관이 사람도 많은데서
아프지도 않은 놈이 왜 왔냐고 가라고 욕을 하고 망신을 주더라고요. 그래서
돌아갔어요.

내가 어디서 왔다는 건 알고 있었겠지. 하루는 그 군의관한테서 전화가
왔어요. 자기 집을 이태원 아래 짓고 있는데 좀 봐달라는 거예요. 내려가서
조금 봐드렸더니 아무 때나 병원에 오라고 해요. 그런데 나는 현장에서 밤에
계속 자고 현장을 지키고 있으니 말이에요. 삼부토건에서

전봉희: 아, 밤에 지키는 사람이에요?

김정식: 예. 경비 겸 이것저것 잡일 다하는 사람이랑 나하고 둘 밖에 없어요.
하루는 둘이서 소주인지 막걸리인지 마셨어요. 그런데 그게 언쳐서 계속
토하고 난리를 치는 거예요. 결국 앰뷸런스를 불러서 그 군의관한테 가게
됐어요. 그 자리에서 수도육군병원(首都陸軍病原)으로 보내고 한, 두달 만에
제대를 했죠. 의병제대로 말이에요.

군대생활에서 방망이 많이 맞았어요. 처음에 남산에 갔더니 우리보다
밥그릇 하나 먼저 먹은 친구들이 건방지다 하면서 엎드려뻗쳐하고는
방망이로 때리는데 궁둥이가 정말 곤장 때리듯이 다 나가게 생겼어. 그래서
항상 여기다가 이렇게 털 스웨터를 궁둥이에 넣고 다녔다고. 그래서 때리면
이놈 소리가 왜 이러냐 하면서도 가만있어요. 알면서도 말이에요. 그러면서
지냈어요. 지금 생각해 보면 군대생활이 그다지 나쁘지는 않았다 하는
생각까지 들어요. 단체생활이 내가 하고 싶은 거 맘대로 못하고 시키는 대로
해야 되고 이런 게 마땅치는 않지만 군대생활은 그만하면 참 잘 지냈다 하는
생각이 들고.

충주비료에 몰린 인재들

김정식: 군대에서 나와 취직을 해야 될 텐데 갈 데가 마땅치 않았죠. 근데 지금
남대문 앞에 무슨 빌딩이라고 그러지? 남대문 앞에.

전봉희: 지금 남아 있는 거요?

김정식: 남대문 앞에 북창동 쪽으로 좀 동그란 건물 있죠? 그 건물을 공병대가

짓고 있었다고. 왜 공병이 짓고 있었는지 그건 난 모르겠어요. 거기에
민간인이 한 분 계셨는데 나보고 거기에 와서 있겠냐고 얘기를 해서 말이에요.
뭐 따질게 있나요, 무조건 좋습니다 하고 가서 도면도 그리고 공사하는 것도
구경하고 거기서 몇 개월 있었어요.

그러다가 충주비료[27]에 가겠냐는 제의가 있었어요. 예스하고 갔죠.
충주비료가 맥그로 하이드로카본(Mcgraw Hydrocarbon)이라는 회사하고 같이
미국의 원조로 지어진 회사에요.

존슨 대통령이죠, 그분이 박정희 대통령한테 호의를 꽤 품는다고. 무엇이
제일 급하냐고 물어서 대통령이 비료가 있어야만 농사가 되고 이러니까
비료공장을 지어달라고 했대요. 미군이 다 설계하고 감독하고 했지만
거기에 한국 사람들도 필요해서 충주 비료 직원들이 있어야 되는 거예요.
운영을 하려면 아무래도 한국 사람이 있어야 하니까. 거길 갔더니 서울 공대
출신만 한 150명 넘게 있더라고. 화공과, 전기과, 기계과, 하다못해 나까지
갔으니 말이에요. 건축과는 나 혼자였고, 공대출신들이 우글우글 많고 또
경쟁은 얼마나 심한지 말이에요. 누가 과장이 됐고 누군 그보다 선배인데
왜 떨어지냐 이러면서 옥신각신하는 것도 많이 봤고. 거기 공장도 지었지만
미국직원들 사택도 짓고 있었어요. 그 사택 설계를 나상진 씨가 한 게
아닌가 싶은데. 아주 잘했어요. 쿨드삭[28]에 다가 말이에요. 우리나라에서는
있기 힘든 그러한 도로망을 갖추고 집도 여유 있게 지어놓고 설계도 잘 해
놨어요. 그걸 짓는데 MIT 나온 미군, 미국 흑인 건축가가 한 사람 나와서
그 하우징을 감독하는 거예요. 내가 그 밑에 들어갔습니다. 그 공사는 당시
조흥토건이라고 옛날에 5대 토건 중에 하나였었는데 거기서 맡아 공사를
하고 나는 그 건축가와 감독을 하면서 재료라든지 이런 등등 택하고
시공하는 것도 감독하고 이랬어요. 충주비료에 59년도에 갔어요. 59년에 가서
한 6년 넘어 있었죠, 충주에.

조준배: 쭉 사택 일만 하신 거예요? 아니면?

김정식: 아니지. 사택이 1년 반 정도에 끝나고 그 다음부터는 공장의 영선과

27 _
1959년에 충주에 건립된 화학비료 제조업체.

28 _
쿨드삭(Cul-de-sac): 자동차 방향을 전환할 수 있는
막다른 골목. 주택지 내부에 자동차가 통과하지
못하도록 설치함.

그림6,7

충주비료연구소, 병원, 리서치 센터 모형

같은 데로 가서 창고를 지어야 된다 하면 창고를 설계를 하고, 이것저것
했어요. 거기서 설계라는 걸 사실상 처음 시작을 한 겁니다. 근데 아까 그
병원하고 저거, 있었지?

김미현: 충주에 계실 때?

김정식: 그때 저 병원도 설계를 하고, 또 연구소도 설계를 하고,
행정건물(administration building) 등도 손대고. 또 필요하다고 하면 퀀셋(Quonset,
군대막사)도 계획을 해 주고, 테니스 코트도 만들고, 하여튼 별별 걸 다
해봤어요. 그렇게 설계를 시작했는데, 처음에는 형하고 얘기도 있고 또
구조 쪽에 대한 생각이 굉장히 깊이 박혀서 구조에 대한 거를 주로 한다고
생각하면서 해서 충주비료에서는 보링테스트[29] 같은 것도 없고 해서
지내력[30] 검사를 어떻게 하나 하다가 테스트 하는 것을 만들었어요.
이거보다 한 4배 정도 되는 판에다가 나무를 삼각형으로 만들어서 밑에다
조그만 철판 대고 거기다 로드[31]를 까는 거예요. 그렇게 하면 얼마나 침하가
되느냐 하는 걸 실측을 할 수 있어요. 그런 식으로 이것저것 조금씩 손을
댔어요.

아까도 얘기했지만 동선을 얼마나 원활하게 하느냐가 주요 과제였지.
공간이나 건물 모양이나 이런 거는 별로 신경 쓰지도 못했고 하지도
못했습니다. 그렇게 설계의 '설'자에 좀 들어서기 시작한 겁니다.

그런데 한번은 말이에요, 그 밑에 동네에서 교회를 좀 설계를 해 달라
해서 미8군 때 FED에서 배운 것처럼 블록에다가 목조트러스를 만들어서
해놨습니다. 이게 한 1년 정도 지나니까 말이에요. 트러스가 이렇게
삼각형으로 된 트러스가 아니고 이렇게 된 트러스예요. 놓게 된 트러스.
그렇게 블록 위에다가 얹혀 놨는데 한 1년 후에 가보니까 벽이 자꾸자꾸
벌어지는 거야. 큰일 났어요. 트러스가 조금씩 내려앉는 거예요. 내려앉으면서
횡력이 작용하고. 미군들 같으며 패스너 이런 걸로 해서 그런 현상이 안
생기는데 그런 것도 없이 볼트에 구멍 뚫어서 박아났더니 그게 조금씩 나무가
밀리면서 주저앉고 이게 벌어지는 거야. 큰일 났죠. 그렇다고 헐라고 할 수도

29 _
보링테스트(Boring test): 땅 속 깊이 가는 구멍을
파고 그 안의 토사를 채취하여 지반을 조사하는
방법이다.

30 _
지내력(地耐力): 구조물이나 건축물을 지탱하는
지반의 내력. 지반의 강도와 변형특성으로 나타낸다.

31 _
로드(Load): 하중.

그림8
충주 목향 교회

없고. 그래서 할 수 없이 타이 바[32]를 매라고 했어요. 그렇게 하고 볼트로 재고, 잡아 놓으니까 더 이상은 벌어지지 않더라고요. 구조라는 게 그렇게 민감하더라고요. 하나 잘못 판단하는 바람에 그런 실수가 나왔는데 그 패스너만 썼더라면 그런 현상이 안 생겼겠지요. 또 기왕이면 이걸 썼더라면 아무 문제가 없는데, 이런 트러스를 쓰는 바람에 문제가 생겼죠.

팔십몇 년도인가에 애현[33]이랑 주현[34]이가 갔었던 거 같은데. 내가 그 사택에서 살았기 때문에 집사람하고 애들이랑 거기 데리고 가서 사택도 돌아보고. 충주공장은 지금 문을 거의 다 닫아놨기 때문에 들어가서 봐도 볼 것도 못 되었고. 그러고는 교회에 갔어요. 그 교회가 그냥 있더라고요. 사진도 찍어오고 그랬는데.

전봉희: 팔십몇 년까지는, 일단.

김정식: 지금도 있어요. 그 사진도 있다고. 그냥 간단해요. 블록 벽에다가 지붕 하나 이렇게 씌운 거, 그 외에는 다른 거 없거든요. 그 교회가 아마 내가 한 최초의 교회설계고. 또 이게 병원이고, 충주 비료의 병원. 이게 연구소에요. 그냥 기능 해결만 했지 뭐. 디자인이라고 할 게 하나도 없죠.

전봉희: 큰 창을 놓으셨는데요.

김정식: 에?

전봉희: 대담한 창을 놓으셨어요. 대우가 괜찮았던 모양이에요. 충주비료가.

김정식: 상당히 좋았어요.

전봉희: 결혼도 그 시절에 하셨던 거예요?

김정식: 그 해 내가 거기서 받은 월 7만원이면 그 당시 웬만한 곳보다 한 3~4배는 많이 받았을 거예요. 좋은 데였어요. 왜냐하면 미군, 미국인하고 같이 일하기 때문에 미국사람만 몇 천불 이렇게 너무 잘 주고 한국 사람들은 박하게 해 줄 수는 없다고 해서 급료를 잘 줬습니다.

32 _
타이바(tie bar): 긴결재.

33 _
구술자의 첫째딸.

34 _
구술자의 둘째딸.

충주비료 기술원 양성소 및 충주초급대학교 강의

김정식: 거기에 '충주비료 기술원 양성소'라는 게 생겼어요. 기술원 양성소. 미국사람들이 공장을 지으면서 보니까 기술자들이 없는 거예요. 용접이 굉장히 중요하거든요. 파이프 용접 작업이 굉장히 많습니다. 또, 전기에 대한 것 등등 기능공들이 부족한 상태에서 공장 짓느라고 애 먹었다고요. 근데 그때 숙련된 친구들이 나중에 우리나라의 최고가 되었다고요. 기능공으로서는 최고야. 이러니까 충주 비료에서 기능공 양성소를 만든 거예요. 그래서 전국에 있는 고등학교에 공고를 내서 아주 우수한 학생들을 보내라고 했죠. 시험을 봐요. 그렇게 선발해서 1년 동안 실습 교육을 시키는 거예요. 아주 우수한 학생은 충주비료의 직원으로도 채용을 했어요. 그리고 좀 시원치 않거나 우수하지 못하면 졸업장만 줘요. 자격증을 주는 거예요. 근데 그걸 가지고 있으면 충주비료 이후에 제3비료[35], 제4비료[36], 호남비료[37], 한국비료. 울산에 하고 저 쪽에 곳곳에.

전봉희: 나주.

김정식: 나주에 말이에요. 비료 공장들이 생기기 시작한 거예요. 그러니까 수요가 막 커지고 이사람들이 가서 정말 중요한 역할들을 해 줬다고. 그 기능공 양성소는 한 4~5년 계속 했어요. 거기서 구조 강의를 했는데. 역시 잘하는 친구는 충주비료에서 채용한다고 하니까 얼마나 머리 싸매고 공부들 하는지 말이에요. 더군다나 다 우수한 애들만 추출해서 왔고. 그리고 한편으로 충주에서는 시내에 초급 대학교를 만들었다고. 충주초급대학교[38]. 거기서도 강의를 해 달라고 해서 강의를 했어요. 이 친구들은 공부를 안 해요. 시험 보면 60점 이상 맞는 애가 10퍼센트도 안돼요. 그리고는 엄마랑 술 사 가지고 나한테 찾아오는 거예요. 점수 좀 잘 봐달라고 말이에요. 난 필요 없다고, 공부나 잘 하라 했죠. 내가 깍쟁이 같아서 점수 후하게 주는 법이 없거든요, 박하거든요. 거기하고 기술원 양성소하고 차이가 엄청나게 나더라고. 역시 생활전선에 뛰어드는 사람하고 그냥 부모들이 그냥 공부하라 해서 공부하는 애들하고는 이렇게 차이가 있구나 하는 걸 느꼈어요.

35 _
울산에 지어짐. 1964년 11월 29일 기공. 1967년 3월 14일 준공.

36 _
진해에 지어짐. 진해화학. 1965년 5월 2일 기공. 1967년 4월 9일 준공.

37 _
충주에 이어 두 번째로 지어진 비료공장. 나주에 위치. 1958년 6월 15일 착공, 1962년 12월 20일 준공.

진해화학 근무 및 미국인 감독

김정식: 제3비료, 제4비료가 생기기 시작하니까 충주비료에 있던 주요
멤버들이 이리로 가고 저리로 가고 다들 가는 거예요. 윤석영 씨라는 분이
제4비료에 가면서 나더러 이제 서울로 올라가지 않겠냐고 물어요. 저야 충주
촌구석에 있다가 서울로 간다니까 얼마나 좋아요. 좋다고 간다고 그랬죠.
제4비료가 진해화학이야. 그것도 비료공장입니다. 거기에 건축과장으로
들어가게 됐습니다. 어, 이건 진해화학 사진이 아니구나. 공장에 학생들하고
이렇게 있는, 저 모델 놓고 옆에 네 사람이 같이 있는 거.

김미현: 아, 네.

전봉희: 서울로 가신 다음에 그 진해로 가신 건가요?

김정식: 아니.

전봉희: 서울로 가자고 그래 놓고 왜 진해로만 가 계시는지.

김정식: 진해로 내려간 건 아니고요. 서울에서 가끔 진해로 내려가서 일하는.

전봉희: 근무는 서울에서.

김정식: 근무는 서울에서 하고. 진해에도 주택이 있고 공장이 있고 하니까.
내가 충주에서 전반적인 일을 했었으니까 가서 해보라 한 거죠. 그러면서
서울로 올라온 거예요. 그렇지 않았으면 그냥 충주에서 충주 촌사람이
되는데 말이에요.

처음에 충주에 내려갔더니 말이에요, 교수님들은 고향이 다 어떻게 되는지는
잘 모르겠지만, 충청도 사람들이 얼마나 무뚝뚝한지 말이에요. 시장에서도
손님이 오면 뭐 살 거 있냐고 반갑게 맞아주는 게 아니고 얼마냐고 물어봐도
대답도 시원치 않게 하고 말이에요. 사려면 사고 말려면 말아라, 맘대로
하라는 스타일이야. (사진을 가리키며) 이게 진해화학 공장모델이에요.

전봉희: 이건 아예 처음 건립할 때부터 관계를 하신 겁니까?

38 _
현 충주대학교의 전신이다. 1962년 2월에
충주공업초급대학이라는 이름으로 설립되어 여러
개편을 거쳐, 1999년에 충주대학교에서 2012년
한국철도대학과 통합하여 한국교통대학교로
개편되었다.

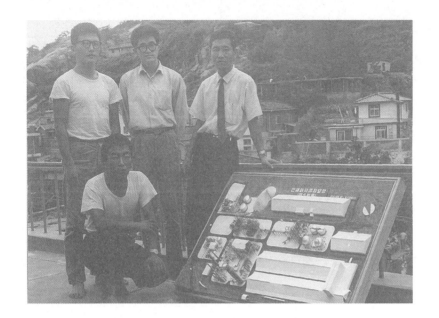

그림9

진해화학 공장 모델 앞에서, 세검정 자택.

김정식: 그렇죠. 내가 설계사무실 시작한 다음에 거기서 모델을 좀 만들어 달라고 그래서. 저 친구들이 다 공업교육과, 공대 출신들, 내가 가르친 제자들입니다.

전봉희: 여기 장소는 어디입니까? 사진 찍으신 곳이?

김정식: 장소가 우리 집이야. 여기 홍은동, 홍제동.

김미현: 홍지동.

김정식: 홍지동.

김미현: 세검정이요.

김정식: 세검정, 우리 집이에요. 베란다에서 찍은 건데.

전봉희: 네.

김정식: 현장에 내려와 있던 미국인 감독하고 싸운 얘기를 한번 하고 싶은데. 이 친구가 서울에서 내려와서 도착하는데 첫 인상이 시골에서 온 부드러운 영감처럼 보이더라고요. 카우보이 모자 탁 쓰고 왔다고요. 이 양반이 거기 감독으로, 전체적인 감독으로 내려가 있어요. 나와도 친하게 지냈고. 그런데 하루는 나보고 미스터 김, 한국 사람들 다 엉터리라는 거예요. 왜 그러냐 했더니 납품하는 것들이 전기 다마[39]니, 기자재 같은 것들이 다 엉터리다 이거예요. 그러면서 흉을 막 보는 거예요. 그러면서 이런 상태에선 제대로 감독할 수가 없다고 해요. 근데 내가 듣기로는 이 친구가 한국여자랑 여기서 살면서 업자한테 뇌물을 굉장히 많이 받아먹었어요. 그래서 그런 일이 있었으면 네가 말릴 거 말리지 말이야, 왜 가만 있다가 나한테 그런 소리를 하느냐, 그렇다면 나한테 얘기하지 말고 정당하게 위에다 보고하라고 했지요. 만약 계속 그런 소리하면 네가 제대로 보고도 안 한다고 내가 위에다 보고하겠다고 되받아 쳤어요. 그랬더니 미스터 김, 그러지 말라고 말이야. 미스터 김. 그러지 말래. 다 무리스럽지 않게 끌고 나가야지, 그렇게 위에다 흉보면 어떻게 하라는 얘기냐고 하지 말라는 거예요. 알겠다고 서로 그러고. 그 다음 날 다른 잔소리 없이 넘어가게 됐지요.

39 _
다마(たま): 구, 전구의 일본식 표현.

전봉희: 아까 MIT 나왔던 흑인 그 사람 말고요.

김정식: 아, 그거 말고요.

전봉희: 말고요, 다른 사람.

김정식: 그 흑인은 참 점잖았어요. 이름이 조던(Jordan)이었는지 기억이 잘 안 나는데. 키도 크고 MIT 건축과 나온 사람이지. 그 당시에 MIT 나온 건축가라면 알아줘야지.

이 시골 할아버지 같은 양반은 나중에 내가 진해에 내려갔더니 자기가 요트가 있다고 가 보재요. 진해만에서 말이에요. 그걸 탔어요. 요트를 착 탔더니. 바람이 부니까 사악 달리는데. 아, 정말 멋있어요. 다 타고 내려서는 이 친구가 자기는 곧 미국에 들어가야 되는데 이거를 살 사람이 필요하다고. 안 사겠느냐고 물어봐요. 적당한 값이면 사겠다고 했지. 그래서 한번 타 보고 그 배를 내가 샀다고요.

전봉희: 그거 얼마나 하던가요?

김정식: 에?

전봉희: 값이 얼마나?

김정식: 값은 지금 잘 기억이 안 나는데 꽤 췄어요. 이 친구가 우리나라에 와서 자기가 만든 거예요. 근데 한번 타 보고 산 거예요. 진해에다 그걸 놔두면 내가 진해에 와서 언제 또 타겠어요? 그래서 서울에 올라갈 때 끌고 가겠다 해서 엄청난 큰 트럭에다가 배를 싣고 옮겨서 그걸 서울 한강에 띄워 놨어요. 근데 이 요트에 뭐라고 그러나, 추라고 그러나요? 배가 이렇게 있으면 아래 굉장히 큰 철판이 있다고요. 이것이 방향, 안정성, 이런 등등을 잡아 주는데, 이것은 소형이기 때문에 이걸 쓰면 깊은데 못 들어가고 그러니 이걸 올리게끔 되어 있어요. 가운데가 비어있고 추를 잡아당기면 올라오고, 내리면 내려가고 그렇게 되는 거죠. 그거 말고요, 뒤에 키가 있죠. 한강에다 띄워 놓고 형에게 요트를 사 왔으니까 같이 타자고 했어요. 근데 한번 밖에 못 타봐서 그런지 말이에요, 자신 있게 그저 이것만 돌리면 되는 줄 알았는데 아, 이게 자꾸 자꾸 떠내려가는 거예요. 뚝섬에서부터 어디까지 갔냐 하면, 지금 저 한강대교 있죠. 한강대교 인가?

전봉희: 인도교.

김정식: 인도교 말고. 저, 잠수교 말고 그전에 제1대교라고 하나, 뭐라고 하나.

김미현: 한남대교.

김정식: 한남대교라고 하나?

전봉희: 한남대교. 제 3한강교요? 아니면…

김정식: 예, 제3, 거기까지 내려간 거예요. 뚝섬에서 거기까지 거리가 꽤 멀더라고요. 나중에 봤더니 이 가운데 추를 내리지를 않았던 거예요. 그걸 잊어버리고 그냥 탔더니 방향대로 가야되는데 그냥 물에 떠내려가기만 하지 듣지를 않는 거예요. 그래서 거기까지 흘러 내려간 거야. 할 수 없이 내려서 형은 키를 잡고. 너무 육지에 붙이면 배가 바닥에 닿으니까. 나는 조금 깊이 있는데서 내 키 정도 들어가서 밧줄로 요트를 끌고 뚝섬까지 걸어가는데, 이게 방향이 역류에요, 역류. 물이 저 위에서 내려오잖아요. 게다가 형까지 태워놓고 끌고 가려니까. 아, 혼났어요, 혼났어요. 그렇게 겨우 다시 매어 놨는데 그 다음에는 부산에서 매형이 올라왔어요. 또 탔어요. 달밤인데 이게 바람이 없으니까 말이에요. 꿈쩍을 안 하는 거예요. 그렇게 혼난 적이 있어서 이놈의 요트, 다시는 타지 말아야 되겠다 생각했었지요. 뚝섬에 매어 놓고 거기에서 요트 봐주는 분이 있었는데 하루는 그 분이 급하게 전화를 했어요. 홍수에 배가 떠내려갔다고 그래요. 우리 아버님이 그게 어디까지 갔을까 해서 찾아봤더니 인천 앞바다에 가 있는 거예요. 그래서 그걸 또 통통배에다가 실어 가지고서 끌고 왔다고요. 두 번, 두 번 떠내려갔어요. 두 번!

전봉희: 사연이 많은…

김정식: 그러고는 시간이 지나니까 이게 합판으로 된 요트란 말이에요. 관리를 제대로 안 하니까 다 썩고 망가지고 말더라고요. 이젠 떠내려가든 말든 모르겠다 했던 그런 일화가 있습니다. 12톤 트럭인가로 가득 실어가지고 왔으니까 진해에서부터 서울까지 오는데도 말이야.

전봉희: 아니, 근데 한강에 요트가 있긴 있었어요? 다른 요트가?

김정식: 아니, 그땐 없었어요.

건축사 시험 합격과 서울대학교 공업교육과 교수 임용

김정식: 그러다가 65년도엔가, 64년돈가, 65년도에 건축사 시험이 있었던 거 같아요. 근데 1차 시험은 우리가 다 보이콧을 했어요. 왜냐하면 대서소[40]하는 분들은 그냥 건축사가 거의 다 되고, 대학 나온 우리는 시험을 봐야 되고

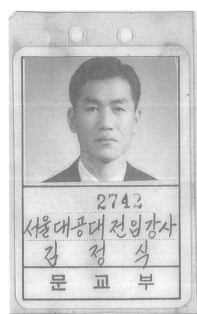
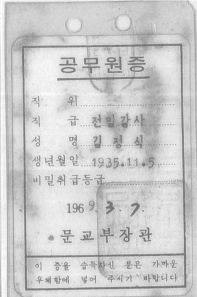

그림10

서울대학교 공업교육과 교수임용 공무원증

하니까. 그때 대서소하는 분들은 말이야, 설계고 자시고 없고 허가방 비슷하게
하시던 분들이야. 근데 그 분들은 건축사 면허를 주면서 제대로 대학을 나와
공부한 사람들은 시험을 봐서 면허를 줄지 말지 한다하는 게 말이 되나 해서
처음에 보이콧을 했다고요. 그 다음해에는 좀 개선한다고 해서 2차 시험 때는
시험을 봤습니다. 물론 무난히 합격은 됐는데.

그리고 얼마 안 있어서 안영배 씨에게 전화가 왔어요. 나더러 학교로 들어오지
않겠냐하시는 거예요. 학교에 오라고 하셔서 그러겠다고 했습니다. 그때
공업교육과에 안 교수가 계시고, 김문한[41] 교수가 계시고. 둘이 있었어요.
그렇게 66년도에 전임강사로 들어갔습니다. 한 2~3년 있다가 조교수가 되고,
그렇게 학교생활이 시작된 겁니다.

정림건축연구소 창업

김정식: 그 이후 67년도에 정림건축연구소라고 해서 내가 단독으로 회사를
만든 겁니다. 물론 형하고 의논해서 정림건축을 하자는 얘기를 했지만요.
진해화학도 편안한 회사이긴 하지만 오래 있을 곳은 못 된다고 생각하고.
그래도 내 갈 길은 건축으로 해야 되지 않겠느냐 했어요. 그때 김중업 씨,
김수근 씨, 나상진[42] 씨, 이런 분들과 또 배기형[43] 씨라고 계셨습니다. 이런
분들이 설계에서 두각을 나타내던 때에요. 남산에 국회의사당 현상설계,

40 _
대서소(代書所): 남을 대신하여 관공서나 법원·검찰
등에 제출할 서류를 작성하는 일을 업으로 하는
사무소.

41 _
김문한(1930~?): 1958년 조선대학교 졸업. 1962년
위스컨신대학 석사학위 취득. 1966년부터 서울대학교
교수 역임. 1978년 고려대학교 석사, 1982년
서울대학교 박사학위 취득. 현 서울대학교 건축학과
명예교수.

42 _
나상진(羅相振, 1923~1973): 건축가. 전라북도
김제 출생. 1940년 전주공업학교 건축과를
졸업한 후, 일본 도급업자 밑에서 현장생활을
하다가 1941년 가시마쿠미(鹿島組)에
입사하여 해방되던 해까지 근무했다. 1952년에
설계사무소를 개설한 후 건축가로서 왕성한
작품활동을 했다. 대표작으로「그랜드호텔」「영빈관
의장설계」「서울컨트리클럽하우스」등이 있다.

43 _
배기형(裵基瀅, 1917~1979): 건축가. 경상남도 김해
출생. 1935년 부산공립공업학교 건축과를 졸업한 후,
일본으로 건너가 구다이(九大)임시고등건축강습소에
입소하여 1938년부터 2년간 건축수업을 받았다.
그 뒤 1945년 귀국하기까지 후쿠오카시의
니시지마(西島) 건축설계사무소에서 근무했다.
1946년 구조사(構造社)를 설립, 김희춘(金熙春)·
정인국(鄭寅國)·김창집(金昌集)·함성권(咸性權)
·엄덕문(嚴德紋)과 함께 장안(長安) 빌딩시대의
막을 열었다. 1968년 한국건축가협회 제6대회장이
되었다. 1953년부터 공장건축을 중심으로
건축활동을 시작했으며, 장스팬이 요구되는 극장건물
들을 맡아 구조전문가로서의 능력을 보여주었다.
대표작으로는「서소문동 중앙빌딩」(1965)과「명동
유네스코회관」(1966) 등이 있다.

서울시청 현상설계 등등이 나오고. 열심히 하는 걸 보면서 우리도 언젠가는 저렇게 되어야 될 텐데 하는 생각을 했고, 형에게 설계사무실을 해보자 한 겁니다. 형은 조금 주저하면서도 생각을 하더니 어떻게 해보자 해서 합의를 봤어요. 그 당시 형은 한국은행에 있었다고요.

전봉희: 아, 종합에서 이제 나오셔서.

김정식: 예, 한국은행. 산업은행에서 한국은행으로 갔어요. 한국은행이 참 좋았던 게 거기서 지점을 많이 지었다고요. 지점 설계를 밖에다 용역을 준 게 아니고 자체 내에서 했다고. 전주지점 또, 어디지점 말이에요, 한국은행도 대구지점 등등 지점설계를 많이 했다고요. 그런데서 막상 나오려니까 겁도 나고 나왔다고 해서 당장 일감이 생기는 것도 아니고 하니. 그래서 형은 자기가 은행에 남아서 뒤를 돌봐줄 테니까 나더러 먼저 시작을 하는 게 어떠냐 그랬던 거예요.

그래서 정림건축을 시작했는데 처음에 이름은 정림건축연구소라고 했어요. 정림(正林)이라는 이름은 우리 형제가 다 바를 정(正)자 돌림이었거든요. 그리고 수풀 림(林)은 형제가 숲을 이룬다는 뜻에서 수풀 림(林). 이렇게 해서 정림. 부르기도 좋고 괜찮지 않느냐 했었고, 또 하나 생각은 정금(正錦)이라고. 금수강산할 때 쓰는 금. 정금건축 어떠냐 하는 얘기가 있었지만, 정금은 부르기도 좀 불편하고 그런 거 같아요. 정림이 좋겠다고 생각했었는데 당시는 말이에요. 삼(三)자가 들어가야만 잘된다고. 삼성, 삼환 같이 삼자가 들어가야만 잘된다고 그런 얘기를 해 준 사람도 있었어요. 그렇지만 우리는 일단 부르기도 좋고, 뜻도 바르게 숲을 이루어서 번성한다는 뜻도 있고 여러 가지로 그게 좋겠다고 해서 정림으로 이름을 택했습니다. 설계사무실을 하려면 장소가 우선 있어야 되잖아요. 장소도 마땅한 데가 없고, 인연도 물론 없고 해서 장소를 어디서 시작할까 하다가. 지금 을지로입구에 말이에요, 그 하나.

김미현: 하나은행이요.

김정식: 하나은행이지! 본점. 을지로 입구에 롯데호텔 백화점 앞에. 버티칼로 되어 있는 빌딩. 그 자리가 비어 있었고 거기에 단층짜리 집이 하나 있었어요. 기와지붕으로 된. 그게 어디 소유였냐면, 지금의 두산이지. 옛날에는 동산토건[44]이 있었어요. 두산건설이 이제 동산토건이었어요. 회사에 속한 건물이었다고요. 동산토건에 사장한테 갔어요. 다 건축 쪽이니까 서로 좀 알죠. 특히 형이 한국은행에 있으면서 동산토건은 건설회사고 형은 발주처에

가까우니까 말이에요. 그래서 얘기하니 쓰라고 해요. 그것이 정림건축의 시발점이 된 거예요. 이 건물이 전쟁 통에 지었는지 기와에서 비는 새고, 창호니 이런 것도 목조로 된 것이니까 형편없는데 그래도 그거라도 있으니까 깨끗이 닦고 그냥 그렇게 썼어요. 어떤 때는 트레이싱 페이퍼가 말이에요, 지붕에서 물이 떨어져 젖으면 모처럼 그려 놓은 거 다 버리고 그랬어요. 말리는 방법도 없고 이게 오그라드니까 전혀 못 쓰겠더라고요.

그때 4명이 스타트를 했어요. 나까지 4명. 이용화라고 한양공대 나온, 나보다 한 5~6년 후배 되는 분. 그리고 최병천[45] 씨. 사무 보는 아가씨. 이렇게 넷. 재미있는 건 거기가 도심 한 가운데 아니에요? 이용화라는 분이 말이에요, 출근을 한 9시 반쯤에 슬슬 나옵니다. 나와서 테이블에 좀 앉아 있다가 빗자루로 쓸고 그 당시에는 다 연필로 하지 않았어요? 이러다가 아이디어가 안 떠오르는데 그러면서 밖으로 나가 다방으로 가는 거예요. 그 당시 다방은 뭐랄까 정감이 있다고 그럴까요. 레이디, 레이디라는 저 이쁜 아가씨들이 차 서비스 해주고 아양 떨고 그러거든요. 그러면 그것이 좋아서 말이에요, 가서 쳐다보고 농담하고 커피 한잔 마시고 들어오는 거예요. 한번 가면 11시 거의 다 돼 들어와선 좀 하는 척 하다보면 또 점심때가 되는 거야. 그럼 점심 먹으러 또 나가는 거예요. 점심 먹고 또 한잔 하고 들어오고. 그 다음에 들어와서 좀 하는 척 하다가 한 2~3시 되면 또 나가는 거야. 이러니 도저히 안 되겠어요. 그래서 생각다 못해 아가씨 보고 커피를 다 사다 놓으라 했어요. 그때는 내리는 커피는 아니고 다 인스턴트죠. 커피 사다놓고 설탕 갖다놓고. 물은 아무 때나 끓여줄 테니까 마시고 싶은 대로하고 절대 근무시간에는 못나간다고 얘기를 했어요. 그랬더니 우리 선배가 되는 김광제[46]라고 있어요. 그 분 지금은 뭐하는지 모르겠어요. 건축과 나와서 우리사무실에 잠깐 있었는데. 이런 회사에 치사해서 못 있겠다고 박차고 나가더라고요. 뭐 할 수 없다고 내버려뒀죠. 그리고는 규율을 잡는다고 근무시간에 근무 하도록 하느라 무척 애를 썼는데 그게 참 잘 안되더라고요.

44 _
두산건설의 전신. 1960년 7월 동산토건주식회사 설립. 1970년대에 인도네시아에서 최초 해외공사를 수행하는 등 이후 국내외에 여러 업적을 남김. 1993년에 두산건설주식회사로 사명을 변경함.

45 _
최병천(崔炳天): 1968년 서울대학교 건축공학과 졸업. (주)한울국제건축사사무소 소장.

46 _
김광제(金光濟): 1966년 서울대학교 건축공학과 졸업. 서울대학교 건축학과 졸업명부에 김광제라는 이름을 가진 유일한 사람이므로 66년 졸업으로 추정.

근데 내가 좀 잘못한 거는 밤11시 반까지 붙들고 있는 거예요. 밤 11시 반까지.
일이 있든 없든 하여튼 붙들어 놓고 있는 거예요. 그러니까 죽을라고들
그러죠. 한번은 그러다가 우리 집이 그 당시 세검정이었는데, 통행금지가
있지 않았어요? 12시에 말이에요. 막차를 타려면 을지로 입구에서 종로
네거리까지 가야 돼요. 거기 세검정으로 가는 막차버스가 있다고. 그거를
타지 않으면 통행금지에 걸려요. 11시 반에 끝내놓고 뛰어가는 거예요,
종로까지. 하긴 그 때 서른 한 두 서너 살 밖에 안 되었으니까 그 정도는
자신 있다고. 그렇게 뛰어가서 버스를 타고 했는데 그리고 몇 번 쓰러졌어요.
피가 적어서 그랬는지 혈압이 낮아서 그랬는지. 분명히 서서 가고 있었는데
나중에 깨어보니 앉아 있어요. 옆에 사람들이 괜찮으냐고 해요. 내가 쓰러진
거예요. 그렇게 한두 번 얼굴로 넘어지면서 말이에요 찰과상이 생기고 그러는
거예요. 도저히 이래서는 안 되겠다 싶어 밤에는 일을 하지 말아야 되겠다
말이야. 우선 내가 못 견디는데 되겠느냐 해서. 일은 가능하면 빨리 끝내고
근무시간에 열심히 하자 말이야. 그리고 한참 후지만 토요일 날 휴무를
했어요. 아마 우리가 제일 먼저 했을 거예요. 우리 자신도 중요하지만 보통
다 가정들을 가지고 있는데, 가정도 돌봐야지. 여기서 일만 하는 게 장땡은
아니로구나 해서. 그래서 토요일 날은 일을 없애버리고 말이야.

서울대학교 교수 시절 및 퇴직

전봉희: 이때가 서울대학교에 계실 때잖아요?

김정식: 그렇죠. 같이 병행을 했어요.

전봉희: 아, 학교도 이제 일주일에 몇 번 나가시고. 어느 날은 사무실에 계시고.

김정식: 거의 매일 나가는데.

김미현: 총 근무시간이 어떻게?

김정식: 학교 갔다 와서 여기 모인 거예요. 그러면서 괴로웠던 것이 우선
학생들한테 좀 미안하더라고요. 미리 공부를 충분히 하고 연구를 해 가야
되는데. 어떤 때는 손님하고 술 마시고 집에 들어가니 술이 취해 책이
들어와요? 그래도 구조는 논리적이거나 이론적인 게 아니고 외우는 것도
없고 그냥 풀어주기만 하면 되기 때문에 쉽게 갔지만 그래도 학생들한테
미안하더라고요. 이렇게 계속 하는 건 나한테도, 학생들한테도 미안하고
바른 길은 아니겠구나 말이야. 그리고 내 몸이 두 가지를 하려니까 말이에요.

가다가 쓰러지기도 했고 너무 힘들어요. 그래서 한 쪽을 집어 치워야겠다는 생각을 하고 주변 분들하고 얘기를 했더니 서울대 교수로 갔다가 집어치우면 어떻게 하냐고. 계속 해야 된다는 분들이 많았지만 난 생각이 좀 달랐어요. 내가 편한 길로 가야지 어드바이스를 들어 결정할 문제는 아니라고 생각했어요. 그래서 조교수에 올라간 지 8년 만에 그만두게 된 거죠. 교수직을 그만둔 요인들이 몇 가지 있었는데. 공교과에 온 학생들이 공교과에 온 걸 굉장히 마땅치 않게 생각해서인지 공부를 제대로 안 해요. 건축에 흥미를 안 가져요. 그러니까 우리가 하는 얘기가 건축이라는 게 이렇게 재미있는 거다, 하면 할수록 흥미 있는 분야고 할 만한 값어치가 있는 분야라고 설득하는 거, 그게 교수들이 해야 할 일이야. 어떤 애들은 설계해 오라고 하면 발로 해왔는지 손으로 해왔는지, 알기 힘든 걸 해오고 흥미가 없으니까. 또 그 때 과가 성적별로 배정이 됐어요. 그러니까 기계과 가고 싶었는데 못가고 건축과에 왔다는 애도 있고. 뒤죽박죽이 된 거예요. 그러니까 거기에서 자기 마음을 바로 잡는다는 건 학생들로서도 쉬운 일이 아니었었다고. 그러니까 교수들이 말이에요. 안영배 교수, 김문한 교수, 그거 설득하는 것이 주 임무라. 그게 굉장히 마땅치가 않았고.

또 두 번째는 그 당시 데모가 심하게 일어났어요. 학생들이 데모를 하는데 기숙사를 점령하고 책상, 걸상을 다 쌓아놓고 접근을 못 하게 하고 난리들을 치는 거야. 그랬더니 문교부에서 지시가 내려왔는데, 교수회의에서 말이에요, 뭐라고 했냐하면, 교수들이 가서 학생들 좀 붙잡고 설득을 하고 말리라는 거예요. 이게, 교수가 학생들 데모하는 거 말리는 거 하라는 교수냐 말이에요. 굉장히 싫더라고요.

세 번째가 또 뭐였냐면 논문을 내라 이거예요. 근데 건축의 논문, 그것도 페이지수가 몇 페이지 이상 돼야 하는.

우동선: 그때도?

김정식: 그 당시 그런 거 있었어요. 지금은 어떤지 몰라. 그리고 그래프가 들어가야 되고.

우동선: 그래프!

김정식: 이래야만 논문으로. 그렇지 않은 건 논문으로 취급도 안 해주겠다 하는 식의 얘기가 나온다고요. 건축이라는 건 작품이 논문에 해당되는 건데 작품은 인정 안 해주고 그래프나 그리라고 그러고 말이에요. 이런 데이터나 집어넣고 글이나 잔뜩 쓰면 다냐고. 그것도 영 마땅치가 않게 생각한 거죠.

그리고 교수님들도 계시지만, 교수사회에 들어가 보니까 나는 답답해서 못 있겠어. 그 공교과에는 기자재가 많았다고요. 기계톱도 있고. 다른 것들도 있고. 공교과라는 게 고등학교 선생들을.

전봉희: 그렇죠.

김정식: 가르치는 거예요. 벽돌을 어떻게 쌓고 미장은 어떻게 하고 이런 걸 가르치는 게 주 업무인데. 기자재가 참 한심한 거예요. 큰 기자재가 있는데, 거기서 나사못 하나가 없어지면 이건 완전히 기계 못 쓰는 거예요. 그 나사못 사 올 돈이 없어요. 다시 예산을 받아서 사야 하는데. 또 해외에서 들여온 것들은 어디 가서 어떻게 구해요? 기자재들 있는 게 거의 다 못 쓰는 거예요. 어쩔 도리가 없어. 학교라는 게 이 모양인가 하는 환멸감 같은 것이 많이 오더라고요. 이건 아니다 생각이 들었죠.

정초 때는 공교과 교수들 다 우리 집에 오시라고 해서 화투 치기도 하고 만두도 끓여 먹고 말이에요. 이렇게 우리 공교과 선생들끼리 친밀하게 지냈어요. 그러다가 내가 그만둔다고 했더니 부교수까지는 하고 나가야지 왜 조교수만 하고 나가냐고 했지만 그냥 나오고 말았습니다. 지금 생각해도 그때 둘 다 붙잡고 있었으면 이도저도 아닐 텐데 한 가지를 용케 잘 버렸다 하는 생각이 들어요.

결혼과 가정생활

전봉희: 지금 시간이 10시 반 인데요. 저희들이 시기적으로는 대게 이정도 까지를 끊는 걸로 하고. 몇 가지 빠진 얘기, 사이사이에 빠진 얘기를 지금 간단하게 여쭐 것만 좀 여쭈어보면 어떨까요.

김정식: 네.

전봉희: 계속 느낀 겁니다마는 들을수록. 아까 제가 말씀 드렸던 그 의도처럼 선생님의 증언을 통해서 한 시대를 저희가 들여다보겠다는 목적이랑 굉장히 잘 들어맞는 거 같아요. 그러니까 이런 신생국에서 공대라고 하는 것이 학교만 멀쩡하게 있지 말하자면 뭘 그렇게 열심히 많이 가르칠 수 있었겠어요. 그때 상황에서 그런데서 나온 젊은 엔지니어가 정말 접근하는 길들이 다르잖아요. 지금 우리랑. 요즘 이렇게 대학 나와서 가는 길이랑 기회도 훨씬 더 다양하게 가지시잖아요. 종교 건축도 하셨다가 절도 하셨다가. 나라에서 기회가 이렇게 생기고 저렇게 생기고 그러니까. 그런 것들을 계속 느낄 수

있어서 되게 즐겁습니다. 오늘 시기로 보면 이 시기에서 가정사 말씀을 전혀 안하셨어요. 예. 그래서 분명히 선생님의 인생에서 중요하실 때인데, 사모님은 어떻게 만나셨고 또 자녀분들 얻은 것도. 그럼, 자녀분들도 처음 얻기는 옛날 충주서 얻으셨어요?

김정식: 예, 그랬습니다.

전봉희: 예.

김정식: 그 가정 얘기는 그렇습니다. 충주에 내려가서 하숙방에 혼자 지내다 보니까 상당히 외로워서. 하우징 짓는 주택반이라고 있었습니다. 거기서 감독도 하고 그러다가 거기 사무원으로 있는 여사무원을 만나게 되었어요. 아무래도 그 여자도 독신으로 와 있었고 나도 독신으로 내려와 있었고. 서울 여자거든요.

전봉희: 직장에서 만나신 거예요. 그러면?

김정식: 직장에서 만났어요. 직장에서 연애를 걸어 가지고 거기서 결혼을 했어요. 5.16일 때면 61년도이죠?

전봉희: 61년이요.

김정식: 예. 그날에 결혼을 했습니다.

전봉희: 5.16날이요?

김정식: 아니, 그 5.16나고 나서 조금 후….

전봉희: 얼마 안 있어서.

김정식: 얼마 안 있어서 7월 달인가 했어요. 그래서 충주에서 아들 하나, 딸 하나를 낳았습니다. 그 큰딸이 지금 저 문사장부인. 잘 살고 있고.

전봉희: 아, 그러니까 첫째가. 따님이시고.

김정식: 첫째가 아들인데.

전봉희: 아들입니까? 첫째가 아들이시고 그 다음이 딸이시고.

김정식: 딸이고. 그리고 서울에 올라와서 또 딸 하나를 낳았는데 그 딸이 주현이라고. (신문기사를 가져옴. 신문기사를 가리키며) 이게 둘째 김주현의 작품입니다.

김미현: 조각해요. 서울대 조소과 나오고. 작품활동을 하는 작가.

김정식: 공간을 사용하는 작품을 하는데. 우리 둘째 딸이고. 저, 미약하나마 여기가 셋째 딸이고. 근데, 첫째 아들은 중학교 1학년에 들어가고는 이름 모르는 병에 걸려서 세상을 일찍 떴어요. 아들이. 그게 병명도 모르고 자꾸 마비가 오는 거예요, 전신에. 일찍 가버리고 말았습니다. 그래서 아마 하나님이 나한테는 아들을 안주시는 모양이다 이렇게 체념하고 있어요. 결혼은 서울에서 했지만 충주에서 만난 그 부인. 부인도 작고했어요. 병으로. 그래서 가정적으로는 불행을 많이 겪었습니다. 그래서 지금 부인과 몇 년 후에 결혼했고, 김미현이 막내는 새로운 부인한테서 낳은 딸이고. 비교적 잘들 자라서 큰 딸은 서울대학교에서 철학과 다니다가 미학을 전공했고, 둘째는 아까 얘기했던 대로 조소과를 나오고. 그리고 독일 브라운슈바이크 대학에 가서 디플로마 가지고 왔고. 사무국장, 막내는 연대 정외과 나오고. 비교적 자기 앞길들을 잘 걸어왔기 때문에. 또 가정들 잘 이루고 있고.

전봉희: 출가는 다 하신 거예요?

김정식: 예.

전봉희: 토요일 휴무제를 하신 것이 큰 도움이 된 거 같습니다.

김미현: 토요일에 휴무하시고 나서 제가 기억하는 건 항상 테니스를 치러 가셨던 거예요.

전봉희: 아, 같이 가자고 그러셨어요? 안 그러면….

김미현: 아니요.

전봉희: 가정을 지키신다면서요?

김미현: 테니스를 치러 가시기도 하고, 그 이후에는 항상 골프하시느라 집에 안 계셨던 기억이….

조준배: 아, 직원들은 가족이랑 보내시고….

김미현: 저는 아버지 테니스 치실 때 가끔 거기 따라가서 음료수 하나 먹고, 메뚜기 잡고 했어요. 옛날에 넓은 들판이었어요, 테니스장 주변이. 저희 언니들이랑은 같이 놀고 아버지는 테니스를 치셨던 기억이. 주말에.

김정식: 운동을 참 제가 좋아합니다. 그래서 충주에 있을 때 테니스 코트를 내가 만들었거든요. 그 때 책보고 말이에요 배수를 어떻게 하는지 비가 오더라도 금방 마르도록 하고. 한때는 충북, 충주시 테니스 대표로 전국체전에

나가서 꼴등을 하고. 집사람은 주일날은 교회에 가기 때문에 저보고 제발 그만하라고 얘기를 하는데도 그냥 가곤 하니까 나중엔 테니스 운동화를 물에 담가 버렸어요. 테니스를 치지 못하게 말이에요. 그래서 또 가서 새로 사서 신고 치는 거야. 그렇게 좋아했어요. 휴가 때나 쉬는 날만 되면 테니스 치느라고 정신이 없었어요. 테니스가 말이에요. 혼자서 칠 수는 없잖아요. 그죠? 상대가 있어야 되는데. 상대가 한 사람 한 사람씩 골프로 가는 거예요. 저는 테니스는 날아오는 공도 치는 건데 서 있는 공 치는 골프가 뭐 운동이라고 하나 이렇게 생각을 하고 있었는데. 멤버가 없어지니까 어쩔 도리 없잖아요. 그래서 골프를, 내가 하려고 해서 시작 한건 아니고. 예전에 봉은사, 부석사에 같이 갔던 오병태라는 친구가 있어요. 그 친구가 한때 사업을 이것저것 많이 했어요. 그러면서 나더러 돈을 좀 꿔 달라 해서 50만원인지 500만 원인지를 꾸어줬어요. 그랬더니 한 달 후에 오면서 이잣돈을 가지고 왔어요. 그때 이자는 말이에요, 지금 이자와 달라서 2부, 3부, 4부 이랬다고요. 한 달에 2부,3부면 어떻게 됩니까? 엄청난 거라고. 그렇지만 아무리 야박하기로 말이야, 친구한테 이 돈 받게 생겼느냐 필요 없다고 본전만 받고 돌려줬어요. 그랬더니 날 끌고 골프샵으로 가는 거예요. 거기서 골프신발을 하나 사줬어요. 그놈이 또 굉장히 깍쟁이란 말이에요. 신발만 하나 사 주고는, 헌 채를 사라 이거예요. 나더러.

우동선: 사라?

김정식: 그래서 샀죠.

전봉희: 사 준 게 아니고?

김정식: 사 준 게 아니고 말이에요. 그리고 다음에 간 곳이 한양서울 컨츄리클럽 이라고 있어요. 서울컨츄리클럽. 그리고 막 바로 간 거예요. 사서 바로 간 거야. 그러곤 나더러 7번 아이언을 들고 자치기하래요. 자치기처럼 똑똑똑똑 치래요. 그리고는 자기는, 드라이브로 팡 쳐서 멀리 나가면 여유 있게 걸어가는데. 나는 말이에요. 똑 치면 요만큼 나가고 똑 치면 요만큼 나가고. 그렇게 해서 스타트를 하기 시작했어요. 근데 이 골프라는 게 안 맞으면 안 맞아서 속이 상해서 더 치게 되고, 잘 맞으면 잘 맞아서 또 기분 좋아서 치고, 이런 거야. 지금도 열심히 치고 있는데. 아마 그것 때문에 내가 이만큼 건강을 유지하고 있는 게 아닌가 그렇게 생각하고 있어요.

전봉희: 이게 그 언제쯤 시작하셨습니까? 골프를 시작하신 것이.

김정식: 골프는 70년초에.

전봉희: 한양(컨츄리클럽)이 일산 가는, 거기에 있는 거 말씀하시는 겁니까?

김정식: 예, 예.

전봉희: 거기 한옥 하나 있던 거 옮겼습니다.

김정식: 예, 거 관계했어요?

전봉희: 네.

김정식: 어디로 옮겼어요? 옮긴다고.

전봉희: 전통문화학교, 부여.

김정식: 부여로?

전봉희: 부여에 전통문화학교에 옮겼습니다. 그게 원래 거기 있던 건 아시죠?

김정식: 풍문인가, 뭐.

전봉희: 예, 풍문여고 뒤에.

김정식: 풍문여고 뒤에 있었죠. 다 알고 있죠. 근데 그걸 가져다가 풀장 만들고 말이에요.

전봉희: 그렇죠, 풀장 만들고.

김미현: 저도 거기서 놀았는데. 수영장이 거기라서 돗자리 깔고.
아, 그게 문화재에요?

전봉희: 아, 문화재를 했어야 되는데 못한 거죠.

김정식: 문화재까지는 아니지.

전봉희: 그게 사실 문화재가 되는 중이죠. 안하고 있어서 그랬지.
집이 크고 좋은….

김정식: 좋다고.

김미현: 네. 그렇구나.

김정식: 거기서 잘 보존하면 모르지만 그렇게 있는 거보다는 부여로 옮겨간 게 잘했을 거예요.

전봉희: 잘했죠, 예, 잘했죠. 지금은 과학적으로 보존을 하니까요.

형제

김정식: 네. 그리고 우리 식구에 대한 건 그 정도고. 우리 형제에 대한 얘기를 안 한 거 같군요. 형님이나.

전봉희: 지난 시간에 다섯 형제라는 말씀은 하셨어요.

김정식: 다섯 형제라고만 했지 자세한 얘기는 안했는데. 내 밑에 정완이라고 하는데요. 우리는 바를 정(正)자에다가 삼수변(氵)이 들어가요. 물 수자가 들어간다고요. 그 친구는 서울대학교에 가려다가 시험 바로 직전에 몸이 아팠어요. 몹시 앓았어요. 그 당시 연대는 성적 좋으면 그냥 뽑는다고요. 그거를 뭐라고 그러나?

전봉희: 무시험.

김정식: 무시험. 그걸로 세브란스 병원에 들어가서 의사가 되었고. 지금 미국에서 살고 있고. 그 집은 아들만 셋이에요. 큰아들이 하버드 건축과 나왔어요.

전봉희: 아, 건축과를.

김정식: 근데 조각을 할까, 건축을 할까 망설이다가 건축을 합디다. 그래서 SOM[47]에도 있었고. 요샌 나와서 작은 사무실에서 일하고 있는 것 같아요.

전봉희: 미국에서?

김정식: 미국에서. 그리고 넷째가 김정룡. 서울법대를 나오고 행정고시 합격해 농림부에 있었어요. 농림부에서 양정국장, 축산국장 다 지내고 나서. 산림청장도, 뭐 했지?

김미현: 산림청장인지.

김정식: 차장인지 뭐했어.

김미현: 그 다음에 차관보.

김정식: 농림부 차관보로 있다가 과로로 말이에요. 쓰러져가지고. 오래됐지 한…

47_
SOM(Skidmore, Owings and Merrill LLP):
1936년 창립. 미국 시카고에 본사를 둔 건축 설계 및
엔지니어링 회사.

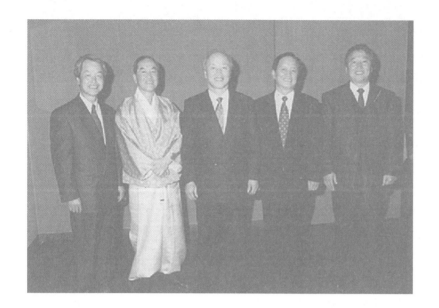

그림11
회갑연회에서 다섯형제가 함께.
왼쪽부터 김정완, 김정식, 김정철, 김정용, 김정헌

김미현: 94년.

김정식: 김영삼 대통령 때니까. 대통령이 상가 집까지 왔었다고요. 그 동생은 아까운 친군데, 정말로. 하여튼 정의감에 불타가지고. 도시락 어머니가 싸주시면 말이야. 지나가다가 거지 있으면 거지한테 줘버려요. 옷도 좀 좋은 거 입고 있으면 다 줘버리고. 근데 나하고 같이 오래 살았는데 내 옷도 다 없어졌어. 어떻게 된 거냐 물으면 묻지 말라 이러고. 응, 참 멋있는 친구였어. 법대 산악반을 해서, 산에 그냥 미쳐서 다니고 그랬는데. 지금 정정길 씨 있죠? 그 비서실장. 법대 동기라고요. 아주 아주 가까운 친구들이고. 아까운 친구가 한참 먼저 가 버리고 말았어요. 막내가 서울 미대를 나와서 공주대학교, 옛날엔 사범대학이었는데 지금 공주대학이죠. 거기 교수로 있는데. 그 친구가 요새 말썽부린, 아세요?

전봉희: 예, 유명하시죠.

김정식: 김정헌이라고 말이에요, 말썽꾸러기. 이북에서 넘어왔는데도 노무현이 좋아하고 말이에요.

전봉희: 너무 어릴 때 넘어 오셨나 봐요. 지난번에 말씀하신 그 갓난쟁이 때.

김정식: 아, 업고 넘어왔지. 업고 넘어왔지. 그러니까요. 그리고 그 얘기를 하나 더 하면 되겠다. 그 누님의 둘째 아들이 네팔에서 의료선교사 합니다. 여러 번 뉴스에도 나오고, TV에도 나오고 그랬어요. 부산병원에 외과과장으로 있다가 뜻이 있어서 네팔로 가서 17년 동안 거기서 지내다가 지금은 잠깐 한국에 와있어요. 집안이 기독교에 말이에요, 굉장히 심취되어 있는 집안입니다.

정림에 대한 얘기는 얼마든지 할 얘기가 많아요. 처음에는 일류였던 김중업, 김수근, 나상진 씨 이런 양반들을 언제쯤 우리가 따라갈 수 있을까 하는 생각으로 스타트를 했는데. 저희는 주로 컴페티션으로 올라서기 시작을 했어요. 형하고 나하고는 분야가 달랐죠. 형은 은행계통, 또 종교계통이고 나는 공장, 충주비료 출신이란 말이에요. 공장이나 엔지니어들 인맥 말이에요. 산업이 부흥하면서 우리하고 같이 있던 분들이 대부분 다른 회사에 가서

사장이나 중역들을 하니까 말이야. 거기서는 이루어진 인맥들. 이런 것이
컸습니다. 그러니까 공장설계도 많이 했어요. 형제간 분업이라고 할까요. 이런
게 굉장히 좋았던 거 같고. 그 이후에는 내가 학교를 주로 많이 했습니다.
이화여대, 신라대학, 단국대학, 서울여대, 시립대학도 이번에 한 거 있고.
그렇게 대학들 많이 했고. 그 다음에 고등학교도 제법 많이 했고요. 그래서
서로 상승작용을 해서 클 수 있었던 게 아니냐 하는 생각이 들고. 형도
한국은행에 있으면서 조직생활을 좀 해봤고 나도 충주비료에서 6~7년
있으면서 해봤죠. 그 조직생활이라는 게 말이에요, 그것도 굉장히 중요한 거
같아요. 조직이 어떻게 움직이는지 이걸 체득한 것도 회사를 만들고 끌고
나가는데 장점이 있었던 건 아닌가 하는 생각이 듭니다.

충주비료에서 익힌 안전개념

김정식: 특히 내가 충주비료에서 놀랐던 것이 안전의식입니다. 역시 서양
사람들은 안전에 대한 개념이 달라요. 그분들한테 일거리 맡기는 점도 있겠지
만은, 그만큼 중히 여긴다는 뜻도 되지 않나 생각이 들어가는데, 세이프티
슈즈(Safety shoes) 라는 거 알아요?

전봉희: 안전화.

김정식: 안전화가 뭔지 아세요? 어떻게 된 걸 안전화라고 그러는지 아세요?

전봉희: 이게 망치 떨어지면, 충격이 닿지 않고, 방수되고, 전기에도 안전하게
만든 거.

김정식: 신발이 있으면 발가락 다치지 말라고 여기다가 철판을 집어
넣어놨어요. 또 논슬립[48]. 공장에 그리즈[49] 같은 기름기가 많고 바닥에 미장
깨끗하게 해 놓으면 빤질빤질 하잖아요. 거기 기름 묻으면 굉장히 미끄러워요.
그럴 때 모래를 뿌리라고 한다고요. 또 헬멧. 이걸 굉장히 강조합니다.
언젠가 내 얘기를 했는지 몰라. 충주 발전소가 한 10층 높이에요. 거기서
일꾼들이 일하는데 계단이나 또 그레이팅[50]이라고 그러죠? 철망 이렇게
된 데서 놓는데요. 위에서 일하다가 망치를 떨어뜨렸어요. 근데 그게 밑에
있는 직원 머리를 때린 거야. 다행히 헬멧을 쓰고 있어서 헬멧에 스치면서
어깨에 떨어졌어요. 머리는 안 다치고 어깨를 다쳤지요. 어깨도 상당히 오래
치료했지만 죽지는 않았죠. 그게 안전이야.

그리고 또 하나는 충주비료는 다 가스 아니에요? 인화물질이라고, 이게.

잘못해서 불나면 공장이 완전히 날아가거든요. 불에 대한 주의. 그래서 공장주변에서 담배 피웠다가는 당장 모가지고. 안 된다 이거예요. 또 하나는 눈을 보호해야 된다고 한다는 거. 얼굴은 좀 다쳐도 되지만 눈은 다치면 안 되니까 눈 보호하라 이거예요. 그런 식으로 안전에 대한 주의가 굉장히 심하고.

다우케미컬[51]에서도 일을 많이 했는데. 거기는 안전에 대한 십계명이 있어요. 자동차탈 때 기사가 속도위반하면 뒤에 앉은 사람이 체크해서 올려요. 속도위반, 안전벨트, 이걸 다 보고해요. 근데 그걸 그렇게만 하는 게 아니고 기사도 뒤에 앉은 사람, 그 양반 안전벨트 안 맸다고 보고해요. 그만큼 철저히 지키고.

무사고 운전이라고 해서 공장 돌리는데 사고 없이 돌아간 시간을 따집니다. 날짜로 따지지 않고 몇 시간, 몇 만 시간 이렇게 어느 정도 이상 되면 박수치고 그래요. 그만큼 안전에 대한 개념들이 있는 거죠. 요새 우리나라도 자동차 안전이 많이 나아졌어요. 앞에서는 벨트 거의 다매고. 뒤에도 많이들 하는 거 같아요.

전봉희: 현장에선 다 헬멧 쓰고 다니잖아요, 이제.

김정식: 글쎄 말이에요, 헬멧 쓰고. 안전에 대한 의식이 많이 좋아지고 있는 거 같아요.

전봉희: 오늘은 네. 시간이 되어서 오늘은 이것으로 마감하도록 하겠습니다. 장시간 선생님, 감사합니다.

48 _
논슬립(non-slip): 계단의 계단코에 부착하여
미끄러짐 또는 파손 및 마모 방지를 위한 건축재료

49 _
그리즈(grease): 기계의 마찰 부분에 쓰는 매우
끈적끈적한 윤활유.

50 _
그레이팅(Grating): 옥외배수구의 뚜껑 등으로 쓰이는
격자모양의 철물.

51 _
다우케미컬(Dow Chemical): 1897년에 설립된
미국의 종합화학회사. 1897년 소금물에서 브롬(Br)을
추출해내는 방법을 발견한 H. H. Dow가 창업했고,
1947년 델라웨어주에 현재의 이름으로 설립되었다.

03

정림건축의 창업과 운영

일시	2010년 7월 7일 (수)
장소	서울시 강남구 삼성동 dmp 2층 목천문화재단 이사장실
진행	구술: 김정식
	채록: 전봉희 우동선 조준배 최원준 김미현
	촬영: 하지은
	기록: 하지은

정림 창업 당시

김정식: 67년도에 정림을 시작했다는 얘기는 했고.

전봉희: 예.

김정식: 그 다음에.

전봉희: 학교를 그만두셨다는 말씀까지는 하셨습니다.

김정식: 했고.

전봉희: 바빠서.

김정식: 네. 좀 중복되는지 내용이지만 회사 차릴 때 저희 형하고 같이 하자 했어요. 형은 그때 한국은행에 있었는데 아무래도 둘 다 설계사무실에만 매달리는 게 여러 가지로 비능률적이다 해서 자긴 직장에 그냥 다니다가 중간에 조인하겠다고 했습니다. 그래서 내 이름으로 '정림건축연구소'라고 처음에 시작했어요. 을지로 입구 하나은행 본점자리에요. 지금은 두산건설이고 예전 동산토건이라고 거기 속해있던 단층짜리 적산가옥을 빌려서 사무실을 시작했는데, 폐허 같고, 해방 후에 방치됐던 집이라 형편없어요.

일단 네 명의 식구로 시작했습니다. 이용화라는 친구는 한 10년 후에 작고하고 말았어요. 그 부인이 한동안 와서 일하기도 했는데 부인도 건축과 나왔거든. 둘 다 한양공대 출신. 거기에 나하고 사무 청소 등 여러 가지 잡일 다 도와주는 이연실이라고 있었습니다. 또 한 사람이 최병천이라고. 내가 가르친 공업교육과 출신이거든요. 이렇게 넷이 시작하는데, 내가 전에 다방얘기 얼핏 했죠? 시간만 나면 다방에서 레이디얼굴보고 히히덕 거리다가 돌아오는. 보다 못해 연실이라는 그 아가씨한테 인스턴트커피 그거 사오라고 하고 여기서 끓여줄 테니 여기서 마시고 근무시간엔 절대 못나간다고 했다고. 밤 11시 반까지 붙들고 있고 일도 없으면서 말이에요.

정림의 한 가지 특징은 형하고 나하고 동업같이 시작했다는 거죠. 형을 통해서는 은행지점, 교회 쪽, 이런 쪽들의 일을 했고, 또 모교인 우리 대광고등학교¹⁾가 있었어요. 그 학교도 다 영락교회 재단이고 그래서 대광 일들도 도맡아 하고. 또 나는 엔지니어에, 산업계통의 분들을 통해 일들이 들어왔어요. 공장, 사무실, 기숙사 이런 것들. 나는 주로 산업계통, 형은 금융과 종교계통으로 해서 합하니까 일이 조금씩 늘어나기 시작하더라고요.

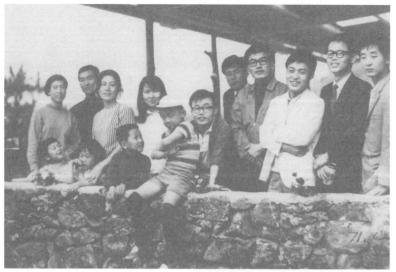

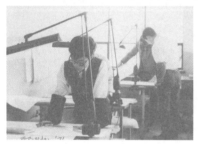

그림1,2,3

정림건축 초기 멤버들과 함께

1_

대광고등학교(大光高等學校): 서울특별시 동대문구
신설동에 있는 사립고등학교이다. 1947년 11월 25일
대광중학교(6년제)로 설립 인가 되었으며, 1947년
12월 4일 임시교사 피어선 성경학원에서 개교했다.

정림 발전 계기와 현상 설계

김정식: 정림이 발전하기 시작한 계기는 60년대 말, 70년대 되기 전에, 68년[2] 이었나? 인천월미도에 대성목재라는 곳에서 합판공장을 짓는데 그 설계를 아주 어렵게 우리가 맡게 됐어요. 거기가 뻘이라서 설계를 아주 어렵게 했는데. 사무실 차린 지 몇 년 안 되었을 때였는데 공장 규모가 8천 평이래요. 그 당시 우리나라에서 제일 높은 건물이 반도호텔이라고 9층인가 그랬다고. 그리고 지금도 남아있는 건데 덕수궁 들어가는 입구에 빌딩 하나가 있어요. 그게 10층 채 안되었던 거 같아요. 그게 제일 높고 큰 건물규모였지 나머지는 다 2, 3층 이런 거 밖에 없었다고. 그때 8천 평짜리 공장을 설계하게 되니 거의 날아갈 거 같이 기분이 좋더라고요.

이 건물의 지붕을 철골로 할 수 밖에 없다고 봤어요. 그냥 처음에 킹트러스트[3]라고 그러죠. 처음에 그걸로 설계를 했어요. 그런데 당시 철골이 귀해서 앵글이고 뭐고 없던 상태였는데 그렇게 하려니까 돈이 많이 들어가는 거예요. 그때 사무실에 이은철[4]씨라고 구조하는 분이 있었는데 그 양반도 서울공대 건축과 10회고 형하고 동기였어요. 그 양반이 트러스를 바꿔보면 많이 세이브가 될 거 같다는 거예요. 시소지붕[5] 이렇게(그림으로) 톱날처럼 된 지붕으로 쭉 가는데 이 삼각형 진체가 여러 스팬이 있는데 이걸 쭉 연결시키면 삼각형 입체 트러스가 된다고. 그렇게 하면 철골량이 삼분의 일로 준다고 해요. 그렇게 설계를 했더니 대성목재에서도 아주 만족을 하고 좋아하고 그랬는데. 그 일이 정림건축의 정착에 큰 계기가 됐다는 걸 말씀드리고 싶고.

그 다음이 외환은행 본점[6]이에요. 그 현상에는 기라성 같은 건축가들이 거의 다 참석했어요. 다 국내 건축가들이지. 그때는 외국건축가를 불러오고 이런 건 생각도 못했지. 달러도 귀하고 이러니까. 김중업, 김수근, 나상진, 또 배기형 씨 등 거장들이 참여했었어요.

2_
실제로는 69년이다.

3_
킹트러스트(King post truss): 트러스 구조의 일종으로, 한가운데 지주(king post)가 있는 트러스를 말한다.

4_
이은철(李殷哲): 1956년 서울대학교 공과대학 건축공학과 졸업.

5_
영어로는 saw tooth roof라고 한다. 놀이기구 시소 혹은 톱날 같은 모양을 한 지붕. 수직면에는 유리를 두어 채광을 좋게 한다. 공장 등에 많이 사용된다.

6_
1973년 현상설계에 당선되어 1980년에 준공되었음.

김미현: 금성건축[7]이요?

김정식: 금성건축. 나보다 훨씬 연세 있고 다 돌아가신 분들이지만

김미현: 김한섭[8], 정확히 말하면.

김정식: 김한섭 씨, 김홍식[9] 씨 아버지. 그렇게 13명의 건축가가 현상을 한 거예요. 사실은 정림은 거기 끼지도 못하는 건데 형이 당시 외환은행에 있다가 나왔다고. 현상 한번 해보라고 연락이 온 거예요. 현상에 참여하라는데 싫다고 하는 사람이 어디 있습니까. 얼씨구나 하고 참여를 했습니다. 한 6개월 동안 현상을 하는데 몇 사람을 불렀어요. 원정수[10]씨도 참여하고 그 다음 누구더라? 미국에 있는.

전봉희: 미국에 있는 분이요?

김정식: 아니요 공부하고 왔죠. 지금 독일에 가 있는데.

전봉희: 아, 고….

김정식: 고주석[11]. 그 양반도 참여하고.

전봉희: 정림팀에서, 그러니까.

김정식: 우리가 다 들어오라고 해서 사무실에서 같이 논의들 하니까. 그렇게 팀을 만들었는데 그 당시 우리가 제안한 건 34층인가 그랬어요.

전봉희: 10층밖에 없던 때에?

김정식: 10층밖에 없는데.

전봉희: 몇 년이죠? 정확하게?

7 _
금성건축: 1957년에 김한섭 건축연구소라는 명칭으로 창립. 1968년 주식회사 금성종합설계공사로 법인 등록. 1976년에 김한섭의 아들 김홍식이 대표이사로 취임. 1977년에는 지정문화재수리업자(실측설계) 등록. 1985년에 주식회사 금성종합건축사사무소로 상호변경하여 현재에 이름. 현재는 김상식과 김용미가 대표이사로 있음.

8 _
김한섭(金漢涉, 1920년~?): 제주도 태생. 건축가, 대학 교수.

9 _
김홍식(金鴻植, 1946~): 건축가, 건축사학자, 대학 교수. 제주도 태생. 홍익대학교 건축과 및 동 대학원 졸업. 한양대학교 건축학과 박사학위 취득. 1976년 이후 건축설계사무소를 운영. 1980년부터 명지대학교 건축대학 건축학부 교수 역임. 대표 저서로 『민족건축론』, 『한국의 민가』 등이 있다.

10 _
원정수(元正洙, 1934~): 건축가. 서울 태생. 1957년 서울대학교 건축공학과 졸업. 인하대학교 교수 및 명예교수. 1983년에 지순, 김자호, 이광만과 함께 간삼건축연구소(현 (주)간삼건축)설립. 현재 간삼건축 상임고문

김정식: 시작한 거는 78, 79년 정도가 아닐까 생각이 되는데. 여하튼 거기에서 뜻하지 않게 우리가 당선되어서 외환은행 설계를 하게 된 거예요.

전봉희: 지금 있는 거, 그거 말씀이세요?

김정식: 지금 있는 거 근데 그거를.

전봉희: 저는 지금 68년 말씀하시다가 해서. 그 전에 그 자리에 다른 게 있었나 생각이 들어서요. 지금 남아있는 거, 네.

김정식: 그게 큰 모멘트였다고. 우리가 34층으로 설계해 드렸는데 그 모형을 당시 서울시장이 누구였는지 모르겠는데 서울시장이 박대통령이 시청에 왔을 때 그 모형을 보여줬대요. 그걸 보고는 박대통령이 건물이 고층이고 큰 건 좋은데 교통이 문제가 생길 거라고 그런 얘길 하셨어요. 그 얘기 한마디에 그냥 10개 층을 잘랐다고. 그래서 24층인가로 된 거예요[12]. 그래서 그 나머지 부분을 뒤에다가 부속 건물로 지어놨어요. 외환은행이 옛날에 한 거라 뭐 지금은 별 볼 일 없지만 특징이라고 할 만한 게, 그 당시 건물들은 은행 아니라 다른 것들도 다 바운더리에 울타리를 쳤다고. 집에 울타리 있듯이 울타리를 쳤어요. 그런데 이 건물에서는 없애버렸지. 그래서 오픈공간을 만들어 놓고, 거기다 조형물, 지금은 옛날 거 다 없애버리고 새로 다른 거 가져다 놨지만 조형물을 놓고. 그리고 또 다른 특징은 지하공간을 썬큰[13] 시키고 빛을 도입해 지하영업장을 크게 만들었다는 거. 그 당시 지하라는 건 다 지하 방공호나 이런 걸로 생각했지 영업장으로 만들 생각을 하지도 못했다고. 그게 장점이랄까 특징이랄까 하는 거예요.

외관재료로는 타일 이외에는 별로 없었으니까. 금속 판넬(panel)이 전혀 없었고 유리도 시원치 않고. 타일로 하는데 이게 자꾸 백화현상[14]이 생긴다 말이야. 하얀 이런 게 질질 샌다고. 안되겠다 싶어서 GPC(ground pre-concrete)이라고 하는데 타일을 밑에다 정밀하게 미리 깔아놓고 콘크리트를

11 _
고주석(高州錫 , 1943~): 건축가. 1965년 서울대학교 공과대학 건축공학과 졸업. OIKOS 생태건축조경도시설계 창업.

12 _
28층 계획안에서 24층으로 줄어든 것임. 구술자가 34층으로 잘못 기억한 것으로 보임.

13 _
sunken garden을 말한다. 주변의 높이보다 한 단 낮은 광장이나 정원을 말하며, 현대 도시 디자인의 중요한 기법의 하나이다.

14 _
타일부착에 사용된 시멘트몰탈이 빗물과 반응하여 녹으면서 흘러내린 현상.

그림4

외환은행 본점

그림5

아래 왼쪽 위에서 반시계 방향으로

산업은행 학동점, 여의도점, 을지로점

쳐서 판넬을 만들고 그 판넬을 붙이는 거야. 그렇게 하니 지금 한 30년 됐는데 깨끗하잖아요. 전혀 백화현상 없고 깨끗해. 또 처음 철골구조로 하는데 철골도 우리나라에서 구할 수도 없고 만들 수도 없어서 최초로 수입해 온 거고. 고층을 하다 보니 피난문제 방재문제 등 여러 가지 어려움이 막 몰려오는데, 그걸 하나하나 해결하려니까 정말 힘에 겨웠다고요. 옛날 외환은행 그 자리에 일본의 내무성[15]. 내무부 관청이 있었다고, 2층짜리. 거기 와서 일하라고 해서 삼옥빌딩에 있다가 그리로 간 거예요. 거기서 한 1년 가까이 설계했을 거예요. 시공하고. 그걸 계기로 그 다음부터는 현상에 도전하는 게 정말 신이 났어요. 도전하는 거예요. 그 다음 건물이 산업은행 본점이에요. 을지로 지금 롯데자리 있죠? 그 자리에 옛날 산업은행이 있었다고. 그걸 헐고 새로 짓겠다고 했는데 정치적으로 어떻게 된 건지 우리가 알 수는 없지만 땅 자체가 롯데로 넘어가고 말았어요. 어쨌든 현상했을 때 우리가 당선됐어요. 다음에 짓지 않고 흐지부지 되는 바람에 없어졌다가 다시 학동이라고.

전봉희: 강남 학동이요?

김정식: 강남. 아시죠?

조준배: 논현 4거리.

김정식: 거기에 약간 경사지고 개발도 안 된 후미진 땅이 있었는데 거기다 또 짓겠다는 거예요. 거기 설계를 또 해줬어요. 그런데 그것도 안한대.

전봉희: 당선이 되신 건가요?

김정식: 당선이 됐다고.

전봉희: 아, 따로?

김정식: 아니, 원래 당선이 됐었으니까 학동에 대한 거는 설계를 해달라고 했어요. 그리고 나서 여의도에 새 부지를 정하고 현상설계를 냈는데 거기선 우리가 떨어지고 희림[16]이 됐죠. 그 다음은 한국전력본사를 현상한대서 또

15 _
해방 전 일본의 경찰·지방행정 등을 총괄한 중앙관청. 1873년에 설치되어 국민통제기관의 중추가 되었다. 1947년에 폐지되었다.

16 _
희림종합건축사사무소: 1970년에 설립된 국내의 대표적인 대형 설계 사무소.

내요. 하여튼 현상에 재미가 붙어가지고, 사실은 현상으로 정림이 일어난 게 아닌가 이렇게 생각합니다

이렇게 외환은행을 기점으로 해서 정착하기 시작했어요. 처음에 직원이 10명, 20명까지는 나 혼자서 컨트롤이 어느 정도 됐는데 이제 백 명 가까이 늘어나니까 관리할 방법이 별로 없더라고요. 거기에 전기, 설비, 구조, 시방 이런 걸 다 모아놓으니 컨트롤 하는 거 이게 쉽지가 않더라고요. 일도 외환은행만 합니까? 그것만이 아니고 여러 개를 하다보니까 조직으로 만들어야겠다 생각해서 몇 부서로 조직을 만들어서 이 팀은 외환은행, 이 팀은 다른 프로젝트, 이렇게 관리하기 시작한 것이 오늘날 정림을 하게 된 시초입니다.

네덜란드 방문에서 배운 점

김정식: 건축이라는 게 디자인만 갖고 되지를 않잖아요? 또 일반적으로 욕먹는 거는 비가 새거나 난방이 안돼서 춥거나 덥거나 이런 데서 문제가 생기는 거지 디자인 자체는 처음 해 놓으면 좋다 나쁘다하다가도 지나가 버린다고요. 그런데 이놈의 하자는 두고두고 말썽이에요. 그래서 어떻게 하면 무결점의 하자 없는 건물을 만드느냐에 역점을 두었고. 또 하나는 해방 이후 가난하게 여러 고난을 겪으며 살아서 그런지 검소한 걸 원해요. 사치스럽고 호화로운 거 보다.

그 당시 하긴 재료도 좋은 거 없었어요. 대리석 들어오려면 정부에서 달러가 지출된다고 허가 안 해주니까. 웬만한 건 화강암 정도로 하고. 80년대만 해도 많이 개방된 겁니다. 그전에는 뭐 전혀 없었어요. 외국에 나갈 때도 한사람 당 50달러 밖에 안 바꿔줘요.

전봉희: 아, 한 번 나갈 때?

김정식: 한 번 나갈 때. 그게 맥시멈이라고. 그러니까 다 숨겨서 갖고 나가고 그랬는데. 그만큼 외화를 철저히 관리한 덕분에 오늘날 이 정도의 경제가 된 게 아니냐 하는 생각도 든다고요. 여하튼 검소한 것을 중요시 했지만 건축가의 사치라는 게 있죠. 멋내느라고 말이에요. 그래도 돈 들어가고 그런 건 별로 생각하지 않기로 하고 검소한 건축을 해야겠다 했죠. 단, 아름다움이랄까 아늑한 공간을 만들기 위해서 빛의 도입이 필요하다는 생각을 여러 번 했어요. 톱라이트라든지 그런 식으로. 집이 컴컴한 거 보다

밝고 환하고 명랑한 집을 만들고 싶은 그런 욕망에서 빛의 도입을 적극적으로 했고, 또 제가 공학을 해서 그런지 지형에 대하 걸 활용을 잘했어요. 외환은행은 지형하고는 별로 관계가 없고, 썬큰 하나 한 거 이외에는.

내가 화란에 갔을 때 시브 아날리시스라는 걸 가르치더라고요. 시브=체. 그리고 아날리시스= 분석. 이래서 지형에 대한 걸 건축가들에게 분석하게 하는 거. 물이 많이 고이는데 이 언덕은 어떻게 생기느냐 라든지 여긴 나무가 많은데 이런 걸 다 따져가며 가용지를 택하는 그런 시스템인데 이걸 시브 아날리시스라고 하더라고요. 그걸 많이 활용했어요.

그리고 70년대에 벌써 에너지 세이브에 대한 여러 가지 방법을 가르쳐요. 태양의 각도, 여름엔, 낮에는, 서향에서는 이렇게 각도에 의해서 햇빛을 차단하기도 하고 들어오게도 하고. 이런 걸 열심히 가르쳐 주는 거예요. 이게 참 좋다고 생각했어요. 우리나라 서향에 햇빛이 얼마나 강합니까? 특히 여름에. 루버[17]나 이런 걸로 커버를 하고 가능하면 그쪽으로는 창을 내지 않고 이런 방법들이 많이 필요한 상황이라고 봤는데. 그러고 보면 우리나라 농촌주택의 초가집들조차도 말이에요. 향을 남쪽으로 좌악해서 있는걸 보면 장점들이 많다고 생각해요.

전봉희: 네덜란드에 언제쯤 가신 거죠?

김정식: 71년도에 갔어요. 71년도에 갔다가 72년도에 돌아왔는데.

전봉희: 아, 1년이나 계셨어요?

김정식: 6개월. 되게 좋았던 게 그 당시 난 해외라고는 나가볼 수가 없었는데 비행기 표도 주지, 생활비도 주지, 이걸 네덜란드 정부에서 다 줬다고

전봉희: 아, 초청. 네덜란드 정부 초청으로 가시게 된 거예요?

김정식: 그런 셈이죠. 개네들이 역시 슬기롭다고 할 까요. UN자본이라고요. 개발 국가에서 미개발국가에다 UN에 납부해야 할 돈으로 교육을 자기네가

루버(louver): 일정 폭의 판을 평행하게 늘어놓아 개구부 등에 부착한 것으로, 시선, 햇빛, 비 등을 조절하기 위한 것이다.

시켜준다 해서 인심을 쓰면서 친 네덜란드 사람들을 만드는 거야. 그런
건 우리나라도 좀 배워야 된다고. 그냥 돈만 퍼주는 게 아니라. 그렇게
거기서 6개월 동안 있으면서도 난 세컨드 핸드로 르노자동차를 하나 사서
구라파에서 안 돌아다닌 데가 없어요. 스웨덴, 노르웨이까지. 또 남쪽으로는
불란서, 스페인까지. 독일은 말할 것도 없고 벨기움, 덴마크 다 돌아다녔다고.

전봉희: 혼자 가셨어요, 가족이랑 가셨어요?

김정식: 혼자 갔지, 가족까지는 뭐 올 필요도 없고, 그래서 지금도 집사람이
자기를 내버려두고 갔다고 그래요. 거기서 많을 걸 느끼고 왔는데. 로우 인컴
하우징(low income housing). 그걸 어떻게 건축가들이 해결해 줄 수 있느냐를
얘길 해요. 지금도 기억나는 게 경제학자가 와서 한 얘기예요. 전체인구에
로우(low)가 있고 미들(middle)이 있고 상류층이 있죠. 로우 클래스는 좋은
집을 지어줘도 유지를 못한다 이거예요. 중간은 돈대주고 집 짓고 살라고
하면 아주 잘 버텨나가는 거고. 위 계층은 도와줄 이유가 없고. 그건 자기들이
알아서 할 거니까.

어떻게 하면 최소 단위의 주택을 설계하느냐 얘기를 하는 거예요. 방 하나의
사이즈를 얼마로 해야 미니멈이냐를 따지고. 방에 침대가 있으면 60센티만
있으면 된다. 그러니까 1미터 60이 미니멈 방의 폭 사이즈라고 이렇게요.
우리나라는 남향으로 이렇게 집이 넓적하잖아요? 걔네들은 기름기름 해요.
불란서도 뭐 다 마찬가지일 거예요. 도로면에서 집으로 기름하게 있어서
뒤에는 방, 아래는 뭐 이런 식으로. 부엌이나 식당의 미니멈을 찾는데
내가 그렇게 해서 어떻게 해결을 하냐고, 우리나라처럼 온돌로 해보라고
했다고. 이부자리 깔면 베드룸, 둘 깔면 트윈베드룸, 방석 놓고 테이블 놓으면
응접실이고, 밥상 놓으면 식탁이니 얼마나 경제적이냐고. 방 하나면 다
해결된다고 했더니 어떻게 그럴 수가 있냐며 신기해해요. 그러면서 하는
얘기가 신발 벗고 어떻게 사느냐고. 신을 벗으면 방이 깨끗하고 위생적으로
좋다고 얘기해 줬죠. 그랬더니 정말 신기해해요.

18 _
바우센트룸(Bouwcentrum): 네덜란드 로테르담
소재의 국제대학원.

19 _
김원(金洹, 1943~): 1965년 서울대학교 건축공학과
졸업. 김수근 건축연구소에서 수업 후 1972년에
원도시 건축연구소를 공동설립했다. 1973년에
네덜란드 바우센트룸 국제대학원 과정을 수료.
1976년에 건축환경연구소 광장을 개소하여 현재에
이른다.

나처럼 바우센트룸[18]에 다녀온 우리 동창들이 많지. 김원[19] 씨가 아마 나 다음엔가 다녀왔을 거야. 또 안병의[20] 씨라고 알죠? 김중업씨 처남, 매부인가 하는. 박만식[21]이도 다녀왔을 거야. 김덕재[22] 중앙대 교수 그 친구도 다녀왔고 그렇게 꽤 많은 사람들이 다녀왔어요. 월 얼마씩 비용에, 비행기표 다 주고, 그만하면 참 좋은 대우였지.

또 걔네들이 70년대 당시에 폴루션(pollution)에 대한 얘길 하더라고. 인구가 늘어나면 공해곡선은 어떻게 더 늘어나는지, 식량 생산 작업은 어떻게 되는지 등을 선으로 나타내고 설명을 해주더라고요. 지금부터 공해를 막아야 한다고 하는데 그 당시 우리나라는 연탄, 구공탄, 때던 때라 시내가 뿌옇게 되었었는데.

건축주가 만족하는 건축, 직원 복지에 대한 관심

김정식: 정림 때 중요하게 생각했던 첫째 과제는 디자인이예요. 건축가를 위한 디자인 보다는 사회, 국가를 위하고 건축주를 위한 그런 디자인이 돼야하지 않냐 생각했죠. 건축가가 만족하는 게 아니라 건축주가 만족하는 건축을 해야 되겠다고 생각해서 시작할 때 건축주와 대화를 많이 합니다. 그래서 건축주가 뭘 원하는지 그걸 해결해주는 것이 우리의 역할인거죠. 대화도 많이 하고 질문도 많이 해서. 공학을 전공해서 그러는지 동선, 기능, 이런 걸 굉장히 중요시 했고, 거기서 사는 사람들이 다 지어진 후에도 불편이 생기지 않도록 해야 한다는 것이 큰 목표의 하나라고 생각을 합니다.

전봉희: 월미도 합판공장을 하시고 그 다음에 네덜란드에 다녀오신 거죠?

김정식: 그렇죠.

전봉희: 김정철 회장님은 언제 한국은행 그만두고 합류하셨어요?

김정식: 한 70년 초 정도가 되지 않나 생각해요. 3년 후에요.

20 _
안병의(安秉義): 1952년 서울대학교 공과대학
건축공학과 졸업.

21 _
박만식(朴萬植, 1935~): 1958년 서울대학교 공과대학
건축공학과 졸업. 1969년 네덜란드 바우센트룸
국제대학원과정 수료. 김희춘 건축연구소 등을 거쳐
1963년부터 충남대학교에서 교수.
현 충남대 명예 교수.

22 _
김덕재(金德在, 1935~): 1958년 서울대학교 공과대학
건축공학과 졸업, 1960년 동대학원 졸업. 중앙대학교
교수를 지냄. 현재 명예교수.

전봉희: 그렇죠.

김정식: 한 3년 후에 왔으니까요.

전봉희: 그러니까 지금 회장님이 6개월이라도 비울 수가 있었던 거죠.

김정식: 그렇죠. 그 때 난 학교에 교수로도 있어서 여러 가지가 겹쳐 있었던 거죠. 학교에서도 보내 줍디다. 자기 돈 들이는 것도 아니고 위에서 보낸다 하니까 보내주더라고요. 내가 74년도까지 학교에 있었으니까.

내가 회사 초창기에 여러 번 쓰러졌다고 그랬죠? 그러고 나서 한번은 교회에 갔는데 목사님 설교가 나 들으라고 하신 말씀처럼 들린 적이 있어요. 남을 해쳐가면서 돈 벌지 말라 하더라고요.

전봉희: 자기 자신이 아니고?

김정식: 처음엔 남이에요. 설교내용이 기독교인이 돈 버는 방법이랄까 말이에요. 기독교인이라고 돈 벌지 말라는 얘기가 아니고 돈을 벌더라도 남을 해쳐가며 하지는 말라는 거죠. 그 당시 사탕에 유해색소 넣고 그런 거 판다든지 이런 일이 비일비재했지. 애들 건강이나 안전 이런 거 미리 생각하고 일해야 하는데 그러지 않고 그냥 돈 버는데 정신이 팔려서 뭐든 하잖아요? 이렇게 벌지 말라는 거예요.

그 다음이 자기 자신을 해쳐가면서 돈 벌지 말라에요. 그 말에 내가 딱 걸린 거야. 내가 그걸 망각하고 있었구나 싶었죠. 성경에도 나와요. 곳간에 곡물을 많이 쌓아놓고 다음날 죽으면 그게 무슨 소용이 있겠냐고. 그 다음부터는 내 건강은 물론이고 우리 식구들 건강도 마찬가지로 중요한 게 아니냐 해서. 가능하면은 주말에 쉬자 했어요. 그때는 주말이고 뭐고 밤새 일하는 거였지. 근데 우리나라 사람들이 말이야, 사무실마다 일할 때 일하고 근무시간 끝나면 딱 퇴근할 수 있게 해야 하는데 일하는 시간에는 하는 둥 마는 둥 하다가 퇴근시간 되면 오버타임해서 일하는 경우가 참 많아요. 지금도 많이들 그래. 그걸 타파하고 싶어 애썼는데 잘 안돼요. 다방에 가서 놀고 오는 거나 다 비슷한 일이지. 여하튼 주말에 쉬는 걸로 해서 우리가 제일 처음 놀자고 한 거 같아. 매주는 못하고 격주로 했어요.

또 직원들 취미활동을 살려주기 위해서 여러 가지 동아리 모임을 만들었어요. 축구부, 야구부, 테니스부, 등산, 나중에는 자전거도 생기고 종교계통의 신우회 같은 것도 생기고 사진부도 있고. 그런 식으로 원하는 사람이 있으면 동아리 만들고 1년에 얼마씩 주고 지원했어요. 일 년에 한 번씩은 전체가

체력단련대회라고 멀리 나가서 축구도 하고, 달리기도 하고 ,직원가족들도
오라고 해서 가족 간 교류도 하고. 그 다음에 고적답사라고 했지? 1년에 한두
번씩 도산서원 이런데. 우리나라 고적들 돌아보는 행사도 하고, 거기 다녀와서
사진 찍은 거 전시도 하고. 물론 그걸로 다 만족하진 않았겠지만 여하튼
직원들의 건강에 대한 것도 많이 생각했습니다.

정림건축은 형제간의 우애와 신앙심을 바탕으로 했었고 하나님의 축복이
있었기 때문에 이 정도 자라난 게 아닌가 해요. 지금도 그건 변함이 없어요.
특히 용산에 국립중앙박물관, 인천공항 이런 큰 프로젝트는 사실 우리가
거의 바랄 수 없는 일들이었다고. 그건 지금 생각해도 우리의 능력으로만
됐다기엔 좀 너무 과분한 거라 생각해서 하나님의 축복이라고 생각합니다.

또 한 가지는 우리가 사람을 귀하게 여긴다는 생각 많이 했습니다.
정림건축이 건축의 사관학교라는 말이 들릴 정도로 좋은 인재들이 많이
모였어요. 신입사원 교육뿐 아니라 1년차, 3년차, 5년차, 이렇게 교육을
자꾸 시킵니다. 의무적으로 받아야 해요. 그렇게 인재를 양성해내니 인재의
풀이 생긴 거지요. 결과적으로 디자인이란 게 사람이 해야 하는 거잖아요.
좋은 사람들이 얼마나 많이 모여 있는가가 중요하지 아틀리에가 아닌 한
혼자의 능력만으로 되는 건 아니거든요. 박승홍[23] 사상 같은 경우요. 그
양반도 외국에서 나오게 하려고 만만치 않게 제공하고 데려왔어요. 우리
한국직원들과의 차이가 많이 생겼지. 인재에 대한 소중함, 귀함을 잘 아는
것이 설계사무실에서 굉장히 중요한 사항인데.

사실 문진호[24]가 사장으로 있으면서 참 잘했어요. 여러 가지 면에서 형하고
부딪힘이 생겨서 갈라지고 말았지만. 정림이 명성은 높은데 그에 비해 봉급은
최고가 아니었다고. 한 80%나 85% 정도였다고. 그러면 어떤 현상이 생기냐면
다른 곳에서 돈 많이 준다고 하는데 명성만으로 정림에 붙어 있을 사람이
어디 있어? 다 나간다고요. 그래서 미스터 문이 과감하게 1년 만에 임원들
월급을 10%나 올려줬다고. 중간급은 15% 올리고. 이래서 겨우 비슷하게
레벨을 맞춰 놓은 거라. 거기에 형이 반기를 들기 시작하는 거예요. 뽈따구가

23 _
박승홍(1954~): 건축가. 한국외국어대학교,
베를린대학, 미네소타 건축대학, 하버드대학
건축대학원 졸업. 뉴욕주립대학교 건축대학원 교수,
정림건축 대표이사 사장을 거쳐 현 dmp 대표이사.

24 _
문진호(文震昊, 1962~): 건축가. 1984년 서울대학교
건축학과 졸업. 동대학원 석사, 박사 학위 취득.
버클리 대학에서 석사 학위 취득. 정림건축
대표이사를 거쳐 현 dmp 대표이사.

난거예요. 왜 그렇게 급여를 많이 주느냐고. 또 신입사원 뽑을 때 한 때 33명 정도를 뽑았는데 지원이 500명 정도 와요. 그 중에 33명이면 좋은 사원들이 많이 들어온다고. 그렇게 좋은 사원들을 확보하고 키워서 그 사람들이 주세력이 되어야겠다는 것이 문사장의 생각이었는데. 그것도 한쪽에선 마땅치 않게 생각을 한 거지요. 그래서 결과적으로 깨지고 말았지만 하여튼 사람을 키우는 것을 소중히 하는 게 중요하고 그렇지 않은 설계사무실은 끝이란 말이예요.

인천국제공항

김정식: 이제 인천국제공항 얘기를 좀 할까요? 처음 아이디어는 범건축의 강기세[25] 씨가 냈어요. 공항에 대한 경험이 아무도 없었다고. 그러니 우리가 한 번 뭉쳐서 해보는 게 어떠냐 얘길 했고 내가 동의해서 모이게 됐죠. 정림, 희림, 범건축, 원도시 이렇게 네 회사가. 그때 미국의 벡텔[26]이란 회사에서 인천공항에 대한 마스터 플랜을 만들고 있었는데 유신토목이라는.

전봉희: 예, 그 엔지니어링이요?

김정식: 유신엔지니어링.[27]

전봉희: 벡텔하고 하는데?

김정식: 유신에서 벡텔의 지휘를 받아가며 마스터 플랜을 하고 있었다고요. 근데 거기는 건축이 없잖아요? 그래서 우리가 참여를 했다고. 한 2년 정도 몇몇 사람들이 면적산출이라든지 데이터 수집이라든지 그런 거 하고 그게 끝나자마자 발주를 하게 된 거예요. 발주라는 게 컴페티션이지. 근데 우리가 경험이 없다는 걸 아니까 공항을 해본 경험이 있는 해외업체랑 합작해서

25 _
강기세(姜基世, 1935~): 건축가. 1960년 서울대학교 공과대학 건축공학과 졸업. 동 대학원 졸업. 현 (주)종합건축사사무소 범건축 회장.

26 _
벡텔(Bechtel): 미국 샌프란시스코에 본사를 둔 토목건설 다국적 기업. 1898년에 토목건설업에서 시작하여 정유, 화학제품, 조선, 항공기제작, 송유관 건설, 원자력 발전 등 다양한 분야를 다루고 있다.

27 _
(주)유신: 1966년 창립된 토목건설업체. 1967년 경부고속도로 설계, 1990년대 초반 인천국제공항의 설계 및 감리업무 수행, 2001년 3월 1단계 공항의 개항에 기여, 계속해서 2단계 3단계 사업을 수행했다.

28 _
시저 펠리(Cesar Pelli, 1926~): 아르헨티나 출신의 건축가. 1952년에 미국으로 이민하여 1964년에 미국 시민권자가 됨. 초고층 빌딩 설계로 유명하며 대표작으로 페트로나스 트윈 타워, 1977년부터 1984년까지 예일 대학 건축학과 교수 역임.

들어와라 하더라고요. 우리 팀도 어딘가를 잡아야 할 텐데 어느 회사가
공항을 많이 해봤는지 인포메이션도 별로 없고 어떻게 하나 고민이었다고.
그래서 처음에 시저 펠리[28] 있죠? 거기에 얘기해봤더니 관심이 있다고
해서 내가 미국으로 갔어요. 예일 대학 부근에 사무실, 거기서 만났는데
자기들은 별로 할 의사가 없다는 식이에요. 시저 펠리랑 얘기하다 말았고.
그러고는 덴버 공항을 설계한 펜트레스 앤드 브레드번[29]이란 회사. 젊은
분들이었어요. 지금도 60대 채 안 됐을 거야. 거기랑 얘기가 돼서 찾아갔고.
근데 덴버 공항 가보신 적 있어요? 천막으로 이렇게 되어 있어요.

전봉희: 그리고 나서 저쪽에 하나 더 했죠. 중동에?

김정식: 그건 모르겠어요.

전봉희: 그 컨셉으로 중동에 사우디인가 하나 더 해서.

김정식: 또 맥클리어[30]라는 회사가 공항의 동선 기능에 대한 것을 맡아서
미국 두 팀과 우리 네 팀이 컨소시엄해서 현상하기로 했지요. 그래서 문사장,
윤승중[31] 씨, 나도 덴버에서 시안 잡을 때 같이 의논하고 여러 가지 얘기를
많이 했습니다.

펜트레스라는 친구가 상당히 아이디어가 좋아요. 로키 산맥의 눈 덮힌 산,
이걸 주제로 해서 천막을 만든 거예요. 천막으로 그 텐트 구조의. 지금 연세대
가 있는 이상준[32]이라고 있죠? 그 친구도 조인했는데 펜트레스가 인천에
왔을 때 이상준이가 데리고 영종도 사이트 보러 배타고 들어가고 했어요.
봐봤자 다 뻘이었지, 아무것도 없는. 거기 식당에서 이 친구를 산낙지를
먹었다고요. 질겁을 해서. 이러면서도 먹긴 먹더라고요. 아마 거기 인천
앞바다, 배가 떠다니는 것, 바다의 파도치는 모습, 이런 걸 아이디어 삼고, 또
한국의 처마, 이것도 생각하고 종합해서 지금의 아이디어가 나온 거 같아요.
이것도 한국 사람이 심사했더라면 아마 안됐을 거예요. 누구지? 스페인
건축가, 보필?

29 _
펜트레스 앤드 브레드번(Fentress Bradburn
Architects): 1980년에 미국에서 창립된 국제 디자인
스튜디오로, 지속가능하고 아이코닉한 공공건축으로
유명하다.

30 _
맥클리어(McClier Corporation): 미국 시카고에 있는
건축·건설업체.

31 _
윤승중(尹承重, 1937~): 건축가. 1960년 서울대학교
건축공학과 졸업. 김수근 건축연구소를 거쳐
1969년에 (주)원도시건축 창립. 현재 원도시건축 회장.

32 _
이상준(李相俊, 1946~): 1968년 서울대학교
건축공학과 졸업. 1972년 미국 팬실베니아대학 졸업.
범건축, 까치종합건축사 등을 거쳐 2000년부터
2011년까지 연세대학교 건축공학과 교수로 재직.

전봉희: 네, 리카르도 보필[33]

김정식: 보필이 심사위원이고, 캐나다, 미국에서도 심사위원이 오고. 이광노선생, 홍대 윤도근[34] 교수, 또 하나 누구지? 국내 건축가는 몇 사람 안 되고 외국계가 더 많았어요. 보필 말고 또 누구였지?

조준배: 마리오 보타[35]요

김정식: 그리고 삼성미술관 한 사람, 리움

전봉희: 마리오 보타하고 렘 콜하스[36], 장누벨[37]이죠

김정식: 마리오 보타인가 그런 사람들이 심사위원 이었고. 다른 안들은요 금속으로 아치 비슷한 걸로 해서 이렇게 올라오고 마스트[38]도 툭툭 올라오고 하는 형태로. 그중에서 우리가 낸 안이 제일 낫다, 특징 있다, 한국적이다 이래서 우리 걸 뽑아준거라.

전봉희: 저게 현상 제출안인가요?

김정식: 네. 현상 때 냈던 안이라고.

전봉희: 그렇죠? 그래서 앞에 교통센터가 있고.

김정식: 그 교통센터는 우리가 안했어요. 그건 나중에 삼우에서 했지. 저 앞에 것만 우리가 했는데. 여기 사무실 들어오는 데 앞에 모형이 있잖아요? 그게 바로 그 일부분 모형이라고. 처마도 있고 마스트도 있고 바도 있고. 그런 걸 부드럽게 처리한 게 좋은 평가를 받았어요. 그렇게 10개 안 중에서 우리가 당선이 된 거예요. 근데 그 이후 과정이 아주 가관이랄까 재미있는 일이 많이 일어났는데.

33_
리카르도 보필(Ricardo Bofill, 1939~): 스페인 출신의 건축가.

34_
윤도근(1935~): 현재 홍익대학교 명예교수.

35_
마리오 보타(Mario Botta, 1943~): 스위스 태생의 건축가. 1969년 베니스대학 건축학과 졸업. 재학 중에 르 코르뷔제와 루이스 칸의 조수를 했다. 졸업과 동시에 독립하여 자신의 사무실을 차렸다. 한국에는 교보 강남 타워, 리움 등의 작품이 있다.

36_
렘 콜하스(Rem Koolhaas, 1944~): 네덜란드 로테르담 태생의 건축가. 기자 및 시나리오 작가로 활동하다가 영국 런던의 건축협회학교(AA School)에서 건축을 공부했다. 현재 네덜란드 로테르담에 위치한 설계 사무소 OMA(Office for Metropolitan Architecture)의 소장으로 활동 중이며, 하버드 대학교의 디자인 대학원의 교수로 재직 중이다. 한국에는 서울대학교 미술관, 리움 등의 작품이 있다.

처음에 건교부에서 요구하는 것이 비행기 타는 게이트 수를 45개 넣어
달래요. 당시 건교부에서 준 토탈 면적이 7만 5천 평이었는데 거기에 게이트
45개 넣고 체크인 카운터에, 짐 찾는 곳에, 이것저것 다 넣어야 한다는 거예요.
그것만으로도 면적이 모자라요. 그 다음부터 마찰이 생기기 시작하는 거예요.
우리는 면적 더 많이 달라고 했지. 게이트 수만 늘리는 건 할 수 있다고요.
하지만 그것만으로 동아시아 제일의 허브공항으로 적합할 수는 없다고 자꾸
건의를 한 거지요. 그 쪽 사람들도 예산이라는 게 정해져 있잖아요. 주어진
예산과 면적이 있는데 그보다 훨씬 오버가 되니 그건 안 된다고 하죠. 면적
문제로 2년을 싸웠다고. 근데 그때 우리가 좀 잘못했던 게 있었는데. 그게요,
실질적으로는 한 8만평 정도의 부지였는데 우리가 낸 현상설계안 자체가 훨씬
적은 면적이었던 거예요. 그러니까 건교부에선 우리한테 사기 친 거 아니냐 이
얘기지. 그런 욕을 먹으면서도 면적을 키워야 한다고 자꾸 달려들고.

그 당시가 일본 오사카에 간사이 공항[39]이 지어지고 있었다고. 중국에선
상해의 푸둥 공항[40]까진 아직 생각 안하고 있을 때였지만 그래도 여러 가지
면에서 우리가 동북아 허브공항을 만들겠다면서 면적 딱 정해놓고 그렇게
하면 어쩌냐고. 고객들이 쉬고 먹고 물건사고 그렇게 할 공간도 있고 좀 다른
메리트가 있어야 공항장사가 되지, 그냥 체크인하고 비행기 타기만 하는
건 아니라는 거죠. 이런 걸로 싸우고 있었는데 나중에 인천공항 사장으로
강동석[41]이란 분이 오셨어요. 이분이 상당히 머리가 돌아가고 좀 내다보는
분이야. 인천공항이 동북아 최상급의 허브항구 공항이 되어야 한다면서
우리 얘기가 맞다고 하시는 거야. 공항공사 측에다 우릴 인정해주게 하고
밀어붙이더라고요. 면적, 자금 이런 건 자기가 책임지겠다고. 그리고 이
양반이 대담한 게, 동북아 허브공항은 물론이고 세계에서 가장 훌륭하고
해외에서 견학하러 오는, 100년 200년 가도 끄떡없는 그런 멋있는 건물

37 _
장 누벨(Jean Nouvel, 1945~): 프랑스 태생의
건축가. 빠리의 에꼴 드 보자르를 나왔으며, Mars
1976, Syndicat de l'Architecture의 창립 멤버이다.
1987년의 『아랍세계연구소』로 유명세를 탔다. 유리를
사용한 건축 작품이 많다. 한국에는 리움 등의
작품이 있다.

38 _
마스트(mast): 배의 돛대. 여기서는 돛대 형상과
유사한 건축 구조 및 장식 요소를 말한다.

39 _
간사이 국제공항(関西国際空港): 일본 오사카에
위치하는 국제공항. 1994년에 개항함.

40 _
상하이 푸둥 국제공항(浦東國際空港): 중국 상하이에
있는 국제공항. 1999년 개항함.

41 _
강동석(1938~): 전라북도 전주 출생. 1965년 제3회
행정고등고시 합격, 교통안전진흥공단 이사장,
수도권신공항건설공간 이사장, 인천국제공항공사
사장, 한국전력공사 사장등을 역임한 후 2003년부터
2005년까지 건설교통부장관을 지냈다.

지으라는 거예요. 100년 만에 한번 올만한 무서운 비도 처리되어야 할 정도. 지진 당연히 커버되어야 하고. 바닷가니까 바람 많이 부는데 보통 풍속이 35?

전봉희: 35m/sec.

김정식: 기준이 그렇죠.

전봉희: 초당.

김정식: 그 기준을 높이라는 거예요. 더 안전하게 말이에요. 그렇게 강동석 사장이 얘길 하더라고요. 그러니까 우리도 또 요구를 한 게 설계비가 이렇게 낮아서 세계적 건축이 되겠냐고, 올려달라고 했어요. 다른 나라에서 하는 경우를 조사해서 공사비의 5% 이상은 받아야 하는 거라고 그렇게 올려달라고 했죠. 그렇게 그 양반 때문에 인천공항이 만들어진 거예요.

그 과정에서 건설부 장관은 한 10명 가까이 바뀌었어요. 그럴 때마다 기준도 내용도 달라지고. 대통령은 3번 바뀌었지. 처음에 노태우 대통령, 그리고 김영삼 대통령, 마지막으로 김대중 대통령 때 완성된 거예요. 그러다보니 문제투성이야.

그리고 언론들이요, 신문사나 방송국 이런 데는 조금만 하자가 생겨도 난리를 칩니다. 감사원에서는 감사하자고 달려들고, 검찰에선 뇌물수수 없느냐 하고 조사한다 하고, 경찰서도. 이러다 보니까 실제 일을 하는 것보다 그런 거 막고 설명하는 게 더 힘들었어요. 방수문제요. 이런 건 건물하고 관계없이 토목에서 하는 건데 지하에 통로 있는 데서 비가 새서 물이 조금씩 비친다는 거예요. 신문에서 라디오에서 난리가 났어요. 어떤 방수업체에서 어떤 방법으로 했기에 그런 거냐고.

또 우리나라에는 왜 그렇게 투서가 많아요? 외부에 화강암 쓰는 걸로 설계가 되어 있다 하면 어떤 회사 걸 쓰느냐가 문제에요. 사용되는 화강암에 대한 스펙을 가져오래요. 물 침투는 100% 방지되어야 하고 강도는 어느 정도가 되어야 하는 지 이런 거. 우린 그런 거만 하고 어느 돌이 좋은 지, 색은 어때야 하는지 이런 건 말도 못하게 했다고요. 공단에서 알아서 정해야 할 일이고. 외국에서는 건축가가 어느 나라의 어느 지역 돌이라고 지정하면 당연히 그렇게 해야 하는 걸로 되어 있잖아요? 근데 우리는 말도 꺼내지를 못해요. 그러다가 어느 업체가 선정되었는데 거기서 떨어진 회사가 이게 부정이 있었다고 투서를 해요. 그럼 또 조사가 나와요. 참 더러운. 그런 걸 겪으면서 했어요.

구조에 대한 걸 보면 세계적인 구조회사인 오브 아럽(Ove Arub)[42], 거기다 구조에 대한 체크를 맡겼어요. 처음 들어가는 엔트런스, 로비에 90~100미터 되는 긴 스팬이 있잖아요? 현상안 초기에는 여기에 와이어를 매고 100미터를 지내자, 그렇게 하면 부드럽고 좋겠다 해서 그렇게 했어요. 그런데 다른 구조가들이 이게 위험하다는 거예요. 바람 불면 지붕이 이렇게 휘면서 휘청휘청 거리고 지붕이 견디기 어려울 거라고 안 된다는 거예요. 다들 의논해서 입체트러스로 하게 된 거예요. 그래서 하나하나가 아니고 이쪽과 다 연결시켜서 하나의 트러스가 되도록 한 거죠.

그리고 안으로 들어가서 있는 긴 부분, 마스트 있고 한 곳. 이 부분의 구조에서도 초기단계에서는 그냥 로프를 매서 하는 걸로 했는데 불안하다고 해요. 흔들흔들 할까봐. 이건 거의 같은 개념인데 이렇게 된 부분에 여기에 기둥을 버티게 하는 걸로 안전하게 고쳤어요. 또 마스트가 너무 많은 거 같다고 이놈을 좀 줄였고. 그렇게 달라졌지요.

다 해놓고 보니 게이트로 나가는 통로 높이가 한 10미터이상 되는 게 너무 허전하지 않을까 걱정이 되더라고요. 또 도착해서 들어올 때 통로 천장이 너무 낮은 것도 그렇고. 그런데 실제로 가보니까 요샌 사람이 많이 북적북적 거리고 해서 그런지 다 괜찮더라고요, 높이도 그렇고. 그렇게 공사가 무난히 진행되어서 2002년 완공됐죠. 실제 시작한 지 10년 지나서 완공이 되고 그 동안 내 머리가 이렇게 하얘졌습니다.(웃음) 그전엔 이렇게까지 하얗지는 않았다고.

또 한 가지는 네 회사가 컨소시엄을 하다 보니 책임지는 사람도 없고 적극적으로 추진하는 사람도 없고 문제가 있더라고요. 그래서 네 회사의 회장들이 모여서 회의를 했어요. 장응재[43] 알죠? 그분도 초기에 한동안 같이 일하다가 다시 들어갔지.

42 _
오브 아럽(Ove Arup & Partners): 세계적으로 유명한 영국의 구조설계회사. 덴마크계 영국인 구조설계가 Ove Arup(1895~1988)이 창설했으며, 1963년에 Arup Associates가 결성되었다. 현재는 세계 37개국에 거점을 두는 구조·설계사무소이며, 주요 구조설계 작품으로 퐁피두센터, 일본 간사이국제공항 터미널 빌딩, 인천국제공항, 북경국가체육장 등이 있다.

43 _
장응재(蔣應在, 1944~): 건축가. 1968년 서울대학교 건축공학과 졸업. 김중업건축연구소, 무애건축연구소 등을 거쳐 1973년부터 원도시건축연구소 근무. 현재 (주)원도시건축연구소 대표이사이자 영남대학교 건축학과 겸임교수.

그림6,7
인천국제공항

전봉희: 원도시의?

김정식: 네. 원도시의 장응재, 변용[44] 씨. 나도 그렇고 다 할 수 있었지만 아무래도 정림에는 형과 내가 둘이 있으니까 둘 중에 하나가 맡는 게 낫다고 해서 여러 차례 거절하다가 할 수 없이 내가 맡았습니다. 그리고 나서 설계비가 인상됐죠. 그 당시 삼백 몇 십억이니까 다른 사무실들이 IMF로 한창 고생할 때 이건 엄청난 거였죠. 합작회사 이름을 까치(KACI)[45]라고 하고 정말 열심히들 일했습니다. 그래서 그 정도의 성과를 낸 거지. 공항 일을 끝내면서 강동석 사장에게 여러 번 말했습니다. 이 조직을 와해하지 말고 공단에서 관리해서 해외로 진출해야 한다고요. 그런 공항 일을 해본 경험이 있는 조직이면 해외에서도 공항 많이들 짓는데 진출해서 하면 얼마나 잘 할 수 있겠어요. 소중한 조직이라고 이게. 그 불란서의 폴 앙드레.

전봉희: 앤드류.

김정식: 폴 앤드류[46]. 그 친구가 프랑스 공항 쪽에 속한 건축전문가잖아요. 그런 걸 해야 한다고 여러 번 주장했는데요. 그 양반은 좋은 생각이라는 걸 알고 있었지만 건설부의 허가를 받아야 되고 그게 맘대로 되는 게 아니란 말에요. 결국은 무산되고. 2차 터미널 현상에서는 우린 떨어지고 희림인가 범? 삼우? 다른데서 그냥 값싸게 하는 바람에 팀을 유지할 수 없었지요. 다른 회사들이 쉬웠던 게 우리가 이미 패턴은 다 만들어 놓은 거예요. 예를 들어 100미터짜리 스팬에 조인트가 바람 불거나 움직이면 유리가 깨지잖아요. 그런 걸 막을 수 있는 특수조인트를 한다든지. 이런 것까지 다 해야 했으니 일이 참 많았지. 나중에 하는 설계는 그대로 다 적용하면 되니까 쉽게 하는 거지요. 요즘 또 마스터 플랜을 바꾼다는 얘기가 있어요.

전봉희: 3, 4단계를 이쪽에다 짓는 다는 얘기가 있는데.

44 _
변용(卞鎔, 1942~): 건축가. 1966년 서울대학교 공과대학 건축공학과 졸업. 1973년부터 현재까지 (주)원도시건축 대표이사.

45 _
KACI(Korean Architects Collaborative International)의 줄임표시.

46 _
폴 앤드류(Paul Andreu, 1938~): 프랑스 태생의 건축가. 파리공항공단(ADP)의 부총재도 역임한, 건축가이면서도 관료라고 할 수 있는 인물이다. 대표작으로 파리의 샤를 드 골 국제공항(CDG) 터미널 빌딩이 있으며, 이후 세계 각국의 공항 프로젝트에 다수 참가하고 있다.

김정식: 반대편에 다 짓는다는 말이 있는데 글쎄요. 그건 상당히 신중하게 검토해야 할 사항인거 같은데 모르겠어요. 자기네가 알아서 하겠지. 저는 10년간 까치에서 일한 걸로 마무리되었죠.

전봉희: 10년을 하신 거죠? 까치에서 보내신 시간이?

김정식: 까치에서 10년 말고도 처음 현상할 때부터니까 일은 좀 더 했지. 까치는 현상한 후 2~3년 있다가 시작한 거예요. 다른 조그만 일들 하며 유지할 수 있긴 했지만 혜원이라는 회사에 넘기게 됩니다.

전봉희: 이름만 들어봤습니다.

김정식: 공항하며 쌓은 실적, 노하우, 이런 거 다 사갔어요, 혜원에서. 거기가 철도 역사를 많이 한 회사지.

대한전선공장

김정식: 이건 좀 더 예전 이야기인데 70년대 초 정도 될 거 같아. 대한전선공장. 설경동[47]씨라고 함경도에서 오신 분인데 갑부였어요. 대한설탕[48]인가 그 회사를 가지고 있고. 그분이 새로 전선회사를 만들기 시작했어요. 근데 우리가 공장을 많이 했으니까 공장설계를 해달라고 부탁을 해서 하나는 시흥에, 하나는 안양에 이렇게 두 곳을 계약하고 설계를 해드렸다고. 하나는 착공하고 지었는데 나머지는 계산이 안 맞았는지 안 짓겠다는 거예요. 그러면서 설계를 다 했는데 설계비를 안주시는거야, 재벌께서.

그 사무실이 어디 있었냐면 옛날 경성도서관 보면 코너에 산업은행이 있었고 안쪽에 벽돌집이 이렇게 있었다고. 거기가 사무실이었어요. 겨울에 찾아간 적이 있어요. 그 건물이 도서관이었으니까 꼭 교실 같더라고요. 방에

47 _

설경동(薛卿東, 1901~1973): 함경북도 철산 출생의 한국의 대표적 기업인이다. 1922년 일본 오쿠라(大倉) 고등상업학교를 중퇴하고 1934년 일본인과 합자로 함북약유지(咸北鰯油脂)주식회사를 설립, 실업계에 투신했다. 1936년 동해수산, 1946년 조선수산·대한산업, 1948년 한국원양어업 사장 등 주로 수산업 발전을 위해 일했다. 해방후에는 1953년 대한방적·원동흥업(遠東興業), 1954년 대동증권, 1972년 대한전선(大韓電線), 1972년 대한제당(大韓製糖) 등을 창업하여 그 사장을 역임했다.

학교교실에 있던 단상 같은 책상이 큰 거 하나 있고 연탄난로가 있는데 방이
커서 그런지 잘 더워지지도 않아. 그리고는 추워서 오버코트를 입고 노인네가
돋보기 끼고 있더라고요. 가서 설계비를 달라고 했는데 대답이 없어요.
계약하고 설계하고 허가까지 냈는데 짓지 않은 건 사장님 맘이지만 설계비는
주셔야겠다고 여러 번 정중하게 말씀드려도 못주겠대요. 그래서 결국은 돈을
못 받았어요.

거기서 내가 배운 게 하나 있었어요. 신문도 아니고 통신사에서 요만하게
나온, 뉴스나 경제관계 ,건설관계, 이런 소식들이 실리는 통신지라고 있었어요.
무슨 소식지처럼 나오는 거지. 근데 그 갑부가 지난 통신지 이면지를,
하얀 종이도 아니고 오래 되서 누런 옛날 종이 뒷면에다가 뭘 끄적이고
계시더라고. 아, 저 양반이 저렇게 해서 돈을 벌었구나 생각이 들죠. 그분의
그 근검절약정신이 내가 배울 점이다 생각이 들었어요. 그러고 회사로 돌아와
보니까 청사진 도면 있잖아요. 못 쓰는 종이가 너무 많은 거야. 그거 버리지
말고 잘라서 뒷면을 노트북으로 만들고 메모지로 만들고 그렇게 썼어요. 휴지
한 장 아끼게 하고. 그렇지 않아도 나 스스로가 고생을 많이 해서 그런지
아끼는 정신이 강한데, 그 양반 보고는 이제 나도 더 아껴야겠다고 잔소리가
많아졌죠. 아마 직원들이 보기에는 잔소리가 심하다고 할 거예요. 지금도
나는 휴지 한 장도 나눠 쓰고요, 썼던 것도 다시 쓰고 그러거든요. 집사람하고
맨날 싸우는 게 집사람은 눈이 나빠서 밤에 좀 밝게 해야 한다는데 난
들어오기만 하면 불 끄고 다닌다고. 그래서 밤낮 싸워요. 근데 그게 몸에
뱄다고 하나 그런 점이 좀 있어요.

전봉희: 예전 분들이 다 그렇지만 이북 분들이 조금 더하시다는 느낌을
받는데 그렇게 보시나요?

김정식: 고생한 사람들은 다 귀한 걸 안다고. 어린 세대들은 종이 쓸 때도
한 장도 아니고 막 뽑아서 쓰고 버리고 그런다고. 미국에 가보니까 참
한심하더라고요. 이제는 자원을 아끼고 그렇게 해야 하는데.

대한설탕: 1956년 대동제당으로 설립. 1969년
대한제당으로 상호 변경

한국의 현상설계 문화

김정식: 이제 박물관에 대한 얘길 좀 해보지요. 내개 까치에서 공항하고 있는 동안에 주로 진행되어서 깊이 관여를 하지는 못했어요. 현상기간이 아마 6개월이었던 거 같아요. 1차 현상설계를 해서 냈어요. 그게 지명이 아니고 국제 컴페티션이었어요. 완전히 개방해서 34개국인가에서 참가를 했어요. 미국, 불란서, 독일, 일본, 호주도 한 거 같고. 응모했던 수는 삼백 몇십 작품[49]이고. 우리나라에서도 여러 곳에서 참여를 했죠. 대부분 외국회사들이랑 조인을 해서. 누가 했더라?

조준배: 포잠박[50]이 했죠.

김정식: 대부분 외국건축가와 조인하거나 업고 했는데 우리 회사만 단독으로 했어요. 1차 선정에서 다섯 팀을 뽑았습니다. 삼백 몇 십 군데 어플라이 한 거 중에 다섯 개를 뽑는데 우리가 그 안에 들어간 거예요. 그리고는 다시 6개월을 주면서 2차 경합을 했다고. 거기서 당선된 거예요. 기적같이 된 것이지. 심사위원 중에 건축가 협회에서도 좀 참여를 했을 거고 UIA[51]기준으로 콤페한 거라 외국건축가들이 심사위원으로 많이 왔고. 우리나라 사람들도 했고. 이광노 선생도 아마 거기 있었을 거예요. 그렇게 어려운 세계적인 경합을 한 셈이에요. 거기서 당선됐다는 건 거의 기적이 아닐까 생각해요.

이 박물관 할 때도 장관이 열 명은 바뀌었을 거야. 정권이 세 번 바뀌니 이건들 제대로 되겠어요? 어떤 일이 있었냐면 '거울못'이라고 박물관 앞에 크게 만들었잖아요? 근데 건축위원들이 그걸 없애라는 거라. 심사위원들이 아니고 나중에 건축위원들이. 주로 한국 사람들이지. 거기 홍성목[52] 교수

49_
59개국 참가에서 참가하여 341개의 작품 접수.
(국립중앙박물관 국제설계경기작품집 참조)

50_
크리스티앙 드 포잠박(Christian de Portzamparc, 1944~): 모로코 출신 프랑스 건축가, 도시계획가이다. 1969년에 에꼴 데 보자르를 졸업하고 1970년에 크리스찬 드 포잠박 설계사무소를 설립했다.

51_
세계건축가협회로 프랑스어 Union Internationale des Architectes의 약자이다. 영어로는 The International Union of Architects이다. 1948년에 스위스에서 발족했다. 프랑스에 본부를 두는 세계 전역의 저명 건축가에 의한 자주 조직이다. 디플로마 자격 취득, 수년간의 실무경험 커리큘럼에 대한 심사 등, 혹은 실제 작품에 대한 평가를 거쳐 회원 자격을 취득할 수 있다.

52_
홍성목(洪性穆, 1935~): 1958년 서울대학교 건축공학과 졸업. 1967년 런던대학교 DIC 석사학위 취득. 1988년 전남대학교 공학박사학위 취득. 1969년 이후 서울대학교 교수를 역임했음. 현재 공과대학 명예교수.

그림8
국립중앙박물관

등등도 들어가고. 그 못을 없애라는 이유가 한강이 범람해서 물이 차면
지하에 여러 창고들이 있는데 습기 차고 물이 샌다든지 하면 큰일이라고
애당초 차단해야 한다는 거였어요. 절대 안 된다고 방어하느라고 혼났는데.
결과적으로는 당시 현상안 보다 사이즈를 조금 줄여서 겨우 설득해
가지고 지금같이 만들어 놨던 거예요. 근데 이번에 미국 AIA[53] 회의에
갔더니 거기 심사위원으로 왔던 친구가 내가 한국에 정림에서 있던 걸
알고 네가 박물관 된 거 아니냐고 묻더라고. 자기가 심사 했대요. 거기서
이것저것 변경하려고 한다기에 안 된다고 얘기했다고 말해주더라고요. 외국
건축가들은 콤페에 한번 당선이 되면 전적으로 건축가에게 맡기는 것이지
이것저것 고치라는 소리 안 해요. 우리나라 건축위원회라는 분들은 건축주
이상으로 왈가왈부해서 다 바꿔놓으려 하잖아요. 그렇게 애를 먹었고.
그리고 나중에는 문화관광부 장관, 이창동[54]. 그분은 와서 조경을 바꾸라고
해요. 물레방아가 있어야 되고 십장생, 소나무 이런 거 있어야 한국적인
정원이 된다고 하는 거예요. 물레방아에 십장생 갖다놓을 뻔 했다고. 이런
식으로 우리나라에선 건축에 대한 인식들이 굉장히 빈약하고 작가에 대해
작품성이나 이런 걸 잘 인정 안하는 편이라고. 내 건물인데 왜 건축가 맘대로
하려고 하나 이런 성향이 많아요. 박물관에서도 예산이 턱없이 부족해 애
먹었고 장관이나 대통령이나 바뀌면 또 말썽이 생길 수밖에 없고. 그런 큰
프로젝트가 좋은 점도 있지만 결점도 너무 많아요. 하는데 너무 애 먹어.

해외 건축업계와의 교류와 박승홍의 영입

전봉희: 그 때 박승홍 사장님이 사실은 혜성같이 등장했는데 박승홍
사장님은 박물관 현상하려고 영입을 하신 거예요?

김정식: 아니에요. 한 가지 못한 얘기가 있는데 우리나라 건축이라는 게
당시만 해도 우물 안 개구리 같았거든요. 그래서 해외에 관심을 갖기
시작했어요. 우선 가까운 일본의 닛켄 세케이[55]하고 가깝게 교류를

53 _
미국건축가협회 American Institute of Architects의
약어. 1857년에 뉴욕에서 창설되었으며, 현재
워싱턴에 본부가 있다.

54 _
이창동(李滄東, 1954~): 대구 출생. 1980년
경북대학교 국어교육과 졸업 후 고등학교 국어교사로
재직. 1983년에 소설이 당선되면서 문단에 등장해
87년까지 소설가와 교사를 병행했다. 1993년에
영화계에 진출했으며, 한국예술종합학교 영상원
교수와 2003년에 문화관광부 장관을 역임했다.

했다고요. 거기서는 디자인이라기보다는 사무실의 제도, 어떻게 운영하고
있느냐는 것을 많이 배웠어요. 한 가지, 거긴 설비 전기나 그런 건 없지만
구조는 있어요. 그리고 미국에서는 김균이라는 유펜 나오고 하버드 나온
친구. 그 친구가 앨러비 베켓[56] 사무실에 오래 있었던 사람이에요. 나중에
충북대학교 교환교수로 나왔어요. 풀브라이트 장학금[57]으로 교환교수로
말이에요. 미국에 살았지만 우리나라에서는 경기고를 졸업하고 미국으로
갔어요. 그리고 미국에서 살았다고. 영어를 얼마나 잘하는지 미국사람보다도
더 영어를 잘하는 거 같아요. 이 사람이 정림에 와서 새벽에 간부들 다 나오게
해서 영어 강의를 한 1년 했는데 그러면서 우리 사무실에서 일하고 싶다고 해.
그래서 2년 동안 계약을 했어요.

앨러비 그 사무실하고 우리를 김균 씨가 엮어준 거예요. 우리랑 앨러비
베켓이랑 일을 꽤 많이 했다고. 필요할 때는 앨러비에서 사람을 보내서
일하기도 하고 우리가 가기도 하고. 앨러비가 병원설계가 전문이었어요.
미국에서 유명한 데를 많이 했다고. 우리는 여기서 고대병원, 이화여대
목동병원도 하고 영동세브란스도 하고 꽤 했죠. 그 회사에서 기능에 대한 걸
봐주고 감독도 하고 그랬어요. 신촌에 새로 지은 세브란스병원, 그걸 앨러비
베켓과 같이 했다고. 우리 취향하고 아주 잘 맞는 회사예요. 너무 사치스러운
건물도 아니고 건실하면서도 내용이 충실한 건축을 하는 회사지. 그때 우리가
눈을 외국으로 돌려서 그 쪽의 장점을 취하고 조직도 배우고 이렇게 한 것이
우리가 좀 더 앞서 갈 수 있었던 이유라고 봐요.

특히 내가 관심이 있던 게 세대교체에 관한 거예요. 우리가 영구적으로
있을 수 없고 어떻게 트랜스퍼 하느냐. 알아보니까 닛켄 세케이에서는
우리사주라는 게 있더라고요. 주식을 직원들에게 다 나눠주는 거예요.

55 _
닛켄 세케이(日建設計): 동경에 본사를 둔 일본의
세계 최대급 조직건축설계사무소이다. 1900년에
창업했다. 일본 업계에서는 건축설계의 엘리트
집단으로 여겨지며, 국가 프로젝트 레벨의 대규모
개발 계획, 설계를 비롯한 많은 실적을 가지고 있다.

56 _
엘러비 베켓(Ellerbe Becket): 미네소타에 본사를 둔
미국의 세계 최대급 건축설계사무소.

57 _
풀브라이트 장학금(Fulbright Scholarship):
미국에서 1946년 제정된 풀브라이트법에 근거한
장학금으로, 미국 정부가 가지고 있는 잉여농산물을
외국에 판매하여 얻은 수입을 현지의 국가에 적립해
두었다가 그 나라의 문화·교육의 교류에 사용하도록
한 것이다. 한국에서도 1960년에 반관반민체
성격의 지부가 조직되어 상호 교육 교환계획에 따라
교수·교사·학생 및 기타 관계 인사를 유학 또는
시찰하게 하는 일을 맡고 있다. 풀브라이트재단에서
장학금을 받고 유학한 전세계의 지식인들은 약
120개국 10만여 명으로, 한국에도 1,000여 명이 장학
혜택을 받았다.

그만두는 사람은 회사에 반납해야 하고. 우리사주니까 공개된 주가 아니라 외부에 팔수가 없고 반납을 할 때는 주식 받았을 때의 배를 쳐서 다시 사주는 거예요. 그리고 주식에 대한 배당을 해주니까 그게 참 좋겠단 생각이 들어서 90년도 즈음에 우리도 사주를 나누는 작업을 했습니다. 전체 주식의 30%정도를 직원들에게 나눠줬습니다. 그런데 결과가 별로 신통치 않아. 이게 간부들 급에는 주식이 좀 가지만 과장 대리급으로 가면 그렇게 많은 걸 줄 순 없잖아요. 그러니까 배당해서 돌아오는 것이 얼마 안돼요. 직원들이 회사주식을 가져서 주인의식을 갖게 하는 건 좋은 데 별로 소득도 없고. 생각보다 주식을 나눈 것에 대해 고마움이나 애틋함 이런 거 안 갖더라고.

또 한 가지 문제가 퇴사하는 사람에게 두배 값으로 다시 주식을 사서 회수를 하는데 세무서에 계속 신고를 해야 해요. 1년에 한두 번 정도면 모르겠는데 퇴사할 때 마다 계속 변경신고를 하고 고쳐놓는 게 쉬운 일이 아니더라고요. 그래서 결국은 안 되겠다 싶어 나눴던 주를 다 회수해버리고 말았어요. 그런 일이 만만하게 이뤄지는 게 없더라고요.

앨러비 베켓도 주식을 나누는데 거긴 임원들이 제 값 주고 사요. 제 값이라는 게 얼마냐가 문제지. 하여튼 거기서 문제점이 존 건트라는 사람이 사장으로 있을 때에요. 세브란스 병원을 같이 프레젠테이션도 하고 그래놓고는 회사로 돌아갔더니 하루아침에 모가지가 싹 잘린 거예요. 나머지 주주들이 모여서 배반을 한 거야. 그리고는 독일계 사장이 새로 되었다가 그 친구도 1년이 못되어 다시 바뀌는 거야. 이러니 회사에 안정감이 없는 거죠.

전봉희: 아까 박승홍 사장님을 어떻게 영입하게 되었는지 여쭤봤는데 그게 궁금합니다.

김정식: 박승홍 사장은 내가 알기론 박물관 얘기 나오기 전이었어요. 인재가 필요했으니까 내가 김균 씨에게 물어봤지. 김균 씨가 박승홍 사장을 잘 알아요. 한 때 같이 일했던 적 있던가 그래. 박 사장이 그 전에 알랭[58]인가 캘리포니아에 있는 사무실에 있었어요. 나오겠냐고 의사를 타진했지요. 아마 교포들이 미국에서 소외감 같은 그런 걸 많이 느끼나 봐. 김균 씨도 한국 나와서 포장마차 같은데서 소주 한 잔하고 이러면 최고로 좋아해. 고향이 그리운 거겠지. 박 사장도 그런 면이었는지. 미국에 있는 상황을 정리하기 위해 여러 조건이 필요했겠지요. 그거 다 수용해서 들어오게 했어요. 마침 박물관하고 시기적으로 잘 맞았지. 미스터 박이 아이디어가 있어요. 이번에 한강 노들섬 프로젝트 같은 거 보면 물론 여러 간부들 같이 의논해서 했지만

아이디어가 좋은 사람이에요.

또 일반적으로 큰 프로젝트가 된 거는 외국 심사위원들로 구성된 경우가 많았던 것 같고. 그 사람들은 여기 정치나 국내건축가와의 관계도 없고 그냥 안이 좋으면 뽑는 거니까 공정성 이런 게 확보되는 거겠지.

회사 내 설비·구조파트 생성 및 해체

전봉희: 외환은행 본점 하던 시점에서 이제 정림에서 구조, 기계 등을 분야별 부서로 나눠서 키우셨다 하셨는데 이렇게 구조나 기계의 디테일이 생긴 시점은요?

김정식: 일단 건축 디자인만으론 집이 제대로 되지 않는다는 걸 느낀 게 60년대 말 정도 같아요. 우리가 은행지점들 설계 많이 했는데 주택은행 대구지점 얘기예요. 한번은 대구 간 길에 거길 들렀어요. 내가 한 건물이고 해서 지점장 얼굴도 보고 얘기도 듣자 했는데 영 얼굴표정이 안 좋은 거예요. 지점장이 기름 탱크가 너무 적은 거라 자주 넣어야 된대. 그러면서 불평을 하는 거예요. 내가 건축이란 게 디자인하는 거라 생각했지 드럼통이 50인지 100인지 200인지 알겠어요? 그 다음부터는 전문가를 한 사람씩 고용해서 하게 되는 거지. 설비에 이석호 씨, 전기는 유광렬, 구조는 이은철. 아마 센구조[59])에 있어서 외주했을 거야. 시방에 견적, 조경, 이렇게 하니까 조직이 막 커지기 시작하는 거예요. 외부에서 전문가 체크만 할 것이냐, 아니면 인하우스로 실제로 자기가 다 하느냐의 고민이지요. 그렇게 설계파트, 구조파트, 정비파트 등이 생겨나간 거예요. 그렇게 하다 보니까 체크도 잘되고 건물의 하자가 줄어. 완벽해진다고 할까.

그렇게 10년, 20년 지속되다 보니 또 어떤 문제가 생겼냐면요. 옛날에는 외부 사무실들이 별로 실력이 없었어요. 그런데 지금은 자기네 노하우를 자꾸 쌓아서 수준이 높아지는 거예요. 그래야 사람들이 써주지. 그렇게 다른 외부 기업들이 전문적으로 발전하고 있는데 우리 내부에 있는 팀은 그렇지

58 _
알랭(Anshen and Allen): 샌프란시스코에 위치한 설계사무소. 박승홍은 디자인 책임자로 있었다.

59 _
(주)센구조연구소: 1973년에 구조가 이창남이 설립한 건축 구조설계회사.

못하더라고요. 예전이랑 반대가 된 거야. 그래서 문제가 있다고 느꼈지요.

IMF 전에는 설계비도 아주 높고 좋았어요. 웬만한 거는 평당 15~20만원을 하니 굉장히 좋았다고. 근데 IMF 터지고 나니 돈이 없어서 모지라니까 건축주들이 계약취소를 그렇게 많이 해요. 발주 나오는 건 거의 없고. 바로 전에만 해도 한 2년 정도 일할 물량을 확보하고 있었는데 그게 확 줄어버린 거예요. 근데 직원 수는 300~400이나 되고. 그래서 인원 레이오프를 시키는 시점이 와요. 난 그때 까치에 나가 있어서 직접 관여 하진 않았지만 설계 쪽 일부만 추리고 전기, 설비 등 특수 파트를 독립시키자 이렇게 된 거예요. 그 팀들이 나가서 하면 우리가 일을 주고 이렇게 하자고 다 독립 시켰어요. 한 100명 정도 나갔다고. 전기에 김비호, 정도 설비 이런 분들. 그렇게 디자인에만 임하는 걸로 하고 나간 사람들은 별도로 협력업체로. 어차피 회사 내에선 다 소화를 못하니까 나눠서 일을 맡기고 그렇게 했어요. 나간 분들이 잘 하고 있지만 쓰라린 경험이었죠. 예전엔 한 가족 같고 평생직장, 그런 개념이 있었는데 처음으로 그런 분위기가 깨진 겁니다.

완벽한 설계를 하겠다는 것을 모토로 '토탈디자인'이란 걸 주장했어요. 디자인만이 아니고 다른 부서도 다 참여해 완벽한 건축을 하자고 했던 게 외부에 평판이 괜찮았어요. 레퓨테이션이 좋아서 고객들이 찾아오고, 정말 많은 일을 했어요. 저 자료에도 나오지만.

김미현: 1,800개. 좀 추려서 1,600개 가량.

김정식: 어떤 해에는 1년에 50~60개의 프로젝트를 하곤 했으니까. 40년 동안으로 따지면 2,000프로젝트가 되나? 초반에는 아니었지만 나중엔 정말 많이 했어요.

실패한 설계

김정식: 그리고 실패했던 얘길 좀 할게요. 언젠가 코엑스 얘기 한 거 같은데 예전 코엑스는 설계할 때부터 말썽이 많았어요.

전봉희: 그것도 컨소시엄이었나요?

김정식: 아니에요.

전봉희: 여러분이 하신 게 아니고?

김정식: 아니에요.

전봉희: 전시장만, 전시장을 여러분이 했고.

김정식: 아니, 그거 말고 예전에 한 넓고 납작한 게 코엑스 종합전시장. 현재 있는 아셈이 아니고. 나중에 무역센터가 생긴 거고. 그게 원도시, 닛켄 세케이와 같이 세 군데서 한 거고. 그전 코엑스 전시장은 우리가 단독으로 했는데 그것도 현상이었던 거 같아요.

설계당시부터 얘기하면 전시장 개념을 어떤 식으로 꾸려나갈지를 두고 건축주와 싸우기도 많이 했어요. 싸움이라기보다 서로 다른 의견으로. 어떤 나라에서는 전시동을 여러 개 만드는 경우도 있어요. 각각 동 이름이 있고 복도가 있어서 입구도 각각 들어가게끔 하는 거. 이런 게 당시 코엑스 사장이던 백장군이란 분이 생각했던 스타일이고. 우리는 하나로 크게 해서 플렉서블하게 쓸 수 있도록 하는 게 좋다고 해서 싸우는 거예요. 계속 안에 대해 의견차이로 마찰이 생기니까 그때 건축위원이던 윤장섭 교수, 김형걸 교수[60]가 우리보고 웬만하면 건축주 말 좀 듣지 버릇이 없다고 그랬다고. 그래도 끝까지 우기니까 우리 의견을 결국 따라주게 됐어요. 그래서 설계를 하게 됐다고.

여기 지하실이 400평인가 꽤 커요. 공사를 해서 지하실 뚜껑까지 다 덮어 놓으니 1층이 마당높이 정도가 됐을 때쯤인데. 하루는 장마 때 폭우가 내린 거예요. 새벽에 자고 있는데 전화가 왔어요. 큰일 났다고 빨리 나와 보라 해서 뛰어갔더니 바닥이 붕 떠올라 오는 거예요. 지하실 전체가. 엄청난 평수가 슬슬 떠올라 오는데 큰일이 난 거지. 센구조의 이창남[61] 씨에게 어떻게 하냐고 물어봤더니 빨리 구멍을 내라고 해요. 바닥을 뚫어 물이 올라와서 그 무게 때문에 내려갈 거라고. 필요하면 벽도 좀 뚫고 바닥도 뚫고. 그렇게 했더니 물이 차 오르면서 물 무게하고 콘크리트 자체의 무게가 있으니까 슬슬 내려가더라고요. 얼마나 혼났는지.

60_
김형걸(金亨杰, 1915~1910): 1938년
경성공업고등학교 졸업. 1943년 동경공업대학 졸업.
1946년부터 서울대학교 건축공학과 교수를 역임 후
명예교수 역임. 교수 재직 중 1968년에 일리노이대
졸업.

61_
이창남(李昌男, 1940~): 1961년 서울대학교 공과대학
건축공학과 졸업. 1963년 동 대학원 석사 학위 취득.
1973년에 (주)센구조연구소 창립. 현 대표이사.

.게다가 거기 바닥이 뻘이었기 때문에 파일[62])까지 박아놨었다고. 이 파일하고 건물이 붙어지질 않아서 이게 다 뜬거라. 이럴 땐 파일을 직선으로 하지 말고 경사지게 박아야 한대요. 그러면 붙어서 다시 올라오진 않는다는 거지. 여하튼 물을 집어넣어 가라앉기는 했는데 언이븐 세틀먼트(uneven settlement)[63])가 생기지 않을지 걱정이에요. 그래도 다행히 제자리에 가서 있더라고요. 건물들 지붕이 다 되었더라면 그 무게 때문에 안 올라올 건데 그거 없이 그냥 박스를 만들어 놓으니까 바케스(bucket)처럼 된 거야. 그러니까 콘크리트 아냐 더 무거운 거라도 붕 뜨는 거지. 정말 아찔한 경험이었다고요.

그 다음에는 고대 서창캠퍼스, 조치원이지. 나중엔 총장님이 되셨던 그때 학장님이 구조에 이상이 있다고 오라고 해요. 가봤더니 교실보에 실금이 살살 있더라고요. 나중에 점검을 해보니 구조설계를 잘못한 거예요. 이창남씨가 했으면 그렇겐 안했을 텐데, 인하우스로 우리 선배가 했는데 망신살인 거야. 보강하는 방법이 특별히 없더라고요. 이게 라멘[64)구조였는데 계산은 심플 구조로 해서 아래는 처지고 위에는 그냥 받치는 걸로 해놨던 게 가장자리에 실금이 가는 거야. 이건 어떻게 변명할 방법도 없고. 겨우 땜질하고 시공회사에서도 봐줘서 넘어가긴 했어요. 구조에 결함이 생기는 게 제일 겁나는 거예요. 예전에 부산에 경찰서인가를 설계했던 어떤 건축가 얘긴데 부둣가니까 지반침하가 생겨서 경찰서가 기우뚱 피사탑처럼 됐었어요. 그 건축가가 나중에 자살을 했다고. 구조를 망쳤다고 하면 이건 큰일인 거예요.

또 하나는 여수에 있는 은행지점. 바닷가에서 한 10미터 정도에 있는 건물인데 슬라브 치고 들어가서 지하실 파고 공사를 다 끝냈다고. 그런데 바닷가 근처는 간만의 차가 많잖아요? 한 6미터 정도였던 거 같애. 여기에 물이 차오르니까 지하실이 바닷물보다 레벨이 낮아진 거예요. 그게 지하수가 아니고 바닷물이지. 그 바닷물이 올라오는 바람에 슬라브에 빵꾸가 나요. 수압 때문에 터진 거지. 시공회사에 얘기해서 다시 시공하고 겨우 모면한 일이 있어요. 이런 사고들이 가끔 일어나요. 우리가 구조에 대한 책임을 져야

63 _
부동침하(不同沈下): 기초지반이 침하함에 따라 구조물의 여러 부분이 불균등하게 침하를 일으키는 현상.

64 _
라멘구조(Rahmen, rigid frames): 외력을 받아도 변화하지 않는 강접합에 의하여 조립된 골조. 철근콘크리트 골조 등.

62 _
파일(pile): 여기서는 연약한 대지지층에 지지력을 보강하기 위해 설치한 말뚝을 말한다.

그림9
한국종합전시장

그림10
창원 새마을회관

하니까요. 그래서 구조계산하는 사람들에게는 꼭 도면에 사인을 하게 해요.
사인하고 도장 찍고. 그런데 그런 게 다 되어야 토탈디자인인 건데 거기서
빵꾸가 난거지.

그리고 창원의 새마을회관. 작품집 제일 뒤에 보라고. 내가 구조 노출을
좋아하기 때문에 위쪽에다 삼각형을 계속 엮어가는 걸로 트러스를 만들고
기둥 위에다 트러스 겸 지붕을, 골지붕을 올려놨어요. 기둥만 있고 공간은
비어 있고 벽도 없는 그런 형태였는데. 한번은 사라호 다음에 온 태풍, 그게
와서 또 전화가 온 거예요. 가봤더니 두 쪽 지붕이 있었던 거중에 한 쪽이
완전히 날아가서 다른데 떨어져 있는 거예요. 지붕 전체가. 이러니 설계
잘못이라고 비난이 막 쏟아지고 정림건축에서 엉터리로 했다고 말이
많지. 근데 나중에 직원이 가서 보니까 기둥을 세워놓고 기둥 위에다가
앵커볼트[65]를 신고 베이스 플레이트[66]를 넣고 앵커볼트를 조여서 기둥하고
지붕을 연결했어야 했는데 이게 대부분 안 되어 있는 거야. 강판을 제작해서
신고 내려가서 그 앵커볼트에다 올려놨더니 구멍이 안 맞았던 거야. 그러니까
앵커볼트를 잘라 그 위에다 올려놓고 그냥 용접을 해버린 거예요. 그러니
바람이 부니까 훅 날아가서 떨어지지, 처음엔 시공회사가 설계 잘못이라고
했었는데 나중에 보니 볼트가 다 잘려 있잖아요. 잘린 자국이 오래 돼서
녹이 다 슬어 있었어요. 이번에 날아가면서 잘라진 거라면 녹이 슬지
않았을 거라고. 그제야 잘못했다고 시인하고 공사를 다시 했다고요. 감리를
잘못했다고 하면 우린 할 말 없지만 사실 그거까지 미리 확인하는 건 쉽지
않다고요.

또 창원시청도 우리가 설계를 했는데 그 태풍에 1층 창들이 막 부러진 거야.
1층이 높아서 창이 좀 컸거든요. 태풍이 바로 그 위로 지나가니까 바람이
엄청나게 셌던 거예요. 그것도 나중에 보강해서 설계를 했고.

이런 것들이 다 경험이 없기 때문에 나온 거예요. 그래서 인천공항 유리창을
할 때는, 이게 엄청나게 컸거든요. 높이가 다 10미터씩은 된다고. 태풍이

65 _

앵커볼트(anchor bolt): 기둥, 토대나 기계류를
부착하기 위하여 콘크리트 기초나 기둥, 벽 등에
매립한 볼트. 기초 볼트.

66 _

베이스 플레이트(base plate): 강구조물의
주각(柱脚)에 있어서 기둥재를 기초로 정착하기 위해
그 끝에 붙여서 앵커 볼트로 고정하기 위해 쓰이는
강판.

와도 괜찮도록 세부를 뒤에 트러스처럼 다 해서 철저하게 안전하도록 했죠. 바람이라는 게 그렇게 무서워요. 물과 바람.

전봉희: 그게 풍수네요

김정식: 그리고 공항에서 경험한 또 한가지는 물홈통 있잖아요. 보통 물을 빨리 내려가게 하기 위해 크게 하는데 그게 아니고 1인치 파이면 충분하다고 그래. 물이 들어가기 시작하면 물을 그냥 빨아들인대요. 사이펀이라고 그러나요. 그런 현상이 생겨서 웬만한 큰 통보다 이게 낫다고. 공항에 100미터 지붕에 하는 물홈통을 새지 않게 하는 게 문제였는데 이걸 도입해 썼어요. 벨지움인가의 특허래요.

전봉희: 괜찮으시다면 여기까지. 앞으로 더 뵙고 남은 말씀을 더 들어야. 지금 군데군데 비는 거 같습니다.

04

주요 작품에 관하여 Ⅰ:
교회와 학교건축

일시	2010년 8월 9일 (월)
장소	서울시 강남구 삼성동 dmp 2층 목천문화재단 이사장실
진행	구술: 김정식
	채록: 우동선 최원준 이병연 김미현
	촬영: 하지은
	기록: 김하나

김정식: 지금까지 해온 작품 중 어떤 걸 선택해 얘기하나 생각해 봤는데 너무 많아서 건축물의 종류별로 나눠봤어요. 그랬는데도 굉장히 많아요. 우선 교회가 있고 학교, 학교도 초중고 있지만 보통 대학이 많고, 병원, 은행이나 업무시설이 있고 또 연구소, 청와대 같은 관공서, 공항이나 터미널. 인천공항이 대표적이지만 그거 말고 부산, 포항, 무안공항이 있고. 코엑스 같은 전시장, 박물관, 방송국. 그리고 관람시설이라고 해야 할 것들과 마지막으로는 주택. 많지도 않고 남아 있는 게 몇 채 되지 않을 겁니다. 오늘은 우선 교회에 대한 이야기를 먼저 해볼까 합니다.

우동선: 순서는 어떻게 되나요? 회장님 맨 처음 하시게 된 게 교회부터 작품을 하시게 된 건지요? 첫 작업은?

김정식: 작업은….

우동선: 꼭 그렇게 연대순으로 가야할 필요는 없습니다. 교회가 중요하다고 생각하시니까 먼저 말씀하시는 거라면.

김정식: 교회가 중요하고 또 많아요. 120개가 넘지 않을까 해요. 또 우리가 종교생활을 하는 사람으로서 교회를 많이 설계한다는 의미가. 여기서 교회 나가시는 분 계시죠? 교회? 성당? 그러면 아시겠지만 교회생활을 하면서 전도라는 게 굉장히 중요한 일이라는 거 아시죠. 성경을 읽는 거, 기도생활, 믿음 이런 것 들이 다 중요하죠. 그런데 난 그런 걸 잘 못해요. 잘하지 못하니까 하나님께 미안하고 부끄럽기도 해요. 그래서 내가 잘 할 수 있는 게 무엇인지 생각해보니 교회를 잘 설계해서 내게 주신 탤런트를 쓰면 되는 거다 싶어요. 내가 할 수 있는 건축으로 좋은 교회를 많이 만들어서 교회가 교인들의 신앙심을 더 깊게 만들고 많이 모일 수 있는 뜻 깊은 장소가 되게 하는 거지요.

또 형이나 나나 모두 신앙이 있었기 때문에 당연히 교회에 관심이 많고 연줄로 교회와 엮일 수 밖에 없었어요. 제가 졸업한 대광중고등학교가 한경직 목사님이 주축으로 해서 만든 학교거든요. 그래서 학교에서부터 성경말씀을 많이 듣고 자랐고 주변의 목사님, 장로님 같은 직분을 맡은 분들이 아주 열정적인 사람들이었어요. 성경공부 시키는 교목도 있었고. 그런데다 플러스로 끄나풀이 있는 거야. 교회에서 건물을 세우려고 하면 대광 나온 누구누구 이렇게 소개되는 거예요. 그런 끄나풀이 연결되기 시작해서 계속 교회설계를 하게 된 거지요.

첫 작품은 형이 정림건축이 생기기 전에 했던 후암교회입니다. 1967년인가

그래요. 지금은 모양이 많이 바뀌었지만 그 당시 이것이 새로운 교회의
프로토타입이 되기도 했어요. 그래서 교회를 짓고자 하는 사람들은
후암교회에 와서 보고 많이 참고를 했다고. 정림건축이 했다는 입소문에 교회
주문이 여기저기서 들어오는 거예요. 여기 내부공간은 꼭 성당 같은 분위기에
종탑이 현대적으로 나와 있고. 아주 인기가 대단했어요. 이건 제가 한 게
아니고 형 작품이지.

인천제일교회, 경복교회, 노량진교회 등

김정식: 그 다음이 곽선희[1] 목사가 계셨던 인천제일교회(1968)에요. 교회의
요구에 충실히 따라서 했고 이때부터 종탑이 올라가기 시작했어요. 또
곽목사의 요구조건이기도 했는데 초점을 알타[2]에 맞춰달라는 의견이 있어서
평면, 공간을 모두 알타에 집중하게 했지요

그리고 경복교회. 청와대에서 세검정 쪽으로 올라가는 길 좌측, 언덕에
경복교회가 있죠. 그다음에 한 것이 노량진교회입니다. 여기서는 내부 공간,
알타에 빛을 집중적으로 도입하기 시작했어요. 그리고 정동감리교회, 동대문
이화대학병원 자리 위에 있는 동대문감리교회, 동숭동교회를 했고.

우동선: 동대문감리교회는 성곽복원하면서 그대로 남아 있나요?

김정식: 그대로 있어요.

김정식: 교회설계를 해 나가면서 조금씩 변화를 주기 시작한 것이 첫째가
알타에 빛을 도입하는 게 중요한 요소였다는 것, 둘째는 출입구를 길에서
직접 들어가게 할지 아니면 경건한 마음을 갖도록 조금 우회에서 돌아가게
할지에 대한 생각, 셋째는 성가대석에 대한 것이 있습니다.

성가대석은 보통 알타를 중심으로 좌나 우측에 두느냐를 고민하는데 그냥

1_
곽선희(1933~): 대한민국의 개신교 목사로
대한예수교장로회(통합) 소속이다. 현재 소망교회
원로목사이다.

2_
알타(altar): 제단.

그림4,5
노량진교회

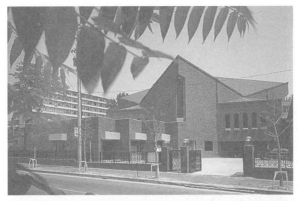

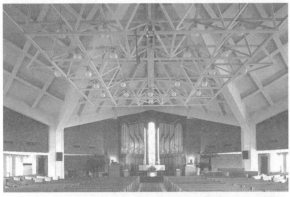

그림6,7,8
정동제일교회

그림9,10

부산삼일교회

그림11

전주서문교회

두어서는 음향이 잘 안돼요. 그래서 후암교회를 할 때는 2층 위 알타 뒤에 성가대석을 만들었어요. 좋다는 사람도 있고 예배 볼 때 목사님을 위쪽에서 내려다보며 하는 걸 싫어하는 사람도 있었어요. 그래도 음향상으로는 성도들을 바라보며 하니까 장점이었고. 예전엔 성가대석을 어디 두느냐가 이렇게 관건이었지만 요즘은 음향장치로 고루 퍼지게 하니까 위치선정이 그리 큰 문제가 아닐 수 있죠. 그리고 인천제일교회를 시작으로 종탑을 높이 올리기 시작했는데 요즘 교회들을 보면 철탑에 십자가를 하나씩 꼽고 네온사인 빨간 거 다 달아놔요. 이건 아닌데 싶습니다. 또 정동제일교회를 지을 때 덕수궁 담이 유적이라 문화재보호에 걸려서 담장에서 12도 안각으로 올라가는 정도의 높이로만 건물을 지어야 한대요. 좀 더 크게 짓고 싶었는데 높이를 올릴 수가 없었어요. 모양상으로는 내가 좋아하는 기하학적 형태를 했는데 사각형을 45도로 겹쳐서 만든 거예요. 앞에 있는 100년 넘은 문화재인 오래된 교회가 있어서 그것과의 조화도 감안해야 했고.

정동교회 공사하는데 처음에는 천장을 막아놓는 것으로 했었는데 가보니까 콘크리트 와플[3]로 된 천장을 일부러 가릴 필요가 없는 거예요. 그래서 천장 마감 없이 와플로 그냥 내버려 뒀어요. 그래서 내가 선호하는 구조노출이 된 거지요. 지금도 좋은 교회작품으로 생각되고 상도 많이 탔어요.

또 부산초량에 있는 부산삼일교회. 예전에 부산에 피난 갔을 때 이 교회에 다녔어요. 한상동[4]목사님이 시무하셨던. 여기도 기하학적 삼각형을 되풀이하면서 구조를 노출한 케이스예요. 내부를 보면 파이프 가지고 연결시켜 만든 스페이스 프레임[5], 이걸 노출시켜서 내부공간이 아담하고 좋은데 천장 가운데 부분은 상당히 높습니다. 여긴 다 좋았는데 비가 오면 지붕에 떨어지는 빗소리가 너무 시끄러운 거야. 옛날이라 인슐레이션이라든지 그런 게 안좋아서 그랬는지 못마땅해 하는 소리도 들었어요.

그리고 기독교백주년기념관. 정림 바로 건너에 있죠. 이 작업은 지금 건축사협회 회장을 하는 최영집[6] 씨가 우리 회사에 있을 때 같이 했던

3_
와플 슬래브(waffle slab): 철근콘크리트 구조에서 철근콘크리트 보 대신 격자모양의 리브에 의해 넓은 경간을 이룰 수 있는 슬라브 구조형태

4_
한상동(韓尙東 1901~1976): 경남 김해 출신. 1969년부터 1974년까지 고려신학교 교장역임. 당시 삼일교회 담임목사.

5_
스페이스 프레임(space frame): 강판이나 파이프를 연결한 삼각형으로 골격을 구성한 프레임.

6_
최영집(崔英集, 1950~): 1972년 한양대학교 건축공학과 졸업. 건축연구소 탑 대표. 건축가. 2009~2010 대한건축사협회 회장역임.

작업이에요. 최영집 씨는 대지 가운데에 건물을 놓자고 했는데 난 가운데를
정원으로 하고 길가로 내놓자고 해서 기념관 설계를 했었던 기억이 나요.

또 전주 서문교회. 이건 형 이름으로 되어있을 거예요. 실은 이성관[7] 씨가
사무실에 있을 때 많은 역할을 했던 작품이에요. 상을 많이 탄 건데, 탑에서
빛이 내려오고 전등도 예쁘게 잘 나왔고, 외부공간도 단조롭지 않고 상당히
부드럽게 했던 작품이라고.

우동선: 회장님 교회가 주로 기하학을 바탕에 둔 형태를 갖고 있는데요.
기하학 말고 혹시 회장님 마음속에 이상적인 교회라고 생각하는 것의 원형
같은 것이 있나요?

김정식: 글쎄 이상 같은 거라기보다는 자꾸 해가면서 고치고 또 하고 싶은
걸 찾아갔다는 것이 바른 해답이 아닌가 해요. 기하학적 형태, 가능하면
노출구조, 그리고 빛. 분위기를 위해 빛을 잘 만들어 주는 것이 중요한 과제가
되지 않나 해요. 겉모양의 디자인도 중요하지만 내부공간에 초점을 두게
되고. 처음엔 종탑을 세웠는데 차츰 그런 걸 지양하고 가능한 한 종탑 없이
건물자체에다 조그만 십자가를 다는 것으로 대신하고자 했어요.

규모와 음향에 대한 고민

김정식: 한번은 영락교회 박조준 목사가 만나자 해서 봤지. 사당동에 영락교회
땅이 15,000평 가량 있대요. 당시 군사보호구역으로 묶여있긴 했지만 거기
15,000명을 수용할 수 있는 교회를 지을 수 없냐고 묻는 거예요. 검토해 보니
그 정도 인원을 수용하려면 교회라기보다 아레나나 체육관이 돼 버리는
거예요. 사례를 다 조사해 보고 목사님을 만났어요. 그 규모의 교회를 설계를
하는 건 가능하지만 가능하면 그렇게 가지 않았으면 좋겠다고 했죠. 오히려
아담한 교회를 여기저기 여러 개를 짓거나 분(分)교회를 만들거나, 아니면
5부 예배까지 보는 것이 낫다고요. 3,000명씩 들어가는 분교회를 지어도
다섯 개고. 장충체육관을 예로 들어봤어요. 거기가 7,000명 정도 들어가는
규모인데 그것보다 두 배는 더 커야한다고 했지.

사실 프랑스의 롱샹교회와 같이 100여 명 들어가는 작은 교회를 하는
게 나아요. 교회는 역시 아담하면서 적당한 게 진짜 교회 분위기를 내는
게 아닌가 해요. 여의도에 순복음 교회에 가보면 거기가 10,000명 정도
들어가는 교회에요. 그거보다 더 크면.

교회 설계에서 어려운 점이 음향입니다. 요새는 음향기기가 좋아져서 예전과 다른 양상이지만 최근에도 교회 설계하며 부딪히는 게 음향문제라고. 음향은 너무 울려도 안 되고, 너무 흡수해서 소리가 죽어도 안 되고, 적정하게 되어야 하죠. 나중에 음향기기 전문가와 애기해보니까 말할 때의 음향과 성가부를 때의 음향이 다르대요. 양쪽을 다 해결한다 하는 게 쉬운 일이 아니더라고요. 요샌 모니터를 따로 놔서 목사님 안 보고도 예배드릴 수 있도록 해놓고 많은 것들이 달라지고 있죠.

봉원교회, 신당중앙교회, 할렐루야교회, 주안교회, 세검정교회, 가나안교회, 순교자기념관

최원준: 처음에 한국교회 규모에 비해 지금 많이 커졌는데, 점점 많이 지어지고. 정림에서 특수하게 많이 하신건지 아니면 다른 설계회사도 많이 했는지요?

김정식: 우리만큼 많이 한 회사는 없어요. 거의 독점적으로 했다고 할 수 있죠. 교회목사님들이 부탁할 때 거절한 적도 참 많아요. 좁은 대지에 많은 인원을 수용하는 교회를 해달라든지 주차문제 등이 해결 안 되는 그런 경우들이 많아요. 그런 무리한 요구를 하는 걸 받아들였다가는 작품다운 작품이 나오지 못한단 말이에요. 많은 요청들이 있었지만 가능한 것들만 하도록 했어요.

우동선: 거절을 하기가 쉽지 않으셨을 텐데요.

김정식: 쉽지 않았지요. 그래도 잘 말하면 납득을 하시더라고요.

우동선: 나쁜 소리 같은 것은?

김정식: 글쎄, 나쁜 소문 같은 것은 내 귀에는 들려오지 않던데요.

우동선: 교회건축 하시면서 좋은 영향을 주었던 사람도 있나요?

김정식: 아 그럼요. 후암교회의 조동진 목사님[8]이라고. 우리 형제들이 다 그 교회 나갔거든요. 그분이 교회 기둥에 대한 것도 의미를 두시고 8개 벽에

7_
이성관(李星觀, 1948~): 1972년 서울대학교 공과대학 건축공학과 졸업. 동대학원 졸업 및 미국 콜롬비아 건축대학원 졸업. 1989년 (주)한울건축 창립. 현 대표이사.

8_
조동진(趙東震, 1924~): 후암교회의 제5대 목사.

8복음을 상징하는 벽돌조각을 했어요. 부조처럼요. 모든 것에 다 의미를 두고 신학적인 뜻을 가미한 게 대단했죠.

다음 작품은 봉원예배당. 직사각형에, 원에 이런 단순한 형태에다가 이쪽을 톱라이트로 해서 빛이 들어오게 하고. 굉장히 단순한 입면이고.

우동선: 어디에 있는 건가요?

김정식: 봉원동이라고 이대 맞은편 연대 뒤쪽에 봉원사라고 있어요. 바로 들어가기 전에 교회가 있어요. 그 교회는 시공은 별로 잘하지 못했어요. 성균관대에 조대성 교수[9]라고 나하고 동기인데 여러 가지 건축적인 면을 논의하는데 그 양반은 자꾸 이걸 원으로 하지 말고 직선으로 하라고 했어요. 그 위를 뭔가 옥외스페이스로 이용하면 좋겠다고. 내가 거절하고 듣질 않았어요. 지금도 나한테 감정이 좋지 않을 거야.

우동선: 그게 조대성 교수님 글에서 잠깐 나오는 것 같던데요.

김정식: 예. 그럴 거예요. 나하고 아규(argue)많이 했다고. 난 지금도 굉장히 단순한 형태 자체가 마음에 들어요. 그 다음 기독교 방송국은 여기서 얘기해야 하는지 방송국 쪽에 얘기해야 하는지. 그건 나중에 얘기 하도록 하고.

김정식: 그 다음에 신당 중앙교회. 이건 아주 좋지 않은 건물을 리노베이션 한 거예요. 아치를 볼트로 만들어서 재밌게 한 신당동 중앙교회에요. 아주 괜찮은 디자인이라고 생각하고 있습니다.

할렐루야교회라고, 한 5,000명 정도 수용 하는 대형 교회에요. 교회, 교육관, 주차장 등 18,000평을 지었으니 교회치고는 굉장히 큰 프로젝트였지요. 분당에 있어요. 이렇게 방주 뒤짚어 놓은 것처럼 생긴. 위에다가는 톱라이트 십자가를, 주위는 동관으로다 싸고. 그건 몇 년 안됐어요. 한 4~5년 됐나? 이건 회사에서 주로 한 거지.

인천 가는 길에 있는 주안교회. 몇 천명규모에 잘 된 건물이지. 정림 책에 보면 다 있을 거야.

9_
조대성(趙大成, 1935~): 1958년 서울대학교 공과대학
건축공학과 졸업. 성균관대학교 건축학과 교수 역임.
현 명예교수.

그림12
봉원예배당

그림13
순교자기념관

그리고 세검정교회는 설계는 했는데 짓지는 않았어요. 사무실 위층으로 올라가다보면 유리박스에 모델 있지요? (계단에 세검정교회 모형을 가리키면서) 이것도 정사각형에다 십자가 톱라이트에 목구조로 지었는데 실현되지는 못했습니다. 그다음에 가나안교회(1995)가 있고.

그리고 순교자기념관(1987)이 있는데, 이건 다시 보수를 하기 시작하는데요. 우리나라에 기독교가 선교를 시작한 지 100주년이 되면서 우리나라에서 복음전파를 하다가 순교한 사람들을 위한 기념관을 짓기로 한 거예요. 우리가 열심히 했고 상도 받고 그랬어요. 내부에는 선교사들의 초상이 있고. 얼마 전에 가봤더니 1년에 6~7만 명이 둘러본대요. 교회에서 버스타고 와서 보고 가는 코스로.

최근의 교회 작품-무학교회

김정식: 무학교회 저게 그 모델입니다. 사실은 인천공항을 하고 나서 형태에 대한 자신감이랄까 이런 것이 생겼어요. 옛날에는 직사각형이나 원초적인 원형이라던가 이런 걸 했다면 그 이후에는 이런 걸 탈피해서 설계해보고 싶었지요.

우동선: 이건 어떻게 이렇게 하셨어요?

김정식: 이게 무학교회 십자가에요. 이게 천장. 이 공간 자체를 아담하게 만들고 싶어서 공간부터 잡아놨어요. 그 다음에 톱라이트는 여기서 내리면 되겠다 생각하고. 그래서 이런 과감한 형태가 나오기 시작했죠. 지붕은 노출로 하고, 그리고 트러스가 있는데 와이어 메시라고 하기엔 좀 굵지만 그런 걸로 파도를 만들었어요. 일부는 가려지면서 내부 분위기를 만들어 주고 창도 삼각형, 사각형으로 나오고. 천장이 이렇게 되는 거예요. 옛날에는 구조에서 겁이 나서 직선을 주로 사용했는데, 이젠 가능해지니까 자신감이 붙어서 이런 형태가 나왔다는 말씀을 드리고.

이 건물은 내가 설계하고 시공도 내가 한 셈이에요. 그리고 인테리어도 내가 했고. 그래서 난생 처음으로 코스트 앤드 피[10] 개념으로, 돈 들어가는

10_
코스트 앤드 피(cost and fee) 계약: 플랜트
발주자가 플랜트설비의 대금 및 인건비 등 모든
비용을 지불함과 함께 엔지니어링 회사에 대해서는
엔지니어링 수수료를 별도로 지불하는 계약방식.

그림15
무학교회

대로 하고 나에게는 10% 마진을 주십시오 하는 조건으로 한 설계에요.
물론 거기서 세금 다 내고 또 10%에서 많이 감해지긴 했지만. 여하튼 그런
조건에서 만들 수 있었다는 것에 굉장히 자부심을 가지고 있어요.

강단 앞부분을 어떻게 해야 할지 고민을 많이 했어요. 문정묵[11]이라고
아세요? 계원대학교에 있다가 천안에 있는 상명대 교수로 간 친구인데
홍익대랑 RIBA[12], AA스쿨 나오고. 내가 몇 년 데리고 있다가 계원대학에
교수로 갔어요. 여기 공간이 삼각형으로 내려오는데 공간을 어떻게
처리하느냐하는 문제와 더불어 음향기기, 스피커를 벽에 붙일 생각을
하니까 벽의 아름다운 곡선이 다 깨지는 거야. 이걸 어떻게 막을 방법이 없나
고민하는데 문정묵이가 이걸 가져왔어요. 이게 스피커야. 보니까 참 좋은
거야. 이대로. 여기가 십자가. 다 십자가지만 큰 십자가. 이 뒤가 성가대석이고.
그렇게 공간이 잘 구성될 수 있었어요.

또 로비 들어가는 입구에는 큰 아트리움이 있는데 그 벽을 무언가로 장식을
해야겠다 생각했어요. 위는 천창이에요. 이 벽에 장식. 이건 장윤규[13]와 그
동생이 아이디어를 내서 했다고요. 이렇게 건축주 대신에 내가 선택할 수
있었다는 것. 그게 이 프로젝트의 제일 큰 장점이지.

십자가를 자꾸 외부에 달아 달라고 해요. 여기 밖에 다가요. 그래서 안 된다고
거절하고는 여기다가 유리박스를 만들고 창문 구조로 십자가를 만들어서
내부에 빛이 들어오고 그렇게 만든 거라고. 근데 사실은 내 생각으로는
여기에 전등을 넣어서 밤이 되면 밖에서 빛이 보이게 하면 좋았을 거라고
생각했는데 이루지는 못했어요. 하지만 내가 구상했던 많은 것을 잘 대변하는
프로젝트라 할 수 있어요. 그리고 마지막 한 작품으로 성락교회. 그거에 대한
건 자료가 아무것도 없나?

하지은: 네. 그건 아직.

12 _
RIBA(Royal Institute of British Architects):
1834년에 설립된 영국왕립건축가협회.

13 _
장윤규(張允圭, 1964~): 건축가. 1987년 서울대학교
공과대학 건축학과 졸업. 국민대학교 건축대학 교수
및 건축가그룹 운생동 대표 및 갤러리정미소 대표.

11 _
문정묵(1967~): 홍익대학교 졸업. 상명대학교
디자인대학 실내디자인학과 교수.

김정식: 11월 달에 완공이 되요. 명물이 될 거야. 한 만평 가까이 되는 상당한 대형교회. 뚝섬에 있는데 전철역으로 지나가다 보면 보입니다. (스케치를 그리면서) 이렇게 생긴 거예요. 이게 본당인데 여기 구조가 있고 이쪽에도 구조가 있고. 여긴 완전히 터 있고. 이게 트러스로 해서 여기가 사무실이 있고, 옥상을 약간 경사지게 해가지고, 성도들이 올라가서 위에서도 지낼 수 있도록 했지요. 11월 달 말에 완성됩니다. (카메라로 스케치를 촬영함) 아까도 얘기했지만 교회를 설계하는 것이 나한테 주신 텔런트를 내가 바칠 수 있는 유일한 방법이 아니냐 해서 돈 남길 생각 하지 않고 좋은 교회를 많이 만드는 것이 나의 본분이라 생각해 열심히 했습니다. 요새는 옛날에 비해서 교회설계 잘하시는 분들도 많이 있다고. 내가 물러나도 될 것 같아. 교회는 이 정도로 해야지.

교회 설계의 방법에 관하여

최원준: 초창기 교회설계를 많이 했으니까 혹시 규모가 큰 교회를 보러 외국에 다녀오시거나 그런 일은?

김정식: 처음엔 교회가 엄숙하고 근엄해야 하고, 들어섰을 때 신비스러운 분위기면 좋겠다고 생각했는데, LA 오렌지카운티에 있는 크리스탈 처치[14], 유리로 된 교회가 있어요. 거길 가봤는데 그렇게 밝고 명랑하게 만드는 것도 하나의 방법이겠구나 생각했어요. 요새는 교회에서 예전처럼 엄숙한 찬송만이 아니고 복음성가로 하고 종교예식이 엄숙한 제사 같은 분위기가 아니라 다 같이 모여서 즐기고 축배를 드는 그런 분위기로 교회가 변하는 걸 봤어요. 물론 그전부터 빛의 도입을 많이 했지만 좀 더 잘 사용하게 된 것도 있고요.

교회의 형태면에서는 전체가 차렷한 것 같은 일자형, 일렬로 서 있는 교회, 후암교회가 그렇죠. 그런데 목사의 설교패턴이 달라지고 성도들도 달라지면서 대화 형태라는 게 나와요. 목사와 성도의 관계가 일방적인 것에서 대화형식으로. 그래서 부채꼴 형태가 생기게 되는 거예요. 목사님도

14 _
크리스탈 성당(Crystal Cathedral): 미국
캘리포니아에 있는 개신교 교회. 미국인 건축가
필립 존슨(Philip Johnson)이 설계하여 1980년에
준공되었다.

그런 형식을 요청하고 또 교회가 대형화하면서 그렇게 될 수밖에 없었다고. 목사 강단에서 30미터 이상 멀어지면 잘 보이지도 않고 잘 들리지도 않아요. 그러니 자꾸 옆으로 퍼지는 거지. 그렇게 교회의 형태가 변화해서 보편적인 모양으로 자리 잡고 있는 게 아닌가 생각해요. 하지만 일자형태의 조그만 교회가 지금도 참 좋잖아요? 내부 분위기를 만드는 게 그렇게 어려운 거지.

최원준: 작품을 볼 때 봉원예배당부터 조적이 아닌 재료를 쓰시더라고요. 오렌지카운티의 교회를 보시고 교회의 형태변화라든지 하는 게 그 즈음부터일까요?

김정식: 그것보다는 우리나라의 건축기술, 재료의 발달 이런 것과 연관이 더 있지 않을까 해요.

예전엔 벽돌로 지어지는 조적조, 그러다 콘크리트 기둥, 이런 거나 세웠지 벽을 만들고 이런 건 안 되는 걸로 간주했죠. 또 우리나라에서는 노출콘크리트가 다른 재료로 마감하는 것 보다 비싸요. 평당 7만 원 정도 달라고 한다고. 일본에서는 그렇게 비싼데도 많이 하잖아요. 그걸 보면서도 우리가 시도하려고 하면 비싸다고 하죠. 옛날엔 철골을 교회에 쓴다는 건 생각도 못했어요. 기껏해야 앵글 정도. 삼일교회도 다 파이프 좀 쓰고 앵글로 한 거지. 그런데 재료가 점점 좋아지는 거야. 벽돌에서 콘크리트, 철골조. 무학교회는 전체가 철골입니다. 그래야 이런 곡선이 나오지. 처음엔 콘크리트 생각을 했어요. 근데 우리 기술로 곡선을 만드는 건 봉원예배당처럼 꺾어지면 가능할 테지만 예쁜 선이 나오긴 힘들잖아. 그래서 철골로 했지요. 요즘은 이렇게 구상이 좋으면 구조 재료 등이 다 선택되고 적용이 가능하게 된 거야.

최원준: 꼭 교회가 아니더라도 그런 노하우를 끌고 오신 거 같은데, 교회 건축의 노하우는 어떤 것이 있는지요?

김정식: 분야별로 인재를 키우려고 노력했습니다. 특화하는 걸로. 지금은 정림 사장으로 있는 이형재[15] 그 친구가 교회건축을 많이 했어요. 또 정동교회 같이 했던 백문기[16]. 그렇게 교회에 대해 좀 알고 믿음이 있는 사람이니까 교회 설계가 되는 거 같아요. 교회의 기능이나 내용을 모르고서 설계하는 건 무리지.

우동선: 예전에 교회건축에서 기하학적 형태를 많이 사용하셨는데 당시에 작품 활동하시면서 전반적으로 갖고 계셨던 것과 특별히 교회건축에 있어서 추구하고자 하신 점이 있나요?

김정식: 내부 공간, 예배공간의 분위기를 어떻게 연출하면 좋을지에 대해
신경을 많이 썼습니다. 성스러운 분위기도 있고 그러면서 침침한 공간이 아닌
활동적이고 활발한 공간. 이화여대 부속교회를 보면 이것도 정사각입니다.
이쪽에 발코니가 있고 여기가 구조. 십자가를 크로스 시키고 트러스 사이에
예수님의 가시면류관을 만들었어요. 아래는 물론 톱라이트가 십자가로
있습니다. 빛이 십자가로 들어오고 이렇게 가시 면류관을 만들었다는
게 특징이지. 외부에서 볼 때는 가시면류관이 구조로 사용된 겁니다. 각
교회마다 특징을 생각할 때 어떤 것은 공간을 띄워서 하고 어떤 것은
내부공간을 단순하지만 깔끔하게 만들어서 표현했습니다.

우동선: 교회는 이 정도로 하고 좀 쉬었다가 다른 부분으로.

김정식: 다른 걸 무엇 할까? 학교를 해야 하나.

우동선: 잠시 쉬면서 생각해보겠습니다.

서울대학교

김정식: 제일 처음에 한 대학교가 서울대학교 행정동. 내가 불암산 공대에
74년도까지 있었으니까 관악으로 온 게 75,6년인가 싶은데. 행정동을 설계한
것이 대학교 건물의 시작인 것 같아요. 일부 필로티만 세워놓고 공간을
터놨더니 처음엔 아까운 공간을 왜 사용하지 않느냐고 비난도 좀 받았어요.
지금도 그냥 잘 쓰고 있죠. 다음이 선경경영관.

김미현: 서울대 본관이요. 74년인 것 같아요.

김정식: 미국의 어떤 건축가[17]가 그때 관악의 전체마스터 플랜을 했습니다.
그리고 하나씩 큰 사무실에 맡겼는데 우리는 행정동을 맡아서 했어요.
선경경영관은 선경에서 도네이션해서 지어 준거지. 작품집에 아마 나와 있을
거예요. 그리고 대학원 교육연구동. 이건 현상에서 당선 되어서 한 건데
친환경적인 건물로 잘되었다 해요. 서울대학교 강당은 현상에서 떨어져서
그때 공간에서 했던가 그렇고.

15 _
이형재(1956~): 1971년 중앙대학교 건축공학과 졸업.
현재 정림건축 사장

16 _
백문기(1948~): 1974년 한양대학교 건축학과 졸업.
1976년부터 1981년까지 정림건축 근무했다.

이화여자대학교

김정식: 그 다음 이화여대에 대한 걸 말씀드려야겠습니다. 이화대학은 78년인가 까지 전혀 인연이 없었어요. 한번은 갑자기 전북대학의 조선웅[18]이란 교수님이 사무실로 찾아왔어요. 독일의 EZE[19]라고 지원 자금을 주는 단체가 있는데 거기의 한국대리인 자격인거 같아요. 한국에서 하는 일을 주관하는 거지. 그 단체가 이화여대에 자금을 대고 교사를 짓게 되는데 정림에서 설계를 할 의향이 있냐는 거예요. 이화여대를 설계하라는데 싫다고 할 사람이 누가 있겠어요. 당연히 오케이하고 학교에 들어가서 철학과 교수였던 담당자 만나서 얘길 했죠. 자금은 EZE에서 공사대금을 주고 설계는 건축 잘하는 정림에서 맡아줬으면 좋겠다 하니까 학교에서도 좋다고 해서 일이 시작된 거예요. EZE라는 건 2차 대전에 독일이 나쁜 일을 많이 했기 때문에 사죄하는 의미에서 저개발국가나 이런 데 기금을 주고 나눠주는 재단이에요. 주로 의료기관이나 고아원, 유치원, 교육기관 등을 만드는 곳에 돈을 대 주고 싶어 하는데 우리가 그 일에 관여하게 된 거지요. 그게 78년도였나?

김미현: 1980년으로 정리되어 있습니다.

김정식: 그건 준공연도일 거고 실제로는 그보다 몇 년 전부터 시작했다고. 이화대학이 대지가 넉넉지 않아요. 전체가 한 20,000평 되나? 거기 학교를 지으려니 산을 깎아야 하고 또 녹지지구, 풍치지구 이런 걸로 묶여있어서 높이의 제한도 받아요. 그리고 시에서 만든 높이에 대한 규정이 있어서 몇 미터 이상은 올라가지 말라는 조례도 있다고. 그러던 중에 신촌-연대 가는 성산로, 금화터널 들어가는 언덕 쪽으로 대지를 바꿔서 종합과학관을 설계해 달라는 부탁이 있었어요. 또 매스가 몇 천 평 이상은 한 동으로 안 된다고 하고. 그래서 종합과학관은 두 동으로 갈랐습니다. 가운데 철골로 브릿지를 만들어서 경사에 맞춰 분절을 했어요. 위에는 하나로 하고 그 사이에 브릿지를 걸어서 이곳 전망이 기가 막히게 좋아요. 거기 앉아서 보면 63빌딩, 한강이 다 보이고. 브릿지 자체는 서향이지. 산언덕에 지으면서 이렇게

17 _
서울대학교 관악캠퍼스 마스터플랜은 서울대학교 공과대학 응용과학연구소에서 맡아 추진했으며, 최종적인 마스터플랜 작업은 미국의 DPUA(Dober, Paddock, Upton and Associates) 캠퍼스용역단의 자문을 얻어 진행되었다. 여기서 말하는 미국의 어떤 건축가는 DPUA, 혹은 그 멤버 중 하나를 일컫는 것으로 추정된다.

18 _
조선웅(1932~): 전북대학교 상과대학 무역학과 명예교수

19 _
EZE(The Evangelic Center for Development Aid, 독일교회중앙발전후원회): 제3세계 기독교운동 및 여성단체들을 지원하기 위해 설립된 재단. 1962년부터 활동하고 있다.

분절도 시켰지만 엣지를 셋백시켜서 대지경사와 너무 모나지 않게 하고 순응시켰다는 것. 이것이 장점이라고 생각되요.

이때부터 학교에 기존의 컨텍스트는 어떤지 얘기를 하는데 학교에서는 무조건 돌이에요. 그리고 지붕을 씌워달라고 하고. 그래도 과학관에 지붕을 씌우는 건 아닌거 같아서 안 하기로 얘기했고. 내가 관여하기 전에 시공했던 교육관이랑 음악당, 이런 건물에서 슬레이트 지붕을 했는데 비가 새는 거예요. 그래서 학교에서는 지붕을 씌워줬으면 하는데 이건 지붕을 하면 안 되는 거라. 또 한 가지 핑계는 높이제한 때문에도 그랬지만 그렇게 시공을 했는데 기술이 시원치 않아서인지 방수를 했는데도 비가 꼭 새는 거라. 처음에는 돌 대신에 타일을 쓰자고 했어요. 예전에는 돌 시공이 모르타르로 붙이는 거라 자꾸 백화현상이 생기니까. 그래도 돌로 시공하길 원하니까 시공에 많은 노력을 들였지만 그래도 조금씩 백화현상이 나요. 어쨌든 이렇게 이화대학에 들어가기 시작한 겁니다. 결과적으로 보면 삼십 년 넘게 계속 일한 셈인데 웬만한 건물은 다 나한테 의뢰를 해주어서 항상 이화대학에 감사하게 생각하고 또 나도 열심히 일했어요.

두 번째가 도서관입니다. 이화여자대학 100주년 기념으로 만든 건물이지. 경사가 심하지는 않은데 평탄한 대지는 거의 없는 사이트에요. 도서관의 특징은 사방에서 진입이 쉽게끔 레벨을 두면서 동선을 해결한 것입니다. 그리고 이때부터 돌 외장에 건식공법이 나오기 시작합니다. 그래서 그때부터는 돌 사용을 적극적으로 했고 기존에 있던 역사적인 교사와 매치가 잘 될 수 있었죠. 당시 정의숙[20] 총장이 미국에 있는 동문들에게 건물 짓는데 필요한 기부를 받아야 한다고 해서 거기서 보일 투시도를 달라고 해요. 처음 안으로 지붕을 씌워 투시도를 드렸더니 아주 좋아하시는 거예요. 왜 처음부터 이렇게 하지 않았나 그런 적도 있었고. 또 큰 로비를 가운데 두고 톱라이트를 과감하게 도입해 인공 아닌 자연채광을 한 것이 참 좋았는데 한 가지 문제가 비가 조금씩 샜다는 거예요. 이 건물에서 슬래브하고 이 사이를 조금 높여줘야 했는데 좀 낮았나 봐요. 도서관에 물기가 새니까 좋지 않지. 지금은 다 잡았지만 야단 좀 맞았었어요.

그리고 도서관을 지을 때 미국의 도서관 전문가였던 카이저[21] 교수인가를 이대에서 초청을 해서 자문을 받게 되었어요. 책을 꼽는 서가를 놓는 간격, 수량, 무게 등을. 보통 일반 오피스가 스퀘어 미터당 300~350인데 도서관은 700으로 두 배를 보더라고요. 가변성 있게 하는 게 더 좋다는 얘기도 하고. 책이 제일 무서워하는 게 습기. 또 소리가 나면 안 된다는 것. 특히 여학교라

그림15, 16
이화여자대학교 종합과학관

그림17
이화여자대학교 중앙도서관

뾰족구두신고 똑딱똑딱 걸으면 절대 안 된다고. 그러니까 바닥은 카펫으로 해라 등 몇 가지 중요한 어드바이스를 했어요. 우리가 카펫을 깔자고 여러 번 주장했는데 학교 측에서 유지 관리가 너무 힘들어서 일부에만 처리한 걸로 했고. 도서관, 과학관도 상을 한 번씩 탔습니다. 이화여대 건물로 상 탄 것 무지 많아요.

김정식: 법정대학도 경사가 아주 심한 곳이에요. 경사활용 하는 게 전문이 돼서. 또 건물이 주로 서향위주가 되요. 그러니 여기를 대부분 막고 남향으로 창을 내서 최대한 친환경적인 건물로 한 예가 되었고, 특히 중정을 예쁘게 만들었어요. 중정이 있고 여기 큰 공간, 큰 아트리움인데 거기 톱라이트를 내리고 기둥은 세우지 않고 캔틸레버로 계단을 하고. 여기 이 강당처럼 생긴 게 모의법정이에요. 당시에 이렇게 지었던 이 뒷부분은 헐고 새로 증축을 했습니다. 지금은 많이 달라졌는데 뒷부분 고친 걸 오히려 더 좋아하고 있어요. 지붕 씌우고, 톱라이트 하고 서향은 차단하고, 이렇게 기본적으로 상당히 중요하다고 생각한 요소들을 잘 집어넣은 안이었어요.

우동선: 이 창은 그쪽에서 요구했나요?

김정식: 아니에요. 그건 환기용으로 요구한 건 아니고. 이것 없이 지으면 지붕이 너무 단조로워진다고. 그리고 기존의 건물들이 아담하게 잘 됐거든요. 그런 것과의 조화를 고려해 만든 겁니다. 여기 중정이 참 좋아요. 그래서 학생들의 사랑을 많이 받았습니다.

부속유치원에는 계단이 내려오는데 미끄럼틀로 했지. 이것도 70년대 후반 쯤 한건데 상도 받았고.

김정식: 그 다음이 100주년 기념박물관인데 이건 처음에 설계할 때 애 많이 먹었어요. 만들어가는 안마다 거절을 당했습니다. 모형을 한 100개 정도는 만들었던 것 같아요. 최종적으로 이 안을 가져가서 설명할 때 이 건물모양이 배꽃을 상징하는 거라고 했더니 오케이 됐어요. 그래서 백여 개의 모형을

정의숙(1930~): 1953년 이화여자대학교 영어영문학과 졸업. 1959년 에즈베리 신학교 종교교육 석사, 1969년 미국 노스웨스턴 대학교 대학원 종교교육 문학 석사를 거쳐, 1972년 동대학원 종교교육 철학박사학위를 받았다. 1959년 이화여대 문리대 교수로 부임했으며, 이화여대 9대 총장을 역임했으며 현 명예이사장이다.

데이비드 케이서(David Kaser): 1981년 6월 대학도서관 운영지침에 관한 자문을 했다.

다 치우고 이걸로 결정됐죠. 한 가지 아쉬운 건 처음에 2,500평을 잡았다가 예산이 부족하다고 1,500평으로 줄였어요. 그래서 메스들이 다 작아지고 안이 변경되고 그랬지요. 이것도 역시 지붕이 있고 가운데 중정에 톱라이트 했고. 앞에 시원한 정자, 뒤에는 조그만 세미나실, 아래층엔 주로 사무실, 유물 보존실, 보관소 이렇게 배치했죠. 그런데 한 10년, 15년 지나니까 작다고 하는 거예요. 이걸 설계하면서 증축은 전혀 안된다고 처음부터 걱정은 했죠. 위로도 옆으로도 불가능해요. 처음부터 2,500평으로 했더라면 좋았을 텐데.

증축을 할 필요가 생긴 게 이대 졸업생 중 담인복식 연구소[22]하시던 분 있어요. 그분[23]이 컬렉션이 상당히 많아서 복식, 장신구 주머니 이런 것들을 많이 모아놨다고요. 이걸 학교에 장소를 마련해 자기 이름을 달아달라는 조건으로 기증을 하는데 장소가 마땅치 않은 거예요. 그래서 지하에 몇 백 평의 스페이스를 만들어 드렸어요. 동선 문제 등도 다 해결하고. 다른 작품들도 다 좋고 노력을 많이 해서 만든 거지만 저에겐 이 박물관이 제일 맘에 드는 거예요.

그 다음이 인문관. 이 건물 뒤쪽이 차가 터널을 향해서 올라가는 성산대로에요. 소음이 심하지. 그래서 이걸 지을 때 인문대 교수들이 위치에 대해 반대가 심했어요. 인문대가 학교의 가장 중심 되는 학과인데 왜 길거리에 나앉냐는 거지. 우리가 소음처리 할테니 걱정마시라 해도 믿질 않아요. 난 처음에 이 건물을 담에다 붙일 생각을 했지요. 근데 교수들이 우겨서 9~10미터 정도를 떼어놨어요. 그러다 보니 앞마당이 좁아졌죠. 이게 성산대로에서 보는 뷰입니다. 이쪽에는 주로 계단과 복도가 있고 창은 가능한 한 조금. 모든 교육과 관련된 프로그램은 다 남쪽으로 났어요. 교사나 방들. 나중에 다 하고 보니 다 남쪽에 있어서 향도 좋고 앞에는 넓은 광장에, 언덕에, 나무가 보이고. 이러니까 교수들이 아주 만족스러워하고 그제야 내 얘기가 틀린 말이 아니라고 인정해주더라고.

22 _
이화여자대학교 담인복식미술관: 1999년 설립,
이화여대 의류직물학과 장숙환 교수가 기증한 장신구,
의복, 수예품, 가구 등이 전시되어 있다. 장숙환교수가
어머니 장부덕의 유품을 토대로 35년간 수집한
것들로 미술관 이름은 장부덕의 호인 담인(擔人)에서
유래한다.

그림18

이화여자대학교 부속유치원

그림19, 20

이화여자대학교 박물관

그림21, 22, 23
이화여자대학교 인문관

김정식: 그 다음 약학관. 약학관은 원래 있었는데 거기에 새 건물을 더 짓는 거였어요. 얘길 들어보니 실험실도 할 겸 스팬을 크게 해서 10미터 정도 되도록 해달라는 거예요. 구조는 외관에 잘 안 나타나 있지만 형태는 비슷한 규모를 가지고 되풀이해서 이쪽과 이쪽을 연결해 주는, 그런 메커니컬한 프로그램들을 넣으면서 약학관을 완성했습니다.

우동선: 앞이 보리스[24]가 설계했던 옛날 집이었나요?

김정식: 네 보리스가 한 거예요. 근데 여기 굴뚝을 어떻게 할까 하다가 그냥 두고. 사실 이화대학에는 여기 말고도 각 건물마다 보일러실이 있어서 그걸 탈피할 생각으로 지역난방을 생각했지요. 어느 지역은 보일러실에서 난방을 또 냉방을 해야 하도록. 이런 식으로 전체에 20미터 정도 트러스를 걸어서 벽에 들어가도록 해서 나머지 전체는 쓸 수 있게. 굴뚝을 이용해서 상대적으로 간편하게 했지요.

그 다음에 행정동이 있는데 학교부지에서 좀 떨어진 길 하나 건너였습니다. 이 건물은 재단 건물로 이사장이나 이런 분들의 숙소, 회의실, 다목적 사무실 겸으로 쓰는 거예요. 이쪽으로 보면 아래층에는 큰 연회실 겸 회의실이 있어서 20~30명 들어갈 수 있는 장소이고, 2층에 이사장실, 비서실, 숙소 등이 있습니다. 현관 들어가는 입구는 높게 세워서. 이건 주로 문진호 사장이 했어요. 외관은 화강석인데 판석돌 있죠? 깨진 돌들을 얻어다 사용했어요. 질감이 아주 좋아요. 또 다른 특징으로는 내정에 소나무도 있고 뜰이 참 기분 좋은 스페이스에요.

김정식: 그 다음 교육문화회관. 이건 성산대로 쪽에 나와 있습니다. 여기서도 7개 층에 큰 아트리움을 뚫어놓고, 위에서 톱라이트가 내려오고. 엔트런스 포이어[25]는 가운데로 통하게. 원과 스퀘어도 사용했고 공간이 여기선

23_
장부덕(張富德, 1908~1967): 호는 담인, 장숙환(張淑煥, 1940~)의 어머니로 40여년 동안 수집한 유물을 이화여대에 기증했으며, 기증품은 조선시대 남녀의 장신구가 주를 이루며 이밖에 의복·수예품·목공소품·가구 등이 포함되어 있다. 장숙환은 1964년에 이화여자대학교 문리대 사학과를 졸업했으며, 동대 조형예술대학 의류학과 교수이다.

24_
윌리엄 머렐 보리스(William Merrell Vories, 1880~1964): 미국 태생의 건축가. 영어교사로서 일본에 건너온 후 일본 각지에서 많은 양식 건축을 설계했으며, 한국에도 이화여자대학교 본관 등의 작품이 있다. 1941년에 일본에 귀화했다.

그림24, 25, 26
이화여자대학교 행정동

넓다가 가운데로 점점 좁아지면서 반원형으로 상당히 부드러운 느낌으로
처리했어요. 이건 삼성에서 돈을 기증받아 지은 거예요. 이화여대는 어떻게
그렇게 도네이션을 잘 받는지, 삼성에서 받고나니 현대에서도 공학관을 옆에
지어주고, 국제교육관인가 그 높은 건물은 LG에서 35억 내서 지어주고.
교회는 또 영안모자 백성학[26])씨가 지어주고. 포스코에서 100억 줘서도 짓고.

그 다음 학생회관. 학생회관은 중심부에 위치하고 있어요. 몰로 되어있는데
가운데 통로가 죽 있고 양쪽에 건물. 위에 톱라이트에서 역시 빛이 내려오게
되어있고 몰 전체가 아래층과 윗층이 이어지게 층별로 연결해 만들었습니다.
이외에도 한 일이 많습니다. 이화대학은 계속 했으니 말이에요.

공학관은 현대에서 100억을 기부해 지었는데 아마 100억보다 더 들어갔을
거예요. 정주영씨 아산이란 호가 들어가 있는 공학관 1차를 지었고 몇 년
전에 신관을 하나 더 지었어요. 처음에 공대를 만들려고 했을 때 이대에서
무슨 공대냐고 반대가 많았어요. 그래도 이사장이 밀어 부치더라고요.
여성들도 과학을 하고 공학으로 가야 한다고 공학관을 지어놨는데 지금은 그
역할을 많이 하고 있지요. 건축가도 많이 배출되고 있고. dmp에도 한 명 있는
거 같더라고.

그 다음 정보통신교육관은 SK에서 도네이션한 거예요. 우리가 계속 건물마다
돌을 쓰고 지붕을 만들고 하다 보니 좀 싫증이 나는 거예요. 그래서 좀
탈피해보려고 조금씩 지붕을 벗기기 시작했어요. 그래서 공대 과학관
신관건물 보면 지붕이 없고 좀 현대적인 모양이 되었죠.

그리고 사범대학은 완전히 지붕 없는 건물로 성공적으로 끝났어요. 이 건물도
성산대로에 면해있기 때문에 도로에서 올라오는 소음차단에 대해 인문관 할
때처럼 신경을 많이 썼어요. 이런 식으로 성산대로가 있으면 복도를 도로로
면하게 하고 이쪽으로 내서 소음을 방지하고. 교실들은 다 서향으로. 여긴
남향이 이만큼 밖에 안 되고 다 서향이라. 여긴 가려져서 괜찮은데 서향으로
들어오는 햇빛을 가리려고 버티컬 루버를 사용하고. 또 돌을 사용하지 않고
커튼월 비슷한 걸 이용해서 건물에 변화를 일으켰지.

우동선: 이게 인문대학 바로 옆에 있는 건가요?

25 _
엔트런스 포이어(entrance foyer): 극장, 호텔, 도서관,
아파트 등 각종 건물의 로비, 휴게실, 엔트런스 등을
말한다.

26 _
백성학(1940~): 함경남도 원산 출생. 영안모자,
대우버스 글로벌, 클라크 등의 대표.
현재 영안모자 대표이사, OBS경인TV이사회 의장을
맡고 있다.

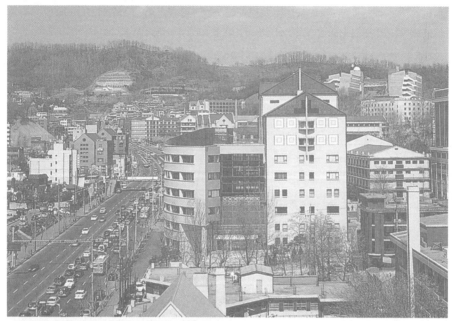

그림27
이화여자대학교 교육문화회관

그림28
이화여자대학교 학생회관

김정식: 네. 바로 옆에 있어요. 성산대로 가다가. 개념이 서울대학교 대학원 교육연구동하고 비슷한 건데 여기 동을 강조했어요. 인문관처럼 일렬로 서지 않고 분절해서 해결한 것도, 남쪽 입구 쪽에 대담한 필로티를 만든 것도 다 만족하고 좋아합니다.

김정식: 포스코관. 이 건물이 자랑거리 중 하나에요. 이곳도 지형의 레벨차가 많고 어려웠던 장소였고. 포스코에서 100억을 내서 건설은 자기네가 하고 설계는 우리가 한 거예요. 이 건물에서 수정체를 만들었어요. 이렇게 두 군데에 굉장히 상징적으로 해봤지. 사실 이 모양은 박물관에서도 이런 지붕 모양을 만들었어요. 박물관에선 동판을 씌웠었고. 이 건물도 디귿자입니다. 여기가 높고 큰 나무가 있어서 나무를 살렸고. 레벨차가 많은 이 아래를 넓은 중정으로 만들어주고. 여기 길을 만들어서 중정으로 엑세스가 가능하도록. 여기가 교수연구실, 이쪽이 교실, 여기다 탑을 하나 두고 뒤에 다도 하나. 그래서 두 개의 크리스탈이 상징적으로 나타나게끔 만들어서 평면을 해결하고 매스도 잘 처리된 예가 아닌가 해요. 여기엔 지붕이 있어요. 크리스탈과 잘 어울리도록. 아주 잘된 건물이라고 봅니다.

김정식: 그 다음에 기숙사. 이화대학의 사이트가 거기 나와 있지요

김미현: 46페이지에.

김정식: 이렇게 있지요.

우동선: 이대를 다 하셨네요(웃음)

김정식: 이 내용이 95년도까지예요. 그 이후에도 15년 동안 참 많이 했어요. 이게 도서관, 행정동 법정관은 여기. 언덕 이쪽을 택해서 기숙사를 지었는데 그동안 직선을 많이 썼으니 곡선을 써보자 해서 부드러운 곡선으로 연결시켜 봤어요. 지금와선 이것도 작다고 또 짓자고 해서 기획하고 있는 거 같아요. 다 완성되면 엄청난 기숙사촌이 될 거 같아.

김미현: 예전에 이화여대 인원은요? 정원이 지금은?

김정식: 20,000명이 넘어요. 게다가 외국에서 교수들이 많이 들어와서 묵을 숙소도 마련해 달라고 하고.

김미현: 땅이 다 있어요?

김정식: 땅 좁은데서 안간힘을 쓰는 거지. 얼마 전 들은 얘기론 기숙사 짓는 곳에 여기 알박기 집이 하나 있어요. 평당 3,000만원을 부르더래요. 평당

그림29

이화여자대학교 공학관

그림30

이화여자대학교 정보통신교육관

그림31

이화여자대학교 포스코관

3,000이면 100평이면 30억. 그래도 할 수 없이 주고 사야 되지 않을까 하는 얘기가 나와요. 땅이 없어요. 박물관 지을 때도, 2500평 다 했으면 좋았을 텐데 1500으로 하다가 문제가 생기고. 우린 학교 측에 가능하면 지을 수 있는 맥시멈으로 짓도록 권했지요. 그렇지만 학교에는 예산이 정해져 있잖아요. 교수들과 재단간의 콜리션 문제야. 교수는 자꾸 넓게 해달라고 이것저것 요구하는데 학교에서는 예산이 없으니까 줄이라고 하고. 우리는 가운데 끼어서 어느 장단에 춤을 취야할지 곤란을 겪을 때가 많았어요. 과학관 증축을 할 때도 학교에서는 3,500평으로 해달라고 하고 이사진은 3,000평으로 하라고 하고. 그걸 설계를 다 하고 났는데 이사장이 보시고는 여기까지만 땅을 사용하라고 했는데 조금 넘겼다고 하는 거예요. 한 5미터 정도 더 나갔는데 안 된다고 해서 그 부분은 잘리고 줄여서 만든 안으로 지금 하고 있다고. 그렇게 자꾸 마찰이 일어나더라고요. 기숙사 다음은 과학관 D동했고.

그 다음이 음악당. 이건 내가 설계한 게 아니에요. 예전에 아람건축에서 했는데 이건 타일로 했어요. 근데 이 타일이 자꾸 떨어져서 학교나 교수나 걱정인 거예요. 누가 다치기라도 하면 큰일이니까. 이걸 고치는데 건물 모양을 그대로 하느냐 아니면 디자인을 바꾸느냐로 고심하고 있는데 대략 합의를 해서 가져다주더라고요. 그리고 미술대학도. 또 체육관의 증축도 있었고.

이대가 파주에 캠퍼스 부지가 있어요. 거기 마스터 플랜을 하고 무얼 지을지 연구하고 있고. 또 그밖에 수안보 지나 경상도로 넘어가는 길에.

이병연: 예, 문경새재.

김정식: 문경새재에 수양관, 기념관. 김활란 이사장이 김동길 씨랑 거기 계셨고. 또 청평 호수 뒤의 기념관.

이병연: 예배당 조그맣게 하신거 말인가요? 이름은 잘 모르겠는데요.

김정식: 응. 그거. 그렇게 오랫동안 이화여대 일은 거의 다 했는데 한 가지 우리가 못한 게 ECC. 그건 도미니크 페로[27] 그 양반이 했어요. 좋은지 나쁜지는 학교 내에서 말들이 있더라고요. 내가 볼 땐 그 정도면 과감한 안을 채택했는데, 기성 캠퍼스와 어울리느냐로 문제 삼는 사람들이 있더라고. 그 전에는 운동장을 중심으로 원형으로 되어 있었는데 그게 완전히 깨진 거지요. 그 이후로도 미대 증축 등등 계속 나오고 있어요. 지금까지 꾸준히 했는데 언제까지 연속될는지 모르지.

김미현: 지금은 다 dmp에서 하는 건가요?

김정식: 내가 정림에서 나오면서 이대는 내가 한다고 하고 나왔고 학교 측에서도 정림건축이랑 했지만 결국은 내가 한 일이었지 다른 사람이 한 게 아니니까 쉽게 받아들여서. 지금은 정림과는 관계없이 dmp에서 다 하고 있습니다.

우동선: 전체 배치도를 보면 사범대학 같은 경우 두 단계에 걸쳐 진행된 것 같은데요? 여길 보면 길의.

김정식: 이건 처음에 한 거고 원래 있던 거에 수리를 좀 했어요. 여기다 새로 만든 거예요.

우동선: 많이 관여를 하셨는데 전체적으로 마스터 플랜에 관계된 틀을 다시 작성하시고 이런 것도 있으셨는지요?

김정식: 아니, 그것도 생각 해봤지. 난 보리스 그 양반이 만든 배치가, 운동장이 학교 가운데 있는 걸 별로 좋아하지 않았어요. 그래서 이 지형에 서클로 길을 내서 돌리는 게 좋을 거 같다는 생각에서 여러 번 학교에 제안을 했는데. 그러기 보다는 내가 실질적으로 설계를 하니까 거기에 맞게 하면 된다고 생각해서 학교에 강하게 얘기하진 않았습니다. 그런데 ECC가 들어오면서 그 개념이 깨지고 말았는데 아쉬워하는 사람들도 많아요. 예전 보리스씨가 설계한 도면을 성균관대의 윤일주[28] 교수가 일본에서 가져다줘서 복사본을 받았어요. 이대 설계를 하는데 필요하지 않겠냐고 말이야. 그래서 학교 박물관에 드려서 보관하고 있지. 귀중한 자료에요. 우리도 이화대학에 대한 자료는 다 가지고 있지만 학교에도 도면을 비롯해 자료를 다 보관하고 있을 거예요. 자, 이화여대에 대한 건 그 정도로 넘어가죠. 단국대학으로 가면 좋겠는데.

27 _
도미니크 페로(Dominique Perrault, 1953~): 프랑스 태생의 건축가이자 도시계획가. 1978년 에꼴 데 보자르 졸업. 이후 도시계획과 역사 등을 공부한 후 1981년에 자신의 설계사무소 설립. 대표작으로 『프랑스 국립도서관』이 있다. 현재 Dominique Perrault Architecte (DPA)의 대표.

28 _
윤일주(尹一柱, 1927~1985): 건축학자, 시인. 만주 태생. 시인 윤동주의 동생이다. 만주에서 의과대학을 다녔다. 1945년 월남하여 서울대학교 건축공학과를 1953년에 졸업했다. 군제대 후 부산대학교 교수로 취임하여 한국근대건축사 연구에 심혈을 기울이기 시작했으며, 이후 동국대학교, 성균관대학교 교수를 역임했다. 대표적 연구 업적으로 『한국양식건축80년사』가 있다.

단국대학교

김정식: 단국대학에서 도서관을 짓겠다고 해요. 퇴계기념관이라고 해서
서울에다 도서관을 짓는데, 조사해 보니 이화대학 도서관이 잘됐다는
얘길 듣고는 우리한테 온 거예요. 이 건물은 외관의 특징이 유리창과 벽이
반대로 되면서 독특하면서 현대적인 외관을 갖게 된 거 같고. 베이스는 좀
러프한 돌로 기단 같은 분위기로 처리했어요. 가운데는 상징적인 오프닝을
둬서 입구, 중앙이라는 것을 표시하고 출입 동선의 역할도 하도록 만들었지.
이화여대에서 오프닝을 하듯이 굉장히 큰 와플구조로 해서 스팬이 큽니다.
큰 공간을 만들었다는 게 자랑거리가 되고. 여기도 톱라이트가 있고.
이화여대에서 했던 여러 가지 것을 참고로 해서 아까 케이서 교수가 말했던
것처럼 빛과 소음을 피하고 습기를 피하게. 정사각형과 원통을 가운데 두어서
내가 좋아하는 형태를 반영한 거예요. 여기를 선큰 시켜서 아래층에도 빛이
많이 들어오도록. 이 건물로도 상을 많이 탔습니다.

그리고 다음이 학생회관. 이건 천안의 큰 저수지, 거기에 면한 땅입니다.
처음에는 도서관 끝낸 후에 총장님이 이걸 해달라고 하시면서 사이트를
어디로 하면 좋을지 의논해 왔어요. 여기 호수가 있고 이 선에서부터 굉장히
가파른 성사가 있고. 옛날에 연탄 땔 때여서 연탄재나 쓰레기 그런 게
언덕에 막 버려져 있는 쓰레기장이었어요. 후보지 중에 또 다른 곳은 좋은
장소였는데 총장님이 두 군데 중 고르라고 할 때 내가 쓰레기장으로 하겠다고
했어요.

그리고 디자인을 하는데 책에서 보다시피 스퀘어하고 원통이 있는 이
사이 공간이 참 좋습니다. 넓은 광장이 있어서 학생들이 내려와 즐길 수
있고 아래 내려다보면 호수가 보이고 그래요. 기가 막힌 장소가 된 거예요.
여기 특징은 이 내부공간입니다. 이걸 아트리움을 만들어서 했는데
피라미드 같은 톱라이트를 주고 여기 빛이 들어오는데 피라미드가 또 하나
있어요. 아래층까지 빛이 잘 내려가게 유도를 했습니다. 이 공간이 학생들
생활하는데도 좋고 보기에도 자랑스러운 공간이 된 거예요. 그래서 난
도서관보다는 개인적으로 학생회관이 디자인 면에서 더 마음에 듭니다.
내 개념이 더 잘 들어간 프로젝트라고 생각해요. 호수에서 본 뷰도 편하고
멋있고 괜찮아요.

다음이 천안의 도서관. 율곡도서관이라고 하는데 학교의 거의 중앙에 자리
잡은 아주 좋은 사이트입니다. 두 동이 있고 조금씩 줄어들어서 가운데가

그림32, 33
단국대학교 퇴계도서관

연결되는 H형 비슷한 평면입니다. 그 아래에 넓은 홀을 두었고 위에도
이렇게 큽니다. 역시 톱라이트를 주어서 넓은 로비공간으로 진입하는 공간을
윤택하게 만들었고. 여기 현관 앞에도 삐딱하게 나와서 동선도 참 편안하게
처리했고요. 아래, 위에서 모두 진입하고 상당히 클래식한 디자인으로 처리한
예가 되겠습니다. 자, 이제 신라대학을 하죠.

우동선: 장충식[29] 총장님도 이북 분이시죠?

김정식: 네. 그분이 실질적으로 안중근의사 기념관건립에 관여하고 계시는데
훌륭한 교육자예요.

신라대학교

김정식: 신라대학에 대한 얘기를. 신라대학은 87년도로 나와 있지만 좀 더
오래 전에 시작한 거 같은데. 이건 원래 부산여자대학교였습니다. 한 15~6년
전에 남녀공학으로 만들면서 신라대학으로 이름이 바뀌었어요. 학교에서
만나자고 해서 부산에 내려갔습니다. 원래 연산동 거기에 학교가 있었어요.
그 학교는 현재 이사장인 박해곤[30] 씨의 선친 되시는 분이 포목상으로
돈을 모아서 학원 같은 거, 숙(塾)이라고 하나 그걸 세웠다고 해요. 그게
조금씩 발전을 해서 부산여자대학교가 된 거지. 아들 대에 박해곤 씨가
이사장이 되고서 본격적으로 연산동에 몇천 평 밖에 안 되는 대지에 학교를
지으려니까 워낙 터는 작고, 지을 건물은 많고 이래서 새로운 대지를 물색하기
시작했어요. 그때 노재청 국장이란 분이 모라동에 56~7만평되는 대지를
확보하게 되었다는 겁니다.

29 _
장충식(張忠植, 1932~): 중국 톈진 출생.
1955년 서울대학교 사범대 역사학과 수료 후
1957년 단국대학교 정치외교학과 졸업, 1960년
고려대학교대학원 사학과 석사, 1971년 대만
문화학술원 문학 박사 학위 등을 취득했다.
1967년부터 1993년까지 단국대학교 총장을
지냈으며, 현재는 범은재단 이사장과 단국대학교
명예총장이라는 직함으로 활동하고 있다. 이 외에도
학계와 체육계를 비롯, 다양한 국제 문화교류사업에
관여하여 왔다.

30 _
박해곤: 박영학원을 설립한 고 박영택 선생의 아들.
1968년 제2대 이사장으로 취임. 1962~1964년까지
대숙장 역임.

그림34

단국대학교 율곡도서관

그림35

단국대학교 학생회관

근데 거기 스토리가 많아요. 부산은 나도 피난시절에 7~8년 생활해 봤지만 산이 있고 바다고, 강가이지 평지가 거의 없다고. 그래서 부산대학이 있는 동네도 산 언덕을 파고 파고 올라가서 짓고. 신라대학은 몇천 평 연산동 대지에서 도저히 안 되니까 학교를 모라동으로 옮기는 거예요. 이 땅을 사서 확보하고 부산대학의 모 교수에게 마스터플랜을 맡겼대요. 그랬더니 직선으로 이렇게 중앙로를 만들고 교사를 배치하는 플랜을 가져왔는데 토목공사비를 뽑아보라고 했더니 그 당시 돈으로 250억에서 300억이 나온다는 거야. 이사장이 깜짝 놀라서 뭔가 잘못된 거 같으니 마스터플랜을 다시 해 줄 사람을 찾았던 거지. 내가 이화여대랑 한 걸 알고 우리를 찾은 거예요. 이 양반들이 나한데 오기 전에 서베이를 많이 했어요. 그리고는 우리가 제일 낫겠다고 생각해서 우릴 부른 거예요. 마스터플랜을 해줄 수 있냐 해서 당연히 한다고 갔던 거지.

김정식: 그래서 이사장, 노국장이랑 같이 현지답사를 했어요. 여기가 다 솔밭이에요. 큰 솔밭은 아니고 작은 소나무들이 있는데 얼마나 구릉이 아름답고 좋은지. 단국대, 이화여대 다 해봤어도 마스터플랜을 처음부터 한 건 처음이었어요. 그래서 어떻게 하면 좋은 캠퍼스를 만들 수 있을까 생각을 많이 했죠. 전에 화란에 갔을 때 시브 아날리시스라고 얘기했죠?

우동선: 네. 화란에 가셨다는 얘기 하셨습니다.

김정식: 대지 중에서 물난리가 난 곳, 침수된 곳, 나무가 많은 곳 등을 전체 대지에 다 표시해서 그 중에 가용지를 찾아내는 거예요. 그걸 통해서 봤더니 친환경적으로 볼 때 향이 중요하다고 봤고, 전망이 어떻게 될 거냐가 중요한데 산지에서 보면 이 밑으로 낙동강이 죽 흘러가는 게 보인다고. 이런 면에서 여러 가지 좋은 조건을 갖추고 있는데. 향을 어떤 방법으로 남쪽으로 할지를 많이 고민했어요. 그래서 현재의 안이 나왔습니다. 하다보니까 여기가 상당히 움푹 빠졌고 이쪽 산언덕이 툭 튀어나왔어요. 여길 음이라고 생각하고 이쪽을 양으로 봐서 음양을 대조시켜가며 내가 좋아하는 원형을 대입해 만든 것이 이 마스터플랜입니다. 이쪽이 남쪽인데 이렇게 벌리고 있지만 거의 다 남향을 면하고 있는 셈인데. 그 당시만 해도 부산은 학교에서 난방을 제대로 안 해준다고. 거긴 따뜻하고 겨울이면 방학이라 해서. 냉방은 더군다나 할 형편도 아니었고 그래서 향을 대단히 중요한 요소로 여겨 설계를 한 거예요. 건물 하나하나가 지형에 따라서 너무 대지를 깎아 내거나 훼손하지 않도록 아이디어를 내서 시작한 것이 이겁니다. 이게 미술대학, 음대, 자연관, 인문관, 경상관, 사범대가 있는데 다 남쪽으로 향하면서 가능하면 원형을

그림36, 37
신라대학교 마스터플랜

살리는 방향으로, 중앙엔 뭔가 캠퍼스의 중심 역할을 하도록 했습니다. 여기 저수지가 하나 있어요. 그걸 최대한 살려야겠다고 생각했고 또 봉우리 같은 게 있으면 살짝 피해서 돌려서 배치하고 그랬더니 처음에 250억 넘어 들어간다고 했던 것이 반 이하로 뚝 떨어진 겁니다.

처음에 미술대학 할 때 시공사가 부산의 건설회사인데 곡선으로 된 평면을 가지고 애를 먹었어요. 천장도 삐딱하고 똑바르게 된 게 하나도 없단 말이에요. 제발 곡선 좀 안 썼으면 좋겠다는 얘기가 나오고. 그래도 내가 고집해서 이대로 했어요. 여기서도 가능한 한 천장을 하지 않고 노출시키고 향을 살려 최대로 밝게 하고. 이렇게 했더니 나중에는 다른 건물동 설계를 직선으로 하려고 해도 이사장님이 둥그런 곡선으로 해달라는 농담까지 할 정도였어요. 이사장이 독실한 불교신자예요. 그래서 모 나는 걸 좋아하지 않으시더라고. 원만한, 연꽃 같은 부드러운 걸 좋아해.

이 마스터플랜의 특징은 향개념과 더불어 원형으로 전체를 구성했지만 가운데 아래가 뚫려 있어요. 학생들이 보행로로 다닐 수 있게. 한 가지 문제는 자동차가 다니지 못하게 보행자 전용도로로 했는데 일부 자동차가 들어가는 거예요. 그건 이사장의 생각을 꺾지 못했어요. 도로를 만들어 놨는데 차 다니는 걸 내가 막을 방법이 있어야지. 여기 공원은 참 코지하고 조용한 장소가 되는 것 같아요. 여기서도 직선으로 된 경상대, 사범대, 연구동 등을 경사에 맞춰서 셋백시켜서 지형에 순응시켰다는 점. 그리고 엑세스 도로가 있는데 여기에서 다 접근할 수 있도록 동선을 해결했다는 등등이 장점이라 봐요. 이쪽이 낮아서 운동장처럼 쓰기도 하는데. 여기다 공관, 도서관 지어놨고 다음 이 자리에는 설계만 해놓고 아직 짓지 못했는데. 언젠간 짓겠지. 그렇게 1단계가 끝났고.

이 아래 길에서 여기까지가 굉장히 높아요. 그래서 유리 씌워서 엘리베이터 타워를 만들고 학생들이 엘리베이터로 여기까지 올라와서 브릿지로 과학관으로 갈 수 있도록 연결시켜주고 이렇게 동선을 풀어놨더니 잘 이용하고 있습니다. 여기다 공학관, 바이오센터, 동북아 비즈니스센터, 제3학관 등이 아래 쪽에.

그리고 운동장이라던 자리에 학생회관을 할 때는 아주 모던하게 곡선 없이 설계했어요. 그리고 최근에 하는 일이 박영관이라는 재단건물이에요. 그거 역시 정사각형과 원통을 대비시켜 했는데 언젠가 보여드릴 수 있을 거예요. 이렇게 신라대학도 85년 이전에 시작한 마스터플랜부터 지금까지 30년 가까이 계속 우리가 담당하고 있습니다.

그렇게 이화여대, 신라대학은 계속 하고 있고 단국대학 죽전에 있는 것도 하고 있고. 천안의 치과대학은 dmp에서 해서 냈어요. 학교작품을 많이 했습니다. 그렇게 여러 학교에서 계속 찾아주는 것에 대한 고마움 때문에 최대한 노력을 많이 했습니다. 아까 단국대 도서관 할 때 한 번 건축주와 마찰이 생긴 적이 있는데 중앙에 큰 홀이 있죠. 거기에 난 에어덕트 같은 냉난방에 대한 걸 넓은 홀에 노출시키려고 했어요. 지금 같으면 안 그랬겠지만 그 때가 80년대이니 이사장이 놀라서 감싸라는 거예요. 그래서 할 수 없이 노출 못하고 감싸버렸어. 고집을 부려서 되는 일도 있지만 안 되는 것도 있어요. 내가 양보하고 말았지.

그 밖에 서울여자대학교 일도 많이 했고 대학교 가지 수로 보면 굉장히 많죠. 카톨릭대학교, 성신여대, 순천향대학교, 신학대학, 군산대학교 도서관, 경주대학교 마스터플랜, 한동대학교 공학관, 금강대학교 마스터플랜, 등등. 그리고 카이스트 마스터플랜하고 교사동도 있고. 이건 건물 각각의 장점은 잘 모르겠어요. 너무 평범한 교사가 되고 만게 아닌지.

평양과학기술대학

김정식: 그 다음 학교 건물을 보면 평양과기대. 연변과학기술대학의 김진경[31] 총장이 평양에도 과기대를 만들겠다고 우리한테 오셨어요. 개인적으로 십 몇 억의 설계비로 계약을 했는데 결과적으로는 돈은 하나도 못 받고 다 기부하게 됐지. 또 기부할 수밖에 없었던 건 우리 고향에 저렇게 큰 프로젝트를 하는데 건축가로서 건물을 세울 수 있는 것만으로도 보람 있는 일이다 해서 일체 돈을 받지 않고 무료로 봉사를 했습니다.

평양과기대가 전체 약 30만평이에요. 처음에 사이트를 고를 때 평양의 교육부 같은 곳인 교육성이 있는데 그 분들이 설정한 대지후보가 세 군데였어요. 나랑 총장이랑 같이 가서 봤는데 김진경 총장이 그쪽에서 보여준 후보지를 다 거절하는 거예요. 세 곳 모두가 농지가 대부분이고 평양시내에서 멀어요. 교외나 마찬가지니까 총장은 그게 못마땅한 거예요. 그래서 장소를 택했는데 거기에 수경사, 우리로 보면 수도경비사령부 같은 것이 있어서 산언덕에 고사포도 있고 군이 차지한 자리에요. 나중에 알아봤더니 평양에 오는 비행기를 방어하기 위해 고사포를 준비해 놓고 있는 거예요. 근데 김총장이 여기에 학교를 지어야겠다고 여기 아니면 일 못하겠다고 하는 거야. 그쪽에선 군부대인데 말도 안 되는 거라고 하는데 김총장이 고집을 부리니까

물어보겠다고 하곤 갔어요. 그 다음 날인가 우리가 돌아가야 할 날이
돌아왔는데 그 군부대를 다 이동시키고 그 땅을 주겠다고 하는 거예요.

대지가 1km, 1km. 1km²에요. 그러니까 평으로 30만평. 그 자리가 개성으로
가는 고속도로가 옆에 붙어있고 도로가 연장되면 원산까지 간다고.
고속도로가 시작되는 지점, 길목에 있는 거예요. 엑세스해서 200미터만 가면
돼. 그 일대가 낙랑고분이 있었던 자리 같은데 자세히는 모르지만. 거길
김정일 위원장에게 가서 수락을 받아온 거야.

이 학교를 세우게 된 게 이북에서 담당자가 연변과기대에 와서 조선 사람인
당신들이 왜 중국에다는 좋은 학교를 지어주면서 같은 민족인 고국에는
안하냐고 얘길 했대요. 그래서 김진경 총장이 조건만 맞으면 이북에도 할
수 있다고 해서 가서 김정일을 만났어요. 김총장이 만약 과기대를 지어주면
웬만한 권한은 다 위임해 주겠냐고 했더니 총장에게 다 일임하겠다고 하면서
김정일 이름이 찍힌 임명장을 주었어요. 그 대신에 요구하는 것이 IT교육을
주로 시켜달라고 그렇게 한 거예요. 그러니까 군부대도 쫓아내고 이걸
유치한다고 자릴 주고.

그걸 설계하기 전에 이북에 건설대학 교수 한 사람과 , 독일에서 공부하고
왔다는 나이 많은 건축학 교수 두 사람과 얘기를 나눴어요. 건축 재료로는
뭐가 있는지 가능한 재료를 알아야 공사를 할 거 같아서 물어봤어요. 벽돌,
철골류, 유리는 그러고 물었더니 시멘트는 가능하대요. 다 있는데 기름을
사서 불을 때야만 크랭크³²⁾가 돌아가고 그래야 시멘트가 나온다는 거예요.
달러부터 달라는 거지. 철근도 철은 있는데 녹여서 만들려면 기름이
필요하다고, 유리는 말하나 마나. 뭐든지 돈 있으면 다 된다는 거예요.
그래서 건설자재는 거의 없다는 걸 알았지.

또 한번은 김총장과 대동강변에 짓고 있는 치과병원에 갔어요. 거기도 김진경
총장이 지어주는 거야. 8년 째 되었다는데 겨우 골조가 완성되고 벽을 시멘트
벽돌 벽으로 막고 있더라고요. 가 있는데 모래자갈 나르는 차가 한 대 왔어요.
그걸 인부 네 명이 올라가서 삽을 이렇게 줄 매어 둘이서 퍼나르고 둘이서는

31_
김진경(金鎭慶, 1935~): 경상남도 의령 출생. 1958년
숭실대학교 졸업. 1964년 클립턴대학 대학원
종교철학 박사학위 취득. 고려대학교 신학대학 교수,
연변과학기술대학 총장, 평양과학기술대학 총장 등을
역임함.

32_
크랭크(crank): 왕복 운동을 회전 운동으로 바꾸거나
그 반대의 일을 하는 기계 장치. 내연기관 등의 왕복
피스톤 기계의 기본 메커니즘이다.

그걸 올리고 이러면서 내리는 거야. 한 트럭을 다 내리려면 아마 인부가 하루 종일 할지도 몰라. 그러니 싣는 것은 어땠겠어요? 몇 배의 힘을 들여 싣지 않았겠나 하는 추측이 되고.

그리고 모래가 모래만이 아니더라고. 자갈, 돌 이런 잡것이 다 섞여 있는 거예요. 그러니까 체를 놓고 쳐서 모래, 조그만 돌, 큰 돌을 거기서 가리는 거라. 그러니 능률이란 게 나오겠어요? 저 벽돌로 벽을 쌓고 모르타르를 바른다고 하는데 이게 손으로 바르는 건지 발로 바르는 건지 엉망이야. 그 비디오랑 슬라이드가 있다고. 한번 필요하면 보여드릴게요. 그렇게 건축자재가 형편없다고.

물은 어떻게 되는지 물었어요. 물도 가능하대. 펌프 놓고 파이프 놓고 가져오면 된대요. 매사가 그래요. 그래서 우리는 남쪽에서 자재를 가져올 텐데 진남포에서 내리면 하역해서 여기까지 운반은 어떻게 하냐고 물었지요. 그랬더니 그것도 가능한데 트레이너나 트럭이 없으니 차도 주고 기름도 주고 해야 한대요. 그리고 남포에 컨테이너를 올리고 내리는 기중기도 없었던 정도야. 참 어려운 상황에서 시작한 거예요.

아까 말했던 두 교수가 있죠? 그 분들이 설계에 참여했으면 하더라고. 그래서 두 분이 허락을 받고 서울로 오셔서 같이 의논하자고 내가 제안을 했지. 근데 좋아하면서도 망설이더라고요. 어림도 없지, 어떻게 와? 그래서 못나오고 나중에 건물 하나를 자기네가 설계할 수 있게 달라고 하더라고요. 거기 김정일의 비망록이니 김일성 어록 이런 걸 전시해 놓는 김정일선전기념관 같은 게 꼭 들어가야 한다고요. 우리는 거기 들어갈 내용을 잘 모르잖아요. 그래서 그걸 그분들이 했으면 좋겠다고 했는데, 처음엔 하겠다고 하더니 나중엔 포기하고 우리한테 넘기더라고요. 그래서 결과적으로는 우리가 다 하게 됐어요.

1차로 평양에 갈 때 마스터 플랜을 하나 만들어 갔어요. 그냥 30만평 면적에 지형도 모르고 아무것도 모른 상태에서 마스터 플랜이라고 만들어 대충 건물배치해서 가져갔다고. 이만큼 두텁게 하고 책으로 만들어 가져갔더니 김정일에게 그걸 보여준 거예요. 그랬더니 남쪽에선 이렇게 하는데 너희는 뭐하고 있는 거냐고 하는 거지. 우리가 며칠 동안 가상적으로 한 건데도.

평양과학기술대 건설과 그 이후

김정식: 그 이후에 어떻게 과정이 진행되었냐면 소망교회 등 여러 기독교 단체에서 많이 도네이션을 했지만 그거 가지고 30만 평 넘어가는 대지를 감당하려니까 아무리 이북에서 값싼 걸로 한다고 하지만 맘대로 안 되는 거예요. 그렇게 애를 먹다가 결과적으로 중국의 건설회사에 일을 줬어요. 이제 중국에서 하니까 자재운반도 용이하고 인건비도 중국 사람이 굉장히 저렴해서 시공수준이나 이런 면에서는 우리 안목에 영 마땅치 않지만 그래도 건물은 다 지어놨어요.

그런데 아직도 개원을 못했지. 거기에 IT기기로 컴퓨터 등이 들어가야 하는데 컴퓨터가 전략문제에 속해 있다고. 그래서 성능 낮은 컴퓨터나 초기에 나온 건 가지고 들어갈 수 있는데 최신 컴퓨터는 들어가지 못하게 되어 있다고. 우리나라 정부도 그렇지만 미국정부도 전략문제에 해당한다고 못하게 해요. 그게 못 들어가니까 IT를 할 수가 없잖아. 그게 이제 큰 문제에요.

그 다음에 총장에게 권한 주고 다 맡긴다고 하더니 학생선발을 자기네 맘대로 하는 거야. 걔네들은 뒤집는 게 식은 죽 먹기라고. 그래서 금년 4월에 오픈한다더니 아직도 못하고. 이제 천안함 사태까지 나서 이북을 도와주지 말라고 하니 잘 이뤄질 수가 없습니다.

근데 아까 물이나 자재 얘기 했지만 전기는 어땠냐면. 컴퓨터니 이런 일을 하려면 전기가 절대적으로 필요한 거잖아요? 거기서 2km로 앞에 발전소가 하나 있어요. 거기 전기를 끌어다가 대야 한다고 했더니 걱정을 하면서 그걸 하려면 발전기를 놓고 해야 하는데 발전기 연료가 문제에요. 석탄인지 기름인지를 때서 하는데 석탄을 때서 했던 거 같아. 그런데 거기서 나오는 매연 때문에 공해는 물론이고 컴퓨터를 하는데 지장이 있대요. 컴퓨터 하는 사람들이 굉장히 반대를 많이 했다고요.

그리고 또 한 가지 시작하기 전에 근처의 산꼭대기에 올랐는데 묘비가 하나 있어요. 그게 토마스 선교사[33]의 묘비야. 토마스 선교사는 처음 배를 타고 평양에 들어왔는데 그 일행을 격침시킨 게 김일성의 아버지라는 얘기가

33 _
로버트 토마스(Robert Jermain Thomas, 1840~1866): 영국 웨일즈에서 회중교회 목사의 아들로 태어남. 1863년까지 런던대학 뉴 칼리지에서 공부한 후 런던 선교회 파송 선교사로 아내와 함께 중국 상해로 향한다. 1865년에 잠시 청나라 해상세관 통역으로 근무하다가 다량의 한문성경을 가지고 황해도에 도착하여 한국 선교활동을 했으며, 1866년에 한국에 다시 돌아왔다가 참수형으로 순교한다.

그림38
평양과학기술대학교 마스터플랜

있더라고. 거기에 교회를 하나 지어야 하지 않냐 얘기가 있었는데 아직 지었다는 말도 없고. 그 얘기가 교회에서도 나오고 있어요.

또 공사를 하는데 자재를 가져가면 인부들이 대부분 북한 동포들인데 건물의 질이나 이런 걸 감독하는 게 감독이 아니고 자재 집어가는 거 감시하는 게 감독 업무야. 뭐든지 없어져. 못도 망치도 다 귀하니까 다 없어져. 중국 사람이니까 몇 번 소리 지르고 공사하지 않았나 해요.

85년도에 고향방문단으로 고려호텔에 묵을 때 가만히 자재들을 살펴보니까 웬만한 게 다 외제예요. 유리는 독일. 창문이랑은 쉬코[34]. 이북의 생산체계를 여러분 잘 모르시겠지만 국가에서 모든 공장을 다 관리한다고. 흔히 나사못 하나를 생각해 봐요. 나사못의 종류가 얼마나 많아요? 아마 수 백 가지는 될 거야. 그 많은 종류의 나사를 다 국가가 어떻게 만들어 내냐는 거예요. 많이 필요한 몇 가지를 만들어내곤 나머지는 없는 거지. 그러다 보니 수요와 공급에서 엄청난 갭이 생기잖아요. 그런 생산체계로 어떻게 유지가 되는지 걱정이 돼요. 우리나라는 을지로 3가 같은 시장에 가면 공구가 많잖아요. 수요가 있으면 다 만들어 낸다고. 근데 이건 사는 사람도 없고 배급으로 줄 수도 없고 하니 저렇게 형편없이 공업이 낙후되고 모든 것에서 떨어지는 거죠. 그게 건축에 지대한 영향을 미치고 있는 거예요. 너무 길게 얘긴 했네요. 질문은?

하지은: 평양과기대는 몇 년도에 설계를 하셨나요?

김정식: 내가 처음 사이트 보러간 건 2002년도, 실제로 설계가 끝난 건 그 다음해인 2003년이나 2004년 정도일 거예요. 동수가 많으니까 설계도가 얼마나 많은지 몰라요.

이병연: 학교도 한번 하시면 정말 오랫동안 하시는데, 설계를 열심히 하시고 그 외의 다른 요인들도 있을지? 물론 건축 작품이 좋아야 하는 건데 그 외에 다른 요인이 있을까요? 한 학교와 오랫동안 관계를 잘 맺으시는?

김정식: 글쎄. 그만큼 신뢰를 쌓아야 하는 거지. 절대적이지. 그냥 되는 건 없어요.

34 _
쉬코(SCHÜCO): 독일의 창호제작 전문 업체.
알루미늄 커튼월 시스템을 개발·판매중이며, 한국의
이건창호는 1988년부터 기술제휴를 맺고 연구개발을
진행하고 있다.

이병연: 그렇게 되기 위해 다른 프로젝트와 달리 학교 측에 신경 써 주시는 게
있는지요?

김정식: 신경은 많이 썼어요. 정성을 많이 들여서 하나하나. 이화여대 같은
경우엔 오히려 칭찬을 받았지요. 거기서 받은 상패가 얼마나 많은지 몰라요.
다른 상들도 많이 받았지만 이대에서 매 프로젝트마다 상을 줘요. 그만큼
학교에서도 만족했다고 봅니다.

이병연: 제 기억에는 이대 같은 경우에 정림건축에서 유지 관리하는
체크리스트까지 만들어 주고 했다고 들었던 기억이 나요.

김정식: 역시 정성이 들어가야 하는 거예요. 정성이 안 들어가고 적당히 하면
건축주가 다 알아요. 이건 적당히 했구나 하고. 오늘은 여기까지. 길게 해서
미안합니다.

우동선: 이상으로 마치겠습니다.

05

주요작품에 관하여 II:
업무시설과 대형프로젝트

일시	2010년 8월 16일 (월)
장소	서울시 강남구 삼성동 dmp 2층 목천문화재단 이사장실
진행	구술: 김정식
	채록: 우동선 최원준 이병연 김미현
	촬영: 하지은
	기록: 김하나

연구소

김정식: 오늘은 연구소, 병원, 은행과 업무시설에 대해 말씀드려볼까 해요. 이것 말고도 정림작품은 얼마든지 많아요. 물론 이 작품들을 모두 내가 했다는 게 아니고 내가 관여하는 동안에 만들어진 정림 시기의 작품이란 소리고. 그렇지만 지금 하는 구술은 내 아카이브에 해당하는 거지 정림 건 아닌 거죠. 어떻게 됩니까?

우동선: 그렇죠.

김정식: 그렇기 때문에 그걸 김정식의 아카이브에 넣어서 할 필요가 있느냐 생각해요. 내가 관여한 것을 주로 말씀드립니다만 정림에서 진행한 많은 작품을 소개할 필요도 있으니까. 대표적인 것이 한국전자통신 사옥본부. 고속도로 진입하다가 있는.

김미현: 양재.

김정식: 양재동 교육문화회관 그 앞에다 지었습니다. 제가 선호하는 형태들이 잘 표현된 건물로 봐요. 원이 이렇게 보이고. 여긴 타워가 3개 나와 있어요. 멀리서 옆면을 보면 배가 떠내려가는 인상을 주고 있는데 원호가 너무 크다보니 하늘에서 내려다보지 않으면 원호가 잘 보이지 않아요. 하여튼 가운데 축을 만들어 거기에서 각 윙으로 나가게 되어있는데, 윙마다 연구 분야가 달라요. 그렇게 들어가게 하고 부서도 각각 달리 들어가게끔 했어요.

김정식: 대덕에 있는 데이콤연구소에요. 이것도 원호에다 직각으로 사각형을 해서 원호와 직각이 잘 조화되도록 하고. 가운데 왼쪽에서부터 축을 세워서 진입할 수 있도록 했습니다. 이 설계는 이렇게 했지만 실제적으로 가운데 윙은 짓질 않았어요. 많아서 그랬는지 예산이 없어서 그랬는지 건물만 일단 짓고 이 뒤에 기숙사 같은 것을 만들어 놓았습니다. 근데 원호에다가 2층 올라가는 계단을 넣어서 내부공간이 정사각형의 어떤 규칙적인 공간이 아니고 변화하는 부드러운 공간이 되도록 만들어서 보기 좋았던 건물입니다.

그 다음이 삼양사 연구소. 이것도 대덕에 있는 거 같은데. 연구소로서는 상당히 모던하게 했고 데이콤보다 먼저 지어진 거예요. 여기서도 원호가 몇 군데 있고 딱딱한 디자인과 벽의 구조가 합해서 조화를 잘 이룹니다. 그밖에 유공연구소도 하고.

그림1,2

데이콤 정보통신연구센터

그림3,4,5
삼양사 대덕 연구소

병원

김정식: 그 다음 병원으로 들어가면 대학교에 포함된 병원도 있지만 제일
처음에 한 것은 대동병원이라고.

김미현: 1983년에.

김정식: 부산에 있는 대동병원. 맨 처음이라고 하긴 그렇고 하여튼 이 건물을
시작으로 병원을 많이 하게 되었어요. EZE라고 있죠. 이대종합관 만들 때
처음 시작하게 했던. 독일의 원조기관. 거기서 병원 짓는 것을 많이 도왔어요.
그렇게 시작한 것이 영동세브란스병원(현 강남세브란스)을 증축할 때 독일의
자금으로 했다고. 그때 독일의 레이너 귀텔(Rainer Güttel)이라는 사람이 와서
병원건축에 대한 여러 가지 어드바이스를 해줬는데 우리가 몰랐던 걸 많이
알려줬어요.

클린존과 더티존이란 거. 수술실이나 이런 곳은 굉장히 위생적이어야 하기
때문에 세균이 옮겨지지 않도록 클린존을 만들어서 해야 하는 곳이고.
더티존은 더티하지는 않지만 나머지 구역은 클린존과 다른 개념으로 하는 것.

그 때 독일 병원을 방문한 적이 있는데 환자의 동선, 의사의 동선, 직원의
동선을 바닥에 칼라라인으로 표시해 놨어요. 그 선이 끝나면 거긴 들어가지
못하도록 구획을 정해놨더라고. 그런 게 좋다고 생각해서 우리나라에
도입하려고 했는데 이런 걸 병원에서 기피하는 것 같아서 실행하지는
못했어요. 그때 병원건축에 대해 많이 배우게 되었었죠. 귀텔이라는 친구와는
지금도 연말이면 카드도 보내고 연락해요. 유능하고 좋은 친구였어요.

또 하나는 김균 씨와 앨러비 베켓이 주로 병원을 많이 한 회사에요. 존스
홉킨스라는 병원도 있고 많은 유명한 병원들 설계를 했다고. 그래서 우리랑
할 때 많은 도움을 받았고 특히 존 건트라는 사장은 신촌세브란스 새 병동
할 때 직접 브리핑도 하고 했어요. 그래서 정림이 한동안 병원설계에 있어서
독보적인 존재였는데 그 이후 다른 사무실들이 개소되어서는 많이 떨어지고
했습니다. 병원 쪽은 그것 말고도 조그만 안과병원, 송내동병원 등도 했고.
고대 구로병원 안산병원 여주병원. 연세대는 재활원과 영동세브란스 신관.
이대 목동병원도 했고. 동아대부속병원은 당선이 안됐고. 부산대학교가
최근에 양산으로 옮기면서 세운 양산병원은 설계했습니다. 병원설계에서는
많은 역할을 하지 않았나 생각합니다.

그림6
고려대학교 구로병원

그림7
고려대학교 안산병원

그림8
고려대학교 여주병원

그림9
연세대학교 신촌세브란스병원

그림10
영동세브란스병원

은행

김정식: 은행 및 업무시설에 대한 것들 중에 외환은행 본점은 전에 얘기했고. 그 밖의 은행건물이.

김미현: 여기 있습니다. 장기신용은행이 첫 페이지에.

김정식: 여의도 광장 맞은 편 큰 길가에 장기신용은행본점. 그리고 수출입은행 본점도 80년대 초반에 했고.

김미현: 82년도.

김정식: 옥상에 정원도 만들고 내부공간도 잘되어 있습니다. 니은자가 마주보고 있는 형태인데요. 정면에 파사드도 좋고 여러 가지 잘된 건물로 생각합니다. 한 가지 애로사항이었다면 은행장이 정면 창에 발코니를 하려고 하다가 표주박 같이 생긴 기둥(balustrade)을 난간으로 자꾸 만들어 달라는 거예요.

우동선: 왜요?

김정식: 그러게. 모양이 맞지 않는다고 한동안 옥신각신 했어요. 우리도 고집이 세서 해달라고 다 해주질 않았어요. 그렇게 어려움을 겪기도 했습니다.

또 산업은행이 있지요. 우리가 여러 차례 현상에 됐다가도 실현을 못한. 먼저 설명했습니다. 86년도 인가 87년인가 했던 경기은행 본점이 있고. 대구은행본점도 하고 한국은행 인천지점도. 다음에 1991년에 한미은행 본점. 은행은 외관도 중요하지만 내부로의 진입형태, 내부공간도 신경을 많이 썼어요. 또 캐피탈타워나 증권감독원도 은행관련 건물이고. 증권감독원은 시퀀스도 괜찮은 건물이었고.

관공서

김정식: 업무빌딩, 관공서로 처음 한 것이 아마 창원시청일 거예요. 그 다음이 창원새마을회관. 지붕 날아간 거 말이에요.

김정식: 그리고 1988년 서울 영국대사관이 있고, 그 다음 청와대 본관, 춘추관(1990), 연무관 등을 했습니다. 청와대는 여러 가지 논란이 많았어요. 본관을 2층으로 하려다 보니까 지붕을 어떤 형태로 하는 것이 적합하냐 하는 문제가 있었어요. 서양식이냐 한국스타일로 전통적인 양식을 취할 것이냐

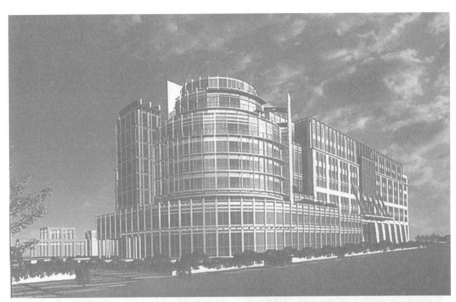

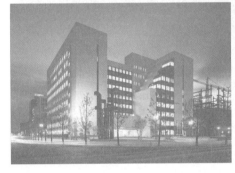

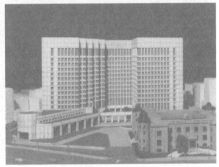

그림11
한국산업은행

그림12
수출입은행

그림13
한국은행 현상안

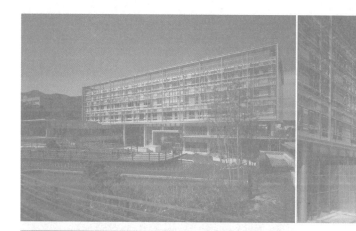

그림14, 15

수자원공사

그림16

무역센터

하는 논란이 많았지. 서양식 보다는 우리나라 전통적인 것을 해야 하지
않겠냐 해서 전통으로 돌아섰고. 2층 집인데 지붕을 맞배지붕이라고 합니까?
단청이 된 것을 뭐라고 하나?

우동선: 팔작지붕입니다.

김정식: 팔작. 남대문처럼 2중으로 된 것을 뭐라고 합니까?

최원준: 2층조로 된 집을?

김정식: 층은 2층인데 내부가, 지붕을 이것처럼. 팔작지붕으로 할 거냐
아니면 남대문처럼 겹쳐서 할 거냐의 문제. 창을 내거나 하려면 2층으로
하는 게 좋아 보였고. 그런 문제로 논란이 많았어요. 결국은 이중으로 하는
게 너무 가벼워 보이지 않을까 하는 얘기가 있어서 둔탁하게 보이더라도
팔작지붕으로 그냥 하자 한 거지요. 사실은 내가 볼 때 청와대는 디자인
면에서 별로 마음에 드는 건물은 아니라고 봐요. 오히려 신문고를 여기 놓고
억울한 사람이 와서 호소할 수 있다는 뜻에서 신문고. 이건 잘했다고 생각해.
이 둘은 잘 매치가 된 거 같아요. 그리고 청와대 숙소는.

최원준: 영빈관?

김정식: 영빈관 말고, 대통령과 영부인의 숙소가 있잖아요. 그건 우리가 하지
못하고 다른데서 했어요. 청와대 할 때는 관계되는 사람이 많아서. 색깔에
대해서도. 인테리어하는 홍익대의 모 교수가 관여하고. 여러 논쟁이 많았는데
거긴 관공서고, 더군다나 대통령의 집무실이니까. 또 그 전에 1.21사태가 나서
경호에 대한 것, 안전에 대한 걸 굉장히 강조를 했어요. 또 화재에 대한 것도.
불연이에요. 서까래 등등에 나무를 쓰지 못했어요. 화재의 위험에 대비하고.
건물 시작은 노태우 대통령 때 했는데 끝에는 김영삼 대통령이 들어가서
살았지.

최원준: 청와대에 대해서 좀 여쭤볼게요. 아까 서구식으로 하냐 한국식으로
하냐 하는 논란이 있었고, 지붕형태에 대한 논의가 있었는데, 그런 논의들이
어떤 분들에 의해 이루어졌는지?

김정식: 청와대 비서실장인가 그런 분들이 참여하고. 거기에도 위원같이 것이
구성되어 있었어요. 인테리어 하시는 분들 몇 사람 있어서 논의하고 결론이
난겁니다.

김미현: 정림에서 청와대를 전담하셨던 분은 누구인가요?

김정식: 최태용 씨라고 있어요.

우동선: 이건 도면이 없지요? 거두어 갔지요?

김정식: 네. 하나도 없어요. 우리가 가지고 있으면 안 되지, 잘못하면.

이병연: 설계 중에도 특별히 보안하는 관리구역에서 하셨나요?

김정식: 그런 건 아니고. 자유롭게 했고 납품하면서 거두어 갔어요. 나중에는 사진도 못 찍게 해서 제대로 찍은 사진이 없어요. 그건 왈가왈부할 문제는 아닌 거 같아요. 청와대는 일종의 왕궁이죠. 그런 걸 했다는 자부심이랄까 그런 건 항상 있습니다. 잘되었는지 못되었는지는 모르겠고.

업무시설

김정식: 그 밖에 남대문로의 상공회의소. 처음 안은 간결했는데 최근에 와서 너무 작다고 증축을 한다고 또 현상을 했어요. 우리가 했고 현재는 보기 좋아졌습니다. 그리고 일신제강, 또 종로 5가에 있는 삼양사빌딩. 이 건물은 처음에 할 때 삼양사라고 삼각형으로 안을 내봤어요. 그랬더니 아무래도 보수적인 분들이라 삼각형은 보긴 좋은데 쓰기엔 불편하다고 사각으로 하게 된 거지. 삼각형 안에 대해 아직도 아쉬운 점이 있습니다.

김정식: 최근에 한 건물이 많지요. 시청앞 프라자호텔 옆에 신동아화재해상 사옥이 있고 92년도에 한 가스공사 건물. 정림빌딩은 주로 문진호 사장이 했습니다. 광화문의 현대해상화재보험사옥은 리노베이션해서 상도 탔고.

최원준: 제 와이프가 정림에 있었을 때 설계했었습니다.

김정식: 그래요? 이건 박승홍 사장이 주로 했어요. 그리고 이건 SK타워 외환은행 본점 앞에 있지. 이건 우리 단독으로 한 게 아니고 홍콩의 로코 임[1]이.

최원준: 로코 임.

김정식: 주로 거기서 하고 정림은 실시설계를 했지. 건물 보는 사람들 마다 왜 저렇게 했나 하는 사람이 많아. 이광노 선생이 건물이 왜 그래 하시고. 특히 스킨의 커튼월을 평면으로 하지 않고 지그재그로 하는 바람에 시공하면서 애 많이 먹었어요. 잘못하면 비새지. 외관은 어떤지 모르겠지만 시공하고 나서 내부를 가보니까 어지러운 거 같아요. 기둥이 삐뚤삐뚤하니까 공간도

삐딱하고. 좋은 공간만은 아니라고 생각했어요.

그밖에 강남 사거리 조금 지나 동국제강 사옥, 삼보컴퓨터, 한국기술금융사옥 이런 거 있었고 최근에 한 거 중에 엔씨소프트도 있었고. 내가 특별히 관여하지 않았던 것도 많고. 친환경건축으로 내용이 좋았던 수자원공사 수도통합운영센터도 있었어요. 회사에서 한 걸 주로 소개하다보니.

업무빌딩 중에서 세계무역센터 얘길 해보지. 이건 여러 사람이 현상을 했어요. 국제현상이어서 일단 기획안을 다 냈는데 닛켄 세케이가 선정되었고 우리랑 원도시는 다 떨어졌죠. 나중에 닛켄 세케이 혼자서 할 수가 없으니까 우리하고 원도시를 엮어서 같이 하게 되었습니다. 안은 결정이 되었고 그걸 실현시키려고 한 6년 동안 같이 공동작업을 했습니다. 거기서도 정치적 파워가 많이 작용해서 왈가왈부 말이 많았는데 자꾸 구조를 실제 경험도 없는 분에게 주라고 압력을 받는 바람에 우리 소신을 지키느라 어려움이 많았습니다. 내가 타워를, 원도시에서는 전시장을 맡아 분업을 해서 88년 올림픽에 맞춰서 완성이 된 걸로 기억해요.

그 때 경기를 하면서 우리가 기분 나빴던 게 공정치 못한 경기라고 해야 할까. 우리나라에서는 20층, 30층으로 고도제한을 자꾸 고집하면서 해외건축가에게는 마음대로 하라고 풀어주어서 된 55층이에요. 그것을 우리가 알 수가 없잖아요. 우리나라 법규에 맞춰서 할 줄 알았지 55층도 되는 줄 몰랐다고. 우리 안은 투 타워로 이렇게 된 것이었는데 떨어지고 말았어요.

우동선: 규칙위반 아닌가요?

김정식: 글쎄 말이에요. 말이 안 되지. 높이의 제한을 마음대로 풀어서 쓸 수 있으면 제한이 아니잖아. 그때도 군사정권이나 마찬가지였으니 스톱도 못하고. 사실 닛켄 세케이의 안은 괜찮았다고. 우리나라가 발전하는 모습을 경제 그래프로 나타냈다고 하니까 다들 좋아서 넘어가고 말았죠.

그 무역센터 전체 블록이 6만 몇 평이에요. 지금 현대백화점 있는 곳 다 합해서 허허벌판이었다고. 거기다가 이런 걸 지으면서 언제쯤 여기가 다 채워지려나 했는데 지금은 땅이 없잖아요?

1_
Rocco Sen-Kee Yim(1952~): 홍콩 출신 건축가.
1976년 홍콩대학 건축학부 졸업. 졸업 후 스펜스
로빈슨 사무소 근무 후 1979년에 Rocco Design
Associates 창립.

이병연: 코엑스몰은 아시아에서 가장 사람이 많이 집결하는 곳이라고 합니다.

김정식: 사람이 많이 모인다는 말이지?

수주와 건축주의 요구

최원준: 은행을 하시면 건축주가 총수가 될 것 같은데요. 수출입은행 같은 경우는 어떤 특별한 형태적 요구를 한 적이 있나요? 아니면 건축가에게 전적으로 맡겼나요?

김정식: 설계를 잘 해서 그랬는지 몰라도 총수들이 특별히 요구를 하거나 그런 적이 별로 없어요. 한 가지 무교동에 있던 한미은행 그건 내가 주로 했는데. 한미은행이 사실 장기신용은행에서 지은 건물이었다고. 이걸 설계하는데 난 처음에 앞뒤로 부드러운 곡선으로 만들었어요. 양쪽엔 스트레이트로 하고. 근데 그 곡선을 가지고 트집을 잡는 거예요. 그래서 회사와 충돌한 적은 있지. 나도 고집이 세서 양보하지 않았어요.

근데 대체적으로 안을 가져갈 때 꼭 하나만 가져가지 않았어요. 두어 가지를 가지고 가서 건축주에게 의견을 물어봐요. 이런 각도에서는 이렇고, 이건 이런 생각으로 했는데 어떤 것을 선호하십니까 이렇게 의견을 묻는 거예요. 그 사람들은 아무래도 건축가가 아니기 때문에 지적하기 힘들고 척 봐서 좋으면 넘어가고 그런 정도지 크게 관여하지는 않더라고. 그래서 프레젠테이션이 프로젝트를 좌우하는 중요한 요소가 되더라고요. 말 잘하는 사람이 일을 잘 따오지. 내가 가서 얘기하면 잘 안 돼. 말을 잘 못해서.

최원준: 대안을 가져가실 때 마음에 드는 걸 가져가고 그것을 돋보이게 하는 다른 아이디어를 가져가시는 것은?

김정식: 아니. 그렇지 않고 우리 스스로가 한 가지 안을 만들지 않아요. 여러 안을 내놓고 어느 것을 선호할 것인가 하죠. 그리고 마음속으로는 대략 한 가지를 정해놓고 가요. 그리고 그쪽으로 내면적으로 유도를 하죠. 안을 두세 개 씩 만들어 가다보니 나중엔 안 되겠어요. 그냥 우리 좋은 것을 하나만 가져가서 브리핑해야지 이것 저것하면 너무 번거롭다고 그러지 말자고 한 적도 있습니다.

김미현: 예전에는 건축주들이 와서 의뢰를 했나요? 현상이라는 게 예전부터 한 건지? 지금 응모를 하면 여러 팀들이 붙잖아요.

김정식: 예전엔 프로젝트들이 다 작습니다. 주택이나 이런 건 의뢰를 하지. 근데 대형건물은 처음엔 와서 수의계약을 하기도 하지만 나중에는 자꾸 말썽이 생기니까 공정하게 하자는 뜻에서 현상을 했지. 대부분이 현상이지.

김미현: 옛날부터 그랬어요, 큰 건물은?

김정식: 그랬지. 산업은행 때도 그랬고 한국은행도 그랬고. 거의 현상으로 시작되었지. 어떤 면에서는 괴로운 때가 많아요. 되면 좋지만 안 되면 막대한 자금과 시간을 투자하고 몇 달씩 고생했는데 아니라고 하면 정말 실망이 너무 크지. 그러나 큰 사무실을 유지하려면 어림없어요. 전에 얘기했지만 정림은 현상으로 크고 발전해왔기 때문에 현상하면 우리 거라고 생각했어요. 한동안 현상하면 우린 따놓은 당상이라고 자신했는데 그 다음부터는 점점 경쟁이 심해지고 더 복잡해지고 어려워지고 그러더라고. 그렇게 해서 서로 발전하는 것이 아닌가 생각도 되고.

정림건축의 성장과정

최원준: 제가 처음에 참석을 못해서 모를 수도 있는데, 정림이 시기별로 어느 정도 규모로 커졌는지 기록들도 다 있으신가요? 직원들의 규모가 커졌다든지.

김정식: 전에 얘기 했던 것은 외환은행 본점 당선 이후 회사가 커지기 시작해서 100여명의 규모로 늘어났다는 것, 일이 많이 들어오고 조직이 커지는 게 연결 되서 계속 인원이 늘었다는 건 말씀드렸고. 토탈디자인이라는 개념이 건물 전체를 포괄하는 개념으로 하다 보니 그렇게 된 거라고. 자세한 기록이 남아있다기 보다는 회사에서 했던 회의록이 있을 거고 내가 해마다 기록했던 회사수첩이 있는 정도라고 봐요.

사무실의 이전에서도 그런 걸 찾을 수는 있을 거 같고. 처음에 세 들어 살던 삼옥빌딩에서 외환은행 근처의 사무실로 갔고, 그 다음에 사람이 늘어나서 사무실을 찾게 되었는데 종로 5가의 땅을 골랐어요.

사실 그때 공간사옥이 벌써 있었어요. 그 위치가 너무 좋아요. 비원이 있고 아주 아담한 한옥들이 있고. 참 좋더라고. 설계사무실은 조용해야 된다고요. 조용하고 경치 좋은 데가 어디 없을까 찾아다니는데 경복궁이랑 청와대 들어가는 입구 쪽 대지들은 있는데 높이의 제한을 받아요, 돌담 때문에. 땅값은 비싸고 문제가 많더라고. 그러다가 연건동 그 자리에 한 180여평 있었을 거야. 서울대학교 본관 앞이 지금은 포장되어 인도가 되어있지만 그

때는 개천이 흐르고 있었어요. 의과대학 병원하고 이쪽 문화회관 사이에 길이 10미터 정도의 깊은 내천이 흐르고 있었다고. 혜화동에서부터 내려와 정림 뒤쪽에 있는 도로로 흘렀다고. 그 때는 대학로가 굉장히 작았어요. 게다가 얼마 후 안국동에서부터 창덕궁 옆에 도로에서 동대문으로 나가는 길이.

김미현: 안국동 넘어 원남동 지나서.

김정식: 그렇지. 예전 그 길은 대학로 와서 T자로 막혔었다고. 그 길을 동대문까지 뚫은 거예요. 그래서 정림 건물이 앞으로 나가게 되었다고. 나는 도로가 날 것을 알고 샀지만요. 우리빌딩이 있어야겠다고 생각했던 것은 예전 삼옥빌딩에서의 한이 남아서 외환은행이 당선되어 돈도 좀 들어오겠다 싶어서 땅을 사고 5층짜리 건물을 처음으로 지었어요. 그것도 처음엔 넓어서 나머지 공간을 문신규[2]씨라고 토탈미술관하시던 그분에게 다방 겸 술집으로 빌려줬다고. 그리고 위를 우리가 썼는데 그 위부분도 다른데 좀 빌려주고 그렇게 했어요. 그러다 사람이 점점 늘어나서 도저히 안 되겠더라고. 문신규 씨가 하던 레베카라는 곳을 딴 데다 넘겼는데 요식업이었는지 장사가 영 안 돼는 거야. 나가라고 했더니 안 나가서 소송도 걸고 그래도 안 나가서 결국 돈 주고 나가라 해서 겨우 뺐어요. 그 이후에 건물을 한층, 옥상도 올려서 해도 자리가 모자라 주변 건물로 흩어져 오랫동안 외부건물에서 일한 사람이 많았습니다. 90년대에 결국 본격적으로 건물을 짓기 시작해서 오늘날의 정림사옥이 완성된 거예요.

그 건물이 한층 넓이가 100평이에요. 그런데 코어가 있고 하니까 실제적인 사무공간은 그렇게 여유롭지가 않아요. 설계사무실로는 겨우 한 파트가 들어갈까 할 정도. 전체가 2,500평 정도였는데 그것도 모자라게 되었지. 내가 볼 때 그 건물의 수용인원은 200명 정도? 150명? 그런데 지금 400에서 최고 500으로 늘어났으니. 인원수도 그때 크게 늘어났고 어떤 때는 프로젝트가 한 해 60개~70개를 하니까 프로젝트 하나당 10명씩만 잡아도 600이잖아요. 지금 와서 생각하면 몇 백 명되는 인원이 먹고 살기가 쉽지 않더라고. 매달 인건비만 20억 가량 들어가는데 그걸 맞추려니까 좋은 프로젝트만 골라서 할 수가 없어요. 작품보다는 수익성이 중요해지고 그러면서도 작품성이

2_
문신규(1938~): 인천 출생. 홍익대학교 건축학과 및
동대학원 졸업. 토탈디자인 회장. 부인 노준씨와 함께
설립한 토탈미술관은 한국 최초의 사립미술관으로서
현재는 종로구 평창동에 있다.

뒤떨어지지 않을까 걱정이 되고, 이렇게 허덕이면서 살아야 되나 하는 생각도 들고. 작은 사무실을 운영했으면 1년에 한두 건만 해도 되는 거라. 근데 수십 건을 하기 위해 발버둥치고 산다는 게 건축가의 생활인가 하는 생각이 들어 참 어떤 때는 내 스스로가 안됐다 생각이 들기도 했어요.

우동선: 몇 명 정도 계세요? 직원 수가? 작품성과 수익성을 생각하면.

김정식: 그건 모르겠는데. 몇 백 명되니까 신입사원 이름도 모르겠어. 얼굴을 보긴 했는데 신입인지 방문객인지 잘 모르겠단 말이야. 너무 인원이 많은 것이 적합하지 않다는 생각은 했어도 막상 줄이기는 더 힘들어요. 누굴 어떻게 내보내겠어요? 그래서 내가 지금 dmp 사람들에게도 절대 인원을 쉽게 늘이지 말라고 하는 거예요. 지금 여기는 130명 정도 일거예요. 그래도 아마 벅찰걸? 설계사무실이 물건 생산하듯이 마음대로 1년에 얼마씩 프로젝트가 들어와서 하는 거라면 좋은데 옷으로 보면 기성복 만드는 게 아니고 양복점 맞춤하는 거랑 마찬가지지. 고객이 있어야 옷을 만드는 거예요. 그게 쉽지가 않은 거야. 게다가 여러 가지 분야가 있잖아요? 병원이니 학교니 여러 가지가. 그걸 제대로 파악해서 건축주를 만족시켜주는 게 쉬운 일이 아니야.

주택설계의 어려움

김정식: 주택에 대한 게 좀 있는데 솔직히 초기엔 좀 했는데 후반 가서는 주택을 못하기도 했지만 안하기도 했어요. 왜냐면 주택 하나 하는 거나 큰 빌딩하는 거나 건축가가 몇 명 붙어서 하긴 마찬가지인데. 작은 주택도 건축주는 한 사람이고 디자인하고 설명하는 게 보통 일이 아니란 말이에요. 오히려 오피스 빌딩 같은 경우는 기능적인 면을 만족시키고 공간만 쉽게 풀어주고 분위기만 밝게 해주면 다야. 근데 주택은 남편과 부인의 의견이 달라. 주로 부인이 관여를 많이 하고 잔소리가 많아요. 주부가 주택을 얘기할 때 자기 의견을 제대로 얘기하냐 하면 그렇지도 않아. 집을 많이 지어봤어야 의견이 나오고 하는데 처음 짓는다면 레이아웃이니 이런 걸 주부가 어떻게 알겠어요. 다 지어놓고 나면 그때 불평이 나오기 시작해서 살면서도 계속 그러는 거야.

집 설계를 몇 번 한 후 실패라고 할 것까진 없지만 여러 가지 불평을 많이 들었고 결과적으로는 싸움도 많이 싸우게 되요. 두 번 집 설계하고 싸운 적이 있는데 분명히 설계해준 걸 자기 마음대로 고쳐놓은 거예요. 나는 왜 건축가의 의견을 묻지 않고 마음대고 고치냐고 하고 주인은 자기 집인데

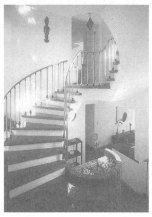

그림17, 18, 19

평창동주택

건축가가 고집부린다고 하고. 또 한 가지는 집 설계를 해서 설계비를 얼마나 받겠어요? 평당 몇 십 만원 받는다는 것도 멋쩍고. 또 설계만 해서 되는 게 아니고 집 지을 때 가서 봐줘야 한다고요. 재료도 직접 선택해줘야 하고 전체적인 노력을 보면 타산이 안 맞아. 그래서 단독주택은 많이 하지 않았어요. 다 합하면 20개 정도 했을까? 기록도 많이 남아 있지 않고. 형이 살던 집, 내가 한 우리집 2개. 세검정과 지금 사는 집. 그리고 몇 군데 주택들.

우리가 여유 있는 공간 이런 것보다 경제적인 쪽으로만 중점을 두다보니 동선기능 같은 것을 더 따지게 되고 재료도 대리석 같이 사치스러운 좋은 재료를 잘 안 써요. 그러니까 요즘은 아파트에서도 번쩍거리는 대리석을 쓰는데 우리집은 왜 이 모양이냐고 불평을 하기도 해요. 절대 사치스러운 건 하지 않았어요. 지금도 우리집 바닥은 논슬립에 가까운 타일이 깔려있어요. 벽은 벽돌에 페인트칠 한거고. 그러니까 건축주들이 별로 좋아하지 않죠. 자기네들이 원하는 대로 호화롭게 하기 위해 설계해 달라고 했는데 그런 걸 안 해주니 주택은 많이 하지 못했습니다.

최근 10여 년 전부터는 아파트 붐이 일어서 다른 회사들이 아파트로 돈을 버는데 우리는 하나씩 주문받고 현상해서 디자인하려니까 어렵고, 돈받긴 힘들고 그랬습니다. 그래도 평판이 좋아서 2년 성도의 일거리는 항상 확보하고 있었어요. 비교적 여유롭게 지낼 수 있었는데 요새는 아파트하는 회사들이 반대로 좀 혼나고 있죠. 설계사무실은 기복이 있는거 같아요. 해운대아파트, 실현되지는 않았지만 요즘 완전히 떠오르는 장소라고요. 현대산업개발에서 이 땅에 하려고 했는데 실현되질 않았잖아요.

전시시설과 숙박시설

김정식: 우린 그렇게 주로 업무시설 많이 한거고 전시장도 꽤 했어요. 코엑스, 최근 들어서 김대중컨벤션센터, 일산에 킨텍스, 청계천문화관, 대덕과학문화센터 등등. 또 박물관이랄까 기념관이랄까 숭실대학교교육박물관, 연세대100주년기념관, 이응노[3] 화백박물관.

3 _
이응노(李應魯, 1904~1989): 충청남도 홍성 출생의 화가. 해강 김규진(海岡 金圭鎭)에게 서화를 배웠으며, 1924년 조선미술전람회에서 '청죽'으로 입선하며 화단에 나왔다. 1935년 일본으로 건너가 일본 남화와 서양화 등을 공부했다. 해방 후 1946년에 단구미술원을 설립하고 유럽에서 작품활동을 했으며, 홍익대학교 교수, 서라벌예술대학교 교수 등을 역임했다.

숙박시설이 있죠. 처음 한 것이 프라자호텔인데 디자인을 한 것은 아니에요. 일본의 다이세이 겐세츠[4], 대성건설에서 하고 일본건축가가 디자인한 걸 우리가 실시설계를 한 거지.

경주코오롱호텔, 이건 단독으로 했어요. 그 다음이 뉴설악호텔인데 77년도에 했는데 해놓고는 비난을 많이 받았어요. 그 당시 창을 개패가 안 되는 걸로 완전히 하나로 해 놓은 거예요. 내가 한번 가서 자 봤어요. 겨울이었는데 창문은 안 열리지, 바닥은 온돌이니까 더워도 콘트롤이 안 되고. 공기가 안 통하니까 답답하더라고요. 개패가 안 되고 통유리를 쓰는 것이 유행이어서 무조건 사용했다가. 내가 설계한 거지, 대단한 실수였다고. 지금은 설비가 좋아서 문제가 되지 않지만 창문도 못 열고 공기는 순환이 안 되니까 정말 답답했어요. 다 경험이 부족해서 오는 실수가 아닌가 해요.

또 그 때 박정희대통령이었는지가 거기에 가야한다고 빨리 지으라고 독촉이 있었어요. 대우에서 돈대고 지었는지도 몰라. 겨울에 시작했는데 가능하면 습식공법을 안 쓰고 드라이공법을 쓰겠다 해서 집섬보드[5]같은 걸 사용해서 칸막이를 했어요. 근데 다 해놓고 보니까 방 간의 소음이 문제야. 옆에서 떠드는 거 다 들리고 요란한 소리가 자꾸 나니까 고치라고 하는데 방음 재료를 썼는데도 그러니까 문제였던 거야. 고음은 차단이 되는데 저음이 안돼요. 그래서 그걸 고치느라고 혼난 적이 있어요. 또 최근에 한 거는 스위스그랜트호텔 지금은 그랜드힐튼이라고 하는 곳에 본 건물은 아니고 익스텐션하면서 컨벤션 했고. 이것도 최근 거라.

연립주택 실패담

김정식: 주택 얘길 하다 보니 생각난 게 아파트, 연립주택에 대한 거예요. 그걸 할 때마다 매번, 세 번이구나. 실패한 경험이 있는데.

4_
대성건설주식회사(大成建設株式会社): 일본의 5대 종합건설업체 중 하나이다. 1873년에 오오쿠라 키하치로(大倉喜八郎)가 세운 유한책임 일본토목회사가 전신이며, 여러 번의 명칭 변경을 거쳐 1946년에 현재의 이름이 되었다. 초고층 빌딩, 댐, 교량, 터널, 지하철 등의 대규모 건축토목공사로 유명하다.

5_
집섬보드. gysum board. 석고보드. 건축물 내장에 사용하는 재료, 플라스터보드라고도 한다.

하나는 영동대교 건너자마자 4,000~5,000평 가량의 땅이 있었어요. 그
당시는 일대가 허허벌판이었지. 정림에서 아파트를 지어놨는데 지금 미분양
생기듯이 팔리질 않는 거예요. 게다가 그 아파트에 온돌을 했는데 1년도 안
지난 게 자꾸 새는 거야. 파이프 깔기 전에 나무를 대고 파이프를 돌렸는데
나무하고 쇠파이프하고 상관관계가 있는지 부식이 된 거예요. 바닥을 뜯어
고치는 게 보통 힘든 문제가 아니거든요. 안 팔리지, 바닥은 새지, 아주
혼났어요. 완전히 밑지게 됐고.

또 한 번은 서초동 법원 큰 길 가는 맞은편에 땅이 있어서 연립주택을
만들었어요. 많이는 아니고 스물 몇 세대 정도. 내가 화란에서 배워온
스타일대로 방은 위로 다 올리고 아래층에는 주방과 룸 두고, 조그만 계단을
두고 남향은 남향인데 길게 해서 이쪽에 방을 두 개 두고, 그렇게 만들었죠.
살기는 굉장히 좋은데 그 땐 연립주택을 거들떠보지도 않아요. 거기서도
완전히 실패를 했는데 가만 생각해보면 우리가 너무 앞서갔어요. 사람들의
인식이 따라오질 못하는 거지. 구라파 것을 따 왔으니. 그 당시만 해도 한국
사람들이 아파트를 기피했다고요. 단독주택이 우선이고.

세 번째는 창원시 산업단지에 땅을 사서 거기에 아파트 지었어요. 박정희
대통령 후반에 창원시를 만들고 산업난지를 엄청나게 크게 만들었다고.
현대산업이 들어오고 큰 공장들을 짓겠다고 했는데 거기에 우리가
대지를 확보했어요. 그런데 박정희 대통령이 79년도에 시해를 당한거야.
창원산업단지가 싹 죽어버렸어요. 전두환 대통령이 들어와서 다 안 된다고,
현대중공업도 안 된다고 땅도 뺏어서 딴 사람 줘버리고. 군사정권이라
마음대로 해 버려서 경제가 완전히 죽은 거예요. 거기 상당히 붐이 일고
있었는데 이렇게 되니까 산업이 다 죽은데서 아파트가 무슨 소용이 있겠어요.
왕창 망해서 그렇게 아파트나 연립하는데서는 세 번 모두 크게 실패를 했어요.
그 때 느낀 게 송충이가 솔잎을 먹어야지 다른 거 먹겠다고 하면 이렇게
혼나는구나 하는 거였어요. 딴 데 눈 돌리지 말고 설계에만 집중해야겠다
생각했죠.

방송국

김정식: 방송국도 여럿 했습니다. 처음 한 것이 여의도 MBC문화방송사옥. 거기서 역점을 둔 것은 세 가지인데 기하학적 원통. 사방이 원통형이에요. 이걸 그냥 통으로 두는 것이 마땅치 않아서 거기에 기능을 부여하려고 비상계단으로 처리를 했어요. 또 덕트나 여러 가지 설비를 위한 스페이스가 필요한데 그런 곳으로 활용하면서 공간을 메웠고.

두 번째는 뒤에다 만든 공원. MBC공원인데 뒤에 아트리움과 톱라이트를 두고 이 공간을 화려하게 만들었어요. 조경으로 잘 처리를 했고.

또 하나가 타일이에요. 그때만 해도 흰색, 누런색, 이러 것들 밖에 없었는데 퍼플은 처음 시도를 한 거지. 거기에 대해서 말이 많은데 꼭 맞아서 피멍든 색깔 같다는 사람도 있고 좋다는 사람도 있고 여러 의견들이 있었어요. 그래도 이 건물로 상을 많이 탔어요. 서울시 건축상도 받고 서너 가지 상을. 이때 김중업 씨도 방송국 안을 냈는데 내가 해서 금상을 탔어요. 그 당시에는 획기적인 안이었고. 지금보아서는 아무것도 아닙니다만. 외환은행 본점에 한 타일도 이것보다 연한 진달래꽃 색깔인데 그 타일 색도 우리가 지정해서 만든 겁니다. 색깔이 변한대도 그렇게 크게 변하진 않았어요. 그리고 KBS본관인데 내 안은 떨어졌고 김중업 씨가 했지요.

부산MBC. 광안리해수욕장 그 뒷산 쪽 언덕에 지었습니다. 처음에 우리가 현상설계에 당선되어서 해야 했는데 공사가 미뤄졌어요. 그리고 1, 2년 뒤에 시작한다면서 다시 현상을 하는 거야. 할 수 없이 또 안을 냈고 다시 당선이 되었습니다.

MBC부산방송국은 사장이 2년마다 바뀌는데 새로 사장이 들어오고 나서 H대학의 교수가 여기와 관련이 있으니까 당선은 우리가 되었지만 그 분에게 안을 다시 받아 하라는 거예요. 그리고 그 안에 대한 비용도 주라고. 그런 법이 어디 있냐고 했는데 한번 만나보자 해서 그 대학교수를 만났지. 지금도 그 교수가 있어요. 좋지 않은 얘기라 대학은 말하지 않겠어요. 교수도 자기 안을 만들어 줄테니 피(fee)를 내라고. 우리가 당선됐지만 사장하고 짜서 그런 얘길 하더라고. 알고 봤더니 그 교수의 루트를 통해서 사장이 된 거더라고. 그러니 교수 말에 꼼짝을 못하는 거예요. 교수에게 같은 건축가인데 그럴 수 있냐고 따졌지만 콧대가 얼마나 센지 절대 양보를 안 해요. 나도 절대 양보 안하고 자꾸 충돌이 생기고 했는데 할 수 없이 수그러들더라고요. 그러다가 사장이 다시 바뀌고 일을 하게 되었어요.

그림20, 21

여의도 MBC 문화방송 사옥

그림22

부산 MBC 문화방송 사옥

그림23

CBS 방송국 사옥

우리나라 한동안 문제가 심각했어요. 현상할 때 심사하잖아요. 돈 가지고 가는 사람은 해주고 돈 안주면 떨어뜨리고. 안이 좋고 나쁘고의 문제가 아니에요. 현상이란 게 이렇게 힘들더라고. 그래도 부산MBC는 끝까지 밀어붙여서 완성했습니다. 다음이 목동, 노량진 기독교방송국을 했고.

공항과 교통시설 및 기타

김정식: 그 다음 얘기한다면 교통시설인데 인천공항은 얘기했고 무안공항이 있지. 부산도 익스텐션하는 안을 내서 됐는데 2단계설계에서 떨어져서 실시설계는 다른데서 했어요. 무안공항도 정치적인 거라 그랬는지 작년인가 내가 가봤더니 지나가는 사람이 거의 없어요. 비행기가 뜨고 내려야 공항이지. 김대중 대통령이 대통령 됐다고 무안에 공항을 지어놓은 거예요. 활용이 전혀 안 되는. 공항은 열심히 해서 잘 지어놨는데 쓰여지지 않으니 무슨 소용이에요. 안타깝기 그지없는 거지.

군산의 여객터미널. 갈매기가 날아가는 것 같은 모습으로 해봤어요. 이건 정림에서 했다기보다는 까치에서 내가 했는데. 장윤규하고.

그리고 관람시설도 했지. CGV대부분을 했고 피카디리 극장. 한 파트가 있어서 담당해서 열심히 했어요. 부산 국제영화제 하는 곳은 안을 냈지만 떨어졌고.

공장도 많이 했어요. 충주비료, 영남화학, 진해화학, 호남의 제7비료공장. 그리고 호남석유화학, 한양화학, 한국파이프 등. 처음에 얘기했지만 공장설계를 많이 했어요. 예전에 정림 내부에서 갈등이 있었던 게 공장은 적당히 해서 수익사업으로 완성하면 되지, 디자인이나 그런 게 신경 쓸 게 없다는 거예요. 하지만 난 그렇지 않다고 봐요. 디자인이 특징이 없다면 그걸 우리에게 맡길 이유가 없다는 거예요. 디자인으로 봐서 탱크 하나를 해도 특징이 있도록 해라 하는 의견이었는데 썩 성과가 있었던 건 아닙니다. 여하튼 우리에게 위임한 건축주한테는 디자인 면에서 최대한 서비스를 제공해야 하는 게 우리 입장이란 생각이 있었습니다. 매일유업 공장도 했고.

대략적으로 작품을 훑은 것 같은데. 설계를 하면서 느낀 것은 참 재미있는 분야라는 것과 그러면서도 참 어려운 분야라고 하는 것입니다. 적당히 하는 건 쉬운데 잘 하려니까 어려운 거예요. 그리고 안만 좋다고 다 되는 것도 아니고 말로 설명도 잘 해야 해요. 그래서 건축주를 설득할 줄 알아야지. 그렇지 않고 안만 제출하는 것은 아니라고. 논리적으로 이런 이유로 이

디자인이 나왔다는 것을 설명해야지, 내가 좋아서 했다고 하는 것은
아니지요. 이유를 들어 건축주를 이해시키고 억셉트 하게 하는 것.

건축을 하면서 한 평생 해도 싫증이 안 나는 것은 제가 좋아서 그랬던 거겠죠.
싫었다면 싫증났겠지. 그렇게 좋아서 평생 몰두하며 살았다는 것에 내 스스로
만족하고 보람을 느끼고 있어요.

목천김정식문화재단을 만들게 된 계기

김정식: 정림하고 끝에 갈라지면서 여러 갈등이 참 많았어요. 많은 생각을
했는데 이제는 재단을 만들어서 재단에서 건축을 도와주는 일이 필요하다고
생각했지. 건축계를 전체적으로 뒷받침하는 것. 그런 역할을 할 수 있는 것이
무엇인지 찾는 것이 재단의 일이라고 생각했어요.

그래서 처음 생각했던 것이 내가 항상 관심이 있던 친환경건축에 대한
거였어요. 어떻게 하면 건축적으로 친환경적인 건물, 도시를 만들고
자원을 아낄 수 있을까에 대해 생각을 많이 했거든. 처음부터 건물을
구상하는 건축가의 역할이 절대적인 거라고 생각했어요. 마침 정림에서
이병연[6]씨가 친환경건축 연구모임을 동아리처럼 하고 있어서 도움을
많이 받았어요. 막상 재단에서 이와 관련된 사업을 하려니까 너무 범위가
넓어서 잘 모르겠더라고요. 마음 같아서는 태양전지 만드는 공장하나 갖고
싶었는데 이런 일은 대기업들이 하는 거고 우리가 할 일이 아닌 거 같았고.
그래서 교육을 통한 방법이 가장 효과적인 것이 아닐까 해서 그 전에 이미
생태건축아카데미를 진행하고 있던 이윤하[7]소장이랑 같이 일을 하자 했어요.
정림에서 장소를 대주고 일반인과 건축전문가 모두를 대상으로 하는 친환경
생태건축아카데미를 2년 정도 관여하고 지원했었습니다. 그러고 정림에서
나온 뒤에는 장소제공이나 이렇게 힘드니까 본격적인 건축교육프로그램을
만들자는 생각으로 서울시립대의 이선영[8]교수, 또 서울대 김광우[9]교수에게
건축교육프로그램 용역을 맡긴 거지요. 그 때 마침 이명박 대통령이 친환경에
대한 걸 강조하면서 녹색성장인가 그런 게 막 나오기 시작할 때였는데
국토해양부에서 건축가들을 친환경전문가로 양성하는 프로그램을 한다는

6_
이병연(李秉淵, 1974~): 1997년 서울대학교
공과대학 건축학과 졸업. 동 대학원 석사 및 박사.
현재 충북대학교 건축학과 교수로 재직 중

7_
이윤하(李尤夏, 1964~): 1996년에 창립된
건축사사무소 노둣돌 대표. 생태건축연구소 대표.
생태환경건축 아카데미 원장. 경희대학교 건축대학원
겸임교수.

거예요. 정부에서 돈을 4억 넘게 대고 민간자본을 펀딩 받아서 하는 거라고. 거기에 우리가 마침 준비했던 교육프로그램을 가지고 재단이 1년에 1억 8천을 내는 걸로, 건축사협회가 주관이 돼서 가협회, 새건협 같이 김광현 교수[10]가 팀을 묶어 제안을 한 거지. 건축학회도 이경회 교수[11] 중심으로 신청하고 김광우 교수도 신청했는데 우리가 선정이 된 거예요. 그래서 1년에 몇 기 정도로 교육하고 수료하는 프로그램을 몇 년째 진행하고 있고. 금년엔 1억을 내기로 하고. 이렇게 건축가들을 친환경교육프로그램으로 재교육시키는 일을 했다고요. 원래 이윤하씨가 생태건축아카데미에서 하고 있던 강의였고 그걸 좀 더 전문적으로 키웠다고 보고. 또 어린이 건축학교, 친환경 건축실습 이런 걸 해왔습니다. 친환경건축에 대한 서적도 많이 갖고 있고

김미현: 원서만 60권정도 됩니다.

김정식: 필요한 사람들에게 알려야 할 거 같은데 제대로 못하고 있어요. 친환경건축아카데미에 인포메이션을 줘야 할 거 같아요. 이렇게 건축계의 뒤에서 도와주는 역할로 끝내야 하지 않을까 생각합니다. 또 질문 있으시면 하시고.

건축주. 건축과정에서 고려한 점

이병연: 기억에 남는 건축주가 있으신지. 다시 설계를 맡기는 건축주가 많으셔서, 좋은 관계의 비결이라든지?

김정식: 이화여대나 신라대학을 30년 이상 하고 있는데 내가 볼 때는 성실한 노력의 결과 같아요. 가서 아양을 떠는 일도 없고 완력을 쓰는 것도 없고.

8 _
이선영(李善英, 1962~): 1985년 서울대학교 건축학과 졸업. 동 대학원 석사 졸업 후 정림건축을 다니다가 1989년 University of California, Berkeley에서 M. Arch(건축학석사)를 취득. 이후 미국의 여러 설계사무소에서 근무하다가 1998년부터 서울시립대학교 교수로 재직중이다.

9 _
김광우(金光禹, 1952~): 서울대학교 공과대학 건축학과 졸업. 동대학원 석사과정을 거쳐 1984년 미시간대학교 대학원 박사 학위 취득. 현재 서울대학교 공과대학 건축학과 교수로 재직 중

10 _
김광현(金光鉉, 1953~): 서울대학교 공과대학 건축공학과 졸업. 동 대학원 석사과정을 거쳐 1983년 동경대학교 대학원에서 박사 학위 취득. 현재 서울대학교 공과대학 건축학과 교수로 재직 중

11 _
이경회(李璟會, 1939~): 연세대학교 건축공학과 졸업 동 대학원 석사과정을 마치고, 다시 영국 런던대학교 대학원 석사를 거쳐 스트래스클라이드대학교 대학원 박사 학위를 취득. 연세대학교 건축공학과 교수를 역임. 현재 연세대학교 명예교수이자 사단법인 한국환경건축연구원 이사장을 맡고 있다.

이화여대는 그렇게 할 수도 없고 할 필요도 없었어요. 현재까지 이사장님들이 다들 인정해주셔서 지금도 고마움을 잊을 수가 없어요. 내가 이화여대의 영선과장이라는 마음으로 했고 그걸 학교에서도 믿고 인정해주니까 함부로 할 수 없다고. 정성을 다해서 가져가면 작품으로 결과를 인정해주는 것이지 다른 게 아니라고. 내가 항상 주장하는 것이 설계를 잘해야 한다, 디자인을 잘해야 한다. 조금이라도 하자가 생기면 안 된다 해서 토탈디자인이라는 것이 나온 것이고. 모든 것을 완벽하게 설계하지 않으면 안 된다는 게 비결이라면 비결이지 다른 게 없습니다. 얕은 머리로 되는 건 아니지 않나. 진지한 노력을 해야지. 그게 정림이나 내가 있게 된 비결 아닌가 생각합니다.

건축하면서 아쉬웠던 점

이병연: 혹시 아쉬운 점이 있으시다면?

김정식: 다시 해보라면 어떤 것을 하겠냐고?

이병연: 회사 꾸려오시면서 이건 한번 하고 지나갔어야 하는데 하는 점이 있으시다면? 지금까지는 거의 다 된 부분을 설명해주셨는데요.

김정식: 이병연 씨 있을 때 얘기했는지 모르겠지만 큰 사무실을 하다 보니 내가 디자인에 집중할 수가 없어요. 일 따와야지, 돈도 받아야지, 건축주도 만나야지 이런 일들 때문에. 간부들이 알아서 디자인 해오고 그걸 크리틱하고 평가하지만 내가 직접 안에 달라붙으려고 하면 무척 힘들다고. 근데 말년에 와서 느끼는 게 디자인이 직접 하고 싶은 거야. 뛰어다니는 것도 이젠 싫고. 조그만 프로젝트 1년에 한두 개 한다면 가능할 거라고. 회사를 크게 키웠다는 보람도 있지만 지금 와서 생각해보면 아닌 것 같아요. 내가 심취해서 디자인에 몰두할 수 있는 그런 분위기를 가졌더라면 어떻게 되었을까 하는 생각을 해요. 그게 아쉽다면 아쉬운 부분이지.

시간관리, 자료정리

우동선: 시간 관리나 자료정리는 어떻게 하시는지요?

김정식: 책 말이에요?

우동선: 아니요, 옛날에.

김정식: 시간관리라, 까치에서 돌아온 후에는 문사장, 박사장이 주로 맡아서 일했고 나는 손을 많이 놓았어요. 그전까지야 보통 아침 일찍 나와서 월요일마다 간부회의하고, 여러 파트가 있으니까 각 파트에서 보고하는 거지. 건축주와는 어떤지, 안에 대한 준비는 어떤지, 크리틱 계획은 어떻게 되는지 등 상당히 조직적으로 다 얘기하는 자리. 또 프로젝트 별로 간부들이 수급계획도 보고하고 돈 수금하는 것도 집계하고, 토론, 회의아이템, 시간 등 정하는 일들. 그런 걸 했고 거기에 대한 보고서가 다 있습니다.

김미현: 회의보고서가요?

김정식: 회의보고서가 다 있어요. 내가 갖고 있는 것은 몇 개 없고 다 정림에 있지. 매주 회의한 내용이 보고서로 있고. 회의 끝나면 프로젝트별로 돌아다니면서 보고. 나 혼자 다 한 게 아니에요. 크리틱도 하고. 건축주를 만나고 수주와 관계된 일들을 많이 하게 되고.

형제간 프로젝트 배분

김정식: 형과 내가 프로젝트를 하면 서로 간섭을 하는 거예요. 그렇게 끼어들어서 간섭하니까 프로젝트 담당하는 간부는 혼란스러운 거예요. 크리틱 할 때도 자꾸 충돌하고. 형은 동생에게 그런 건 양보하라고 하는데 다른 건 모르지만 안에 대해 논의하는데 형, 동생이 어디 있어요? 그래서 싸움이 나요. 형이 나한테 재떨이를 던지기까지 했어요. 나도 말 안 듣는다고. 그러다 보니 프로젝트 담당자가 너무 어려워하고 해서 다음부터는 프로젝트를 나눴어요. 형이 담당하는 것과 내가 담당하는 것. 크리틱 할 때는 다 같이 모여서 하되 결정권은 담당하는 사람이 갖는 거지. 그렇게 하니 상당히 정리가 되었습니다. 언젠가 얘기 했듯이 형은 수익사업이 되는 것과 안을 가다듬어 멋있는 디자인 안을 내야하는 작품을 구분해요. 난 그게 아니었다고. 정림에 의뢰가 들어오면 공장도 디자인이 되어야 한다고 생각합니다. 거기서 큰 차이가 생겼어요. 결국 프로젝트를 나누게 되면서부터 큰 마찰은 없었어요. 그래도 개념의 차이는 많아서 크리틱 할 때는 사정없이 얘기 했지.

생활신조, 재단활동

김정식: 언젠가 능률협회 비슷한 기관인데 인재개발원이라는 데가 있어요.

우리사무실에서 거기 용역을 주고 교육을 받게 했는데 그 때 들은 얘기 중에 신조에 관련된 게 있죠. 인간의 능력이 이만한데 우리가 어릴 때부터 하지마라, 안 된다, 이런 얘기를 들으면서 능력이 오물어 든다는 거예요. 생각하는 거나 생활하는 거나 모든 면에서요.

벼룩 얘길 하더라고. 벼룩을 유리그릇에 담아놓고 뛰게 하면 튀다가 유리에 닿아 떨어지게 되잖아요. 그 다음부터는 유리 아래까지만 뛰지 절대 그 위로 올라가게 뛰지 않는다는 거예요. 유리에 부딪히니까. 워낙 벼룩이 30센티를 뛸 수 있다면 유리그릇에 갇힌 벼룩을 10센티만 뛴다는 거죠. 또 코끼리가 큰 나무도 쓰러뜨리면서 밀림을 다닐 정도로 힘과 능력이 있는데 서커스단에 코끼리를 밧줄에 묶어 놓으면 그 줄에서 벗어나지 않는다는 거예요. 길들여져서. 코끼리의 능력이 한 번 툭 차고 나가면 마음대로 나갈 수 있는데 그렇지 않단 말이지. 그와 마찬가지로 인간의 능력이 100이라도 그걸 다 발휘하지 못하고 있다는 얘기를 들었다고.

또 하나는 자기가 금년에 하고 싶은 일을 순서대고 다 적으라는 거예요. 그렇게 적어놓고 행하라고 하더라고. 이런 얘기에 참 감명을 받았어요. 내 능력이 사실 더 큰데 여태까지 얽매여서 이것 밖에 못했구나 하는 걸 느꼈고, 내가 하고 싶은 일들을 마음대로 하지 못했구나 하는 것도 느꼈습니다. 그 이후에 해마다 써 놓습니다. 금년에 하고 싶은 일들이 무엇이냐. 그리고 그것을 가능하면 행하도록 노력을 합니다. 예를 들어 건강이 필요하다, 지켜야 한다면 운동하고 산책하고 등산하고. 생각만 하지 말고 하고 싶은 것을 하라는 거지. 나에게 굉장히 쇼크였어요. 물론 하고 싶은 걸 다 하지는 못하지. 그래도 순서를 정해서 가능하면 그대로 지키려고 노력을 합니다. 요새도 골프 치러 가자하면 여러 말 안하고 갑니다. 그게 우리 인생에 굉장히 필요한 요소가 아닌가 생각했어요.

그런 면에서 내가 말년에 무엇을 할까 생각하다가 건축을 정리하려는 뜻에서 재단을 만들고, 친환경 건축에 대한 것도 해볼 수 있었고. 또 경제적으로 어려운 사람들 돕고, 지역아동센터 같은데 도와서 애들이 나쁜 길로 가지 않도록 돕고. 어려운 사람들 돕는게 그냥 돈을 주는 것도 좋겠지만 무엇인가 배우도록 교육과 연관시켜 좋은 길로 가도록 도와주는 것이 중요하지 않나 해요. 그러다 보니 우리나라는 이제 잘사는 나라가 돼서 우리나라 말고 다른 외국엔 도울 곳이 없나 여기 국장이라 열심히 찾고 있어요. 아프리카나 아이티처럼 지진나고 애들이 못 먹고 고생하는 걸 보면 마음이 아파요. 나 어릴 때 생각도 나고. 영안모자의 백성학씨라고 그분이 돈을 벌어서

우리나라에도 고아원 양로원 이런 거 많이 세웠지만 얼마 전에 에티오피아에 백학마을이라는 고아원과 학교를 세웠더라고. 그런 걸 여러 나라에 만들던데.

김미현: 중국, 스리랑카, 코스타리카, 베트남, 에티오피아

김정식: 에티오피아는 6.25때 참전했던 나라거든. 그 당시는 잘 살았는데 지금은 아주 가난하지요. 거기에 백학마을을 만들고 숙소, 학교 이런 걸 하니. 나도 그런 시설을 아프리카나 다른 가난한 나라에 하면 어떨까 생각하고 있어요. 사실 건축아카이브는 전혀 생각이 없었는데 교수님들이 중요성을 설명하시는 걸 들으니 건축계에 상당히 좋은 일이 될 거 같아요. 이런 일이 나한데 무슨 도움이나 영광이 되겠어요? 내가 간 다음에 후배 건축가들에게 조금이나마 도움이 되었으면 하는 생각이고 건축계에 좋은 일이라고 하니까 여러분이 잘 이해해주셨으면 해요.

06

회고와 전망

일시	2010년 9월 9일 (목)
장소	서울시 강남구 삼성동 dmp 2층 목천문화재단 이사장실
진행	구술: 김정식
	채록: 우동선 최원준 김미현
	촬영: 하지은
	기록: 김하나

건축학과 교육내용

최원준: 당시 우리나라에 전해졌던 잡지라든지 건축을 배웠을 때 어느 정도 자료를 접하며 공부하셨는지 궁금한데요.

김정식: 내가 공부할 때는 자료라고는 거의 없었어요. 구조에 대한 일본책들이 조금 있었고 계획, 원론에 대한 것이 있었지만. 일본도 현대건축에 대한 것들이 정립되지 않은 상태이지 않았나 생각될 정도로. 거기다 6.25전쟁 직후 54년부터 58년까지 공부한 거라 사회도 엉망이었고 학교의 참고자료라는 게 거의 없었어요. 그때 선생님들이 지금은 거의 돌아가셨지만 선생님들도 건축에 대해 잘 모르서. 윤장섭 교수가 계획원론이었나, 그리고 구조는 김형걸 교수님이 가르치고. 구조라고 하면 콘크리트, 라멘조 이런 거 이외에 별로 아시는 게 없었던 거 같고. 우리가 굉장히 열악한 상태에서 공부한 거라고 생각해요.

건축 잡지도 우리나라에서 나오는 것은 하나도 없었고 미국건축 잡지들이 가끔 명동 뒷골목 책방에, 책방도 아니고 책 싣고 다니는 리어카에 Progress Architecture[1] 그런 것 한두 가지가 있었다고. 그런 게 있는 줄도 몰랐는데 2학년 때인가 동기 친구 하나가 잡지를 학교에 가져왔어요. 그걸 보고 다들 신기해하던 때였으니까 사실상 뭘 배웠는지도 거의 기억이 안나요. 이론적으로 동선이나 건축의 기능에 대한 얘기는 많이 들었어요. 건축에서 공간이나 이런 건 생각도 못하고 기능적인 것만 해결하면 되는 거라고 생각하면서 했던 게 이후에도 크게 영향을 미쳤다고 봐요. 지금 생각해봐도 내가 기능해결은 참 잘했는데 공간에 대한 건 개념이 거의 없으니까 제대로 한 게 없지 않나 생각해요.

그리고 봉은사 실측하고 그러면서 우리 전통건축에 대해 관심을 갖고는 있었지만 현대건축에 대한 건 사실상 무얼 어떻게 해야 될지 잘 몰랐다고. 연필 깎고 트레이싱페이퍼에 T자로 긋는 거만 알았지 조형적, 형태적으로 내부의 공간이나 이런 건 잘 알지 못했다는 것이 솔직한 얘기고. 옛날엔 연료가 별로 시원치 않고 하니까 난방 잘하려면 공간을 어떻게 할까, 향을 남향으로 해서. 옛날엔 아궁이에 구공탄 넣어서 불 때고 취사하고 하던 때라 높은 천장으로 하면 난방해결에 문제가 생겨요. 또 천장고를 답답하지 않게

1_
미국의 건축잡지 Progressive Architecture를 말함.

하고 환기가 잘되야 하고 이런 기능적인 것을 주로 봤지. 그런 때 공부를
했는데 대학 나와서 설계를 하려니까 참.

그나마 내가 건축과로 전과 하면서 형이랑 얘기했던 것처럼 형은 디자인쪽에
난 구조쪽에 이런 생각이 강해서 서울대에서 가르칠 때도 구조를 주로
가르쳤고. 건축도 구조적인 건축을 좋아해요. 그쪽에 대해서는 관심 있게 더
봤다고 할까

졸업 후 초기 설계와 이후의 변화에 관해

김정식: 졸업하고 충주비료에 있을 때 기능성에 충실한 건축들을 주로 한
거지요. 튼튼하고 실용적인 건물을 짓는 것. 그래서 디자인보다는 구조쪽에
더 치중했던 거 같아요. 충주비료에 있을 때 한번은 연구소를 설계해서
형에게 보여준 일이 있었어요. 내 딴에는 참 잘했다는 생각으로 보여줬는데
형은 아무 반응이 없어요. 옥외계단을 보고 계단이 하나 있구나 이 정도로.
칭찬은 안하고 그냥 씩 웃는 거야. 연구소도 기능적인 것만 주로 하던 때니까.
그걸 보고 이게 아니구나 생각을 했다고. 사실 디자인적인 면에서 내가 형에게
열세였지.

그 후에 설계사무실을 하면서 보니까 내가 구조를 한다고 해서 그것만 할
수가 없는 거예요. 안을 만들어 가는데 내가 보지도 않고 건축주에게 가져갈
수는 없잖아. 그래서 조형에 대한 것이나 공간을 조금씩 보면서 눈이 뜨이게
되는 거야. 디자인에 관심을 가지게 되는 겁니다. 그러면서 건축주나 입주자가
보람 있고 자랑스럽게 느끼는 공간을 건물마다 만들어주는 게 본분이 아닌가
생각하게 되었어요. 그런 공간이 무얼까 해서 천장, 햇빛, 이렇게 빛과 공간에
대한 걸 겹쳐서 생각해 톱라이트를 적극적으로 도입하기 시작했다는 걸
말씀드립니다.

1960년대~80년대의 건축자재

김정식: 건축 재료가 아주 부족했지. 벽돌, 질이 썩 좋은 것도 아니고.
외장으로는 타일. 흰색도 아니고 뿌연색으로 사이즈나 색깔도 다양하지
않았고. 창은 스틸샤시. 유리는 단유리고. 철근은 귀하고 철골은 일본에서
들여올 정도. 돌은 깨서 집에 톡톡 붙이는 정도가 대부분이고 톱이 없어서
돌을 썰지도 못했다고. 80년도를 넘어서야 기계톱으로 패널 만들고 그랬지.

그리고 목재는 6.25때 군인들이나 주민들이 다 잘라서 땔감으로 썼잖아요. 군대에서는 팔아서 후생사업이라고 하고 그러니 목재가 없어요. 시멘트는 겨우 나오는데 귀했고. 건설업자들이 철근이나 빼먹고 부실공사하고. 그러니까 와우아파트²⁾ 같은 일이 생기고 만 거지. 그런 게 다반사예요. 감리나 감독가면 자재 빼먹는 거 감시하는 게 주 업무였다고. 그런 열악한 상황에서 건축이 시작되었다는 걸 알려드립니다. 유리도 페어글라스³⁾라는 건 80년대 후반에 겨우 나오기 시작했어요. 모든 게 다 귀한 상태에서 만들어졌고 특히 외국에서 자재를 수입해오는 것은 정부에서 달러 샌다고 막아서 수입허가를 받으려면 많이 어려웠고. 그러니까 초기 건물들이 타일이 대부분이고 콘크리트-라멘조 이런 게 거의 다지. 외환은행 때 사용한 철골도 일본에서 수입해 썼습니다. 월미도에 대성목재 지을 때 조그만 앵글 나온 것들을 조립해서 트러스를 짜서 지었으니까요.

선호하는 건축형태

김정식: 이건 앞에서도 계속 얘기한 건데 기하학을 한다고 할까, 디자인에서 원통, 원형, 직사각형, 삼각형, 피라미드 이런 기하학적 형태를 좋아하고 많이 사용했어요. 가락동교회에서 처음 원형이 들어가기 시작했다고. 그걸 시작으로 MBC문화방송국, 천안 단국대학교 학생회관 등에 계속 사용했지.

이런 기하학적 형태를 이용하기 좋아한 게 구조하고 관계가 있다고 생각해요. 이게 복잡해지면 구조해결이 어려워지잖아요. 요샌 컴퓨터가 있어서 자유롭게 할 수 있지만 옛날엔 다 사람이 해야 하니까 그런 게 아닐까 해요. 그게 후반에 오면서는 조금씩 무너진다고 할까 기하학적 형태만이 아니라 다른 것을 시도하고 성공해보는 거예요. 인천공항하면서 그랬듯이 최근의 기술로는 어떤 형태든지 가능하다고 생각해요. 정형적인 구조에서 자유로워지는 거라고. 그래서 무학교회에선 유기적인 형태, 자유곡선, 3차원적 곡선까지 다 해볼 수 있었어요.

2_
서울시의 무허가 불량건물의 수가 급증하는
것에 대비하기 위해, 서울특별시 마포구 창전동
와우지구에 1969년에 건립되었다가 1970년에 붕괴된
아파트였다.

3_
페어글라스(pair glass): 복수의 판유리 사이를
밀봉하여 단열·차음에 효과적인 유리.

또 가능하면 내부의 구조를 노출하는 방법을 사용해 왔고. 정동교회의
와플구조 노출로 시작해서 웬만한 건물에선 가능한 한 천장을 노출시키고
구조를 보여줬어요. 공항에서도 체크인하고 들어가서 천장을 보면 트러스가
다 노출되어 있죠. 처음엔 그것도 다 싸는 걸로 되어있었는데 그걸 빼버리고
사이사이에 끼워 놓자고 해서 그렇게 했어요. 대형건물의 지루함을 깨주는
역할이라고 생각합니다.

이런 것들 다 중요하고 좋지만 요즘에는 친환경적인 건물을 짓는데 중점을
둬야하지 않을까 해요. 친환경은 범위가 너무 넓어서 재료, 형태, 에너지 등
그걸 다 맞춰간다는 것이 쉽지 않습니다. 그래도 그런 것들을 해결하는 데
초점을 두고 해야 할 거라고 생각합니다.

내부공간의 형태와 빛의 도입

최원준: 한경직 기념관에 삼각형피라미드를 사용하시고, 보면 아까 말씀하신
톱라이트에 대한 생각도 있으신 것 같고 유리피라미드를 이전부터 많이
사용하신 것 같은데, 형태의 상징적 의미 같은 걸 혹시 생각하신 건가요?

김정식: 쓰는 사람이 편하게 기능적인 것만 해결하면 됐지 하다가 생각이
변했다는 얘기는 했지요. 기능만으로 다 되는 게 아니라는 것을 알고 공간에
대한 개념을 생각하다가 톱라이트가 나오기 시작했어요. 컴컴한 집안보다
밝고 환한 빛이 들어오는 공간이 사람에게 생기를 선물하는 것 같아요.
빛이라는 건 굉장히 중요한 요소라고 봐요. 이화여대 같은 경우 피라미드
창은 별로 없지만 톱라이트는 거의 다 있어요. 그래서 로비에 들어가면 전등
말고 태양빛으로 환한 공간을 만들었습니다. 천안 단국대 학생회관 같은 데는
톱라이트를 이중으로 해서 지붕에서 하고 그 아래로 전달시키는 걸로.

그렇게 공간과 형태를 만들어가게 되었고 또 하나가 지붕이에요. 옥상.
예전에는 슬레이트 쳐서 해결을 했고 그러면 기능적으로는 다 해결이
되지요. 근데 우리나라 건물들을 높은데 가서 내려다보면 정말 옥상들이
보기 싫게 되어있는 데가 많아요. 톱디자인이 중요한 요소라는 걸 많이
느껴서 그 일환으로 피라미드 같은 형태가 나오기 시작한 게 아닌가 해요.
지금도 빌딩 디자인할 때 톱디자인을 하라고 해요. 크라이슬러 빌딩 같은
거 보면 백년이 지났는데도 예쁘잖아요. 보기도 좋고. 플랫(flat) 한 게 좋은
것만은 아닌데, 우리나라에서 한동안 고층건물에 법으로 헬리콥터 착륙장을
만들게 되어 있었어요. 그게 피난용인지 모르겠는데 건축규제로 강제로

지키게 되어있다고. 그러니까 플랫하게 할 수 밖에 없다고. 그렇지 않으면 옆에다 놓든지 해야 하고. 또 예전에는 군대가 고층건물마다 고사포를 놓고 상주했다고. 그런 건축법 규정들이 우리나라 건물의 톱디자인에 장애가 되었다고 느끼는데 지금도 헬리콥터 장을 하게 되어 있어요. 요새 고층 아파트 보면 예쁘게 해 놓은데도 있지만 이상한 모양의 헬리콥터 장이 많이 올라가 있어요. 그런 걸 탈피해서 톱디자인을 하는 건 쉬운 일은 아닌거 같아요. 답변이 되었는지 모르겠어요.

르 코르뷔지에의 종교건축

최원준: 아까 크라이슬러 빌딩 말씀하셨는데 학창시절에 르 코르뷔지에의 작품이라든지 빌라 사보아 이런 것을 접한 적이 있으셨나요?

김정식: 학창시절에 알지는 못했어요. 내가 본 코르뷔지에의 작품들은 롱샹교회하고 라투레트 두군데는 직접 가봤어요. 롱샹교회는 건축이 아니라 조각이라고 느껴질 정도로 좋은 인상을 받고 왔는데 옥외에서 설교할 수 있게 되어있더라고. 그게 얼마나 외관적으로 잘 되었는지 참 좋았어요. 그 위에 올라가보니 높은 타워처럼 되어있어서 빛이 들어오는데 그 빛도 참 좋았고. 지붕하고 벽 사이가 요만큼 떠 있어요. 그게 조금씩 구조적으로 받침을 하면서 넓은 지붕이 떠 있는데 거기서 들어오는 빛도 좋았고. 스테인드글라스로 드문드문 창 낸 것도 좋았고.

또 한 가지 인상적이었던 것은 좌석 수를 세어보니까 몇 개 안 되요. 한 백 명 들어가면 꽉 찰 것 같아. 그 정도 밖에 안 되는데 여유가 있지. 열 줄도 안 되는 거 놓고 보니까 아담한 교회가 좋지. 대형교회는 작품다운 작품이 나오기 쉽지 않다는 생각이 들어. 내가 영락교회 박조준 목사가 흑석동에 대형교회 짓겠다고 물어온 적 있다고 얘기 했었죠? 그렇게 하시지 말라고 했던 게 롱샹교회에 대한 인상이 강하게 남아 있었기 때문 아니었나 생각이 들어요.

유럽여행과 그 영향

최원준: 그때만 하더라도 교회를 많이 설계하신 이후에 하신 생각인가요?

김정식: 많이 하지 않았을 때에요. 내가 화란에 간 게 71년인데 그전이면. 화란에서 마치고 서울로 돌아오기 전에 유럽 여행을 많이 했잖아요. 차 하나

사서 유럽 구석구석 다 보고 다녔다고. 그런데 이상하게 현대건축물을 보고
다니지 않았어요. 우리보다 좋은 건물들이 훨씬 많이 있었는데도. 오히려
옛날 성당이나 성, 성곽, 이런 거에 자꾸 눈이 가요. 우리나라 봉은사를
봤던 그런 느낌이었는지 내가 생각해도 참 신기해요. 좋은 성당이란 곳은 다
다니면서 봤다고.

우동선: 신앙심 때문인가요?

김정식: 성당은 다 가톨릭 계통이니까 사실 큰 관계는 없는데.

최원준: 사진이나 기록 같은 것은 가지고 계신지요?

김정식: 많이 찍었죠. 그 때 사진은 슬라이드 필름이 많았는데 지금은 다 어디
있는지.

최원준: (김미현 국장을 보며) 혹시 같이 가셨어요?

김미현: 아니요. 혼자 가셨어요.

김정식: 70년도엔 낳지도 않았는데.

김미현: 저 68년생인데요. (웃음) 다 버려두고 혼자 가셨어요. 오실 때 제가
공항에 갔었잖아요.

김정식: 68년생이지. (웃음) 또 다른 질문 있습니까?

최원준: 지금 생각하시기에 유럽으로 여행가신 것이 작품하시면서 큰 영향을
줬다거나 그런 생각도 하십니까?

김정식: 롱샹교회 외에는 크게 영향을 준거 같진 않아요. 파리의 퐁피두미술관
그건 내가 참 좋아하는 작품인데 처음 유럽 갔을 때는 없었어요. 옛날
유럽건물들 보면 현관이나 큰 대문 주변에 아치나 포인티드 아치(pointed arch)
이런 부분이 다 조각으로 되어 있잖아요. 그런 것들이 좋았어요. 문도 다
동판으로 만들어서 조각했지, 밋밋한 문이 아니거든요.

또 한편으로는 스페인의 북쪽에 큰 성당에 갔는데 한쪽에서 100여명 정도가
미사를 드리고 있고 다른 쪽에선 관광객이 잔뜩, 그리고 비둘기들이 떼로
몰려있고 그런 모습을 봤어요. 1600년대 경에 지어진 성당인데 그 당시 이걸
지을 때 얼마나 많은 사람들이 피땀 흘려 가며 이걸 했겠어요? 건축가의
공헌은 물론이고 백성들의 세금이나 피를 빨아서 지은 건물일 거라고. 그렇게
지은 큰 성당에 지금은 교인은 100명 정도고 나머지는 관광객과 비둘기란

PLASA MAYOR, TORRE BUJACO. Caceres MAY. 14. '09.

그림1
스페인 여행시 스케치

말이지. 건물을 짓게 되는 동기나 용도, 이런 걸 생각하면 아름답고 웅장하고
좋다는 건 느끼지만 수많은 조각과 작품들을 하려면 얼마나 힘들었을까
한편으로 생각하게 되더라고요.

기억에 남는 동료, 후배

김정식: 기억에 남는 동료와 후배, 너무 막연해서 뭐라고 답해야 할지
모르겠어요. 정림에 있다가 나간 사람, 지금도 있는 사람들 하면 천 명이
넘는데. 특별히 기억에 남는 후배가 누구냐고 하면 어디에 초점을 맞추느냐에
따라 많이 달라질 거 같아요. 건축 디자인으로 재능 있는 사람, 조직을 잘
운영하고 핸들링 하는 사람, 투시도 잘 그렸던 사람, 프레젠테이션 잘 하는
사람 등 많이 있는데 특별히 누구라고 말하는 건 쉽지가 않아요.

디자인 면에서나 여러 가지 면에서 이성관 씨가 훌륭한 후배라고 생각하고,
초창기부터 함께 있었던 사람이라면 김창일[4] 권도웅[5]씨가 해당되고.
중요한 역할을 했던 사람 중에 최태용씨가 있어요. 디자인도 나랑 많이 했던
사람이고. 또 방철린씨. 백문기씨는 나랑 정동교회를 함께 했었고. 그런
분들이 인상에 남는 사람들이 거 같네.

대형사무실의 세대교체와 당면한 문제

김정식: 대형사무실의 세대교체에서 직면한 문제에 대한 의견이라면 정말
어려운 문제였어요. 80년대 후반부터 세대교체에 대한 걱정을 많이 했습니다.
그게 나 혼자의 생각으로 되는 게 아니고 형과 일치되어야 하니까 형과
얘기를 많이 했어요.

첫째는 후배에게 다 물려줄 것이냐 하는 거였어요. 정림의 재산이 만만치
않게 있었다고. 지적 재산권도 그렇고 정림의 빌딩 등 건물자산, 또 정림의
이름, 네임밸류라 하죠. 그런데 이런 것을 다 물려준다는 것이 가능한 건지
아니면 그냥 와서 일만 맡아달라고 해야 하는지 이런 논의를 10년 이상 해온
거 같아요. 이게 의견일치가 안돼요. 나는 이것들을 다 맡기고 나가야 되지

4_
김창일: 연세대학교 건축공학과, 연세대학교
산업대학원 졸업. 현재 정림건축 고문

5_
권도웅: 한양대학교 공대 건축공학과 졸업. 정림건축
사장을 역임. 현재 정림건축 고문

않겠나 했고 형은 그걸 찬성하지 않고. 의견이 갈려서 우리의 의견일치도 힘들었지만 누구에게 맡기냐도 큰 고민이었다고. 디자인회사이니까 디자인 잘하는 사람이 할 거냐, 그거와는 관계없이 경영을 잘 할 사람이냐, 그게 헷갈리는 거예요. 둘 다 잘 할 수 있는 후배를 구한다는 것이 쉬운 일이 아니에요. 그래서 오랫동안 고민스러운 시간을 보냈습니다.

외국 회사들과 교류하면서 이것저것 알아보고 회사 지분을 나누는 것을 실행해봤습니다. 일본의 닛켄 세케이는 주를 다 나눠줬다고. 밑에 직원은 적게 간부들은 많게. 그런데 대표를 주주회의에서 택하는 거 같진 않고 오랜 명망이 있는 사람을 사장으로 하는 것 같아요. 그리고 주식은 공개된 주가 아니기 때문에 나가는 사람은 두배 받고 내놓고 나오고. 앨러비 베켓의 경우도 보니까 거긴 주주들의 파워가 있어요. 사장임명은 주주총회에서 결정되고. 사장이 순식간에 바뀌고 그러더라고. 그런 걸 보고 우리도 정림의 주식 30%를 직원들에게 무상으로 나눠줬어요. 주 가격을 한 주당 5,000원으로 보고 나눠줬는데 사실 평가하면 주 가격이 50,000원 보다 더 된다고 하더라고. 그래도 나눠서 해봤는데 전에 말했지만 주주가 변경되고 계속 세무신고하고 그런 절차가 보통 복잡한 게 아니에요. 주식으로 배당을 잘 받는 것도 아니고. 그래서 IMF나고는 두배씩 주고 다 회수해 버렸습니다.

또 한 번은 주식을 공개하자는 생각도 했어요. 그럼 진짜 주주가 되는 거예요. 그것도 쉽지가 않더라고요. 공개하기 전에 5년 전부터의 실적이 있어야 되고 이익이 어떻게 남았는지, 이걸 내놓고 팔려야 하니까 실제적인 실적과 자료가 다 있어야 된다고. 우리가 정림건물을 짓느라고 빚이 있었어요. 그걸 미리 처리 할 수도 있었지만 세무상으로 놔둔 게 30억 정도가 있었는데 그것도 문제가 되고. 만약에 그때 공개를 했더라면 형하고 내가 대주주니까 주값을 우리가 가질 수 있었어요. 공개를 안 하면 이익이 날 때 배당금은 받을 수 있어도 주식으로 값을 하지는 못하는 거니까 장단점이 있었거든.

이런 여러 가지 문제로 결국은 후배들에게 사무실을 넘기는 게 쉬운 일이 아니란 걸 알았고 결국 그 때 결정하고 홀가분하게 떠났으면 좋았을 텐데 이루지 못하고 내가 물러나고 말았죠. 세대교체란 게 마땅한 사람을 구하기 쉽지 않고, 어느 부분으로 대표를 세워야 하느냐의 문제도 있어. 또 우리나라는 건축회사의 대표가 건축사면허가 있어야 해요. 그런 사정이 있고.

맘에 들고 좀 해줬으면 바라던 유능한 사람이 있으면 이 양반은 나가요. 유능한 사람이니까 자기가 얼마든지 나가서 독립해서 할 수 있는 거지.

이렇게 여러 가지로 사람을 선정하는 것이 쉬운 일이 아니었습니다. 한번은 여의도 증권거래소 옆에 삐죽 나와 있는 건물 지은 사람, 김우성? 그 양반도 나한테 와서 의논하더라고. 누구한테 물려야 하냐고. 처음부터 그런 생각을 세우지 않으면 나중에 가서는 참 어렵다고요.

구조기술의 발달, 엔지니어, 시공자

이병연: 인천공항프로젝트에서는 기존의 건축 디자인 속에서 다소 제한되었던 구조적 자유를 누렸다고 하셨는데 이런 과정에서 건축가, 구조엔지니어, 시공자 간의 관계에 대해 좀 더 구체적으로 설명해 주셨으면 합니다.

김정식: 컴퓨터가 도입된 다음엔 웬만한 건 철골제작에서부터 모든 게 컴퓨터로 이루어지기 때문에요. 인천공항은 이렇게 활처럼 휘었죠. 메뚜기 눈처럼 윙이 나가있는데 이 선이 기둥 박을 때부터 센터 점을 찍는 게 쉽지가 않아요. 옛날처럼 먹줄 띄어서 할 수도 없는데 그걸 컴퓨터는 딱 좌표를 찾아서 아주 정확하게 해놓는단 말이야. 그리고 구조할 때는 내가 이창남 씨를 좋아해서 센구조와 같이 일을 많이 했어요. 그랬지만 그것만으로 좀 불안해서 오브 아럽에게 다시 메인 구조 100미터 스팬에 대한 구조를 의뢰해 체크를 했지. 텐션 바를 와이어로 했는데 이창남 씨랑 오브 아랍이 모두 강풍이 불면 위험하다는 거야. 한쪽으로 쏠리면서 형태가 일그러진다고. 그러면서 와이어만으로는 부족하다고 하더라고요. 그래서 잘게 쪼개서 하나의 트러스로 하는데 나눠진 철판을 조립할 때 직원들이 나가서 감독도 했지만 제작할 때부터 컴퓨터로 하고 제작한 것을 가져와 얹혀놓으면 딱딱 맞더라고요. 베이스 플레이트하고 볼트하고 구멍이 맞는 게 쉽지가 않다고. 근데 이게 다 맞는 거예요. 그만큼 제작이 정확하고 제대로 만들 수 있게 된 거지. 컴퓨터 덕분에 오늘날에는 구조들이 다 해결되는 거지. 물론 시공회사도 컴퓨터 때문에 이뤄지는 거지요. 시공은 직감적으로 해서 되는 게 아니기 때문에 문제가 생기곤 했는데 이젠 그럴 일이 없어지니까. 자신감이 붙었다는 것이 이거라고.

우리나라 시공사가 사우디 가서 백 몇 층 짜리 건물 올리고 그러는 게 예전에 철골 빼먹고 시멘트 빼먹던 우리나라 수준에서 정말 대단해 진거지. 내가 충주비료에 있을 때만 해도 공장 기계제작을 우리가 맘대로 못하고 일본 엔지니어들이 와서 감독하고 기계를 보고 그랬어요. 그런데 요즘 사우디나 이란 등에 가서 플랜트 수주하는 거 보세요. 자신 있게 하잖아요. 그렇게

건설기술이 상당한 레벨로 올라갔구나 하는 걸 알게 되죠.

거기서 중요한 게 엔지니어링이에요. 충주비료만 보더라도 비료생산 1년에 생산량 얼마 이러면 암모니아를 어떻게 생산을 해서 그 다음 질소 만드는 공정이 이뤄지고 이렇게 엔지니어링에 대한 페이턴트(patent)들이 있어서 특허낸 것으로 성능보장을 해주더라고. 예를 들어 비료를 1년에 몇 만 톤 내야 하는데 돌려서 제대로 안 나오면 페이턴트 회사에서 책임을 져야 해. 그게 엔지니어링이에요. 그리고 엔지니어링에서 기계를 이걸 써라 저걸 써라 지정을 다 해준다고. 건축설계도 마찬가지에요. 재료를 무엇을 쓸지 정해주는 것처럼. 그게 건설과 같이 들어갈 때 큰 소득이 생기는 거지. 옛날처럼 건설만 하는 것은 부가가치가 얼마 안돼. 실제로 디자인과 설계 엔지니어링이 기초가 되고 거기 부수적으로 건설이 따라와야 된다고 봐요. 아직 우리나라에서는 엔지니어링이나 디자인에 대한 중요성을 깨닫지 못하고 있다고. 인천공항 끝날 무렵에 공항공사 사장한테 계속 말했던 게 이런 의미에요. 디자인과 엔지니어링 조직을 가지고 해외공항을 설계하고 해외로 진출하자고. 그런데 그걸 못했지요. 그렇게 구조적인 것은 전적으로 컴퓨터로 해결이 된 거지만 또 구조설계라는 면에서는 물론 아이디어가 있어야 하는 게 먼저입니다. 얼마 전 태풍 곤파스가 왔잖아요? 인천지역으로 지나간다고 해서 걱정을 했는데 다행히 직접 지나간 건 아니었나 봐요. 문제없이 지나가서. 바람이 얼마나 무서운 건지 경험해봤기 때문에 더 그랬던 것 같아요.

또 그 당시 우리나라에는 지진은 별로 없었지만 지진에 대한 설계도 기준을 높여서 했어요. 내진구조를 하려니까 긴 건물을 얼마나 많이 쪼갰는지 몰라. 수평진동에 대한 것을 견뎌낼 수 있도록 하는데, 지붕은 잘못하면 비가 샐 염려가 있고, 안에는 크랙이 갈 수 있고 해서. 창도 문제였어요. 이게 보통 어려운 게 아니에요. 그런 것들을 일반 건축법에 나온 기준보다더 강하게 설정하고 맞추느라고 애썼어요. 대략 얘기한 거 같은데 다른 질문 있습니까?

건축에 대한 일관된 생각

우동선: 말하자면 회장님세대는 건축에 대해 잘 모르시던 때인데 사회에 나가서 실제로 일을 하면서 점점 건축에 대한 안목이 좋아지고 높아지신 것 같은데, 그때 일관되게 마음속에 담고 계셨던 건축에 대한 생각은 어떤 것이 있을까요?

김정식: 아까도 얘기했지만 기능적으로 충실한 건축을 하는 걸로 배우고

그렇게 자랐기 때문에 사실은 건축의 철학적인 면이나 정신적인 면은 내 자신이 굉장히 결여된 것 아니었나 생각해요. 하나하나의 작품을 볼 때 이건 성공이고 이건 실패라고 생각하기보다는 지금도 나는 기능적인 것, 친환경적인 것, 이런 기능적인 생각이 앞섰다고 보는 게 맞는 거 같아요.

처음에 할 때는, 천장 같은 경우에 코르뷔지에가 그랬죠? 사람의 손이 닿는 정도면 됐지 더 높일 필요가 없다고. 예를 들어 주택을 할 때 현관이 1미터 조금 넘으면 현관으로 들어갈 때 문제가 없다고 보는 것, 이건 기능적인 거예요. 하지만 그렇게 되리라고 생각하고 해놓으면 실제 들어갈 때 왜 이렇게 답답한가 그렇게 느껴져요. 이건 누가 알려줘서도 아니고 내가 실제 해보니까 그렇다는 걸 아는 거지. 그러면서 깨닫고 다시 생각하고 그러면서 성장한 거 같다고.

전기과에서 건축과로 전과한 것도 전기과는 대부분 이론적인 거예요. 전기는 수치나 이론으로 풀어가는데 나는 건축처럼 실제로 보고 만지고 생각한 것이 형상으로 보이는 게 좋았어요. 난 그렇게 이론적이고 철학적이기 보다는 실제적이고 형태가 이뤄지고 이런 걸 선호하나 봐요. 그래서 내가 글을 잘 못써요. 많이 생각하고 정신적으로 깊이도 있고 그래야 글을 잘 쓸 텐데 그런 면에서 내 자신의 결점이랄까 그런 걸 많이 느껴요. 그런 것까지 잘 했으면 더 좋은 작품을 많이 하지 않았을까 후회가 됩니다.

스케치도 별로 잘하지 못했어요. 일반 건축가들이 스케치를 잘 하지 않습니까? 그런데 나는 항상 모델을 만들었어요. 스티로폼으로 커팅해서 직접 만들고 했지. 착착 스케치해서 생각해 보고 그런 건 잘 못했지요. 그래도 일반인들보다는 좀 하지. 아주 못하는 건 아니에요. 여행가서도 하고. 얼마 전에 스페인 가서 한 거예요. 야외풍경도 그려보고. 그림 그리는 것도 좋아하지만 그래도 직접 모형, 모델 만들고 실질적으로 보이는 걸 더 좋아해요. 그래야 입체적인 감각이 나오니까.

우동선: 스케치는 직접 터득하신 거예요?

김정식: 난 배운 게 아무것도 없어요. (웃음) 그래도 뷰포인트(view point)라고, 초점 잡아서 하는 건 잘한다고.

우동선: 거기엔 수학이 필요하니까, 기하학이

김미현: 잘은 모르겠지만 집안에 예술적인 기질은 있으신 거 같아요. 막내 작은아버지도 그림 하셨고 제 언니도 그림 하는 걸 보면 그런 분위기가.

김정식: 스케치할 때 펜이나 이런 걸 선택하는 것도 없어요, 그냥 갖고 있던 볼펜으로 그리니까 쉽지 않습니다. 그림은 몇 개 더 있습니다. 또 논문집도 있고 글 쓴 건 다 모아 놨어요. 발표된 것도 있고 아닌 것도 있고. 글 쓸 때 고급단어나 전문적인 용어를 쓰지 못하고 그냥 내 생각 그대로 표현한 거라 남들이 읽어보면 아마 실망스러울 거예요.

여기에 내가 제일 처음 설계한 목향교회가 있는데 이 철탑은 없었는데 나중에 자기들이 세운거 같아요.

김미현: 사진 가지고 올 거예요

김정식: 이 책[6]에 돌아가신 선배들 브로슈어하고 작품들이 몇 개씩 실려 있습니다. 건축가협회에서 만든 건데 귀중한 자료라고 봐요. 1900년대 일제시대 건물들이 나오고 1930년대, 40년대 건물. 내가 보기에는 아카이브 만드는데 순서대로 찾아서 하면 좋은 자료가 될 거예요. 김중업, 김수근, 김정수씨 작품 다 나와있어요. 형도 나오고. 생년월일 순으로 되어 있더라고. 내가 사실은 1월생인데 11월 5일로 주민등록이 되어있어요. 이게 아마 우리에게 물어보고 낸 것도 아니고 잡지에 나온 것을 위주로 낸 것이 아닌가 싶어요.

최원준: 설계연도랑 준공연도가 따로 되어 있네요.

김정식: 그래요? 내가 1970년인가 71년인가에 파리에 가서 김중업 씨를 만났어요. 그 때 김중업 씨가 정치적으로 말을 잘못해서 쫓겨났다고. 지금은 그만 둔 국민대학에 이재환 교수라고 그 사람이 김중업 씨랑 사돈인가 그래서 거기 갔을 때 불란서에서 봤는데 수염을 잔뜩 기르고. 별로 건축적인 얘길 나누지는 못했어요. 김중업 씨가 했던 명보극장이 있지요. 누가 구조설계를 했는지는 모르지만 2층 발코니가 내려앉은 거야. 건물 엔트런스 쪽에 캔틸레버 차양들이 이렇게 내려오잖아요? 이걸 도면을 잘못 그렸는지 시공을 잘못했는지 철근을 위에 해야만 내려오는 걸 막을 수 있는데 밑에다 해놓은 거예요. 그래서 다 해놓고 서포트를 떼어내니까 내려앉은 거야. 옛날엔 이런 사건이 참 많았어요. 그만큼 설계도 시공도 엉성했다는 거지.

6_

『한국건축가 80』(공간사, 1982):
한국건축가 작품집. 1916년 경성고공에 건축과가
생겨난 이후 65년의 시간적 흐름 속에 현대건축가
67명의 작품을 모아 단행본으로 제작.

7_

김종성(金鐘星, 1935~): 건축가. 1958년 서울대학교
공과대학 건축공학과 졸업. 그 후 일리노이
공과대학(IIT) 건축과를 거쳐 1964년에 동 대학원
석사 졸업. 동 대학 교수 및 학장을 거쳐 1978년 귀국
후 서울건축종합건축사사무소 설립. 현 대표.

김종성[7] 씨가 내 동기 된다는 얘긴 했죠? 이 양반이 IIT[8] 교수로 있다가
와서 한 건물이 서소문 들어가는 입구에 기둥 세우고 커튼월로 한 게
있어요. 그리고 나서 힐튼호텔하고 서울대학교 체육관, 무교동 외환은행 앞에
SK건물. 그건 완전히 커튼월로 한 거예요. 커튼월을 하려면 유리가 좋아야
하고 씰(seal)도 좋아야 하고 냉난방시설이 잘 해결되어야 한다고. 커튼월은
아무래도 열전도율이 많고 손실이 크니까. 아까도 말했지만 우린 에너지도
줄이고 기능적인 것에 치중하다보니 타일을 많이 썼잖아요. 그랬더니 김
교수가 우리보고 타일만 쓴다고 해요. 그런 말을 들은 적도 있고.

건축하는 후학들에 대한 당부

우동선: 건축을 하고 싶어 하는 사람들이 굉장히 많은데요, 후학들에게
당부하고 싶은 말씀이랄까

김정식: 그런 질문을 많이 받아요. 건축을 한다는 젊은이들이 과연 건축이
무엇인지 알고 지망하는지 걱정스러운 부분이 있어요. 건축이 잘 팔린다,
잘 나간다 하니까 오는 건 힘든 일이고. 또 생활수단으로 밥벌이로 건축을
한다면 건설회사에 가면 모를까 디자인하고 설계하는 회사에 온다는 건.
그게 좋은지 나쁜지를 한마디로 할 수는 없지만 생활수단으로 한다는 건
점점 어려워질 거라고 생각해요. 우리나라에 건축학과가 200개라 했나?

우동선: 160개라고 합니다.

김정식: 50명씩만 나와도 1년에 1,000명이 되는 거잖아요. 그 사람들이
생활전선에서 견뎌낼 수 있는지 걱정이지. 학교를 좀 줄여야 되지 않나 생각도
들고. 학교마다 제도판이랑 컴퓨터만 있으면 건축과를 차릴 수 있으니 너도
나도 한게 아니냐. 그렇게 양산을 하는 게 걱정이라고요. 내가 후배들에게
하고 싶은 말은 건축이 무엇인지 제대로 알고 선택했으면 하는 것과 둘째로
건축의 내용을 알고 평생을 미쳐서 몰두할 수 있느냐를 생각해야 한다는
거예요. 한평생 지루하지 않게 좋아하면서 할 수 있느냐 라고.

나도 대학교 졸업할 때까지만 해도 건축을 잘 모르고 졸업한 사람이에요.

8_
Illinois Institute of Technology. 미국 일리노이
공과대학. 1893년에 설립되었다.

그런 사람이 이렇게 얘기하긴 좀 창피하지만 그래도 요즘은 알아볼 수 있는 선생님도 건축가도 많고 자기의 소질과 능력이 있는지 알아볼 방법이 많잖아요. 옛날엔 밥걱정하며 살았고 어떻게 가족을 먹여살리느냐를 생각하고 살았는데 요즘은 밥 먹는 게 문제가 아니고 어떻게 문화적으로 누리며 살고 애들 교육시키고, 즐길 수 있느냐 하는 걸로 초점이 많이 옮겨졌죠. 그렇게 밥 먹고 사는 건 면했으니 정말 자기가 좋아서 미쳐서 하는 거라면 건축과에 들어가야지.

디자인이라는 게 가만히 보니까 머리가 굉장히 좋아야 해요. 디자인만으로 건축이 완성되는 게 아니잖아요. 구조 개념도 알아야 하고 재료의 성격도 알아야 하고 사람의 행동과 생활습관도 이해해야 하는 거니까. 또 그냥 만들어진 건물이 만족스러운 건축인지 사회적으로 좋은 건축인지 그건 또 별개의 문제라고 생각돼요. 건축물에 자연친화적인 성격이나 친환경조건들까지 다 생각하려면 머리가 터진다고. 그러니까 이런 것들을 잘 조합하고 전문가를 잘 모아서 판단할 사람이 건축가라고요. 오케스트라의 지휘자 같은 거야. 시공이 참 어려워요. 그렇게 어려운 것을 어떻게 실현시키느냐 그 값어치에 대해 따질 수 있는 사람이 되어야 하는 거지.

미술가가 건축을 하는 거 나는 힘들다고 봐. 그림만 그리던 미술가가 건축하는 게 쉽지 않다는 말이에요. 못한다가 아니고. 코르뷔지에도 처음엔 미술인가 조각인가 하지 않았나요. 그렇게 조각과 관련되어서 훌륭한 작업을 했지만 그림 그리는 것과 건축과는 차이가 크다는 것. 머리보다는 판단력이 예리하고 좋아야 될 거예요. 건축만 갖고는 안 되고 공과대학에 있어서 구조, 물리적 성격, 이런 것들 다 배우는 것이 필요한 거라고. 건축학과에서 구조개념 같은 건 가르치나요?

우동선: 1학년 때 가르치고요. 역학과목은 좀 줄었고 구조에 대한 것을 하고 있습니다. 건축학과의 인증 때문에 구조 쪽도 많이 하고 있습니다.

김정식: 최소한의 구조 개념을 알아야지 모르면 힘들 거예요. 건축이 공과대학에 있다는 게 장점도 있고 단점도 있는데 어느 정도는 필요성이 있다고 생각됩니다. 여러 가지를 다 판단해야 해요. 재료를 판단할 때 색은 예쁜데 햇빛에 잘 바랜다, 물에 약해서 풍화가 된다 라든지 내구성에 따른 유지관리 등등 재료에 대한 판단 지식이 있어야지.

김수근 씨가 흑벽돌로 주택을 많이 지었어요. 우리집 앞에도 유명한 작품[9]이 있는데 흑벽돌이 풍화 되서 껍데기가 벗겨지고 부식되고 있어. 뜯어 고칠

수도 없고 쩔쩔매고 있다고. 그리고 까만 벽돌에 목재로 발코니 핸드레일을
만들었는데 흑벽돌과 나무의 조화가 참 보기 좋았어요. 그런데 얼마 있으니까
나무가 시꺼멓게 다 썩는 거야. 요즘은 목재가 좋아서 부식 안 되는 목재가
있는데 70년대에 그런 게 있나요. 목재는 썩어가지 벽돌은 풍화작용으로
떨어지지 그런 문제가 있다고.

이화여대 음악당은 타일이 자꾸 떨어져서 위험했어요. 외환은행의 경우는
타일 뒤에 홈이 파여서 접착이 잘 되도록 하고 백화현상 안나게 공법을
사용해서 특별히 만들어 냈어요. 타일을 깔 때는 미리 조인트를 다 빼놓고
뽑아놓은 타일을 가져다 붙인 거야. 그러니까 백화현상이 줄어들고 이런 게
다 건축하는데 필요한 상식이라고요. 창을 낼 때도 스윙인지 푸쉬아웃인지
이게 다 장단점이 있고. 슬라이딩은 편하고 좋은데 바람이 너무 새.
공기구멍이 너무 많아. 이런 식으로 파악하고 알아야 할 것이 너무 많아요.
그걸 자기 혼자 다 해결할 수는 없지만 전문가들에게 맡겨서 요점을 다
파악하고 문제없도록 확인하고 사용해야 해요. 가능성이 있고 디자인이
좋아서 사용했는데 비가 새고 이런 문제가 생기면 디자인은 몇 년 지나면
비난이든 칭찬이든 말이 줄어들지만 하자에 대한 것은 계속 욕먹는 거예요.
사용하면서 계속 불편하니까 말이 안 나올 수 없다고. 그러니까 좋은
건축가가 되려면 디자인 능력도 중요하지만 풍부한 상식을 가지고 있어야
한다는 걸 말씀드리고 싶고.

그래서 주택이 가장 어려운거 같아요. 우리가 사용한다는 게 참 쉽고도
어려운 부분이에요. 주부들이 실제로 입주해서 살아보면서 자기 생각과
다르고 기능에 대해 만족하지 않으니까 불평이 계속 나옵니다. 또 우리
생활방식에서도 입식, 좌식 이런 것도 시대가 지나가면서 변화하고요. 우리는
모두 온돌방에서 생활하고 살았다고요. 서양에선 다 입식으로 하고. 우리도
좌식에서 입식으로 너무 빨리 변해서 좌식이 거의 없어지고 있지요. 예전에
화란에서 로우 코스트하우징(Low Cost Housing)이라고 아주 저렴한 최소비용의
주택을 짓는 것에 대해 배울 때 공간을 구성하는 미니멈 사이즈에 대한
걸 얘기했었어요. 한국스타일은 온돌에 방석하나 깔면 리빙룸이고 밥상
들여놓으면 식당, 요를 깔면 침실로 가변성 있는 공간이었다고. 서양 애들한테

그런 걸 따지고 있냐고 했던 기억이 나요. 우리도 6.25 때는 그랬죠. 부모님과 다섯 형제가 방 하나에 살았다고. 물론 전시통이었지만. 지금도 쪽방에서는 그렇게들 살고 있죠. 가난한 사람들 말이에요.

우동선: 긴 시간동안 많은 이야기를 들려 주셔서 감사합니다. 이즈음에서 마치도록 하겠습니다.

약력

인적사항

구분	년도	내용
출생	1935년	평안남도 평양출생
	1954년	서울 대광고등학교 졸업
	1958년	서울대학교 공과대학 건축공학과 졸업
학력	1966년	서울대학교 대학원 건축공학과 졸업
	1972년	BAUMCENTRUM Housing, Planning & Design Quality Control과정 Diploma 취득
	1959년	충주비료 주식회사
	1965년	진해비료 주식회사
	1966년	건축사 취득
	1966~74년	서울대학교 공과대학 조교수
	1967년	정림건축연구소 설립
	1973년	정림건축 대표
	1978년	한국건축가협회 이사
	1979년	U.I.A 한국교체위원
활동경력	1982년	대한민국 건축대전 초대작가
	1984년	한국예술문화단체 총연합회 감사
	1991년	한국통신 건축기술 자문위원회 위원
	1993년	한국 엔지니어클럽 부회장
	1994년	KACI건축 회장 및 ㈜정림건축 부회장
	2007년~현재	정림건축 명예회장 및 디자인캠프 문박 디엠피 회장
	2009년	민주평화통일 자문위원회 위원
	2009년~현재	목천김정식문화재단 이사장
	2010년	미국건축가협회 명예회원

수상 경력

년도	내용
1975년	대한 건축사협회상 수상(노량진교회)
1978년	한국 건축가협회상 수상(호남석유화학 여천사택)
1979년	서울시 건축상 동상 수상(모토로라 새마을회관)
	대한 건축사협회상 수상(정동제일감리교회)
1980년	대한 건축사협회상 수상(창원시청사)
	한국 건축가협회상 수상(정동제일감리교회)
1982년	서울시 건축상 동상 수상(문화방송 여의도사옥)
	대한 건축사협회상 수상(문화방송 여의도사옥)
1983년	서울시 건축상 동상 수상(한국개발연구원 국제연수원)
1984년	대한 건축사협회상 최우수상 수상(이화여자대학교 중앙도서관)
1986년	한국 건축가협회상 수상(이화여자대학교 부속유치원)
1987년	서울시 건축상 동상 수상(단국대학교 퇴계기념 중앙도서관)
	한국 건축가협회상 수상(단국대학교 천안캠퍼스 학생회관)
	대한 건축사협회상 작품상 수상(단국대학교 천안캠퍼스 학생회관)
	대한 건축사협회상 수상(문화방송 여의도사옥)
	서울시 건축상 대상 수상(문화방송 여의도사옥)
1990년	서울시 건축상 동상 수상(이화여자대학교 박물관)
1991년	한국 건축가협회상 수상(단국대학교 천안캠퍼스 율곡기념도서관)
	서울시 건축상 수상(한국통신 사업본부 전자교환 운용연구단)
1992년	서울시 건축상 은상 수상
	건축문화대상 입선(단국대학교 천안캠퍼스 율곡기념도서관)
1993년	건축문화대상 본상 수상(이화여자대학교 행정동)
	엄덕문건축상 수상(이화여자대학교 박물관)
	한국 건축가협회상 수상(데이콤종합연구소)
	한국 건축대상 은상(데이콤종합연구소)
	한국 건축문화대상 입선(기독교방송국)
	서울시 건축상 장려상 수상(이화여자대학교 목동병원)
1996년	건축문화대상 장려상 수상(선경그룹종합연구소)
	건축문화대상 장려상 수상(대전가톨릭대학성당)
2005년	한국건축가협회상
2006년	예총예술문화상
2009년	한국건축문화대상 올해의 건축문화인 상
2010년	한국건축가협회 특별상 초평건축상

찾아보기

국립중앙도서관 출판시도서목록(CIP)

김정식 구술집 / [구술: 김정식] ; 채록연구:
전봉희, 우동선. -- 서울 : 마티, 2013
p.236 ; 170×230mm. -- (목천건축아카이브
한국현대건축의 기록 ; 1)

ISBN 978-89-92053-82-2 04600 : ₩23000
ISBN 978-89-92053-81-5(세트) 04600

건축가[建築家]
한국 현대 건축[韓國現代建築]

610.99-KDC5
720.92-DDC21
CIP2013025054

초판 발행 2011년 5월 9일
개정판 1쇄 인쇄 2013년 11월 25일
개정판 1쇄 발행 2013년 12월 1일

발행처: 도서출판 마티
출판등록: 2005년 4월 13일
등록번호: 제2005-22호
발행인: 정희경
편집장: 박정현
편집: 이창연, 강소영
마케팅: 김영란, 최정이
디자인: 땡스북스 스튜디오

주소: 서울시 마포구 서교동 481-13번지 2층, 121-839
전화: (02) 333-3110
팩스: (02) 333-3169
이메일: matibook@naver.com
블로그: http://blog.naver.com/matibook
트위터: @matibook

ISBN 978-89-92053-82-2 (04600)
가격: 23,000원